사상으로 읽는

동아시아의 미술

사상으로 읽는 동아시아의 미술

2018년 1월 2일 초판 1쇄 발행
2022년 10월 11일 초판 3쇄 발행

지은이 한정희·최경현
펴낸이 한철희
펴낸곳 돌베개
주간 김수한
책임편집 윤미향·김서연
디자인 이은정·이연경
표지 디자인 김진성

마케팅 심찬식·고운성·조원형
제작·관리 윤국중·이수민
인쇄·제본 상지사P&B

등록 1979년 8월 25일 제406-2003-000018호
주소 (10881) 경기도 파주시 회동길 77-20 (문발동)
전화 (031) 955-5020 팩스 (031) 955-5050
홈페이지 www.dolbegae.co.kr 전자우편 book@dolbegae.co.kr
블로그 blog.naver.com/imdol79 트위터 @Dolbegae79

ISBN 978-89-7199-839-7 (03600)

이 도서의 국립중앙도서관 출판시도서목록(CIP)은
e-CIP 홈페이지(http://www.nl.go.kr/ecip)에서 이용하실 수 있습니다. (CIP제어번호: CIP2017033202)

사상으로 읽는

동아시아의 미술

한정희 · 최경현

돌베
개

서문 사상은 어떻게 미술로 표현되었나

동아시아의 미술이 형성, 발전하는 과정에는 다양한 요소가 복합적으로 작용하였다. 특히 '사상'은 인간이 사회활동을 하며 사고思考하는 과정에서 형성된 일종의 가치판단 기준으로서 미술의 전개에 지속적으로 중요한 영향을 미쳤다. 고대에는 신화를 비롯해 유교, 도교, 불교가 성립 발전하였으며, 근세에 이르러서는 성리학, 양명학, 실학과 유럽에서 전래된 서학이 특정 시대를 풍미하며 중요한 인식체계로 작용했다. 물론 현대인들도 이러한 사상이 동아시아를 대표하는 인식체계라는 점에 동의하겠지만, 각 사상이 미술에 어떻게 반영되었는가 하는 것은 별개의 문제이다. 사상이 가지는 어려운 철학적 사유를 시각적인 조형물로 표현하는 데는 상당한 한계가 있기 때문이다. 따라서 사상이 시각적 이미지로 형상화되는 경우에는 조형적인 표현이 가능한 특정 주제들이 반복 지속되며 시대마다 독특한 특징을 보여준다. 그러므로 사상의 핵심적 내용 가운데 어떤 것이 미술의 주제로 선택되어 어떠한 형태로 표현되는가를 유의해서 살펴볼 필요가 있다.

각각의 사상은 거의 대부분 미술과 관련이 있으나 미술의 모든 분야에 균등한 비율로 나타나는 것은 아니다. 예컨대 불교는 건축, 조각, 회화, 공예 전 분야에 걸쳐 가장 많은 조형물을 창출하였으나, 양명학이나 실학의 경우는 해당 사상의 영향을 받은 미술품이 상대적으로 적게 남아

있다. 심지어 어떤 미술이 이들 두 사상으로부터 영향을 받았는지에 대해서도 논란이 지속되고 있다. 불교는 관련 연구성과가 많아서 불교미술만을 다룬 서적들이 다수 발간되어 있으나, 양명학이나 실학의 경우는 그렇지 못하다. 그리고 선종은 불교의 한 종파이기는 하지만 독특한 표현의 선종화가 크게 성행하였기 때문에 독립된 장으로 설정하여 삼국의 양상을 다루었다.

당대當代 사상과 관련 이념들이 폭넓게 반영되어 있는 동아시아 미술은 지역적으로 보았을 때 중국에서 제작된 미술품에 집중되는 양상을 보인다. 반면 일본의 경우는 중국이나 한국에 비해 특정 사상이 반영된 것으로 보이는 미술품을 찾기가 쉽지 않다. 따라서 이 책은 '동아시아의 사상과 미술'을 주제로 하고 있지만, 한중일 삼국의 미술품이 균등하게 다루어지기보다는 중국의 예가 훨씬 많으며 한국이 그 다음이고 일본의 비중이 가장 적다.

더불어 한 가지 더 언급할 것은 어떤 사상과 그 영향 아래 창작된 미술이 시기적으로 바로 연결되지 않는다는 점이다. 유교나 도교가 나타난 것은 기원전 5-6세기이지만, 유교의 영향이 미술에서 확인되는 것은 기원후 1-2세기 무렵이며, 도교는 시대가 더 늦은 기원후 5-6세기 이후부터다. 그리고 두 사상은 역사적으로 상당히 오랜 시간 동안 지속되며 미술에 영향을 미치는 특징을 보여준다. 이러한 점은 미술품에 관련 사상의 영향이 비교적 빨리 나타났던 성리학이나 실학, 그리고 서학의 경우와는 차이를 보인다.

이 책은 여러 사상 가운데 고대인의 의식과 인식체계를 엿볼 수 있는 신화로부터 시작한다. 신화는 세계적인 현상으로, 서양의 그리스 로마 신화가 유명한 것처럼 각국에는 민족의 고유한 신화가 성립되어 전한다. 초기 미술품에는 이러한 신화가 종종 등장하지만 시간이 지날수록 다른

사상으로 대체되며 그 비중이 상대적으로 급격히 축소되었다. 그렇지만 신화는 특정 민족의 정신세계를 형성하는 뿌리이며 일부는 지속적으로 표현되었기에, 앞으로 서양과의 비교 분석도 이루어져야 할 것이다.

중국의 고유 사상은 유교와 도교가 양대 산맥을 형성하였으며, 여기에 인도에서 전래된 불교가 더해진 이후 삼교三敎는 시대마다 세력의 균형에 약간씩 변화를 보이면서 청 말까지 중국인의 삶을 지배하였다. 유교는 현실적이고 이성적인 사고체계로서 중국 민족의 원형인 화하족華夏族이 발전시킨 사상으로, 북방에서 성행하다가 한대 이후 국교로 정착되었다. 반면 도교는 동이족東夷族의 사상으로 비현실적이고 신비하며 불사不死를 지향하는 인간의 속성을 자극하는 특성을 지닌다. 따라서 대개의 문인은 유교를 근간으로 출사出仕를 지향하며, 도교를 통해서는 현실적인 부귀영화나 사후세계의 평안을 기원하는 양면적인 모습을 보여준다.

이처럼 유교와 도교는 불교에 비해 현실적인 삶에 초점을 맞추었기 때문에 신적인 존재나 사후세계, 그리고 우주관 등에 관한 논리가 부족하다는 한계를 갖고 있다. 반면 불교는 전생과 윤회 등의 개념을 근간으로 사후세계를 체계적으로 설명해주는 장점 덕분에 참신한 종교로서 널리 각광을 받았다. 비록 출세간出世間적인 시각이 다소 문제이기는 하지만 불교는 신앙체계를 잘 갖추고 있어서 유교, 도교와 함께 정립鼎立하며 지속적으로 발전하였다.

육조六朝시대와 당대唐代는 유교, 불교, 도교가 공존하며 각기 국교로서의 지위를 획득했던 시기이다. 당대에는 불교미술의 비중이 큰 편이었지만 유교와 도교도 국교로 인정받으며 관련 미술품이 꾸준히 제작되었다. 그러나 당나라 무종武宗이 845년 내린 회창會昌의 폐불령廢佛令은 도교의 질시를 받아 일어난 사건으로, 다수의 불교미술품이 파괴되기도 했다.

송대宋代 성리학은 불교와 도교의 성행과 그에 따른 폐단에 지친 유학자들이 유교 부활운동을 전개하면서 성립된 것이다. 신유학이라 불리기도 하는 성리학은 철학적이고 사변思辨적인 특징이 있지만 신앙화되어 중국이나 한국의 문화에 지대한 영향을 미쳤다. 중국에서 성리학은 학습을 통한 인격 도야와 근검절약을 추구하며 수묵산수화와 정갈한 청자의 발달을 가능하게 하였다. 그리고 조선에서는 문인화의 발달과 백의白衣나 백자의 사용 확대로 이어지며 미감의 차이를 보여준다. 중국은 양명학이 등장하여 성리학의 전횡에서 벗어났지만 한국에서는 양명학이 크게 발화發花하지 못하였다.

명대明代 중기에 등장한 양명학은 성리학의 약점을 극복하고자 했던 것으로 미술보다는 문학 방면에 지대한 영향을 미쳤다. 그 결과 남녀의 애정을 주제로 한 다수의 소설과 희곡은 모두 양명학과 관련하여 설명되고 있다. 미술에서는 당시 대세를 이루었던 복고주의를 부정하고 개성을 유감없이 드러냈던 서위徐渭(1521-1593) 같은 화가를 양명학과 관련된 대표적인 화가로 꼽을 수 있다. 하지만 미술계의 이러한 창작 태도가 서위 한 사람으로 그친 것은 아쉬움으로 남는다. 사회개혁 운동으로 기세를 크게 떨치던 양명학은 만주족에 의해 청淸이 건국되면서 급속히 소멸되고 말았다. 이는 양명학이 성리학처럼 실제와 현실에 기반을 둔 것이 아니라 사고에 바탕을 두었던 한계를 직접적으로 보여주는 것이라 할 수 있다.

명 말기에 들어와 크게 성장한 것은 실학과 서학이다. 이 두 사상은 상호 보완의 관계에 있었으며, 실질을 중시하는 실학은 이미 기존의 중국 지식을 기반으로 발전하였지만 명 말기에 유입된 서학의 지원도 적지 않았던 것으로 알려져 있다. 실학은 실제 경치나 현실의 풍속을 그리는 그림 등을 유행하게 했다. 서학은 명 말 서양화법이 사용된 그림을 등장시켰다. 청대에는 서양화법을 사용한 그림들이 유화뿐 아니라 중국화에

서도 나타나고, 목판화나 동판화로도 제작되어 일본의 우키요에浮世繪에 자극을 주기도 하였다.

청대에는 한대漢代 이전의 금석문金石文을 근간으로 한 고증학이 등장하면서 경전이나 서예의 원형을 찾는 움직임이 활발하였다. 서예 방면에서는 금석학의 영향으로 비문碑文의 서체로 글씨를 쓰는 비학파碑學派가 등장하였고, 회화에서는 금석화파金石畵派가 성립되었다. 이 밖에 산수화에서 옛 대가의 작품을 모방하는 방작倣作이 성행하였는데, 이는 대가의 원형을 잘 이해하고 이것에 입각하여 그리고자 한 것으로 이런 화가들은 스스로를 정통正統이라고 생각하였다. 이처럼 새로운 개성보다 전통에 매달리는 창작활동은 만주족의 식민시대였던 청대로서는 어쩔 수 없는 귀결이었는지도 모른다.

동아시아에서 전개된 미술이 여러 사상으로부터 영향을 받았다는 것은 주지의 사실이다. 이는 역사적 사건이나 정치 상황을 비롯해 문학, 고사故事 등도 당대를 대표하는 사상의 테두리에서 이루어졌기 때문이다. 그러므로 사상은 동아시아의 미술을 이해할 수 있는 중요한 척도이며 지름길이라고 할 수 있다.

'동아시아의 사상과 미술'이라는 주제의 수업에 교과서가 될 만한 서적이 없다는 아쉬움에서 이 책을 집필하게 되었다. 시작은 아주 오래전이었으나 주제가 너무 방대하고 다루기 어려워 감당하기가 쉽지 않았는데, 이런 어려움을 공저의 형식으로 극복하고자 하였다. 이제야 이런 모습으로 마무리가 되니 감회가 더욱 새롭다. 세계적으로 보아도 그렇지만 사상은 언제나 미술의 전개에 있어 근원적이면서도 핵심적인 역할을 하였다. 따라서 동아시아의 미술을 사상이라는 프리즘을 통해 새로운 시각으로 바라보고자 하였다. 사상과 같은 인문학적 가치에 대한 이해 없이

는 미술의 이해와 성찰이 쉽지 않다는 측면에서 사상으로 미술을 접근하게 된 것이다.

미술을 창작하는 작가이든 미술의 흐름을 연구하는 이론 전공자이든 각 시대의 사상과 시대정신을 읽지 못하면 그 본질에 다다르기란 쉽지 않다. 이 책을 통해 작품 안의 이미지라는 한정된 틀에 갇히지 않고 문자화된 사상이 시각적 이미지로 발전할 수 있다는 폭넓은 사고와, 새로운 미술사 해석의 방법론에도 일조가 되었으면 한다. 나아가 '그림'을 통해 '인류의 정신사'가 얼마나 다양하게 변화되어왔는가를 접하는 계기가 되기를 바란다.

이 책이 나오기까지 많은 선학과 연구자들의 연구성과가 큰 도움이 되었다. 더불어 출간을 맡아주신 한철희 대표님과 이 책이 보다 많은 독자들과 만날 수 있도록 세심한 도움을 아끼지 않은 윤미향, 이은정 씨를 비롯한 돌베개 식구들에게 깊이 감사드린다. 끝으로 가족의 변함없는 사랑과 응원에 대한 고마움을 이 책으로 대신한다.

2017년 12월
한정희·최경현

차 례

신화와 미술

1부

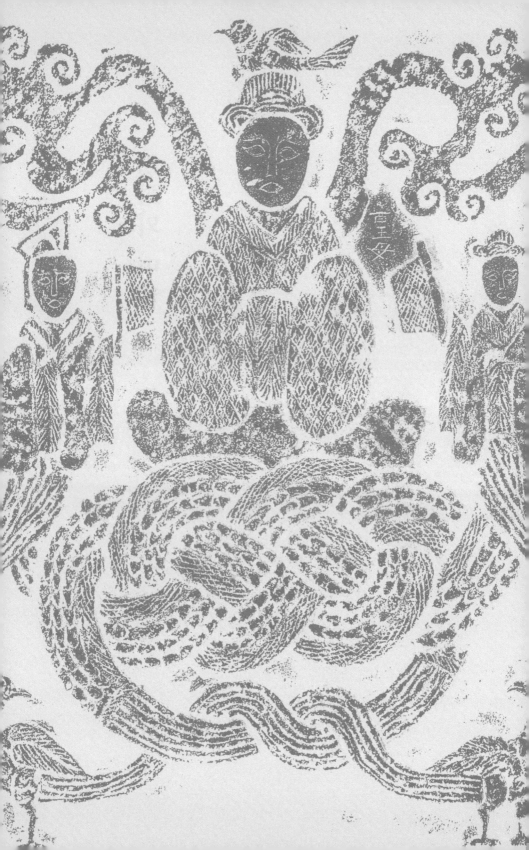

1 　우주의 기원과 인류의 탄생

신화는 문헌이나 체계적 이론으로 정리되지는 않았으나, 글자나 기록이 나타나기 훨씬 이전에 형성되어 의식을 지배하였으므로 사상에 포함시킬 수 있다. 일반적으로 신화는 세대를 이어 구전口傳되던 것이 후대에 채록採錄을 거쳐 문학적으로 재구성되었다. 따라서 각국에는 고유한 신화가 전해져 내려오고, 이를 통해 각 민족의 의식구조를 파악할 수 있다는 사실은 상당히 보편화되어 있는 인식의 틀이다.

　세계적으로는 그리스 로마 신화가 가장 널리 알려져 있고 내용도 풍부하다. 그리스 로마 신화와 중국의 신화는 모두 혼돈에서 최초의 신이 생겨나고, 여기서 나온 남신과 여신이 결합하면서 인류가 시작되었다는 설정이 거의 동일하다. 후대에 그리스 로마 신화는 인간의 형상을 한 신들이 인간과 더불어 희로애락을 즐기고 영웅적인 존재들이 등장하는 등 서사적 이야기로 재정립된다. 내용도 다양하고 구성도 복잡할 뿐 아니라 문학성도 뛰어나 세계적으로 많은 독자층을 확보하고 있다. 반면 중국의 신화는 단독의 책에 정리 기록되어 있는 것이 아니라 지리서인 『산해경山海經』을 비롯해 각종 역사서에 단편적으로 흩어져 있다는 점에서 차이를 보인다.

　중국의 신화는 혼돈에서 나온 반고盤古로 인하여 세상이 만들어지고 이후 반고로부터 나온 음과 양을 상징하는 복희伏羲와 여와女媧에 의해

인류가 전개되었다는 것으로, 설정이 상당히 동양적이다. 이러한 내용이 기록에 보이기 시작한 것은 육조시대이며, 미술에 등장하는 것은 한대漢代(기원전 206-기원후 220)부터이다. 그러므로 신화가 시각적 이미지인 미술작품에 표현된 것은 문자로 기록된 것보다 앞선다고 할 수 있다. 신화가 생성되는 시기가 신석기시대부터라고 한다면, 미술이나 기록에 나타나는 것은 훨씬 후대이다. 그러나 신화가 가장 먼저 미술에 반영된 사상체계라는 점에서 우선 신화와 미술의 연관성을 다루어보고자 한다.

중국의 신화는 일반적으로 창세신화, 영웅신화, 자연신화 세 가지로 분류하고 있다.¹ 창세신화는 우주의 기원과 인간의 탄생을 다룬 것으로, 인간 세상이 어떻게 만들어졌는가라는 근본적인 물음에 대한 설명이라고 할 수 있다. 창세신화는 전 세계적으로 등장하는 현상이며 성경의 첫 부분도 신화적인 내용으로 시작된다. 다만 전설시대에 중국에서는 황하가 홍수 때마다 범람하는 것을 어떻게 다스리는가가 당시 인간의 생존과 직결된 중대한 과제였기 때문에, 치수治水와 관련된 내용이 영웅신화에 포함되어 있는 것이 특이한 점이다.

2 신과 인간, 태고太古의 자연을 새기다

창세신화

중국에서는 반고가 천지를 만든 창세신화의 주인공이며, 그가 혼돈 상태의 알에서 깨어나 점차 성장함에 따라 맑은 기운과 탁한 기운으로 나뉘며 하늘과 땅이 만들어졌다고 한다. 이와 관련해 가장 이른 기록은 삼국시대에 서정徐整(220-265)이 쓴 『삼오력기三五曆記』이며 관련 내용은 다음과 같다.

천지 혼돈은 달걀과 같으며 반고가 그 가운데 살고 있었다. 일만 팔천 년이 지나 천지가 개벽하니, 양청陽淸한 것은 하늘이 되고 음탁陰濁한 것은 땅이 되었다. 반고는 그 가운데 있으면서 하루에 아홉 번 변하여 하늘보다 신령스럽고 땅보다 성스러웠다. 하늘은 날마다 일 장씩 높아지고, 땅은 날마다 일 장씩 두터워졌으며, 반고는 날마다 일 장씩 자랐다. 이렇게 하여 다시 일만 팔천 년이 지나 하늘은 끝없이 높아지고 땅은 끝없이 깊어졌으며 반고는 끝없이 성장하니 이후에 비로소 삼황三皇이 있게 되었다.[2]

이처럼 반고에 의해 하늘과 땅이 만들어진 다음, 그 공간에서 인류가 살아갈 수 있는 자연 조건인 천지만물이 완성되었다. 반고의 육신이 하

나하나 해체 분리되어 천지만물로 변하였으며, 그러한 내용은 청대 마숙
馬驌(1621-1673)이 지은『역사繹史』권1에서 인용된 서정의『오운력년기
五運曆年記』를 통해 확인할 수 있다.

최초로 반고가 태어났으며 죽음에 이르러 몸이 화생化生하니 입김은 바
람과 구름이 되고, 목소리는 천둥, 왼쪽 눈은 해, 오른쪽 눈은 달, 사지와 오
체는 사극四極과 오악五嶽, 혈액은 강과 하천, 근골은 지형, 살은 전답田畓,
머리털과 수염은 별, 피부와 털은 초목, 치아와 뼈는 금옥, 골수는 보석, 흘린
땀은 비와 연못, 몸에 있던 기생충은 바람을 맞아 서민이 되었다.[3]

결국 반고가 혼돈이라는 상태에서 태어나
성장함에 따라 천지가 완성되고 그의 죽은 몸
이 하나하나 천지만물을 만들어내었으므로,
기독교의 하나님과 같은 존재였다고 할 수 있
다. 중국에서는 하남성 남양南陽 한화관漢畫館
소장의 한대 화상석畫像石 가운데 양쪽 어깨
에 사람 몸에 뱀 꼬리를 한 복희와 여와를 받
치고 있는 형상이 있다. 이는 삼국시대인 3세
기경, 서정에 의해 반고에 관한 이야기가 문자
로 기록되기 훨씬 이전부터 창세신화에 관한
인식이 널리 퍼져 있었음을 알려준다.도1-1 우리
나라에서는 이러한 형상을 반고가 아니라 중

도1-1　고매신高媒神과 복희伏羲, 여와女媧
후한, 하남성 남양 한화관

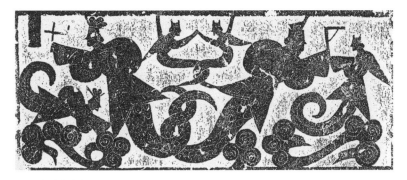

매와 생식의 신으로 알려진 고매신高媒神으로 보기도 한다.[4] 화면 중앙에 중매와 생식의 신으로 알려진 고매신이 상반신은 사람이고 몸은 뱀의 꼬리로 된 복희와 여와를 좌우 어깨로 받치고 있다. 여기서 복희와 여와는 양과 음을 상징하며, 인류가 태어나면서 비로소 문명도 시작되었음을 의미한다. 동진東晉의 곽박郭璞(276-324)이 주註를 단 『산해경』과 양梁의 소명태자昭明太子가 편찬한 『문선文選』 등에 여와의 모습에 대한 기록이 보이며, 사람 얼굴에 뱀의 몸이라는 인면사신人面蛇身의 조형성이 공통적인 특징이다.[5]

　복희와 여와는 몸을 꼬고 있는 교합의 형상으로 다수 표현되었는데, 이는 태아의 배태와 출산을 의미한 것이다. 대표적인 예로 산동성 가상현嘉祥縣 무반사武斑祠에 전하는 화상석을 들 수 있다.[도1-2] 여기서도 서로 몸을 꼰 채 오른쪽의 복희는 'ㄱ'자 모양의 곡척曲尺을 가지고 있고 왼쪽의 여와는 컴퍼스 같은 규規를 들고 있는데, 이는 인간세계에 기준과 척도를 제시했다는 의미를 나타낸다.

　또 다른 예로 복희와 여와가 각각 태양, 달과 결합되어 음양의 상징적 의미가 더욱 강조된 경우도 적지 않게 보인다. 전한 시기에 조성된 하

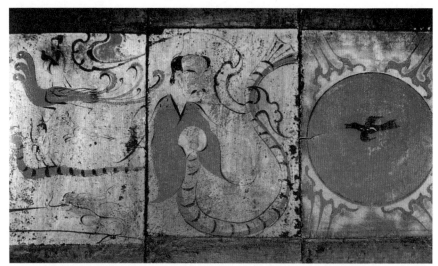

도1-3

도1-4

도1-3　**복희**
전한, 복천추묘卜千秋墓 주실 천장 부분,
낙양 고묘박물관古墓博物館

도1-4　**복희와 여와**
고구려 6세기 전반, 오회분 4호묘
천장 부분, 길림성 집안시

남성 낙양에 있는 복천추묘ト千秋墓의 벽화가 이에 해당한다.^{도1-3} 여기서 인면사신의 복희는 까마귀로 보이는 새가 들어 있는 태양을 바라보고 있고 여와는 두꺼비가 있는 달을 바라보고 있는데, 이는 창세신화와 음양사상이 결합된 것으로 시간의 흐름에 따른 신화의 변천 과정을 보여준다. 더불어 고구려 고분벽화 가운데 6세기 전반에 조성된 집안의 오회분 4호묘와 통구 사신총에서는 복희와 여와가 태양과 달을 머리 위로 들고 있다.^{도1-4} 이로써 복희와 여와 신화는 중국에만 국한된 것이 아니라 동아시아 전역에 걸쳐 공유되었던 인식체계의 하나였다는 사실을 확인할 수 있다.

영웅신화

영웅은 재주가 비범하고 지략이나 용기가 탁월한 신이나 인물이며, 문명을 발전시키거나 전쟁을 승리로 이끈 이들의 이야기가 바로 영웅신화이다. 신화는 전 세계의 문명이 발전하는 과정에서 생겨났으므로 원시인류가 자연의 불가사의한 위력이나 현상으로부터 벗어나기 위해 행한 다양한 모색 과정 중 배태된 일종의 물질적, 정신적 소산이라고 할 수 있다. 특히 상고시대에 인류의 생존을 가장 크게 위협한 존재는 자연 그 자체였기 때문에 자연을 정복하는 과정도 영웅신화에 포함된다.

중국의 고대문명 발전과 관련한 대표적 신화는 삼황오제三皇五帝이며, 이러한 개념은 당나라 사마정司馬貞(679-732)이 『사기史記』의 「오제본기五帝本紀」를 보충하면서 「삼황본기三皇本紀」를 추가하는 과정에서 성립된 것이다. 하지만 후한 중반인 151년 무렵 조성된 산동성 가상현 무량사武梁祠의 서벽에 삼황오제가 표현되어 있어, 역사 기록보다 훨씬 앞서

도1-5 **신농**神農
고구려 6세기 전반, 오회분 4호묘 천장 층급받침, 길림성 집안시

서 '삼황오제'라는 개념과 인식이 형성되었다는 사실을 확인할 수 있다.

삼황은 천황天皇, 지황地皇, 인황人皇을 비롯해 여러 가지 설이 있으며 일반적으로는 복희伏羲, 신농神農, 수인燧人을 말한다. 복희는 그물을 만들어 수렵하거나 사냥하는 방법을 알려주었으며, 『역경易經』의 팔괘八卦를 처음 만들었다고 한다. 여와와 짝을 이루어 혼인제도를 확립시키기도 하였으며 이는 앞서 살펴본 한대 화상석에 자주 등장하는 교미 장면들에 의해 보다 명확하게 입증된다. 신농은 염제炎帝라고도 하며 인류에게 농업과 양잠을 알려주었다. 이는 당시 농경을 했다는 것으로, 수렵이나 채취를 위해 이동해야 했던 불안정한 생활에서 벗어나 일정한 곳에 머물며 안정된 생활을 하는 주거문화의 변화를 배경으로 등장한 신이라고 할 수 있다. 동시에 그는 현대의 식물학자로 각종 약초의 효능을 알아내어 인간의 병을 치료하는 데 직접적인 도움을 주었으며, 맹독이 있는 단장초斷腸草를 잘못 먹고 사망하였다고 한다. 신농은 소나 용의 머리에 사람의 몸으로 표현되었으며, 이러한 도상圖像은 고구려 고분벽화인 오회분 4호묘와 5호묘의 층급받침에서 접할 수 있다.[도1-5] 수인은 나무를 마찰하여 불을 만드는 방법을 인류에게 전하면서 생식生食에서 음식을 익혀 먹는 화식火食 생활로 접어드는 데 커다란 기여를 하였다. 그와 관련한 도상 역시 고구려 고분벽화인 오회분 4호묘에 보여 삼황 역시 동아시아 전역에 퍼져 있던 신화체계였던 것으로 이해된다.

오제도 삼황과 마찬가지로 일정하지 않으며, 사마천司馬遷(기원전 145년경-기원전 86년경)의 『사기』「오제본기」에는 황제黃帝, 전욱顓頊, 제곡帝嚳, 요堯, 순舜이라 되어 있다. 황제는 천상을 지배하는 최고의 중앙신으로 이름은 헌원軒轅이며, 치우蚩尤의 난을 평정하였음은 물론 문자, 음률, 도량형 등을 정비하여 중국 문명의 개조開祖라고 일컬어진다. 후한 이후에는 도교 및 신선사상과 결합되어 노자老子보다 앞선 도교의 개

조로 숭상되면서 황로黃老학문이 성립되기도 했다. 전욱은 황제의 손자로 고양高陽이라는 지역에 나라를 세웠으므로 고양씨라 하였고, 인간의 높고 낮음과 같은 도리를 확립하여 위계질서를 바로잡았다고 한다.

제곡은 황제의 증손으로 전욱을 보좌한 공으로 신辛이라는 땅에 봉해졌다가 박毫에 도읍하였으므로 고신씨高辛氏라 하였다. 요는 제곡의 손자로 신하인 순이 홍수를 성공적으로 막아내자 천자의 자리를 아들이 아닌 그에게 물려주었다. 또한 요라는 이름이 '土'자로 이루어져 있고 도당씨陶唐氏라는 별칭으로 미루어 농경시대에 토기 제작을 통해 군림했던 것으로 추정된다. 순도 요임금처럼 치수治水에 성공한 우禹에게 양위讓位하면서 요순은 중국 역사상 유교시대의 이상적인 위정자爲政者로 회자되며 절대 성군으로 칭송되기도 하였다.

마지막으로 치수신화는 일종의 자연 정복이며, 서양에는 없는 중국의 독특한 이야기로 영웅신화에 포함된다. 이와 관련해서는 순의 신하로 물길을 관리했던 곤鯀과 그의 아들 우가 주로 언급된다. 상고시대에 홍수는 인간의 생존을 위협하는 두려운 존재였고, 이를 극복하기 위한 노력이나 의지가 치수신화로 발전한 것이라 할 수 있다. 그러므로 치수신화는 자연에 대한 인간의 끊임없는 도전이나 정복을 의미하기도 한다.

곤이나 우와 관련한 치수신화의 발생 시기는 정확히 알 수 없으나, 전국시대를 전후해 곤과 우의 치수 사실에 새로운 내용이 첨가되면서 변화된 것으로 보고 있다. 다시 말해 곤은 물길을 가로막는 방법으로 치수에 실패하면서 역천자逆天者 즉 반역의 인물로 표현된 반면, 우는 물길을 터주는 방법으로 치수에 성공하여 하夏 왕조를 개창하였다. 이는 역사시대로 접어들면서 곤과 우의 치수사업을 놓고 하늘의 순리를 따랐는가 아니면 역행하였는가라는, 천자의 명령에 대한 복종과 거역이라는 유가儒家의 정치적 논리가 더해지면서 윤색된 것이다. 이처럼 치수는 농경

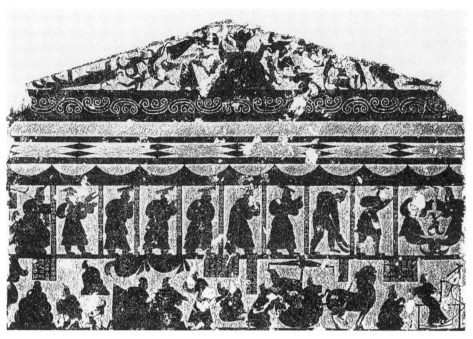

도1-6　**삼황오제三皇五帝**
무량사 서벽 부분, 후한 151년, 산동성 가상현 무씨사보관소

사회에서 한 국가의 존폐 또는 왕위 계승에 결정적인 영향을 미칠 정도로 중요했으며, 우임금은 후대에 유가에서 순천자順天者를 상징하는 성군聖君으로 추숭되었다.

　청대 후반인 1786년 산동성 가상현 무택산촌武宅山村에서 출토된 무량사의 서벽에는 얕은 부조로 삼황오제가 표현되어 있다.도1-6 오각형의 석판을 5개 공간으로 구획하고, 지붕 모서리에 해당되는 삼각형 안에 서왕모西王母를 중심으로 좌우에 우인羽人, 옥토끼, 두꺼비, 사람 머리에 새의 몸을 한 신수神獸들이 묘사되어 있다. 두 번째 단의 가장 오른쪽에 복희와 여와가 있고, 그 다음으로 축융祝融, 신농, 황제, 전욱, 제곡, 제요帝堯, 제순帝舜, 하우夏禹, 하걸夏桀이 오른쪽을 향한 채 일렬로 늘어

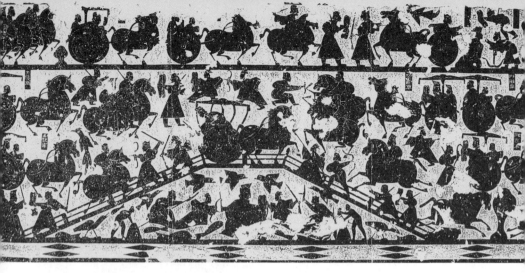

도1-7　전쟁 장면
무영사武榮祠 전실 서벽 하단 부분, 후한 167년, 산동성 가상현 무씨사보관소

서 있다. 그리고 각각의 인물 왼쪽에는 이름과 주요 행적이 새겨져 있으
며, 짧은 상의에 바지를 입고 있는 신농을 제외한 나머지 제왕諸王들은
머리에 다양한 형태의 관을 쓰고 거의 무릎까지 내려오는 상의에 치마와
같은 것을 입고 있어 특징적 요소를 찾아내기가 어렵다. 이처럼 전설적
신화에 해당되는 삼황오제가 석각된 사당 벽면은 문명의 발전과 관련이
있는 여러 신들에 대한 인식이 한대에 비교적 정확하게 형성되어 있었음
을 입증해주는 시각자료로서 중요한 의미를 지닌다.

　한대에 오행사상의 유행과 더불어 삼황오제에 방위 개념이 더해지면
서 중앙과 동서남북을 다스리는 신들의 존재가 확립되었다. 신농이라 알
려진 염제는 삼황의 하나로 오제에 속하는 황제보다 상위의 존재임에도
불구하고, 황제에게 중앙 자리를 내어주고 남방을 다스리는 신으로 강
등되었다. 이는 염제가 황제와 권력을 다투었던 전쟁에서 두 번이나 패
하였기 때문이다. 첫 번째는 두 신이 직접 신하를 지휘했던 판천阪泉 싸
움이었고, 두 번째는 치우蚩尤가 염제의 원수를 갚기 위해 탁록涿鹿에서
황제와 벌였던 치열한 전투이다. 산동성 무영사武榮祠 화상석에 남아 있

28

는 요란한 전투 장면이 황제와 치우의 전쟁을 묘사한 것이라고 보는 주
장도 있다.[도1-76] 동방은 태호太昊라고도 하였던 복희가, 서방은 소호少昊
가, 북방은 전욱이 다스렸다. 하지만 이들의 역할은 고정되어 있지 않아
중복되거나 자리를 바꾸기도 하는데, 이에 대해 중국 대륙에 살았던 종
족이 다양하여 신화의 계통이 일관되게 전해지지 않았고 중국의 영토가
넓어지면서 방위 개념이 바뀌었기 때문이라고 보는 견해도 있다.[7]

　인류 문명의 발전 과정에서 야금술冶金術의 발명은 무기 생산을 가능
하게 하였다. 이로 인해 다른 부족의 정복은 물론 자연에 대한 도전이 보
다 용이해졌고, 동시에 문명의 발전에도 일종의 가속도가 붙게 되었다.
야금술과 관련해서는 전쟁의 신으로 알려진 치우가 주목된다. 그는 염제
의 후손으로 구리로 된 머리에 쇠로 된 이마를 가졌고 몸은 동물이면서
도 사람의 말을 하였다는 등 그와 관련된 다양한 이야기가 전한다.

　치우는 형상이 특이할 뿐만 아니라 모래나 돌, 쇳덩이 등을 먹었으며
창, 도끼, 방패 등 무기를 만드는 재주가 뛰어났다고 한다.[8] 산동성 무개
명사武開明祠 화상석에 있는 치우의 모습을 보면 머리에는 활과 화살을

도1-9

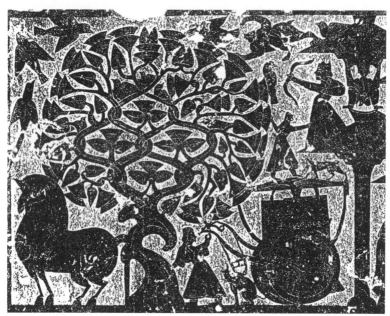

도1-10

도1-9 **야장신冶匠神과 제륜신製輪神**
고구려 6세기 전반, 오회분 4호
묘 천장 부분, 길림성 집안시

도1-10 **예羿와 부상수扶桑樹**
무영사 전실 후벽 부분, 후한 167년,
산동성 가상현 무씨사보관소

연상시키는 무기가 있고, 두 손에는 무기류를 들고 있으며, 양쪽 발로도 칼을 잡는 등 전체적인 모습은 괴수를 연상시킨다.[도1-8] 또한 수레바퀴는 제준帝俊의 후예인 해중奚仲이 열매가 바람에 이리저리 굴러다니는 것을 보고 발명하였다고 한다. 이는 인류의 활동 영역을 크게 확장시키며 다른 종족과의 접촉을 빈번하게 한 결과 고대국가의 성립에 결정적인 역할을 하였다.

이상에서 살펴본 대장장이 신과 수레바퀴를 만든 제륜신製輪神도 한대 화상석과 고구려 고분벽화에서 확인할 수 있다.[도1-9] 이 같은 사실은 삼황오제를 비롯한 동양의 다양한 문명신과 관련 신화가 중국에서 독자적으로 발생한 것이 아니라 동아시아 전역에서 성립되었다는 논리에 신빙성을 더해준다.

특정 영웅신화는 인류가 처한 자연 재난이나 사회 문제를 유추하는 데 상당한 도움이 되기도 하는데, 대표적으로 활을 잘 쏘았던 예羿의 이야기를 꼽을 수 있다. 왕일王逸(89-158)의 『초사장구楚辭章句』에 의하면, 예는 요임금 시대에 열 개의 태양이 동시에 하늘에 나타나 대지가 불바다처럼 변해버리자 태양을 정복하여 가뭄의 위기를 종식시킨 영웅으로 칭송되었다.[9] 『산해경』에 의하면 열 개의 태양은 동방의 천제天帝 제준과 태양의 여신 희화羲和 사이에서 태어난 아들로 동방의 끝인 탕곡湯谷에 있는 부상扶桑이라는 거대한 뽕나무 가지에 살고 있었다. 원래는 하루 동안 한 개의 태양이 하늘에 올라갔다 내려오면 순서를 기다리고 있던 아홉 개 중에서 가장 위에 있던 태양이 그 뒤를 이어 출발하여 하늘로 올라갔다. 그런데 요임금 시대에 이러한 규칙을 어기고 열 개의 태양이 동시에 하늘에 오르면서 초목과 곡식이 말라죽는 등 대지가 불바다처럼 되어버렸다. 그러자 천제는 예로 하여금 태양 아홉 개를 화살로 맞춰 하늘에서 떨어뜨리도록 하여 인류 멸망의 위기를 막아냈다. 하지만 예가

죽인 아홉 개의 태양은 천제 제준의 아들이었기 때문에 예와 그의 아내 항아姮娥는 하늘로 다시 돌아갈 수 없게 되었다.

예의 이야기를 시각적으로 표현한 도상은 산동성 가상현 무영사武榮祠 후벽에서 찾을 수 있다.[도1-10] 네 단으로 나뉜 화면의 3단과 4단에 걸쳐 중간 부분에 2층 누각이 있고 그 왼쪽에 잎사귀가 넓은 나무가 배치되어 있다. 나무 아래에는 말이 있으며, 나무 위로는 새들이 날고 있고 한 궁사가 새를 향해 화살을 겨누고 있다. 이 장면은 예가 아홉 개의 태양을 화살로 쏘아 맞추었던 이야기를 표현한 것이라 해석되고 있다. 『회남자淮南子』「범론훈氾論訓」에 의하면 이후 예는 염제, 우, 후직 등과 동등한 신격을 지닌 선신善神으로 추대되었으며, 그 내용은 다음과 같다.

염제(신농)는 화덕으로 천하의 왕이 되었으며 사후에는 부엌신이 되었고, 우는 천하에 치수의 공적을 쌓아 사후에 후토后土의 신이 되었다. 후직后稷은 농사일을 발명하여 사후에는 직신稷神이 되었으며, 예는 천하의 태양을 제거하여 사후에 종포宗布의 신(재해를 제거하는 신)이 되었다.[10]

이처럼 예의 이야기는 시대, 형상, 명칭 등이 서로 다르게 전해지기도 하는데, 이것은 그의 신화가 구전되면서 여러 개로 분화되었거나 또는 다른 신화와 결합되면서 변화된 것으로 보고 있다.

자연신화

자연은 세상에 스스로 존재하는 해, 달, 별을 비롯하여 바람, 비, 구름, 천둥, 강산江山 등이나 그로 인해 나타나는 모든 현상을 포함한다. 자연신

화는 각 민족이 처한 지리적 환경과 밀접한 연관이 있기 때문에 이를 통해 그 민족의 자연관自然觀을 엿볼 수 있다. 특히 전국시대에 편찬된『초사楚辭』에 자연신에 관한 내용이 다수 실려 있으며, 대개 성격이나 행동은 의인화되었지만 형상은 특이한 동물 모습을 하고 있는 것이 일반적이다.

중국의 태양신은 희화라는 여신이며, 제준의 아내로 열 개의 태양을 낳았다. 그리고 앞서 서술한 것처럼 열 개의 태양이 동시에 하늘로 올라가 가뭄으로 지상을 혼란케 하였기 때문에 명궁인 예가 하나만 남겨두고 모두 화살로 쏘아 죽여버렸다. 태양을 시각적으로 표현한 가장 이른 예는 호남성 장사시長沙市 마왕퇴馬王堆 1호묘에서 출토된 T자형 백화帛畫이다.도1-11 상단 오른쪽에는 붉은색의 둥근 원 안에 삼족오三足烏로 보이는 검은 새가 그려져 있고, 왼쪽에는 두꺼비가 초승달 위에 표현되어 달을 상징하고 있다. 이러한 도상은 한대 화상석은 물론 고구려 고분벽화에서도 자주 보이므로 역시 동아시아 전역에서 숭배되었던 것으로 짐작된다.

달은 태양과 짝을 이루어 표현될 정도로 태양 다음으로 중요시되었던 자연신이다. 제준의 또 다른 아내인 상희常羲가 열두 개의 달을 낳았다고 할 뿐 다른 이야기는 전하지 않는다. 다만 달과 관련한 신화로는 달을 모는 신인 '망서望舒', 달에 토끼가 살고 있다는 '월중유토月中有兎', 예의 부인인 항아가 불사약不死藥을 먹은 다음 달로 도망쳤다는 '항아분월姮娥奔月' 등이 있다.[11] 이 가운데 '항아분월'이 대표적이며, 전국시대 초기에 신선사상과 불사 관념이 성행하면서 서왕모 이야기에 영웅신 예와 그의 아내 항아 이야기가 결합되어 생겨난 것으로 보고 있다. 이러한 내용은 후한의 장형張衡(78-139)이 쓴『영헌靈憲』에 다음과 같이 기록되어 있다.

예가 서왕모에게 불사약을 청하였는데 항아가 그것을 훔쳐 달로 도망하려다가 유황有黃에게 점을 쳤다. 유황이 말하기를 '길다. 귀매괘歸妹卦를

도1-11 해와 달
　　　백화帛畵 상단, 기원전 2세기, 견본채색, 호남성 장사시 마왕퇴 1호묘 출토, 호남성박물관

얻었으니 홀로 서쪽으로 가다가 날이 어두워지더라도 놀라거나 두려워 말라. 후에 크게 번창할 것이다.'라고 했다. 항아가 마침내 달에 몸을 맡겼더니 두꺼비가 되었다.[12]

예의 아내인 항아가 불사약을 먹고 남편인 예를 피해 달로 도망했다가 두꺼비로 변해버렸다는 내용이다. 그러나 『회남자』의 「남명훈覽冥訓」과 「천문훈天文訓」에 '항아분월'과 '월중유섬여月中有蟾蜍'가 각각 별개의 것으로 서술되어 있어, 항아가 두꺼비로 변하였다는 『영헌』의 기록은 나중에 두 개의 내용이 결합되면서 만들어진 것이라 추정된다. 이로 인해 달 그림에는 두꺼비가 그려지는 것이 일반적이며, 토끼를 표현한 경우도 있다. 예를 들어 하남성 남양南陽에서 발견된 화상석을 보면 항아로 보이는 여인이 두꺼비가 그려진 달 속으로 들어가고 있다.[도1-12] 이 장면은 하늘로 돌아갈 수 없는 항아가 불사약을 먹은 다음 두꺼비가 있는 달 속으로 숨는 '항아분월'을 나타낸 것으로 보이며, 앞으로 항아가 두꺼비로 변하게 될 것이라는 미래의 일을 암시한다고 해석되기도 한다.

별과 관련해서는 인간의 생명을 관장하는 북두칠성北斗七星이 가장 높은 지위에 있다. 이 도상 역시 한대 화상석에서 흔히 접할 수 있으며, 무개명사 화상석에는 국자 모양의 북두칠성 한가운데 북두성군北斗星君이 있고 사람들과 상서로운 짐승들이 경배를 드리고 있다.[도1-13] 이처럼 초기에는 북두칠성을 의인화하여 표현했으나 시간이 지날수록 점 일곱 개를 연결한 국자 모양으로 고착화되어, 한대 화상석이나 고구려 고분벽화의 장천 1호분 천장 등 여러 곳에서 쉽게 확인된다.

일월성신과 더불어 바람, 비, 구름, 천둥은 기후와 관련된 중요한 자연환경이었기 때문에 널리 숭배되었다. 특히 바람신은 여럿이 있었으며, 대표적인 신인 비렴飛廉은 바람 '풍風'자의 옛 중국 발음에서 유래

도1-12

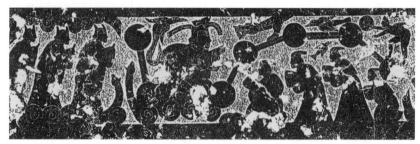

도1-13

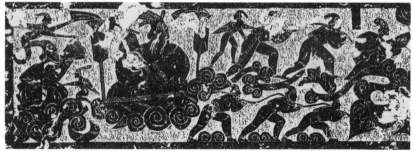

도1-15

도1-12 **항아분월姮娥奔月**
후한, 하남성 남양서관南
陽西關 출토, 하남성 남
양 한화관漢畫館

도1-13 **북두칠성**
무개명사 좌실 서쪽 일부,
후한 148년, 산동성 가상
현 무씨사보관소

도1-15 **풍신과 뇌신雷神**
무개명사 좌실 서쪽 일부,
후한 148년, 산동성 가상
현 무씨사보관소

도1-14 **풍신風神**
고구려 5세기 후반, 무용총 부분, 길림성 집안시

한 것이다.[13] 이후 비렴에서 풍백風伯이란 명칭으로 다시 바뀌었고, 『초
사』「천문」에 의하면 그 형상은 사슴의 몸에 새의 머리를 한 '녹신조두鹿
身鳥頭'였다고 한다. 어떤 경우에는 '녹신작두鹿身雀頭'로 표현된 경우도
있어 하늘을 나는 새와 풍신의 이미지가 중첩된 것으로 보인다. 『한서漢
書』에 의하면 몸은 사슴과 같고, 뿔과 뱀 꼬리가 있으며, 문양은 표범과
같다고 하였다. 고구려 무용총의 천장 벽화에서 이와 유사한 형상이 보
이는데, 두 개의 뿔이 달린 사슴 머리에 네 다리를 앞뒤로 뻗은 채 털을
휘날리며 나는 듯 달리고 있는 모습이다.[도1-14] 이 밖에 인간의 모습으로
입에서 바람을 내뿜거나 빨아들이는 식으로 표현되기도 하였으며, 서양
에서는 바람 주머니를 든 모습이었다. 풍신이 입으로 바람을 부는 모습
은 산동성 가상현 무개명사 화상석의 왼쪽 끝부분에서, 바람을 빨아들이
는 모습은 동진東晉의 화가 고개지顧愷之가 그린 〈낙신부도洛神賦圖〉의
하늘 부분에서 찾아볼 수 있다.[도1-15] [14]

도1-16 **풍신과 뇌신**
6세기 전반, 돈황 막고굴 제249호, 감숙성 돈황시

이에 비해 천둥과 번개를 동반하는 뇌신雷神은 인간에게 위엄과 권위를 과시하며 공포감을 조성하였던 존재로 자연신 가운데 신격이 가장 높았다. 초楚나라에서는 천둥소리를 본떠서 풍륭豐隆이라 하였으며, 『산해경』과 『회남자』에 의하면 뇌신의 초기 형상은 용의 몸에 사람의 머리를 한 '용신인두龍身人頭'이며 자신의 배를 두드려 천둥소리를 냈다고 한다. 그러나 후한의 왕충王充(27-97)이 편찬한 『논형論衡』 「뇌허雷虛」에는 뇌신의 형상이 다음과 같이 묘사되어 있다.

세간의 화공畵工이 천둥 그린 것을 보면 우선 구불구불한 선을 그어놓고 마치 여러 개의 북을 이어놓은 듯한 형상이다. 또한 역사力士 같은 남자를 별도로 그려놓았는데 이는 뇌공雷公이라 하였다. 그리고 뇌공은 왼손으로 앞에 그려놓은 이어진 북을 잡아당기고, 오른손으로 망치를 잡고 치는 것 같은 모습이다. 천둥이 우르릉 꽝꽝하고 울리는 것 같다는 의미는 바로 이어진 북을 서로 부딪쳐 나는 소리이고, 무엇인가 찢어지는 듯 혼백이 날아갈 듯한 소리는 뇌공이 망치로 북을 칠 때 난다는 것이다. …… 세상 사람들이 이것을 믿고 의심하는 이가 없었다.[15]

이러한 기록은 후한에서 뇌신이 천둥소리 내는 방법이 자신의 배를 두드리는 것에서 역사가 연이어 달린 북을 두드리는 것으로 바뀌었음을 알려준다. 뇌신의 이런 모습은 무개명사 좌실에서 풍신과 함께 접할 수 있으며, 돈황 막고굴莫高窟 제249호 천장에는 서쪽 벽면의 아수라를 중심으로 좌우에 뇌신과 풍신을 각각 배치하여 역동감 넘치는 우주세계를 표현하였다.[도1-16] 『논형』에서 언급한 뇌신의 북 모양을 유추할 수 있을 정도로 자세히 묘사되어 있으며, 풍신은 역동적인 모습으로 바람 주머니를 등 뒤에 지고 있다.

도1-17 하백출행河伯出行
　　　후한, 하남성 남양 한화관

　　비 역시 농경과 밀접한 관계를 가지며 널리 신앙된 자연신으로 『초
사』에서 비렴과 함께 보이는 우사雨師 평예萍翳는 가장 이른 예라 할 수
있다. 우신의 종류는 용, 뱀, 청개구리, 두꺼비 등으로 다양하며 기우제
와 관련하여 후대까지 숭배된 것이 특징적이다. 구름은 『초사』 「구가九
歌」에서 운중군雲中君이라 하였으며, 비나 천둥처럼 인간에게 직접적인
영향을 미치지 않았기 때문인지 그와 관련된 신화는 점차 사라져 거의
없어진 것으로 보인다.

　　황하는 고대 중국 문명의 발원지이며 강물은 농경에서 가장 중요한
자연 요건으로, 이를 어떻게 다스렸는가에 따라 생활 여건이 좌우되었다
고 해도 과언이 아니다. 다시 말해 치수를 잘못하면 물이 수시로 범람하
여 귀중한 생명과 재산을 빼앗아 갔기 때문에, 수신水神이나 하신河神의
존재를 굳게 믿으면서 강이나 물과 관련된 신화들이 다수 생겨났다. 수
신이나 하신의 형상은 대개 물고기, 뱀, 용으로 표현되었으며 이 가운데
황하의 치수 염원이 적극 반영된 하백河伯이 가장 대표적이다.[도1-17] 특히

하백은 문명의 발달에 따라 신성
과 인성을 동시에 지닌 신인동체
神人同體로 인식되면서 황하의
범람을 조절하고 주관하는 관리
자의 이미지를 갖게 되었다.

낙수洛水의 여신 복비宓妃는
복희의 딸이었으나 낙수를 건
너다 익사하면서 여신이 되었다
고 한다. 그녀는 원래 황하의 수
신인 하백의 아내였으나 나중에
는 예의 아내가 되었다. 이후 복
비는 『초사』「이소離騷」에서 초
나라 시인 굴원屈原(기원전 343년
경-기원전 278년경)에 의해 구원의
여인상으로 바뀌었고, 삼국시대
위나라 조조의 아들인 조식曹植
(192-232)이 지은 「낙신부洛神賦」
에서는 절세미인으로 묘사되었
다. 「낙신부」는 신화적 환상 속
에서 이루어지는 인간과 여신의
사랑과 이별을 노래한 것으로 후
대까지 널리 숭모崇慕의 대상이
되었다. 비록 송대 모본模本이지
만 고개지의 〈낙신부도〉가 북경
고궁박물원, 요녕성박물관, 프리

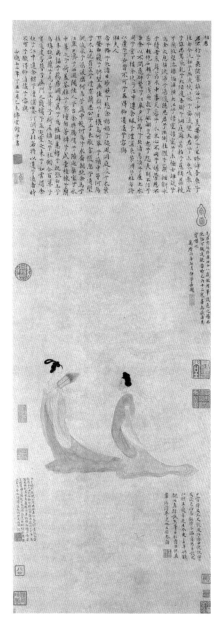

도1-18 문징명文徵明, 〈상군상부인도湘君湘夫人圖〉
1517년, 지본채색, 100.8×35.6cm, 대북臺北(타이베이) 고
궁박물원故宮博物院

어 갤러리 등에 전하고 있어 그 면모를 엿볼 수 있다. 이처럼 낙수의 여신 복비는 문학작품의 주인공으로 의인화되었을 뿐만 아니라 감상용 회화작품의 주제로 그려지기도 하였다.

『초사』「구가」에 전하는 상군湘君과 상부인湘夫人 이야기는 상수湘水에 관한 신화이다. 현재 이와 관련해 세 가지 설이 있는데, 첫째는 상군과 상부인이 요임금의 두 딸로 순임금의 왕비가 된 아황娥皇과 여영女英이라는 설이고, 두 번째는 상군은 순이고 상부인은 두 명의 비라는 것이다. 세 번째는 천제天帝의 두 딸로 『열선전列仙傳』의 강비이녀江妃二女라는 설이다. 하지만 현재 이와 관련하여 어느 것도 설득력 있는 근거를 제시하지 못하고 있다.[16] 그럼에도 불구하고 상수의 신이었던 상군과 상부인에 대한 중국인의 관심이나 사랑이 변함없이 지속되었다는 것은 명대 오파吳派의 문인화가 문징명文徵明(1470-1559)이 그린 〈상군상부인도湘君湘夫人圖〉를 통해서 알 수 있다.[도1-18] 더불어 이 작품은 낙수의 여신 복비처럼 상수의 여신들도 의인화되면서 인간 세상의 미인으로 대체되어 감상용 회화의 제재가 되었다는 사실을 알려준다.

끝으로 산과 관련된 신화들이 다양한 형태로 전하고 있는데, 이는 중국 전역에 있는 산악을 신성한 존재로 인식했던 산악신앙과 밀접한 관계가 있다. 『산해경』에 실려 있는 산신은 수십 명에 이르며, 이들 가운데 곤륜산崑崙山에 살고 있는 서왕모는 시대에 따라 변신을 거듭하며 후대까지 지속되고 있어 주목된다. 원래 곤륜산에 사는 여러 신들을 다스린 왕은 황제黃帝였으며, 서왕모는 곤륜산의 한 봉우리인 옥산玉山의 여신에 지나지 않았다. 서왕모의 초기 모습은 『산해경』「대황서경大荒西經」에 상세히 적혀 있으며, 그 내용은 다음과 같다.

서해의 남쪽, 유사流沙의 해변, 적수赤水의 후면, 흑수黑水의 전면에 큰

도1-19 **서왕모**
화상전, 후한, 사천성 신도현 청백향 1호묘 출토, 사천성박물관

산이 있는데 곤륜산이라 말한다. 이곳에는 사람 얼굴에 호랑이 몸, 꼬리에 백색 무늬가 있는 신이 살고 있다. 아래로는 약수의 심연이 흐르고 커다란 염화산炎火山이 있어 물건을 던지면 곧 사라진다. 머리에 옥비녀를 꽂고 호랑이 이빨에 표범 꼬리를 하고 동굴에 사는 이를 서왕모라 말한다. 이 산에는 만물이 모두 있다.[17]

위 내용에 따르면 서왕모는 표범 꼬리에 호랑이 이빨을 가졌으며, 흐트러진 봉두난발의 머리에 옥승玉勝이라는 머리장식을 하고 있다. 이는 반은 사람이고 반은 짐승의 모습을 한 반인반수半人半獸로 거의 괴수에 가까우며, 사천성 신도현新都縣 청백향清白鄉 1호묘에서 출토된 화상전에서 그러한 도상을 접할 수 있다.도1-19 화면을 보면 중앙에 덮개가 있는

도1-20

도1-21

도1-20 서왕모
후한 초기, 산동성 가상현 홍산
촌 출토, 중국역사박물관中國歷
史博物館
도1-21 서왕모
후한 말기, 67×56.5cm, 산동
성 미산현 양성진 출토, 미산현
문화관微山縣文化館

용호좌龍虎座에 앉은 서왕모를 중심으로 오른쪽부터 꼬리가 아홉 개 달린 구미호, 영지를 든 토끼, 서왕모 앞에서 춤을 추는 듯한 두꺼비와 삼족오, 멀리 다니기를 좋아하여 길의 신이라 숭배되었던 창을 든 대행백大行伯 등의 권속眷屬이 서사적으로 표현되어 있다. 오른쪽 하단에 홀을 들고 있는 인물은 묘주 부부로 추정되며, 서왕모를 신앙하였던 것으로 보인다.

이와 거의 동일한 도상이 사천성 팽산현彭山縣 강구향쌍하애묘江口鄉雙河崖墓에서 출토된 석각에서 보이며, 1954년 산동성 가상현 홍산촌洪山村에서 출토된 석각도 유사한 면모를 보여준다.[도1-20] 하지만 화면에서 서왕모의 좌우에 신선초를 든 인물이 있는 것이나, 검을 쥐고 있는 두꺼비, 새의 머리에 사람의 몸을 한 조수인신鳥首人身, 약초를 찧는 토끼, 구미호가 서왕모를 향해서 일렬로 표현된 것 등에서 약간의 변화를 엿볼 수 있다. 서왕모는 한대 화상석에 자주 등장하며, 옥토끼를 비롯해 두꺼비, 삼족오, 구미호 등과 함께 서사적으로 표현된 것은 옥산의 산신이라는 신화적 특성을 강조한 것이라 해석된다.

하지만 산동성 미산현微山縣 양성진兩城鎮에서 발견된 서왕모는 특이하게도 복희와 여와가 교미하고 있는 중앙에 상대적으로 크게 그려져 있다. 이처럼 서왕모와 함께 표현되었던 다른 개체들이 없어진 것으로 보아 후한 말에 제작된 것으로 추정되며, 도상의 표현은 복희 여와에 대한 인식은 점차 축소되어갔던 반면 서왕모에 대한 숭배 열기는 확대되어 갔음을 의미한다.[도1-21]

또한 산동성 가상현 무택산촌에서 출토된 무량사의 동벽과 서벽 상단에는 동왕공東王公과 서왕모가 각각 저부조로 새겨져 있다.[도1-22] 이는 서왕모가 신격화되면서 동왕공과 짝을 이루며 복희와 여와를 대체하게 된 것이며, 양쪽 어깨에 보이는 날개 같은 것은 신선사상의 영향으로 변

도1-22 **동왕공과 서왕모**
무량사 동벽과 서벽 부분, 후한 151년, 산동성 가상현 무씨사보관소

화가 나타난 것이라고 추정된다. 또한 4세기 말에서 5세기 초에 조성된 감숙성 주천시酒泉市의 정가갑丁家閘 5호묘에서도 전실 동쪽과 서쪽 벽면에 각각 동왕공과 서왕모가 주황색 선묘로 그려져 있어 이러한 전통이 상당 기간 지속되었음을 알려준다.도1-23

이상에서 살펴본 것처럼 강소성, 하남성, 섬서성 출토 화상석에서는 서왕모와 함께 표현되었던 개체들이 점차 줄어들었으며, 산동성의 경우는 서왕모가 단독으로 표현되며 날개가 있는 우인형羽人形으로 바뀌었다.[18] 이러한 지역 간의 표현 차이에도 불구하고 서왕모가 널리 제작되었다는 사실은 그녀가 곤륜산의 한 봉우리인 옥산을 지키는 산신에서 점차 대중적인 사랑을 받으며 동왕공과 대등한 위치에 올라 신격화되었다는 것을 의미한다. 더불어 처음에는 형벌과 돌림병을 주관하는 살벌한 여신에 불과하였으나 나중에는 도교의 신선사상과 결합되면서 불사약을 나누어주는 자비로운 여신으로 이미지가 바뀌었다. 이로 인해 명·청대에 이르면 서왕모는 도석인물화道釋人物畵에서 대개 미인의 모습으로 그려

도1-23 **동왕공과 서왕모**
4세기 말–5세기 초, 정가갑 5호묘 전실 서벽, 감숙성 주천시

져 축수용 선물로 널리 감상되었다.

남방에 위치한 무산巫山의 신녀神女는 전국시대 말기 초나라 회왕懷王(기원전 374-기원전 296)과 나눈 찰나의 사랑 이야기로 널리 알려져 있다. 원래 그녀는 염제의 셋째 딸 요희瑤姬였으나 시집도 못 간 상태에서 갑작스럽게 죽어 무산에 묻히면서 무산 신녀가 되었다. 회왕이 우연히 무산을 찾았을 때 고당관高唐觀에서 낮잠을 자다 꿈속에서 그녀를 만나 짧은 사랑을 나누고 헤어졌다. 이때 무산 신녀가 아침에는 구름이 되고 저녁에는 비가 되어 양대陽臺 아래에 있겠다고 한 것에서 '조운모우朝雲暮雨' 또는 '운우지정雲雨之情'이라는 사랑의 조어가 유래되었다.[19] 이러한 내용은 회왕의 아들인 경양왕頃襄王(?-기원전 263)이 호북성 강한江漢에 위치한 호수인 운몽택雲夢澤에서 노닐 때 '운우雲雨'가 발단이 되어 굴원의 제자인 송옥宋玉이 지은 「고당부高唐賦」에 실려 있다.

이상에서 살펴본 것처럼 해, 달, 별과 관련된 신화는 고분에서 천장부에 그려지며 매장문화와 밀접한 관계를 갖고 전개된 반면, 바람과 뇌신은 농경사회에서 비를 기원하는 기우제를 배경으로 가장 오랫동안 지속되었으며, 강이나 산의 신들은 인간과 특별한 관계를 맺으며 문학의 주제로 다루어졌다.

유교와 미술

2부

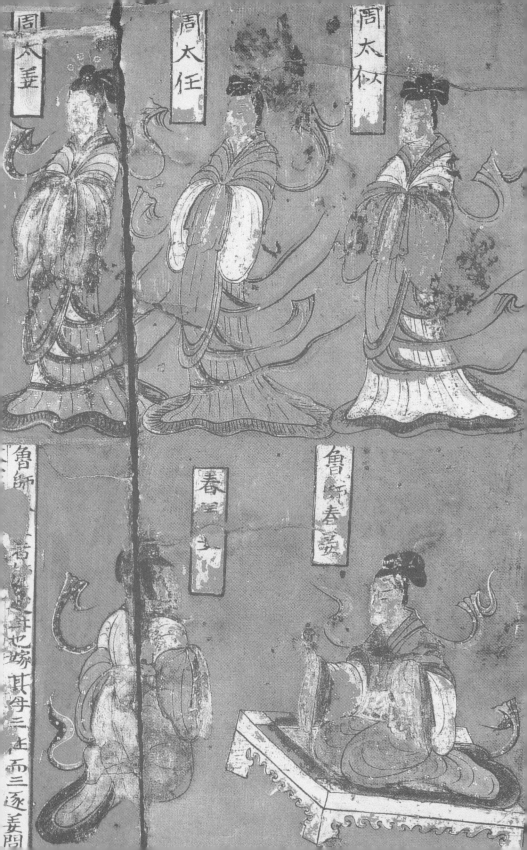

周太姜

周太任

周太姒

魯師

春[]

魯師春姜

魯師[]
萬[]
世也嫁
其母三
[]而三逐姜問

1 한중일 사상과 학문의 원류

중국을 대표하는 전통 사상인 유교는 동아시아 한자문화권에서 가장 커다란 영향을 미친 사유체계 중 하나이다. 이는 중국에서 자생적으로 생겨난 도교, 인도에서 전래된 불교와 함께 오랜 시간 상호보완적 관계를 지속하며 중국인의 일상은 물론 의식의 깊은 곳을 지배했던 일종의 윤리의식이기도 하다. 유교는 춘추시대에 노魯나라 출신 공자孔子(기원전 551-기원전 479)에 의해 시작되었으며, 전국시대에 제자백가諸子百家의 활동으로 다양한 학파가 존립하던 시기를 거쳐, 맹자孟子(기원전 372-기원전 289)에 이르러 단일 학파로 발전하였다. 이때 각국의 군주들이 영토를 확장하여 천하를 통일하려 했던 정치적 논리가 크게 작용했다는 것은 주지의 사실이다. 유교를 통치이념으로 내세웠던 한나라는 인仁을 바탕으로 한 충효忠孝를 강조했으며, 통치자는 스스로 절제하고 학문을 통한 수양과 연마를 거쳐 백성들이 편안하게 살 수 있는 태평성대의 실현을 최고 목표로 하였다.

　1970년대 초 아시아의 경제성장이 가시화되며 다시 유교가 부각되었는데, 이는 유교적 자본주의로 '아시아적 가치Asian Value'라고 부르기도 한다. 부연하면 유교의 충효사상이 경제발전의 원동력이 되었다는 것으로, 유교가 현대사회에도 여전히 작동하고 있다는 사실에 놀라게 된다. 이는 현실적이며 이성을 중시하는 유교의 특징과 연관이 있다. 반

면 중국의 민족 종교인 도교는 감성적이면서도 직관적인 경향이 있어 유교와 극단적인 대조를 보여 흥미롭다. 이와 관련하여 유교적 특성은 중국 한족의 원류가 된 화하족華夏族의 성향에서 기인되었고, 도교는 동이족東夷族의 특성으로 설명되고 있다. 다시 말해 동이족이 집권했던 상대商代는 신비주의적이고 주술적이었지만, 화하족이 주대周代를 이끌면서 이성적이고 현실적으로 바뀌었다는 것이다.

한 무제武帝 때인 기원전 136년 유교가 국교로 공식 인정되었으며 이를 기점으로 그 이전까지의 유교를 원시유교라고 한다. 그리고 한대부터 당대까지의 유학은 훈고학訓詁學, 송대부터 원대까지의 유학은 성리학性理學, 명 중기 이후의 유학은 양명학陽明學, 청대의 유학은 고증학考證學으로 명칭이 달라지면서 학문적 접근 방법론에서 커다란 차이를 보인다. 이는 유교가 왕조마다 시대적 특징과 한계를 반영하면서 새로운 모색을 하는 과정에서 나타난 변화였다고 할 수 있다. 그렇지만 한대부터 국교가 된 유교가 정교일치政敎一致의 학문으로서 중국의 정치, 경제, 사회, 문화 전반을 지배하는 가장 근원적인 사상이었다는 사실에 대해서는 누구도 부정하지 못할 것이다.

인간 중심의 학문인 유교는 백성을 덕으로 다스리고 예로 가르치는 덕치예교德治禮敎를 기본으로 윤리 도덕적인 생활을 강조하였다. 특히 인간의 기본적인 관계를 바로잡기 위해 제시된 삼강오륜三綱五倫은 인간이 반드시 행해야 할 기본 강령 세 가지와 실천 강목 다섯 가지로, 한대부터 일상의 기본 덕목으로 강조되었다. 우리나라에서도 성리학을 통치이념으로 삼았던 조선시대 이래로 사회질서를 유지하기 위한 유교적 실천 도덕으로 일상에서 중시되었다. 삼강은 군위신강君爲臣綱, 부위자강父爲子綱, 부위부강夫爲婦綱으로 임금과 신하, 부모와 자식, 남편과 아내 사이에서 마땅히 지켜야 할 기본 강목이다. 오륜은 『맹자』에 나오

는 것으로 부자유친父子有親, 군신유의君臣有義, 부부유별夫婦有別, 장유유서長幼有序, 붕우유신朋友有信이다. 부모와 자식 간에는 친애가 있어야 하고, 임금과 신하 사이에는 의리가 있어야 하며, 부부 사이에는 분별이 있어야 하고, 어른과 아랫사람 사이에는 순서가 있어야 하며, 친구 사이에는 신의가 있어야 한다는 것이다. 이와 같은 기본 덕목은 사회 기강을 바로잡고 질서를 유지하기 위한 수단으로 위정자들에 의해 백성들에게 강제되었다.

또 다른 이론으로 인간의 기본적인 심성을 정의한 사단칠정四端七情이 있다. 사단은 『맹자』「공손축公孫丑」 상편에 의하면 측은지심惻隱之心, 수오지심羞惡之心, 사양지심辭讓之心, 시비지심是非之心을 가리키며, 이는 선한 마음을 가진 인간의 본성에서 우러나오는 네 가지 심리상태를 말한다. 칠정은 『예기禮記』「예운禮運」에 있는 희喜, 노怒, 애哀, 구懼, 애愛, 오惡, 욕欲으로 인간이 사물을 접할 때 표출하는 자연스런 감정을 정의한 것이다. 사단칠정은 조선시대 성리학자 이황李滉(1501-1570)과 이이李珥(1536-1584) 간에 중요한 쟁점이 되기도 하였다.

공자는 여러 제후국을 찾아다니며 예를 실행하고 인으로 사람을 섬겨야만 잃어버린 사회질서가 회복된다고 주장하였다. 이러한 도통道統은 제자인 증자曾子에 의해 계승되었고, 다시 손자인 자사子思를 거쳐 맹자에 이르러 완성되었다. 맹자는 성선설性善說을 근간으로 공자의 윤리설을 내면적으로 심화시켰을 뿐만 아니라 왕도정치王道政治를 주창하여 공자가 말했던 덕치에 대한 구체적인 방안을 제시하였다. 하지만 맹자 이후 유교에 도교와 불교가 습합되면서 유가사상에 변화가 나타나기 시작하자 크게 위축되었다. 아울러 진시황제가 법치를 주장했던 한비자韓非子(기원전 280년경-기원전 233)의 제자 이사李斯(?-기원전 208)의 건의를 받아들여 법가法家를 제외한 모든 유교 서적들을 불태우고 관련 학자

들을 생매장하는 분서갱유焚書坑儒를 일으키면서 유교는 강제적으로 일시 단절되기도 하였다.

하지만 한대에 이르러 활발한 경전 복구사업을 통해 주요 유교 경전인 『시경詩經』, 『서경書經』, 『역경』, 『예기』, 『춘추春秋』의 오경五經과 『논어論語』, 『맹자』, 『중용中庸』, 『대학大學』의 사서四書 등이 편찬되면서 체계적인 학문으로 재정비되었다. 따라서 한대의 유학은 '경전 복구'와 '주석을 달아 해석하는 학문'으로 당대까지 지속되었는데, 이것이 훈고학訓詁學으로 특히 오경을 중시하였다. 이는 송대 성리학에서 사서를 중요시했던 것과는 차별화된 면모라고 할 수 있다.¹ 이 경전들은 대개 고대 중국의 자연현상이나 사회생활을 기록한 것으로 제왕諸王의 정치, 고대 가요, 가정생활, 공자가 태어난 노나라 역사 등을 다루었다. 이러한 유교정치가 미술에 영향을 미쳐 충효를 비롯해 지조나 절개 등에 관한 고사들이 화상전이나 벽화, 공예품 등에 표현되어 백성의 교화에 적극 활용되었다. 또한 공자를 추숭하게 되면서 그의 초상이나 주요 행적을 소재로 한 그림이 황실 후원으로 제작되어 통치이념으로서 유교의 입지를 공고히 하였다.

2 다스림과 가르침을 위한 윤리의식의 시각화

당대唐代까지 유교사상이 반영된 미술은 상대적으로 회화 분야의 비중이 크다고 할 수 있다. 시기적으로는 한대와 육조시대 미술에서 유교적인 표현이 비교적 성행하였다. 유교적 주제의 미술품은 백성에게 치세이념을 전달하고, 이를 통해 보다 효율적으로 통치하고자 했던 위정자의 의도가 강하게 작용한 것이 두드러진 특징이다. 따라서 유교적 이념을 표현한 미술품의 일부는 동시에 정치적 성향을 지닌 독특한 미술 장르에 포함되기도 한다. 이러한 미술은 유교의 깊이 있는 철학적 내용보다는 시각적으로 표현하기 쉬운 주제들, 예컨대 효자, 충신, 열녀, 또는 공자와 제자들의 기념비적인 행적 등을 묘사하여 유교의 충효사상을 전달하는 것이 커다란 목표였다. 또한 앞으로 백성을 다스리는 관리가 될 후손들에게 교훈이 될 만한 정치세계의 권모술수를 다룬 일화들이 미술 주제로 채택되기도 하였다.

공자와 제자들의 고사

유교의 창시자인 공자에 관한 최초의 기록은 전한前漢 사마천司馬遷이 쓴 『사기史記』의 「공자세가孔子世家」이다. 그는 노나라 출신으로 이름은

구됴, 자는 중니仲尼였다. 일찍이 부모를 여의고 35세에 노나라를 떠나 제齊나라에서 활동하였다. 43세 때 귀국하여 학문에 몰두하며 제자들을 양성한 결과 54세에 대사구大司寇라는 최고의 재판관 지위에 오르게 되었다. 하지만 노나라가 혼란해지자 56세 되던 기원전 497년 다시 고국을 떠나 약 14년 동안 위衛, 조曹, 송宋, 정鄭, 진陳 등을 돌아다니며 인仁에 바탕을 둔 도덕정치를 설파하였다. 비록 그의 유가사상은 당대에 정치이념으로 채택되지 못하였으나 3,000여 명의 제자를 거느리게 되었다. 결국 그는 68세 무렵에 다시 노나라로 돌아와 육경六經 편찬과 후학 양성에 전념하다 73세에 사망하였다.

공자는 예수, 석가, 소크라테스와 함께 세계 4대 성인 중 한 사람으로 추숭되고 있으며, 그에 대한 숭배는 상당히 이른 시기부터 시작된 것으로 보인다. 『논어』「자한子罕」에서 "자공子貢이 말하기를 공자는 하늘이 내리신 성인으로 다재다능하다."라 한 것도 그러한 사실을 뒷받침해 준다.[2] 하지만 이는 제자가 스승에 대한 존경의 마음을 드러낸 것으로, 일반인에 의해 사회적으로 공식 추숭된 것은 아니었다. 그러나 공자가 사망한 다음 해인 기원전 478년 노나라 애공哀公이 공자의 고향인 산동성山東省 곡부曲阜에 있는 그의 옛집을 묘廟로 개축하고 정기적으로 제祭를 올리도록 명하였는데, 이는 학자로서의 면모를 국가에서 공식 인정한 것으로 중요한 상징적 의미를 지닌다.

한대에 이르러 공자의 위상을 공식적으로 드높인 인물은 무제에게 유교를 국교로 건의했던 동중서董仲舒(기원전 179-기원전 104)이며, 그는 공자를 소왕素王으로 추대하여 유교에 권위를 부여하였다.[3] 그 뒤를 이어 전한의 평제平帝가 서기 1년에 공자에게 '포성선니공襃成宣尼公'이라는 시호를 내려 제후로 승격시켰으며, 739년에는 당 현종玄宗이 '문선왕文宣王'이라 시호하면서 제자들까지 제후의 반열에 오르게 되었다. 송대

에 이르러 진종眞宗이 공자에게 '현성문선왕玄聖文宣王'이라는 시호를
내리는 등 많은 황제들로부터 적극 비호를 받았다. 이는 황제들이 유교
를 자신의 권력 유지에 필요한 학문이라고 판단했기 때문이며, 덕분에
공자의 지위는 날로 높아져 산동성에 위치한 그의 사당은 문묘文廟 또는
공묘孔廟라 불리며 유교의 총본산이 되었다.

　　공자는 원래 춘추시대에 직면한 정치 사회적 문제를 해결하기 위해
고민했던 수많은 지식인들 가운데 한 사람이었으나, 죽은 뒤에 제후를
거쳐 왕의 시호까지 하사받으며 추숭되었다. 다시 말해 황제의 통치 권
한 유지라는 정치적 필요에 의해 인격성을 넘어 초월성과 신비성을 지닌
성인의 반열에 오르게 된 것이다. 또한 공자가 육경六經을 직접 저술하
였다고 하여 그의 존재를 미화하기도 하였다.

　　한나라 미술품에 공자의 이미지가 처음 등장하며, 산동성 무영사武
榮祠 전실 뒷벽 동쪽의 화상석에 공자가 노자와 만나는 장면이 새겨져
있다. 이것은 『장자莊子』에서 공자가 노자를 찾아가 도道를 물었다고 한
장면을 묘사한 것으로 각각의 인물 옆에 이름을 새겨 넣어 누구인지 식
별이 가능하도록 하였다.도2-1 이 밖에 한대 무반사武斑祠 화상석에는 은

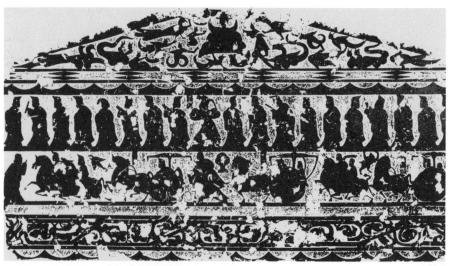

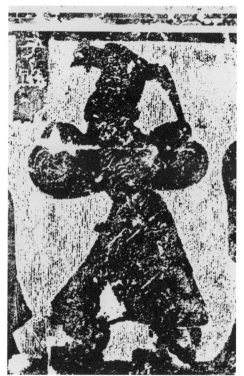

도2-2 **공자의 제자들**
무영사 전실 뒷벽 상단 부분, 후한 167년,
184×140cm, 산동성 가상현 무씨사보관소

도2-3 **자로子路**
도2-2의 부분

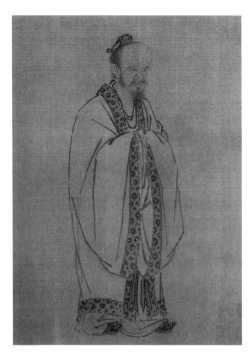

도2-4 **마원馬遠, 〈공자상孔子像〉**
남송, 견본채색, 27.7×23.2cm,
북경 고궁박물원

둔자 하궤何饋가 공자가 머무는 집 앞을 지나다가 공자의 악기 연주 소
리를 듣고는 '마음이 담겨 있다.'며 감복했다는 '하궤장인청공자격경何饋
丈人聽孔子擊磬'이라는 주제도 표현되어 있다.

산동성 무영사에서 출토된 한대 화상석을 보면 전실 뒷벽의 첫 번째
단에 공자의 제자들이 일렬로 서 있는 장면이 새겨져 있다.도2-2 이는 한
나라 사람들이 공자의 가르침으로 이루어진 유학을 중요하게 인식하였
다는 사실을 알려주는 것이다. 제자들은 모두 단조롭게 표현되어 평면
적이지만 중간 부분에 "자로子路"라는 명문銘文이 새겨진 인물은 머리에
새가 앉아 있는 것처럼 표현되어 보는 이의 시선을 집중시킨다.도2-3 그는
공자의 제자들 가운데 안회顔回, 자공子貢 다음으로 인정을 받았으며, 새
가 앉은 듯한 표현은 공자의 가르침에 따라 유학자의 옷을 입기 이전에

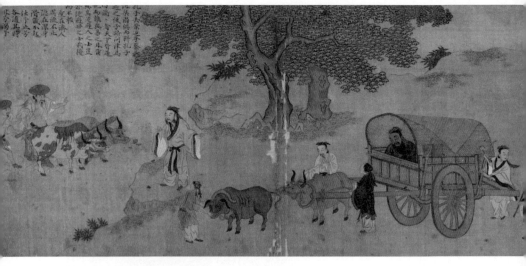

도2-5 김진여, 〈자로문진도子路問津圖〉
《공자성적도孔子聖蹟圖》 중에서, 1700년, 견본채색, 31.7×60.1cm, 국립중앙박물관

머리에 쓰고 다녔던 수탉의 꼬리로 만든 모자를 나타낸 것으로 보인다.

공자 추숭과 더불어 그의 단독상이 동진의 고개지顧愷之와 당나라의 염립본閻立本(600-673) 등에 의해 그려졌으며, 오도자吳道子(680-759)의 석각화상탁본石刻畵像拓本이 전한다.[4] 남송의 궁정화가 마원馬遠이 그린 〈공자상孔子像〉은 그러한 전통을 이은 것이며, 무배경에 공수拱手를 한 채 서 있는 공자를 간결하게 묘사하였지만 학자로서의 근엄한 모습을 엿볼 수 있다.[도2-4]

원대에 이르면 공자의 일생과 행적 가운데 특정한 사건을 선별하여 단독 또는 제자들과 함께하는 장면으로 그린 공자성적도孔子聖蹟圖가 제작되었다.[5] 성적도는 공자의 탄생과 관련한 일화부터 그의 인품이나 외모에 관한 것, 그의 혜안에 관한 것, 학자나 교육자로서의 풍모를 보여 준 일화 등을 화첩이나 횡권橫卷에 그린 것이다. 이 가운데 조선에 전래된 원대 궁정화가 왕진붕王振鵬(1280-1329)이 그린 《공자성적도》를 조선

후기 화원화가 김진여金鎭汝가 비단 바탕에 임모한 작품 10점이 국립중앙박물관에 소장되어 있다. 이들 가운데 하나인 〈자로문진도子路問津圖〉는 기원전 491년(노나라 애공 4) 공자가 제나라로 돌아갈 때 나루터 위치를 잠시 잊어버려 자로로 하여금 밭을 가는 장저長沮와 걸익桀溺에게 알아보도록 했던 일화를 그린 것이다.⁵²⁻⁵ 장저는 '공자가 나루터를 알 것이다.'라며 알려주지 않았고, 걸익은 '천하가 모두 이와 같은데 누구와 이 천하를 바꾸려고 하는가. 사람을 피하는 문인을 쫓는 것보다는 세상을 피하는 사람을 따르는 것이 어떠한가.'라고 한 다음 밭을 계속 갈았다. 이를 전해 들은 공자는 실망하며 '사람은 인간사회를 피해 짐승 무리들과 같이 살 수 없다. 천하에 도가 통한다면 나도 이를 바꾸려고 여러 나라를 다니지 않을 것이다.'라고 말하였다.⁶ 이는 천하를 주유하며 공자가 당했던 수난이나 천시와 관련된 일화들 중 하나이다. 공자성적도의 내용은 시간이 지날수록 확대되면서 탄생부터 유소년기 행적, 낮은 관직에 충실했던 모습, 박학다식한 면모, 그의 생김새에 관한 일화, 교육자로서의 모습, 가르침의 본질, 성인으로서의 남다른 혜안, 수양의 자세, 수난과 시기를 당했던 일화, 제자들의 스승 섬김과 덕행, 후대 왕들이 공자를 섬겼던 이야기 등이 포함되었다. 이러한 공자성적도는 신격화된 공자의 일생을 교육용으로 사용하기 위해 그려지기 시작하였으며, 명대 이후에는 형식화되면서 목판본이나 석각본으로 제작되어 널리 보급되었다. 현재 성균관대학교 존경각尊經閣과 오산 궐리사闕里祠 등에 목판본이 전한다.

효자에 관한 고사

유교에서 가장 기본적인 인간관계의 질서는 부모와 자식 사이에서 출

발한다고 보았기 때문에 효자孝子는 일찍부터 칭송되며 회자되었을 뿐만 아니라 미술의 주제로도 적극 활용되었다. 이로 인해 시간이 지날수록 효자의 숫자가 많아졌으며, 원대에 이르러 곽거경郭居敬이 『이십사효도二十四孝圖』를 편찬하면서 효자를 24가지 유형으로 규범화하기도 하였다. 효자 관련 그림의 가장 이른 예로는 후한대에 조성된 산동성 무량사 화상석의 서벽에서 두 번째 단을 꼽을 수 있으며, 동벽 두 번째 단도 효자 이야기로 채워져 있다.^{도2-6} 서벽의 가장 오른쪽에 위치한 장면은 효자 증자曾子에 관한 이야기이다. 그의 어머니가 베틀 앞에 앉아 무릎 꿇은 남자를 뒤돌아보고 있는데, 이는 『전국책戰國策』 「진책秦策」에 있는 '증모투저曾母投杼' 이야기를 묘사한 것이다.^{도2-7} 증자의 어머니가 노나라 비費라는 곳에 머물 때 증자와 이름이 같은 자가 살인을 하였다는 소식이 들려왔고, 이를 오해한 또 다른 사람이 찾아와 증자가 사람을 죽였다고 알렸다. 하지만 증자의 어머니는 믿지 않았는데, 세 번째 사람이 똑같은 이야기를 하자 아들이 걱정되어 짜고 있던 베틀 북을 던져버린 채 담장을 넘어 달려갔다는 것이다.

이러한 이야기는 인물 표현만으로 충분히 전달하기가 어려웠기 때문에 상단과 하단에 각각 "증자는 성품이 효성스러워 신의 세계에까지 알려져 신들도 감동하였고 후세에 널리 알려져 모범이 되었다."와 "참언讒言이 세 번에 이르자 증자 어머니도 베틀의 북을 내어던졌다."라는 문장을 새겨 넣어 부연설명을 하였다.⁷ 어머니가 아들의 살인 이야기를 듣고도 전혀 동요하지 않았다는 것은 평소 증자의 효행이 깊었다는 의미이다. 증자는 공자의 제자로 『효경』을 지을 정도로 일상에서 효를 실천했던 대표적 인물이다. 효와 관련하여 자주 언급되는 "몸과 머리카락, 피부는 부모로부터 받았기 때문에 이를 훼손하지 않는 것이 효의 시작이며, 출세해서 도를 실천하고 부모를 드러내는 것이 효의 완성이다."라는 문구는 『효

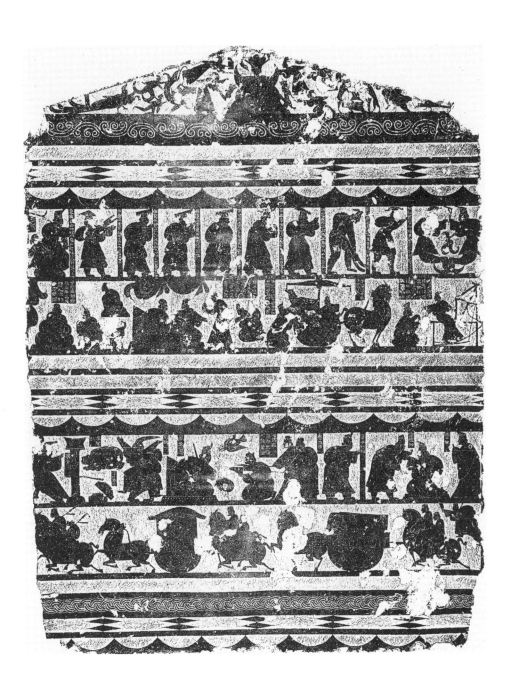

도2-6 **효자들**
무량사 서벽 두 번째 단, 후한 151년, 산동성 가상현 무씨사보관소

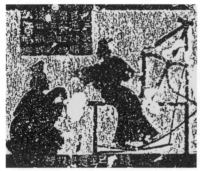
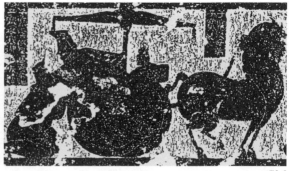

도2-7 도2-8

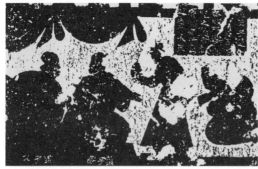
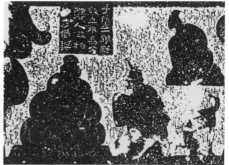

도2-9 도2-10

도2-7 증모투저曾母投杼 도2-8 민손실추閔損失箠
　　　 도2-6의 부분 　　　 도2-6의 부분

도2-9 노래자오친老萊子娛親 도2-10 정란립목위부丁蘭立木爲父
　　　 도2-6의 부분 　　　　도2-6의 부분

경』에 실려 있는 것이며, 유교사회에서 효를 강조할 때 즐겨 언급되었다.

바로 이어서 사각수師覺授의 『효자전孝子傳』에 전하는 민자건閔子騫의 효행이 새겨져 있다.도2-8 '민손실추閔損失箠'라고도 하는 이 주제의 묘사 장면은 마차 위에 있는 아버지가 큰아들 민자건의 어깨에 손을 올려놓고 있으며, 아버지 옆에는 계모가 낳은 동생이 앉아 있다. 역시 이 장면만으로는 민자건이 계모의 학대를 받고 있다는 사실을 알 수 없다. 때문에 민자건의 바로 위에 "민자건은 계모의 사랑이 치우쳐 추운 옷을 입고 마차를 몰았는데 채찍을 떨어뜨렸다."라고 새겨져 있다. 이를 통해 민자건이 아버지, 계모가 낳은 동생과 함께 수레를 타고 가다가 채찍을 떨어뜨리면서, 우연히 큰아들의 어깨를 만져 추운 날씨에도 얇은 옷을 입었다는 사실을 알게 되었다. 이후 아버지가 계모를 쫓아내려 하자 민자건은 그러면 동생도 자기처럼 고생할 수 있다며 이를 만류하였고, 계모도 그의 효행에 감복하였다는 내용이다.

세 번째는 노래자老萊子의 효행으로 화면 왼쪽에 실내로 보이는 휘장 아래 두 인물이 앉아 있으며, 하단에 '노래자의 아버지'와 '어머니'임을 알려주는 문구가 있다.도2-9 연로한 부모 앞에서 나이 든 노래자가 어린아이처럼 춤을 추고 있으며, 부인으로 보이는 여성은 뒤에 앉아 있다. 그리고 왼쪽 상단에 "노래자는 초나라 사람으로 부모를 지극한 효성으로 모셨다. 의복에 무늬가 있는 옷을 입고 어린아이처럼 행동하여 부모를 즐겁게 하였다. 군자는 이것을 기뻐하였는데, 그 이유는 효보다 큰 것이 없기 때문이다."라고 새겨져 있어 자세한 정황을 짐작할 수 있다.

마지막 장면은 후한의 효자 정란丁蘭을 표현한 것이다. 명문에는 "정란은 두 부모를 일찍 여의고 나무로 아버지상을 만들어 모셨으며, 이웃사람인 장숙長叔의 부인이 물건을 빌리러 왔기에 빌려주려 하였다."라고 되어 있다.도2-10 8 그러나 실제로는 정란의 부인이 나무로 만든 조각상에

도2-11 채화칠협彩畫漆篋
후한 2-3세기, 높이 21.3cm, 평양시 용연면 남정리 116호묘(채협총) 출토, 조선 중앙력사박물관

게 물으니 나무상이 불쾌한 표정을 짓기에 빌려주지 않았으며, 이를 전
해들은 술버릇 나쁜 장숙이 조각상을 꾸짖으며 막대기로 때렸다. 이에
정란이 장숙을 살해하고 체포되었는데, 그 모습을 지켜본 조각상이 눈물
을 흘리자 이러한 사실을 황제에게 보고하여 용서를 받았다는 이야기다.

이처럼 무량사 화상석에 새겨진 시각 이미지들은 전체 이야기 가운데
특정 장면 하나만을 선별하여 표현하였기 때문에, 내용을 좀 더 자세히
전달하려는 의도에서 등장인물의 이름이나 주제 또는 간략한 내용 등을
옆에 새겨서 이야기를 보완하는 형태를 취했다. 이러한 표현 방식은 매
우 설명적이며, 그림의 내용을 글자로 보충설명하는 것은 육조시대까지
지속되었다. 앞서 언급한 주제들은 인구에 회자된 대표적인 효자 이야기
로 중국은 물론 한국과 일본까지 전해졌으며, 조선시대에 발간된『삼강
행실도三綱行實圖』와『오륜행실도五倫行實圖』등에도 포함되어 있다.

또 다른 효자 관련 미술품으로 평양에서 발견된〈채화칠협彩畫漆篋〉

이 있다.^{도2-11} 이것은 부장용품을 담았던 작은 대나무 상자로, 한대 무덤에서 주로 발견되었다. 뚜껑으로 덮이는 몸체 윗부분 네 면에 앉은 모습의 남녀 30명이 그려져 있고, 네 곳의 모퉁이 각각에는 서 있는 인물이 1명씩 총 8명 배치되어 있다. 이것은 유교를 통치이념으로 삼았던 후한 사회에서 인간관계의 윤리적 행동을 극단적으로 규제하기 위해 유포했던 효자들의 이미지이며, 각각의 인물 어깨 부분에 효손孝孫, 효부孝婦, 황제皇帝, 미녀美女 등이라 적혀 있다. 인물을 보면 둥근 얼굴에 희로애락의 표정이 교묘히 드러나 있다. 일렬로 앉아 있는 인물들 사이에 간혹 마름모 형태의 칸막이로 경계를 나누기도 했는데, 이는 공간의 입체감을 전달하기 위해 설치한 것으로 추정된다.

위진남북조魏晉南北朝시대에 이르면 빈번한 왕조 교체로 한대의 통치이념이 크게 위축되면서 혼란이 극대화되었다. 이때 '충군忠君'을 강조하는 군위신강이 흔들리면서 신하가 주군을 죽이는 일이 빈번하게 발생하자 사회적으로 효의 중요성을 더욱 강조했던 것으로 보인다. 이러한 사회현상은 남북조시대에 효자를 제재로 한 미술품이 특히 성행했던 사실에 의해 뒷받침된다. 지금까지 북위에서 제작된 석관 양 측면의 〈효자도〉를 비롯하여 북제에서 제작된 석면에 새긴 〈효자도〉, 남조에서 제작된 화상전의 〈곽거매아도郭巨埋兒圖〉 등 다수의 예가 확인되었다.⁹

이 가운데 특히 무덤에서 출토된 석관의 좌우 옆면에는 3명씩 모두 6명의 효자도가 선각으로 표현되어 있다.^{도2-12} 이 석관은 하남성 낙양 북망산北邙山에서 출토되었으며 한 면에는 효자 순舜, 곽거郭巨, 효손 원곡原穀이, 다른 면에는 위尉, 채순蔡順, 동영董永의 이야기가 묘사되어 있다.

순은 요임금시대 사람으로, 아버지 고수瞽叟가 후처를 맞이하여 동생 상象을 낳았다. 세 사람이 순을 여러 번 죽이려 하였지만 위기를 모면한 순은 치수에 성공하여 임금이 되었을 뿐만 아니라, 요임금의 두 딸 아

도2-12 효자도
북위 6세기, 높이 62×234cm, 하남성 낙양 북망산北邙山 출토, 미국 넬슨 앳킨스 미술관The Nelson-
Atkins Museum of Art

황아皇과 여영女英을 아내로 맞이하였다. 화면에는 계모와 상이 돌로 막아놓은 우물에서 순이 나오는 장면과 아황, 여영을 맞이하는 장면이 묘사되어 있다.

곽거는 삼형제로 아버지가 죽자 두 동생이 재산을 나누어 가지면서 어머니를 혼자 봉양하게 되었다. 이때 노모가 손자에게만 먹이고 자신은 먹이지 않자 곽거는 아들을 파묻어 죽이려고 땅을 팠다. 그러자 황금이 나와 온 가족이 행복하게 살았다는 이야기이다. 화면에는 황금을 발견하는 장면과 기와집에서 노모를 봉양하는 장면이 표현되어 있다.

효손 원곡은 아버지와 함께 할아버지를 산속에 버리고 돌아오면서 "나도 아버지가 늙으면 똑같이 해야지."라고 말하였고, 이에 아버지가 느낀 바가 있어 다시 모시고 돌아와 잘 봉양하였다.도2-13 화면에는 할아버지를 산속으로 버리러 갔다가 다시 가마에 태워 돌아오는 두 개의 장면이 새겨져 있다.

위尉는 왕림王琳이며 그의 자는 거위巨尉로 어려서 부모를 여의고 전란을 피해 동생과 시묘살이를 하였는데, 이때 동생 왕계王季가 적미군赤眉軍을 만나 죽임을 당할 위기에 처하였다. 그러자 위는 자신을 먼저 죽

68

도2-13

도2-14

도2-13 효손 원곡原穀
 도2-12의 부분. 북위 6세기

도2-14 효자 위尉
 효자도 부분, 북위 6세기, 62×234cm,
 하남성 낙양 북망산 출토, 미국 넬슨 앳킨스 미술관

여 달라 청하였고, 감동한 적미군이 식량을 주며 두 사람을 풀어주었다. 화면은 적미군에서 풀려나 등에 식량을 지고 무덤으로 돌아가는 장면을 나타낸 것이다.[도2-14]

채순의 이야기 장면은 채순이 죽은 어머니의 관을 집에 보관하였는데 마을에 화재가 났을 때에도 화마가 그의 집을 피해가면서, 채순과 관은 무사하였다는 유명한 일화를 표현한 것이다. 동영은 모시던 아버지가 사망하자 자신의 몸을 팔아 장례를 치렀는데, 주인집으로 가는 길에 하늘에서 내려온 직녀를 아내로 맞이하여 빚을 갚고 자유의 몸이 되었다는 고사이다. 이상에서 다룬 미술품에 표현된 효자들은 유교사회의 한 축을 담당했던 효의 대표적 표상으로 근대까지도 계속 회자되었다.

충신에 관한 고사

유교와 관련하여 효자 다음으로 미술에 많이 보이는 것은 충신이며, 이는 충효가 사회질서를 유지하는 중요한 근간이었음을 알려준다. 앞에서 살펴본 것처럼 산동성 무량사의 화상석 서벽에서 두 번째 단은 효자에 관한 것이고, 바로 아래 세 번째 단은 임금과 신하 간의 충절과 신의에 대한 주제로 구성되었다. 이는 효와 충의 긴밀한 유기적 관계를 시사해준다.[도2-6 참고] 세 번째 단의 오른쪽부터 왼쪽으로 조자겁환曹子劫桓, 전제자왕료專諸刺王僚, 형가자진왕荊軻刺秦王의 주제가 표현되어 있다.

일례로 형가자진왕은 사마천의 『사기』 권86 「자객열전」에 실려 있는 것으로 조국을 위해 목숨을 걸고 자객이 된 형가荊軻(?-기원전 227)의 충절을 기린 것이다.[도2-15] 진나라가 천하를 통일하기 직전 볼모가 되었던 연燕나라 태자 단丹이 진시황제에게 복수하기 위해 암살을 계획한다. 이

도2-15 형가자진왕荊軻刺秦王
　　도2-6의 부분

때 형가는 진무양秦舞陽이라는 무사와 함께 연나라에 투항한 진나라 장
군 번어기樊於期의 수급首級과 곡창지대인 독항督亢의 지도를 예물로 바
치며 황제를 알현하였다. 진시황제가 독항의 지도를 펼쳐보는 순간, 형
가는 두루마리 끝에 숨겨두었던 칼을 집어 들어 시해하려 하였으나 실패
하고 말았다. 화면에서 형가는 호위 무사에게 잡힌 채 두 손을 위로 하고
있으며, 형가와 함께 간 진무양은 엎드려 떨고 있고, 진시황제는 형가가
던진 칼이 꽂혀 있는 기둥 뒤에 숨어 있다. 바닥에 뚜껑이 열린 상자 안
에는 번어기 장군의 머리가 보인다. 하지만 화면에서 형가가 진시황제를
시해하려는 순간의 긴장감이 전혀 느껴지지 않는 것은 회화적 표현 기법
이 그다지 발전하지 못하였기 때문이다.

　　동벽 세 번째 단에 있는 두 번째 장면은 자객 예양像讓에 관한 것이
다.도2-16 『사기』「자객열전」에 의하면 예양은 진晉나라 출신으로 지백智
伯을 섬겼는데, 조양자趙襄子에게 패하면서 지백의 머리가 식기로 사용

도2-16 예양豫讓
무량사 동벽 세 번째 단, 후한 151년, 가상현 무씨사보관소

되었다. 이에 예양은 지백의 원수를 갚기 위해 죄수로 변장하여 그를 공격하였으나, 오히려 조양자는 의인이라며 석방시켜주었다. 하지만 예양은 다시 걸인으로 분장하여 기회를 엿보았고 조양자의 말이 놀라면서 다시 발각되었다. 처형을 당하기 직전 예양은 지백의 원수를 갚고 싶다며 조양자의 옷을 청하였고 칼로 옷을 벤 다음 자살하였다. 화면에서 예양은 땅바닥에 있는 조양자의 옷을 집으려 하고, 조양자와 시중이 탄 마차의 말은 매우 놀란 자세로 묘사되어 있다. 일반적으로 화상석의 인물이나 동물 표현은 생동감이 결여되어 있는데, 이 장면에서 말이 놀라는 동작의 표현은 일품이다. 화면 사이에 "예양이 살신으로 지백에게 보답하려 하였다."와 "조양자趙襄子"라는 구절이 새겨져 있다.[10]

이처럼 충절이나 신의에 관한 이야기는 『효자전』과 함께 유교의 충효사상을 고양시키기 위한 정치적 목적에서 비롯한 것이며, 충신 이야기는 화상석뿐만 아니라 회화작품에서도 자주 다루어졌다. 또 다른 예로 전한의 명신名臣 소무蘇武(기원전 140-기원전 80)에 관한 이야기가 있다.

도2-17 조맹부, 〈이양도〉
원대, 14세기, 지본수묵, 25.2×48.4cm, 미국 프리어 갤러리Freer Gallery of Art

무제는 그를 흉노족에게 사신으로 파견하였다. 이때 흉노족 선우單于는 소무를 사로잡은 다음 귀화한 한나라 장군 이릉李陵을 보내 회유하였으나 이를 거부하자, 북해 근처의 변방으로 유배시켜버렸다. 이후 약 19년 동안 양을 치던 소무는 한나라에 구출되어 충절을 지킨 충신으로 추앙되었다. 이 주제는 조맹부趙孟頫(1254-1322)가 그린 〈이양도二羊圖〉에도 반영된 것으로 알려져 있으며, 윤필로 그려진 살진 양과 갈필로 그려진 산양은 각각 변절한 이릉과 절개를 지킨 소무를 상징한다는 것이다.도2-17 한나라 사신을 상징하는 한절漢節을 지닌 소무가 양을 치고 있는 '소무목양蘇武牧羊'의 고사는 청 말까지 전해지며 상해에서 그림의 소재로 유행하였다. 또한 근대 한국화단에도 조석진趙錫晉(1853-1920) 등이 그린 작품이 전하고 있다.

절부와 현부에 관한 고사

부부나 특정 인간관계에서 신의를 지킨 여성들이 미술의 주제로 등장하기도 하였다. 산동성 무량사의 뒷벽(남벽) 첫 번째 단은 당시 여성에게 사회적으로 강요되었던 원칙을 지켜낸 절부節婦들로 채워져 있다.도2-18 비록 현대적 개념으로는 이해하기 힘든 내용도 있지만, 이를 지켜낸 의부義婦나 현부賢婦의 일화가 많았다는 사실은 유교를 통치이념으로 삼았던 한나라가 가부장적이었음을 반증한다.

먼저 가장 오른쪽에 유향劉向(기원전 77-기원전 6)이 편찬한 『열녀전列女傳』에 수록된 양梁나라 고행高行에 관한 일화가 표현되어 있다.도2-19 고행은 미망인이었지만 빼어난 미모로 귀족들로부터 끊임없는 구애를 받았으나 이를 거절한 채 자식과 어렵게 생활하고 있었다. 이때 양나라 왕

도2-18

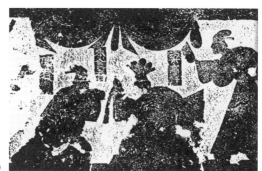

도2-19

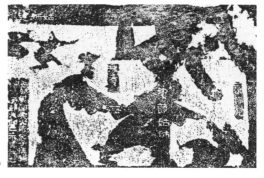

도2-20

도2-18 **절부에 관한 고사들**
무량사 뒷벽(남벽) 첫 번째 단,
후한 151년, 산동성 가상현 무
씨사보관소
도2-19 **양고행거왕빙梁高行拒王聘**
도2-18의 부분
도2-20 **양절고자梁節姑姉**
무량사 동벽 첫 번째 단, 후한
151년, 산동성 가상현 무씨사
보관소

마저 사자를 보내 입궁을 명하자 두 남편을 섬기는 것은 도리가 아니라며 자신의 코를 베어버린 것으로 유명하다. 화면을 보면 고행은 오른손과 왼손에 각각 거울과 칼을 들고 있으며, 마주한 남성과 바로 뒤에 삽을 들고 있는 인물은 임금의 명령을 받고 온 사신들이다. 이는 인물 옆에 새겨진 "양고행梁高行", "봉금자奉金者", "사자使者"라는 명문을 통해 알 수 있다. 고행은 일부일처제를 지킨 열녀로 삼강 가운데 부위부강을 대표하는 사례로서 사회구조가 가부장적으로 옮겨갔음을 시사해준다.

양나라 신하가 타고 온 마차 바로 옆에는 뽕나무가 두루뭉술하게 묘사되어 있고, 그 옆에서 뽕잎을 따고 있는 여인은 추호의 처이며, 마주한 남성은 추호이다. 두 남녀 사이에는 "노추호 추호처魯秋胡秋胡妻"라는 문구가 새겨져 있어 이 장면 역시 유향의 『열녀전』에 수록된 추호의 아내 이야기임을 알 수 있다. 추호는 노나라 사람으로 결부潔夫와 결혼한 지 5일 만에 진陳나라로 떠났다가 5년이 지나 고향으로 돌아왔다. 이때 마을 어귀에서 뽕잎을 따는 여인에게 반하여 연분을 맺자고 했다가 거절당하고 귀가했는데, 그 여인이 바로 자신의 아내였다. 아내 결부는 불효불의不孝不義한 남편과는 살 수 없다며 강물에 빠져 죽었다. 맨 마지막에는 초나라 소왕昭王의 부인 정강貞姜에 관한 이야기가 새겨져 있다.

무량사 화상석 동벽의 첫 번째 단 역시 의부나 절부에 관한 것으로 양나라 절고자節姑姊, 전처의 아들을 구한 제나라 계모, 경사京師 절녀節女 이야기가 오른쪽에서 왼쪽 방향으로 표현되어 있다. 화면을 보면 기둥에 가린 절고자가 만류하는 여인에게 잡힌 채 집 안에 넘어져 있는 조카에게 손을 뻗치고 있고, 왼쪽 상단에는 불을 보고 놀라 달려오는 마을 사람들이 묘사되어 있다.도2-20 이는 절고자가 불길에서 조카를 먼저 구하면서 아들이 죽었다는 내용으로, 아들을 먼저 구해 이기적이라는 말을 듣지 않으려고 했던 현대와 다른 고대사회의 인간관계의 단면을 살필 수

도2-21 전傳 고개지, 〈여사잠도女史箴圖〉 부분
6세기 후반, 견본채색, 24.8×348.2cm, 영국박물관The British Museum

있다.[11]

후대에 그려진 다른 예로는 전傳 고개지의 〈여사잠도女史箴圖〉가 있
는데, 이는 서진西晉의 장화張華(232-300)가 서술한 『여사잠女史箴』을 주
제로 한 것이다. 이 책은 서진 초 혜제惠帝의 부인인 가후賈后가 전권을
휘두르며 불의한 일을 자행하자 이를 경계하고 여성에게 요구되는 봉건
적 부덕婦德을 널리 선양하기 위해서 쓰인 것이다. 현재 고개지의 작품은
전하지 않지만 모사본이 영국박물관을 비롯해 북경 고궁박물원 등에 소장
되어 있으며, 원래는 모두 12개 장면이었으나 현재는 9개만 남아 있다.

영국박물관 소장의 〈여사잠도〉에서 첫 번째 장면은 풍원馮媛이라는
여성이 한나라 원제元帝에게 곰이 달려들자 왕을 보호하기 위해 맨몸으

로 그 앞을 가로막고 있다. 두 번째는 한나라 성제成帝가 가마 안에 있고 후궁인 반첩여班婕妤는 옆에서 걷고 있는데, 이는 남존여비 또는 부부유별의 윤리 덕목을 강조한 것으로 보인다. 세 번째는 태양과 달이 하늘에 떠 있고 산을 배경으로 한 남자가 꿩을 향해 활을 쏘려는 장면으로, 화살처럼 빠른 시간을 소중하게 보내야 한다는 의미를 나타내고 있다. 네 번째는 여인들이 거울을 보며 치장하고 있는 장면인데 이는 외모보다 내면을 아름답게 가꾸어야 한다는 교훈을 담고 있다. 다섯 번째는 침상을 배경으로 부부가 앉아 있는데, 이는 거짓말을 하면 잠자리를 같이 하는 사람일지라도 의심을 불러일으키게 된다는 내용이다.[도2-21] 여섯 번째는 한 남성을 중심으로 처첩들과 아이들이 삼각형의 안정된 구도로 그려져 있는데, 이는 여러 명의 아내가 위계질서에 따라 남편을 섬겨야 자손이 번창하고 집안이 평안해진다는 것이다. 일곱 번째는 남성의 총애를 믿고 거만해지거나 이를 독점하려고 하면 남성이 떠나간다는 내용이다. 다시 말해 아름다운 자태로만 사랑을 구한다면 군자가 어느 순간 떠나간다는 경고의 메시지를 담고 있다. 여덟 번째는 한 여인이 조용히 앉아 있는 장면으로 진실로 행복을 추구한다면 내면의 성찰을 중시해야 한다는 의미이다. 〈여사잠도〉에 등장하는 여성들은 전반적으로 치장이 화려하지만, 유독 단아한 분위기로 묘사되었다. 작품에서 보여주는 규범들은 유교적인 틀 안에서 한대의 궁중 여성들에게 요구된 윤리적 덕목이었으며, 그림의 주제가 되었다는 점에서 회화의 감계적 기능을 엿볼 수 있다.[12]

북위 사마금룡司馬金龍 묘에서 출토된 〈열녀전도列女傳圖〉는 정치적으로 북조와 남조가 단절되었지만 문화적으로는 남방의 한족문화가 북방까지 전파되었음을 입증해주는 중요한 자료이다.[도2-22] 화면이 네 단으로 나뉘어 있으며 상단에는 순임금이 아버지 고수와 계모, 동생 상의 핍박을 받았지만 황제가 되고 요임금의 두 딸을 아내로 맞이하였다는 고사

도2-22 〈열녀전도列女傳圖〉
　　　 북위, 목판칠화木板漆畵, 81.5×40.5cm, 산서성 대동석가채大同石家寨　사마금룡
　　　 司馬金龍 묘 출토, 대동시박물관

가 그려져 있다. 그 아래에는 주周나라에서 여성의 윤리 덕목을 잘 지켜 왕실 번영에 기여한 세 명의 여성, 즉 주태강周太姜, 문왕 어머니 주태임 周太任, 문왕 왕비 주태사周太姒가 묘사되어 있다. 세 번째 단은 동주시 대 노사씨의 어머니인 노사춘강魯師春姜을 그린 것이며, 네 번째 단은 〈여사잠도〉의 첫 번째 장면과 동일한 주제로 반첩여의 열부정신을 표현 한 것이다. 여기서 주목되는 것은 여성들을 묘사한 표현 기법이며, 이는 고개지의 인물화풍과 매우 유사하여 그의 영향력이 상당 기간 지속되었 음을 알려준다.

정치적 사건에 관한 일화

중원의 패권을 다투는 과정에서 정치적 성격을 지닌 주제들도 미술에서 다루어졌으며, '주공보성왕周公輔成王'은 유교사회에서 지향한 모범적인 신하의 모습으로 한대 화상석에 자주 등장하는 소재 중 하나이다. 그 내 용은 주나라를 세운 무왕이 사망하자 그의 동생 주공이 13세의 어린 조 카 성왕成王을 보필하며 천자의 직권을 대신 행하였지만, 7년이 흘러 나 라가 안정되고 성왕이 성인이 되자 통치권을 넘겨주고 물러났다는 것이 다. 이는 바람직한 신하의 상으로, 후한 송산소석사宋山小石祠의 서벽 두 번째 단에 주공과 성왕의 이야기가 묘사되어 있다.[도2-23] 화면에서 일산日 傘을 쓰고 있는 어린 왕자가 성왕이고, 그 옆에서 무릎을 꿇고 공손하게 무엇인가를 전하는 인물이 주공이다.

또한 '이도살삼사二桃殺三士'나 '홍문연鴻門宴' 같은 정치적 사건도 시각적 이미지로 표현되었는데, 이는 후손들이 정치세계의 권모술수를 조심하기 바라는 염원을 담았던 것으로 이해된다. 산동성 가상현 송산의

도2-23

도2-24

도2-23 **주공보성왕周公輔成王**
　　　후한, 송산소석사宋山小石祠 서벽, 산동성 석각예술박물관石刻藝術博物館

도2-24 **이도살삼사二桃殺三士**
　　　화상석, 후한 말, 산동성 석각예술박물관

　화상석에 표현된 '이도살삼사'는 두 개의 복숭아로 세 명의 장군을 죽음
에 이르게 한 사건으로, 정치적 권모술수의 단면을 잘 보여준다.도2-24 기
원전 6세기 무렵 제나라의 재상 연영晏嬰이 지나가는데 무장이었던 공
손접公孫接, 전개강田開疆, 고야자古冶子가 드러누운 채 예의를 갖추지
않았다. 그러자 연영은 경공景公에게 아무리 무공이 뛰어나도 예의를 모
르는 자들은 제거하는 것이 좋다고 건의하였고, 마침내 세 명의 장군을
연회에 초대한 다음 복숭아 두 개만을 내어놓고 공이 많은 순서대로 가
져가라고 하였다. 그러자 공손접이 먼저 복숭아를 잡으며 자신의 공이
제일 크다 하였고, 다음으로는 전개강이 남은 복숭아를 들고 자신의 공
을 자랑스럽게 이야기했다. 마지막으로 고야자가 수많은 공을 열거하며

도2-25 **이도살삼사**
　기원전 1세기, 하남성 낙양시 소구燒溝 61호묘 전실, 낙양 고묘박물관古墓博物館

가장 뛰어나다고 하자 두 장군은 자신들의 행동이 부끄럽다며 자살하였
다. 고야자 역시 혼자는 살 수 없다며 복숭아를 돌려주고 목숨을 끊었다.
화면에서 복숭아를 사이에 두고 있는 사람은 공손접과 전개강이며, 그
뒤에 칼을 들고 서 있는 사람은 고야자이다. 이 밖에 기원전 1세기 후반
에 조성된 하남성 낙양시에 위치한 소구燒溝 61호묘의 전실 대들보 오
른쪽에서도 동일한 주제의 그림을 확인할 수 있다.도2-25

　'홍문연'은 최초의 통일국가인 진나라가 멸망한 이후 패권을 다투
던 항우項羽(기원전 232-기원전 202)와 유방劉邦(기원전 256-기원전 195)이
208년 함양 함락을 눈앞에 두었을 때 홍문에서 이루어진 역사적 모임이
다. 이때 항우의 책사 범증范增은 유방을 죽여야만 항우가 천하의 패자
가 될 수 있다고 판단하여 홍문 잔치에서 유방을 죽이려는 계략을 세웠
다. 연회가 무르익을 무렵 항우의 부하 항장項莊이 검무劍舞를 추며 유
방을 시해하려 했으나, 유방의 부하 장량張良이 춤을 추며 이를 몸으로
저지하였다. 이어 번쾌樊噲의 기지로 위기를 모면하고 탈출한 유방이 항
우를 누르고 한나라를 건국하였다. 이 사건이 하남성 낙양시 소구 61호

도2-26

도2-26 a

도2-26 b

도2-26 **홍문연鴻門宴**
기원전 1세기, 하남성 낙양
시 소구 61호묘 후실, 낙양
고묘박물관

도2-26 a **항우와 유방**
도2-26의 부분

도2-26 b **장량과 항장**
도2-26의 부분

묘의 후실 뒷벽에 그려져 있다.[도2-26] 화면에서 각배를 든 항우는 유방과 마주하고 있고, 왼쪽에 칼을 들고 있는 여성처럼 보이는 무사는 장량, 칼을 휘두르고 있는 대머리 남성은 항장이라 짐작된다.

　이상에서 살펴본 효자, 충신, 열녀는 유교를 통치이념으로 했던 고대국가에서 가장 모범적인 인간상이었다고 할 수 있다. 특히 진나라 이후 두 번째 통일국가로 중국의 역사, 문화적 기틀을 마련한 한나라는 유교를 통치이념으로 채택하였기 때문에 삼강오륜을 현실에서 실천했던 효자, 충신, 열녀를 만인의 본보기로서 천하에 널리 알려야만 했을 것이다. 그리고 이런 국가적 필요성으로 한대 화상석을 비롯한 위진남북조시대 분묘미술에서 효자, 충신, 열녀 등의 주제가 상당한 비중을 차지하게 되었을 것이다. 유교사회의 모범적 인간상에 해당하는 효자, 충신, 열녀 등은 동아시아 문화권의 역사적 전개와 궤를 같이하였다는 점에서 중요한 가치를 지닌다.

도교와 미술

3부

1 무위자연을 추구하며 불사不死를 꿈꾸다

유교가 이성적이고 현실적인 사상으로 지배체제나 일상의 사회구조를 지속하는 데 초점을 맞추었다면, 도교는 불사不死를 소망하는 인간의 무의식이나 사후세계를 지배했다고 할 수 있다. 더욱이 도교는 민간에서 자생적으로 생겨난 토착 종교로, 현실에 회의를 느껴 도피하려 했던 중국 문인들에게 커다란 위안이 되었다. 따라서 엄격하고 답답한 일상에서 벗어나 시서화를 즐기며 자유를 구가한 문인들에게 정신적 안식처 내지는 귀의처로 기능하며 문학사에도 지대한 영향을 미쳤다.

도가道家는 도교의 전신처럼 이야기되지만, 원래 노자老子와 장자莊子(기원전 369-기원전 289)의 사상은 제자백가諸子百家의 하나이며 일종의 통치 철학이었다. 노자는 주나라의 몰락을 예견하고 황실 도서관장을 그만둔 다음 푸른 소를 타고 함곡관函谷關을 지나 서쪽으로 떠나버렸다. 이때 관문지기 윤희尹喜가 노자를 알아보고 가르침을 구하자 '도道'자와 '덕德'자로 시작하는 5,000여 자의 글을 써준 것이 바로 도가의 주요 저서인 『도덕경』이며, 다른 명칭은 『노자』라고 한다.[1] 더불어 이러한 일화를 배경으로 성립된 '노자출관老子出關'은 후대에 성행한 도석인물화道釋人物畵의 주제로 널리 애호되었다.[2]

도가는 전국시대 말기 초나라 지역의 동이족 사이에 퍼져 있던 신선 사상과 토착 샤머니즘을 받아들이며 기복적인 성격을 띠게 되었다. 특

히 죽어도 죽지 않는다거나 신선세계에 다시 태어난다는 논리는 어려운 현실에서 벗어나고 싶었던 백성들 사이로 확산되며 민간신앙을 대표하는 원시 종교로 광범위한 지지를 얻게 되었다. 다시 말해 도교는 신선사상을 중심으로 여기에 도가, 음양오행, 복서卜筮, 참위讖緯, 점성占星 등이 더해지고, 다시 불교의 체제나 조직을 모방하여 교단으로 발전하였지만 불로장생을 주목적으로 하면서 수복록壽福祿을 구하는 현세 이익적인 자연 종교라고 할 수 있다.

전한과 후한 사이에 도가는 황로黃老사상*과 결합되면서 종교적 색채를 띠기 시작하였다. 노자와 장자의 사상을 중심으로 한 철학, 즉 도가뿐만 아니라 도술, 방술까지도 포함하는 광의의 개념으로 발전한 것이다. 이때 도사道士는 도술을 행하는 사람이고 방사方士는 방술을 하는 자였으며, 전자가 국가나 정치와 관련한 경세치민經世治民에서 능력을 발휘했다면 후자는 개인적인 종교 차원에서 수련에 전념하는 사람을 가리킨다. 도교는 교리적으로 노자와 장자의 사상을 근간으로 하였기 때문에 사물의 근원은 도道 또는 무극無極에서 시작한다고 보았다.[3] 이것은 설명할 수 없는 근원적인 것으로 인위적인 조작이나 개입이 배제된 절대의 상태를 가리키며, 『노자』 권1에 있는 "도道라 부를 수 있으면 도가 아니고, 이름을 이름이라 부를 수 있으면 이름이 아니다. 무無는 천지의 시작을 의미하며, 유有는 만물의 어머니를 가리키는 것이다."라는 내용과 밀접한 연관을 가진다.[4] 장자는 꿈에 나비가 된 몽접夢蝶으로 유명한데, 이는 인생의 허무함이나 무상함을 이야기하는 일장춘몽一場春夢이 아니라 주체와 객체를 구분할 수 없을 정도로 하나가 된 물아일여物我一如의

* 황로는 삼황오제의 황제와 노자이며, 황로사상은 한대 초기에 법가와 도가를 절충한 사상으로 유행하였다. 황제는 법칙의 발견자로 법가적 사고를 대변하고, 노자는 무위無爲라는 통치 철학을 제시하였다.

상태를 의미한다.[5] 따라서 누구나 사물과 하나 되기 위해 노력한다면 지인至人 또는 진인眞人이 될 수 있다는 것이다. 더불어 노자가 그러한 인물에 해당된다고 보았기 때문에 성인의 단계를 넘어선 태상노군太上老君이라고 신격화하였다.

후한 말 장각張角(?-184)에 의해 성립된 태평도太平道는 종교 집단으로서의 면모를 보여주는 가장 이른 예이다. 이는 황제黃帝와 노자를 숭상하는 황로사상을 근간으로 민간신앙을 습합하여 한나라의 폭정에 항거한 단체이다. 머리에 황색 두건을 둘렀기 때문에 이들이 일으킨 난을 역사에서는 황건적의 난이라 부르고 있다. 또한 거의 동시기에 사회적 혼란을 배경으로 종교적 구원을 내세운 오두미도五斗米道가 장도릉張道陵(34-156)에 의해 성립되었으며, 이들은 노자를 숭배하여 『노자(도덕경)』를 소의경전所依經典으로 하였다.

육조시대에는 불교의 영향을 받은 몇몇 도사들이 체계적인 종교 조직을 갖추어감과 동시에 경전을 집대성하여 기반을 공고히 하였다. 일례로 갈홍葛洪(284-363)은 『포박자抱朴子』에서 사상체계와 연금술에 의한 방술 및 수련법을 제시하였으며, 남조 출신의 육수정陸修靜(406-477)은 여러 나라를 순례하며 입수한 『상청경上淸經』을 정리하였다.[**] 또한 그는 갈씨 일족과 『영보경靈寶經』의 기본 틀을 마련하고 '도장道藏'의 분류체계인 '삼동설三洞說'을 제시하였다. 이 밖에 도홍경陶弘景(456-536)은 모산茅山을 거점으로 『상청경』을 집대성하고 '상청파'를 개창하였다.

당대에 이르러 도교는 황실의 적극적인 옹호를 받으며 국교로 신앙

[**] 이 무렵 유불도 삼교합일을 내용으로 하는 '호계삼소虎溪三笑'라는 고사가 성립되었다. 이는 강서성에 위치한 여산廬山의 동림정사東林精舍에 머문 승려 혜원이 어떤 경우에도 호계를 넘지 않았는데, 유학자 도연명陶淵明(365-427)과 도사 육수정을 배웅하다 호계를 지난 사실을 깨닫고 세 사람이 크게 웃음을 터뜨렸다는 일화이다.

되었는데, 그 까닭은 본명이 이이李耳인 노자와 당을 건국한 이세민李世民의 성씨가 같았기 때문이다. 이후 송대 성리학자들도 도교를 수용하면서 새로운 민중 종교로 급성장하였다. 도교에서 개인 수련을 통한 일상에서의 도덕적 삶의 실천을 중요시한 것이 문인들의 생활태도와 일치하면서 빠르게 대중화된 것이다. 이 무렵 왕중양王重陽(1113-1170)이 창시한 '전진교全眞敎'가 강력한 교단으로 성장하였으며, 이들은 유불도 삼교의 근원이 같다는 삼교동원三敎同源의 입장에서 부적에 의한 주술이나 불로불사의 신선설에 의존해서는 안 된다고 주장하면서 오로지 내외 양면의 수행을 강조하였다.

원대에는 몽고족 황실도 도교를 비호하였으며, 명대에는 황실과 밀착된 정일교가 교단을 주도하면서 주요 경전이 집대성되었다. 영종英宗에 의해 1445년 편찬된 『정통도장正統道藏』과 신종神宗에 의해 1601년 편찬된 『만력속도장萬曆續道藏』이 그것이다. 청대에도 황실의 지배 아래 종교적 활력은 잃어갔지만 문인의 내적 수양이나 민중의 도덕의식을 지탱하는 토속 종교로 오늘날까지도 신앙되고 있다.

우리나라에는 삼국시대에 도교가 전래되었다. 『삼국유사』 권20에 624년 고구려 영류왕榮留王 때 당나라로부터 오두미도가 유입되었다거나, 연개소문淵蓋蘇文(603-663)의 요청으로 643년 당나라 도사 숙달叔達 등 8명이 입국하여 사찰에서 『도덕경』을 강했다는 등의 기록은 그러한 사실을 뒷받침해준다. 고려시대에는 1110년 북송의 도사 2명이 입국하여 복원궁福源宮을 건립하고 제자를 선택하여 서도書道를 가르쳤다. 이후 인종仁宗(재위 1122-1146) 때 도교가 성행하면서 천지산천을 비롯해 노인성老人星, 북두성, 태을太乙, 오방산해신군五方山海神君에게 국가 안위를 기원하는 제례, 즉 재초齋醮를 왕실에서 관장하였다. 이러한 전통은 조선시대로 이어져 소격서昭格署에서 재초를 주관하였으며, 국왕의

신봉 여부에 따라 성쇠를 반복하다 성리학과 대립하면서 약화되었다. 하지만 임진왜란 때 유입된 관우신앙이 민간에서 신앙되며 그 명맥은 지속되었다고 할 수 있다.

일본의 경우는 전국에서 발견되는 청동 거울인 〈삼각연신수경三角緣神獸鏡〉에 의해 4세기에는 도교가 유입된 것으로 보인다. 6세기에 지배층이 방술에 의존했다거나 신선사상의 영향이 확인되지만, 덴무조天武朝(678-686) 이래로 도교의 조직적인 전래 경로가 정치적으로 차단되면서 관련 흔적을 찾아보기 어렵다.

2 비현실적 신선세계에 담은 인간의 소망

도교는 기본적으로 미술과 관련이 매우 적은 편이다. 교리의 근간이 되는 노장사상 자체가 일종의 철학으로 형이상학적이기 때문에 시각적 이미지로 표현하는 것이 쉽지 않았다. 하지만 교단이 성립되고 종교화의 수순을 밟게 되면서, 자의든 타의든 간에 불교의 조형적 표현을 자연스럽게 차용하기 시작하였다. 외래 종교인 불교가 중국이라는 낯선 땅에서 부처의 가르침을 설파하는 과정에서 조성된 엄청난 규모의 불교미술을 지켜보면서 상당한 자극을 받았던 것으로 추정된다.

불교와 비교했을 때 도교미술은 상대적으로 매우 적지만, 예배 공간인 도관道觀이 사찰처럼 건립되었고 육조시대와 당대에 걸쳐 불상과 같은 도교 존상尊像들이 제작·봉안되었다. 또한 도관의 벽면에는 옥청玉淸에 머무는 원시천존元始天尊을 찾아가는 수많은 신들의 행렬을 그린 조원도朝元圖가 주로 그려졌다. 그리고 원대에 이르면 잡극이 성행하면서 친숙해진 기복적祈福的 성격이 강한 신선들이 도관의 벽면을 벗어나 이동 가능한 화폭에 그려지기 시작하였다. 이때 팔선八仙의 개념이 성립되고 수노인壽老人, 유해섬劉海蟾 등도 단독으로 그려지면서, 종교적 목적을 지닌 실용화에서 감상을 목적으로 하는 순수회화로 옮겨가는 양상을 보여준다.

도가적 이상이 구현된 분묘미술

도가와 도교가 엄격하게 분리되지 않았던 육조시대의 분묘미술 중에서는 중의적重義的 의미를 지닌 조형물들이 적지 않게 발견되고 있다. 도교의 사상적 기반인 도가는 유학과 같은 일종의 통치 철학으로 지배층의 무의식을 지배하였으며, 도교에서는 죽은 자의 시신을 매장한 분묘 공간을 장식하기도 하였다. 이는 죽은 뒤에도 영혼은 지속된다는 계세사상繼世思想을 배경으로 당시 귀족을 비롯한 일부 지식인들 사이에서 도가사상이 유학과 동등한 학문으로 인식되었음을 알려준다.

대표적인 예로 죽림칠현竹林七賢을 꼽을 수 있다.* 이들은 혼란했던 위진魏晉 정권 교체기에 노장의 무위자연에 심취해 있던 지식인들로, 부패한 현실정치에 등을 돌린 채 죽림에 모여 거문고와 술을 즐기며 방관자적 태도를 일관했던 것으로 유명하다. 강소성 남경시 서선교西善橋 궁산宮山 기슭에 위치한 전축분塼築墳(벽돌무덤)의 화상전에는 죽림칠현이 나무 아래에 앉아 사색에 잠겨 있거나 술잔을 들고 있거나 악기를 연주하는 모습이 선각되어 있다.[53-1] 화면에서 나무와 편안한 자세의 인물 표현은 고개지의 고졸한 화풍에서 상당히 이탈하였지만, 인물 옆에 이름을 쓰는 방식은 한대의 회화 전통을 따랐다. 이러한 도상은 남제南齊 경황제景皇帝의 수안릉修安陵을 비롯해 명황제明皇帝의 흥안릉興安陵, 화황제和皇帝의 공안릉恭安陵에도 남아 있어 황제의 능에서 귀족 무덤으로 확산된 것으로 보인다.[6] 이러한 주제는 도석인물화에서 선호되며 명·청대에 즐겨 그려졌다.

* 죽림칠현은 혜강嵇康, 완적阮籍, 산도山濤, 왕융王戎, 향수向秀, 유영劉伶, 완함阮咸이며, 개인주의적이고 무정부주의적인 노장사상을 신봉하여 당시 지배층이 강요하는 유가적 질서나 형식적 예교주의禮敎主義를 배격하였다.

도3-1 죽림칠현도竹林七賢圖 중 혜강嵇康, 완적阮籍, 산도山濤, 왕융王戎
남조 5-6세기, 강소성 남경시 서선교西善橋 궁산묘宮山墓 출토, 남경박물원南京博物院

　　한나라의 현자賢者 네 명이 상산商山에 은거했다는 상산사호商山四皓는 죽림칠현과 마찬가지로 도가사상을 배경으로 무위자연의 삶을 실천했던 또 다른 예이다. 진시황제의 폭정을 피해 섬서성陝西省 상산에 은거한 동원공東園公, 하황공夏黃公, 녹리선생角里先生, 기리계綺里季가 바둑이나 담소로 세월을 보냈더니 수염과 머리카락이 하얗게 되었다는 이야기다. 대개 산속에 네 명의 노인이 모여 바둑을 두는 장면으로 그려졌기 때문에 '상산위기도商山圍碁圖'라고도 한다.

　　이 밖에 전국시대 이래 성행한 신선사상을 배경으로 전한의 유향劉向은 『열선전列仙傳』에서 신선 70명을 정리하였는데, 이들은 화상전의 소재로 등장하기도 하였다. 또 다른 예로는 하남성 등주시에서 출토된 5세기 전반 화상전에 그려진 왕자교王子喬와 부구공浮丘公이 있다.[도3-2] 왕자교는 주周 영왕靈王의 태자 진晉이며 생황으로 봉황 소리를 냈는데, 어느 날 이수伊水와 낙수洛水 주변을 노닐던 도사 부구공을 따라 숭산嵩山에 올라 신선이 되었다. 30년이 지난 7월 7일 구씨산緱氏山에서 학을 타

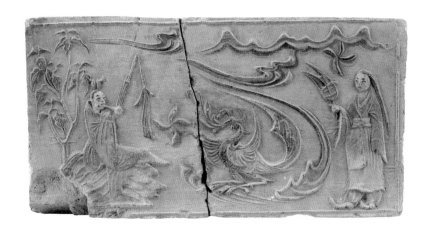

도3-2 **왕자교와 부구공**
화상전, 남조 5세기 전반, 19×38cm, 하남성 등주시 학장촌 출토, 하남박물관河南博物館

고 내려와 기다리던 가족과 만났으며, 그 뒤에 하남성 언사偃師에 위치
한 숭산 아래 그의 사당이 건립되었다.[7] 화면은 왕자교와 부구공이 숭산
에서 함께 신선이 되기 위해 수행했던 것을 표현한 장면으로 보인다.

예배 공간으로서의 도관

도교가 종교로 발전하면서 사찰과 같은 예배 공간으로 도관이 건립되었
다. 특히 당대唐代에 황실 후원으로 1,600여 개의 도관이 건립되었으며,
이곳은 황실과 백성의 평안을 빌며 재난을 피하기 위해 자연신에게 지내
는 제례인 재초齋醮를 올리는 공간으로 사용되었다. 하지만 송대에는 삼
교합일이 강조되며 개인의 불로장생을 위한 신체 단련 중심의 수기적修
己的 도교가 사대부들 사이에서 확산되었다. 여진족과의 대치라는 국가
적 위기에 직면한 남송에서 왕중양은 삼교합일을 근간으로 차분히 하여

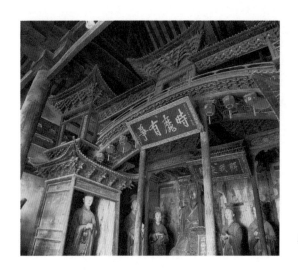

도3-3 이선관二仙觀의 대전
1097년, 산서성 진성시

마음을 살피는 '내관內觀'과 신체를 단련하는 '진공眞功' 등의 수행에 힘
쓰는 전진교를 새롭게 창안하였다. 동시에 송 황실의 후원을 받아 변경汴
京에 건립된 옥청소응궁玉清昭應宮을 비롯해 상청궁上清宮, 보록궁寶籙
宮, 예천관醴泉觀 등 다수의 도관이 건립되었으나 거의 남아 있지 않다.

　　현전하는 예로는 산서성山西省 진성시晉城市에 위치한 이선관二仙觀
대전大殿이 대표적이다.도3-3 이 공간은 1097년 공사를 시작해 1117년 완
공된 목조건물로 정면 3칸, 측면 3칸이며, 뒷면의 작은 보개寶蓋가 있는
공간에 소조로 된 선녀를 중심으로 좌우에 시녀가 배치된 것을 제외하고
는 사찰 건물과 비교했을 때 크게 다르지 않다.

　　원나라 황실의 경제적 지원으로 중건된 영락궁永樂宮은 산서성 예
성현芮城縣에 위치한 전진교 도관이다. 원형을 거의 유지하고 있을 뿐만
아니라 제작 당시의 벽화까지 전하고 있어, 건축사는 물론 미술사적으
로도 매우 중요한 공간이다.[8] 이 지역은 당나라 때 신선이 된 여동빈呂洞
賓의 고향으로 그를 모시는 사당에서 출발해 금대金代에 도관으로 발전

도3-4 〈조원도朝元圖〉 부분
1358년, 산서성 예성현 영락궁 서벽

하였는데, 원대 초기에 소실된 것을 1262년부터 1358년 사이에 다시 건
립한 것이다. 정문을 지나면 주요 전각인 무극지전無極之殿이 보이고 그
뒤로 순양전純陽殿과 중양전重陽殿이 남북 일직선상에 배치되어 있다.

무극지전은 도교의 최고 경지인 무극을 의미하며, 원시천존元始天尊
을 중심으로 영보천존靈寶天尊과 도덕천존道德天尊으로 이루어진 삼청
상三淸像이 안치되었기 때문에 삼청전三淸殿이라고도 한다. 문이 있는
남쪽을 제외한 세 벽면에는 1358년 그려진 〈조원도朝元圖〉가 남아 있으
며, 이는 도교의 기본 개념인 삼청이라는 우주관을 근간으로 292위位에
이르는 제신諸神들이 최고의 신에 해당되는 원시천존을 향해 좌우에서
대열을 이루며 나아가는 장면을 그린 것이다. 특히 '조원도'는 불교의 설
법도說法圖처럼 도관의 장엄성을 극대화한 대표적인 그림으로 송대부터
성행하기 시작하였다.[9] 서쪽 벽화는 목공木公과 서왕모에 해당되는 금모
金母를 중심으로 여러 신들이 다양한 자세로 오른쪽을 향하고 있으며,

신선들의 사실적인 표현과 힘이 넘치는 의습선으로 화면에는 생동감이
넘친다.^{도3-4}

　그 뒤에 위치한 순양전은 검객 여동빈의 호를 따른 것이다. 벽면에는
산수를 배경으로 여동빈의 일생을 그린 채색화가 채워져 있고, 중앙 신
단의 뒷벽에는 종리권鍾離權이 여동빈에게 방생술을 전하는 장면이, 감
실에는 서왕모의 생일을 축하하기 위해 바다를 건너는 팔선과해도八仙
過海圖가 그려져 있다. 이 벽화들은 제기題記를 통해 1358년 지방 화사畵
師 주호고朱好古의 제자인 장준례張遵禮 등이 참여하였다는 사실을 확인
할 수 있어 미술사적으로 각별한 의미를 지닌다.

　가장 안쪽에 위치한 중양전은 전진교를 개척한 왕중양과 그의 제자
인 칠진인七眞人을 모신 전각으로, 왕중양의 일대기가 벽화로 그려져 있
고 그림의 배경에서 당시 서민들의 일상생활을 엿볼 수 있다. 대개의 도

관은 사찰이나 일반 목조건물과 거의 동일하여 구별하기 어렵지만, 건물의 넓은 벽면에 조원도나 관련 인물의 일대기를 그려 웅장하면서도 장엄한 분위기를 연출한 것이 특징적이다. 명대에는 호북성湖北省 단강구시丹江口市 무당산武當山에 도관이 주로 세워졌다. 1413년 궁전과 함께 세워진 자소궁紫霄宮과 1418년 북경 자금성을 모방해 건립되었다가 1745년 소실된 옥허궁玉虛宮 등이 유명하다.

우리나라에서는 조선시대에도 고려의 전통을 이어 소격서에서 도교 의식을 거행하였으나 유교적 통치이념을 근간으로 하였기에 임진왜란 이후 폐지되었다. 하지만 임진왜란에 참전한 명나라 장수 진린陳璘과 양호楊鎬 등이 왜병을 물리친 것이 관우關羽 덕분이라며 1598년과 1600년에 각각 남관묘와 동관묘를 조성하면서 관우신앙이 일제강점기까지 지속되었다.도3-5 현재는 동대문 밖에 위치한 동관묘만 남아 있지만,[10] 이를 통해 조선 사회에서 신앙된 도교의 단면을 짐작할 수 있다.

예배 대상으로서의 존상

명·청대에 만들어진 도교 존상은 문인이나 도사의 복장을 하고 있는 것이 일반적이다. 남북조시대에 이르러 불교의 예배 대상처럼 특정 존상이 제작되었으나 널리 확산되지는 못하였다. 그러한 이유로는 도교가 다신교였다는 점과 신들의 계보나 위계질서가 명확하지 않았던 점을 꼽을 수 있다. 이로 인해 신도를 이끈 도사들만이 복잡한 신의 계보를 인지하고 백성들은 거의 몰랐던 것도 특정 존상의 정착이나 지속적인 제작을 어렵게 하였던 것으로 보인다.

남북조시대에 구겸지寇謙之(365-448)의 활발한 포교 덕분에 도교는

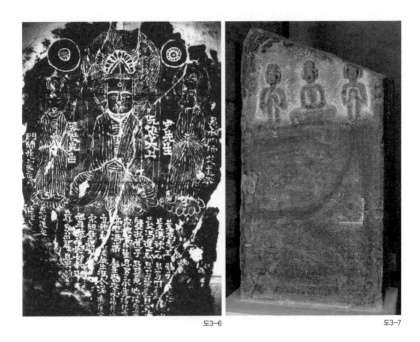

도3-6 **도교감상비 탁본** 6세기, 높이 80cm, 시카고 자연사박물관The Field Museum
도3-7 **도교조상비** 북위 496년, 높이 135cm, 섬서성 요현耀縣 출토, 약왕산박물관藥王山博物館

북위에서 국교로 공인되었는데, 이는 한나라 말 오두미교의 전통을 이
은 신천사도新天師道로 노자를 최고의 신으로 신봉하였다. 이를 배경으
로 노자 존상이 다수 제작되었으며,[11] 대표적인 예로는 미국 시카고 자
연사박물관 소장의 도교감상비道教龕像碑를 들 수 있다.[도3-6] 명문에 의하
면 풍도馮道와 그 일족이 조성하였다고 하며 형태는 비상碑像에 가깝다.
중앙에 위치한 좌상을 중국 복식을 한 두 인물이 양옆에서 협시脇侍하
고 있는 모습은 불교의 삼존상을 차용한 것이라 할 수 있다. 중앙의 좌상
옆에는 "원기태상元氣太上", 좌협시는 "윤선생尹先生", 우협시는 "장릉선
생張陵先生"이라 새겨져 있어 도교 존상임을 바로 알 수 있다. 중앙의 원
기태상은 노자이며, 함곡관에서 노자에게 『도덕경』의 원본인 5,000자를

받았던 문지기 윤희와 천사도의 창시자인 장도릉이 협시보살처럼 호위하고 있는 것이다. 이것으로 보아 비상을 조성한 풍도는 노자와 윤희를 추숭한 누관파樓觀派 신도였던 것으로 추정된다.

또 다른 도교조상비道敎彫像碑는 496년 조성된 것으로 불교의 삼존상에서 형식을 빌려와 노자를 신격화하였다.도3-7 저부조의 감실에 중앙에 좌상으로 표현한 노자를 양옆의 인물이 모시고 있다. 불교 존상에는 없는 사각형 관을 쓴 것이나 황로군黃老君을 조성하였다는 명문 등으로 도교 존상임을 알 수 있다. 이 밖에 북위 515년에 조성된 도교삼존상과 서위 554년의 도교사면상, 북주 568년의 노자삼존상 등은 남북조시대에 노자상이 다수 조성되었음을 알려주는 중요한 사례들이다.[12] 특히 노자삼존상은 남북조시대에 최고의 도교 신으로 추숭되었던 노자의 특이한 도상이 완성되었음을 알려준다는 점에서 주목된다.도3-8 명문에 의하면 이 상은 도교 신자가 죽은 부모를 위해 조성한 것이다. 도복 차림의 노자가 앉을 때 팔을 얹어 몸을 기대는 일종의 팔받침인 은궤隱几를 손으로 잡고 있는 것이나, 왼손에 쥔 먼지떨이개 주미麈尾, 협시 도사가 든 홀笏 등은 수·당대에 제작된 노자상에서 공통적으로 보이는 요소들이다.

당나라에서는 황실의 노자 추숭 열기를 배경으로 산서성박물관에 소장되어 있는 천존좌상 같은 단독 노자상이 제작되었다.도3-9 연꽃봉오리 모양으로 머리를 묶은 노자가 도복 차림으로 앉아 있으며, 오른손에는 주미를 들고 왼손으로는 은궤를 잡고 있어 노자의 도상이 확립되었음을 알려준다. 하지만 교리의 발전 과정에서 노자가 신격화한 태상노군太上老君이 추상화되면서 우주만물을 창조한 원시천존과 영보천존靈寶天尊이 성립되었고, 원시천존을 중심으로 태상노군과 영보천존이 좌우에서 협시하는 '삼청三淸'의 조각상이 완성되었다. 이후 삼청상은 도관의 중심 전각에 봉안·예배되었으며, 이는 불교의 응신應身·보신報身·법신法

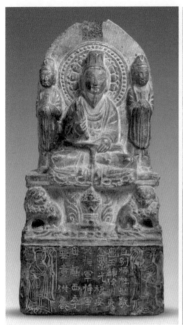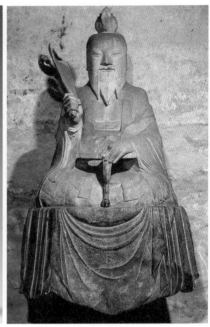

도3-8

도3-9

도3-8 **노자삼존상** 북주 568년, 높이 34.8cm, 도쿄예술대학東京藝術大學 대학미술관大學美術館
도3-9 **천존좌상** 당 719년, 높이 305cm, 산서성 운성시 경운궁景雲宮, 산서성박물관

身으로 이루어진 '삼신三身' 체계의 영향을 받은 것이다. 따라서 원시천
존과 영보천존이 노자의 분신에 해당되는 추상적 존재라면, 노자인 태상
노군은 석가모니처럼 실천적인 역할을 담당했던 인격체라고 할 수 있다.
이후 노자는 백성에게 친근한 존재로 인식되며 단독상이 꾸준히 제작되
었다. 이 밖에 여러 문헌에 보이는 유명한 당나라 조소가 양혜지楊惠之
가 낙양 북망산 현운관玄雲觀과 태화관太華觀 등의 신선상과 옥황상을
제작하였다거나, 조소가 유구랑劉九郎이 하남 남궁대전南宮大殿에 삼청
대제상三淸大帝像을 조성·봉안했다는 등의 기록은 도관에서 다수의 존
상이 신앙되었음을 입증해준다.[13]

송대에는 개인적 수련을 중시하는 도교가 서민사회로 확산되면서 민간 도교가 크게 발전하였으며, 생명을 지닌 모든 것의 운명을 주관하는 옥황상제를 최고의 신으로 추숭하였다. 이는 송나라 진종眞宗(재위 988-1007)을 중심으로 한 추숭 열기에 힘입은 것이며, 각 지역의 여건이나 상황에 따라 여러 재료로 도복 차림의 도교 존상들이 제작·봉안되었다. 이를 계기로 도사들은 원시천존을 최고의 신으로 추숭한 반면, 서민들은 옥황상제를 최고신으로 신앙하는 차별화된 양상이 지금까지도 지속되고 있다.

장엄용 종교화에서 축수용 감상화로

도교가 미술에 미친 독특한 영향이 가장 직접적으로 드러나는 것은 회화 분야이다. 기록이나 현전 작품에 의하면 도석화道釋畵는 예배 공간의 벽면을 장엄하여 신앙심을 자극하는 종교화였다.[14] 그러나 점차 이동이 가능한 화폭에 그려지는 과정에서 명대 초기를 고비로 부귀, 장수, 재복 등 길상吉祥의 의미를 지닌 신선도나 선종화禪宗畵의 일부 주제에 감상적 성격이 더해지면서 축수화祝壽畵로 발전하였다.

예배 공간인 도관을 장엄하여 신앙심을 유도했던 종교화들 가운데 가장 주목되는 것은 여러 신들이 원시천존을 배알하러 가는 장면을 표현한 '조원도'이며, 이와 관련해 무종원武宗元(980년경-1050)이 그린 것으로 전하는 〈조원선장도朝元仙仗圖〉도3-10와 북경 서비홍徐悲鴻기념관에 소장되어 있는 〈팔십칠신선도八十七神仙圖〉가 주목된다. 이 작품들은 북송의 도관을 장엄했던 벽화의 밑그림으로, 조원도 성행과 표현 기법의 특징을 알려준다는 점에서 중요한 의미를 지닌다. 같은 시기에 이동 가능한 형

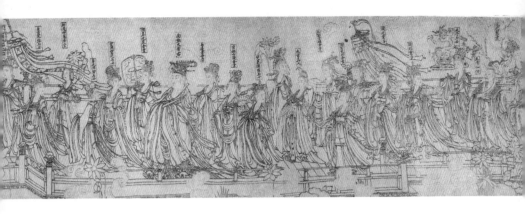

태의 종교화도 제작되었는데 남송에서 천관天官, 지관地官, 수관水官을 각각 화폭에 별도로 그린 〈삼관상도三官像圖〉는 그러한 사실을 뒷받침해 준다.[15]

원대에는 서민을 상대로 한 잡극이 특히 유행하였으며, 이때 신선들은 인간을 다양한 방법으로 깨달음에 도달하도록 이끌며 천계로 인도하는 역할로 등장하였다. 이로 인해 신선들은 매우 친숙한 존재로 인식이 바뀌었고, 예배 공간을 장엄했던 종교화에 불로불사의 길상성이 더해지면서 화면에 단독으로 그려지기 시작했다. 원대 도석인물화가 안휘顔輝가 그린 〈하마철괴도蝦蟆鐵拐圖〉는 그러한 예에 해당된다.[도3-11][16] 특히 하마는 세 발 달린 두꺼비를 가진 재물신이며, 이철괴李鐵拐는 가난한 사람들의 병을 고쳐주는 신선으로 서민들 사이에 인기가 높았다. 화면에 보이는 두 신선의 얼굴에는 인간의 모습이 투사되어 생동감이 넘치는데, 이런 새로운 표현 기법은 명대 궁정화가들과 절파浙派 화가들로 이어졌다. 반면 신선의 복식은 굵은 필선으로 묘사되었으며, 강렬한 인상의 신선과 어둡게 묘사된 배경은 차분하면서도 신비로운 분위기를 조성하고

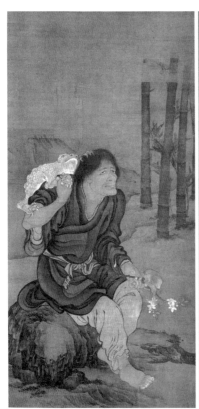

도3-11 안휘顔輝, 〈하마철괴도〉
13세기, 견본채색, 각각 161.5×79.7cm, 교토 지온지知恩寺

있다. 이는 예배 공간을 장엄했던 실용적 목적의 종교화가 사적 공간을
장식하는 감상화로 옮겨가는 과도기에 나타난 현상이라 이해된다.[17] 더
불어 영락궁의 순양전 북문 문액門額 위에 그려진 〈팔선과해도八仙過海
圖〉는 원대에 도석인물화를 대표하는 팔선의 개념이 성립되었음을 알려
준다.[도3-12][18] 화면에서는 서왕모의 생일을 축하하기 위해 종리권을 시작
으로 여동빈, 이철괴, 조국구曹國舅, 장과로張果老, 서선옹徐仙翁, 한상
자韓湘子, 남채화藍采和의 팔선이 바다를 건너고 있다. 팔선은 원대에

도3-12 〈팔선과해도〉
순양전 벽화, 1358년, 산서성 예성현芮城縣 영락궁

성행한 잡극에 등장했던 여러 신선들 가운데 백성과 특히 친숙해진 신선을 중심으로 성립된 것이며, 정확한 유래가 알려지지 않은 서선옹이 하선고何仙姑를 대신하고 있어 현재 사용되는 팔선의 개념과는 다소 차이를 보인다.

팔선은 각각 지니고 있는 특정 지물持物을 통해 구분할 수 있다. 종리권은 부리부리한 눈과 덥수룩한 수염을 특징으로 하며 죽은 자를 살린다는 부채나 파초선을 들고 있다. 여동빈은 당나라 검객이었다가 종리권의 권유로 신선이 되었으며, 세상의 악귀를 물리친다는 보검寶劍과 머리의 화양건華陽巾은 그를 식별할 수 있는 특징이다. 이철괴는 절름발이 거지의 육신을 빌려 사는 신선으로 유체 이탈이 가능하였고, 호리병 안의 장춘長春이라는 영약으로 병든 사람들을 치료해주었다. 조국구는 송나라 조황후의 동생으로 특이하게도 관복에 사모를 쓰고 있으며, 홀笏이나 운양판雲陽版을 가지고 있다. 장과로는 불로장생의 비법을 갖고 있

는 신선으로 흰 당나귀를 탄 노인으로 표현되며, 이동 시에 탔던 당나귀
는 저녁이 되면 종이처럼 접어서 행랑에 보관했다가 아침에 물을 뿌리면
다시 당나귀로 변신하였다. 한상자는 당나라 시인 한유韓愈(768-824)의
조카이며 항상 피리를 들고 다녔다. 남채화는 꽃바구니를 들고 있는 소
년이며, 하선고는 유일한 여신으로 약초나 꽃이 든 바구니를 들고 있다.
이러한 팔선도는 명대 이후 가장 인기가 높았던 도석인물화의 주제이며
우리나라에서도 조선 후기 이래로 널리 애호되었다.

　명대 초기에 궁정의 벽면을 장식한 그림들 중에는 도석인물화가 다
수 포함되었는데, 이는 지방에서 도관의 벽화를 그렸던 화사들이 궁정화
가로 선발되었기 때문이다. 궁정화가 상희商喜(15세기 활동)가 1430년대
에 그린 〈사선공수도四仙拱壽圖〉와 유준劉俊의 〈유해희섬도劉海戱蟾圖〉
등은 도관의 벽면을 장엄했던 종교화가 장식적 감상화로 옮겨갔음을 알
려준다. 특히 상희의 작품을 보면 파도를 배경으로 왼쪽에는 두루마리를
들고 파초 잎을 탄 한산寒山과 빗자루를 탄 습득拾得이, 오른쪽에는 지
팡이를 탄 이철괴와 두꺼비를 탄 유해섬이 학을 탄 채 머리 위를 날고 있
는 수노인을 바라보고 있다.도3-13 화면을 보면 친숙하면서도 활달한 분위
기로 바뀌어 원대 안휘의 작품에서 보이던 엄숙함이나 신비스러움은 전
혀 찾아볼 수 없다. 이는 종교화에서 불로불사나 장수라는 길상적 의미
를 지닌 감상화로 그림의 성격이 달라진 것과 밀접한 연관을 가진다고
할 수 있다. 더불어 굵은 필선의 인물 표현이나 차분한 분위기 등은 원대
안휘의 표현법과 유사하여 그의 화법이 명대 초기 궁정 장식화로 편입되
었음을 알려준다.

　16세기 초반 절강성을 무대로 활동한 절파 직업화가들은 다수의 감
상용 도석인물화를 남겼다. 상해박물관에 소장되어 있는 장로張路(1464-
1538)의 《잡화도雜畵圖》에 포함된 〈수노인〉, 〈한상자〉, 〈이철괴〉, 〈하선

도3-13

도3-14

고〉 등은 독창적으로 표현되어
도석인물화의 백미라고 할 수 있
다.도3-14 이런 그림은 축수용으로
대중적 수요에 힘입어 다수 제작
되었을 뿐만 아니라, 명 말기에
급성장한 출판업을 배경으로 도
교나 선종 관련 인물들의 전기가
실린 서적들에 삽화로 그려지기
도 하였다. 그러한 예로는 1600년
편찬된 『열선전전列仙全傳』과
1602년의 『선원기사仙媛紀事』,
『선불기종仙佛奇踪』 등이 있다.
이 밖에 1607년 발간된 백과사전
인 『삼재도회三才圖會』에도 도교
나 불교 관련 인물들의 전기와 삽
화가 포함되면서 주변국의 도석
인물화가 다양해지는 데 직접적
인 영향을 미쳤다.[19]

우리나라에서도 조선 후기에
축수용 감상화로 도석인물화가
널리 성행하였다. 이는 임진왜란

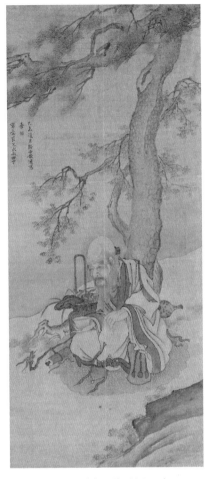

도3-15 윤덕희尹德熙, 〈남극노인도南極老人圖〉
1739년, 저본수묵, 160.2×69.4cm, 간송미술문
화재단

과 병자호란 이후 붕괴된 정치 사회적 체계를 정상화하는 과정에서 현
실의 혼란이나 어려움을 잊기 위한 방편으로 신선사상이 만연하였던 것
이나, 신선을 주제로 한 소설이나 그림 등을 애호했던 시대적 배경과 밀
접한 연관이 있다. 1739년 최영숙崔永叔의 회갑을 기념해 윤덕희尹德熙

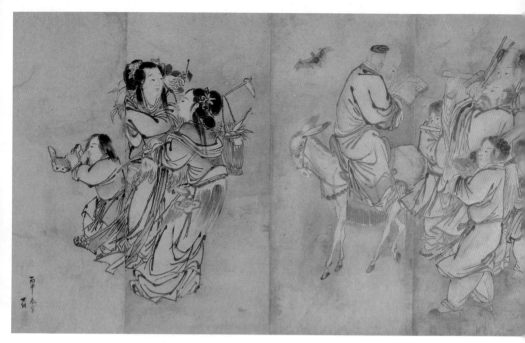

도3-16 김홍도, 〈군선도群仙圖〉
1776년, 지본담채, 132.8×575.8cm, 삼성미술관 리움

(1685-1776)가 그려준 〈남극노인도南極老人圖〉는 이른 예이며, 중국 서적에서 차용한 도상들을 재구성하여 중국적인 기법으로 표현하였다.도3-15 하지만 심사정沈師正(1707-1769), 이인상李麟祥(1710-1760) 등의 문인화가들이 개성적인 남종화법으로 그린 도석인물화는 문기文氣가 넘친다. 다시 말해 문인화가들은 도석인물화를 그릴 때에도 문인의 격조를 드러내는 데 중점을 두었으며, 심사정이 지두화법指頭畵法으로 그린 〈하마선인도蝦蟆仙人圖〉는 그러한 사실을 뒷받침해준다. 반면 화원화가 김홍도金弘道(1745-1806년 이후)는 왕실의 요청으로 도석인물화를 빈번하게 그렸는데, 중국에서 전래된 『선불기종』이나 『삼재도회』 등에서 도상을 적극 차용하여 다양한 도석인물화를 유행시켰을 뿐만 아니라 자신만의 독

110

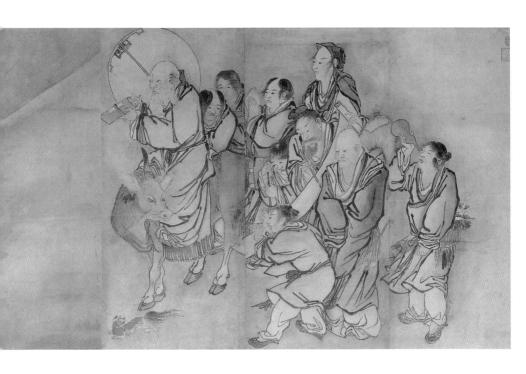

특한 인물화풍을 완성하였다는 점에서 주목된다.[20]

　김홍도가 32세 때 그린 〈군선도群仙圖〉(1776)는 한국 도석인물화의 걸작으로 꼽힌다. 그림에서는 세 무리의 신선들이 서왕모의 생일을 축하하기 위해 왼쪽을 향해 이동하고 있다.[도3-16] 화면의 오른쪽 첫 번째 무리는 소를 타고 있는 노자를 필두로 동방삭東方朔, 문창제군文昌帝君, 여동빈 등이며, 중앙에는 당나귀를 탄 장과로의 뒤를 한상자와 조국구 등이 따르고 있고, 하선고와 선녀, 선동이 맨 앞에서 서왕모의 거처로 무리를 이끌고 있다.

　특히 화면의 인물들은 약수弱水 위를 걷고 있는 상황이지만 무배경으로 처리하여 신선들의 신성이 돋보이는 효과를 내고 있다. 신선들을

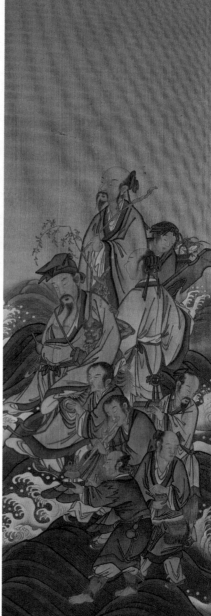

도3-17 〈여동빈呂洞賓과 유자선柳子仙〉
『삼재도회』 인물 11권

도3-18 김홍도, '여동빈과 유자선'
〈해상군선도〉 8폭 병풍 중 제5폭,
견본채색, 각 150.3×51.5cm, 국립중앙박물관

보면, 얼굴은 세필로 인간의 모습을 담아내려 한 반면 의습선은 굵고 꺾임이 강한 필선을 사용하여 강렬한 존재감을 드러내고 있다. 이러한 표현 기법은 김홍도가 명대 절파의 도석인물화에서 영향을 받아 완성한 한국적 화풍이라 할 수 있으며, 19세기 이후에 활동한 화원화가 이한철李漢喆(1808-?), 유숙劉淑(1827-1873) 등에 의해 적극 계승되었다.

조선 후기에는 팔선 중에서도 특히 여동빈도가 가장 많이 그려졌다. 이는 군자의 금욕주의적 삶이 강요되었던 조선의 문인들에게 그의 보검이 인간의 세속적 욕망을 잘라내는 것으로 인식되었기 때문이다. 이로 인해 단독의 여동빈도가 다수 현전하고 있다. 여동빈이 머리 위에 버드나무 가지가 솟은 유자선柳子仙과 함께 그려진 경우도 종종 있는데, 이는 『삼재도회』인물 11권에서 차용한 도상이다. 국립중앙박물관에 소장되어 있는 김홍도의 〈해상군선도海上群仙圖〉 8폭 병풍을 비롯한 다수의 작품에서 여동빈과 유자선을 확인할 수 있다.[도3-17, 3-18]

이와 더불어 조선 후기에 왕실 장식화로 요지연도瑤池宴圖와 해반도도海蟠桃圖 등이 성행하였다.[도3-19·21] 요지연도는 서왕모의 거처인 곤륜산에 있는 요지의 누대에서 주나라 목왕穆王을 초대해 연회를 벌이는 장면과 신선들이 바다를 건너는 장면이 결합된 것이다. 중국에서는 이를 '군선경수반도회群仙慶壽蟠桃會'라고 하며, 대개 청록산수로 그려진 곤륜산의 표현에 중점을 두었다. 우리나라의 요지연도가 연회 장면을 집중적으로 표현한 것과는 차이가 있다.[22] 원래 서왕모는 『산해경』에서 언급한 반인반수半人半獸로 곤륜산의 한 봉우리를 다스리는 산신山神으로 신화에 포함되었다. 그러나 당 말기에 도사 두광정杜光廷(850-933)의 『용성집선록墉城集仙錄』에서 서왕모는 선녀를 거느린 여선女仙으로 바뀌어 주나라 목왕과 잔치를 즐기는 요지연도의 주인공으로 묘사되었다. 다시 말해 서왕모는 신화에서 출발하였으나 널리 신앙되며 모든 신선을 관장하는

도3-19 작가 미상, 〈요지연도瑤池宴圖〉
19세기, 견본채색, 134.2×47.2cm, 경기도박물관

도교의 신으로 지위가 격상된 것이다. 여기서는 서왕모가 목왕과의 연회 장면에만 등장하지만, 원대에는 서민을 대상으로 한 잡극이 성행하면서 군선과 결합되는 단계로 발전하였다. 따라서 중국의 '군선경수반도회'는 원대에 성립되었다고 할 수 있다. 우리나라에서는 반도회蟠桃會가 포함된 명대 오승은吳承恩(1500년경-1582년경)의 『서유기西遊記』가 널리 확산되면서 해상군선도가 절충된 요지연도가 완성된 것으로 보인다.[23] 조선시대 왕실에서는 요지연도 병풍을 혼인이나 회갑연 등에서 애용하였다. 이는 가장 아름다운 선계仙界인 곤륜산에서 신과 왕이 멋진 회합을 가진 이야기를 통해 권위와 위엄을 드러내려 했던 조선 왕실의 유교적 이념에도 일부 부합되었기 때문일 것이다.

죽지 않고 살 수 있다는 도교의 이상은 인간에게 가장 매력적인 것이 었으며, 때문에 신선이 사는 선계仙界라는 이상향은 산수화에 적극 투영되기도 하였다. 이상적 산수는 몽고족이 지배한 원대에 그려지기 시작했으며, 몽고족의 탄압을 받은 문인들은 강남에 은거하며 전진교 도사들과 자주 시서화로 교유하였다. 일례로 황공망黃公望(1269-1354)이 1350년 완성하여 도사 무용無用에게 준 〈부춘산거도富春山居圖〉는 산수에 선계의 이미지를 투영한 것이라 할 수 있으며^{도3-20 24}, 왕몽王蒙(1308년경-1385)이 도사 일장日章에게 그려준 〈구구림옥도區區林屋圖〉 역시 그런 예에 속한다.

명대 중반 강소성 소주蘇州의 도시문화를 배경으로 화려한 정원에서 고동기古董器를 감상하거나 시서화로 교유한 문인들의 일상은 마치 선계를 현실에 옮겨놓은 것 같은 착각을 불러일으키기도 했을 것이다. 당시 직업화가 구영仇英(1493년경-1552)이 그린 〈선산루관도仙山樓館圖〉나 문인화가 육치陸治(1632-1690)가 그린 〈방호도方壺圖〉 등은 선계의 이미지와 산수화를 결합하여 당시 문인들이 꿈꾸었던 이상적인 안식처를 나

도3-20 황공망黃公望, 〈부춘산거도富春山居圖〉 부분
1350년, 지본수묵, 33×636.9cm, 대북 고궁박물원

타낸 것이라 할 수 있다. 명·청대를 지나며 도교의 종교적인 색채는 희
석되어갔지만 죽음을 두려워한 모든 인간의 본성과 밀착되어 무의식을
지배하며 현재까지 일상 깊숙이 관여하고 있다.

불교와 미술

4부

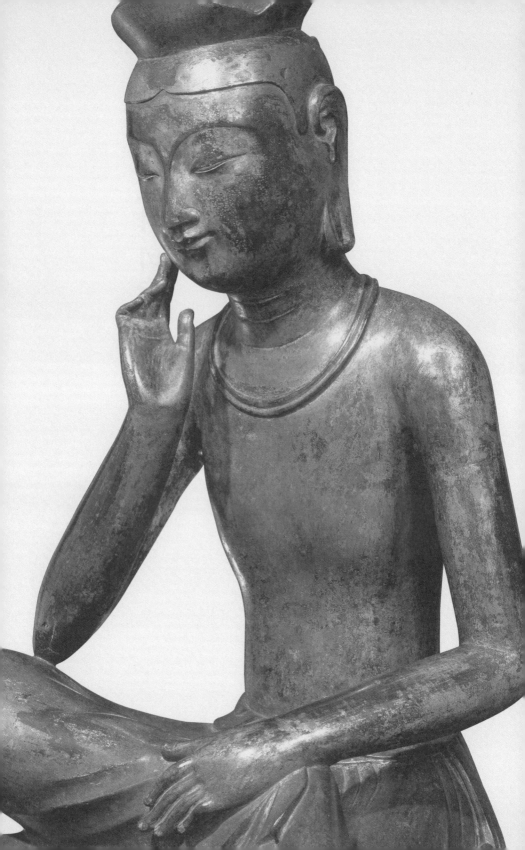

1 마음속 우주를 깨닫기 위한 끝없는 여정

인도에서 석가모니(기원전 563-기원전 483)에 의해 시작된 불교는 중국을 비롯해 한국, 일본, 동남아시아 등지로 전파되면서 한 국가의 종교가 아닌 동아시아의 신앙체계로 성장 발전하였다. 원래 석가모니는 석가족釋迦族에서 나온 성자聖者라는 의미이며, 그의 성은 고타마Gautama, 이름은 싯다르타Siddhartha이다. 그는 인도의 카필라 성 룸비니 동산에서 정반왕과 마야 부인의 아들로 태어났으며, 19세에 결혼하여 아들 라후라(障碍)를 얻었다. 하지만 생로병사와 인생의 덧없음을 고뇌하다 29세에 출가하여 6년간의 고행을 마친 35세 때에 마가다국 부다가야의 보리수 아래에서 깨달은 사람(覺者)이 되었다. 이후 80세에 쿠시나가라의 쌍림수雙林樹 아래에서 열반하기까지 45년 동안 제자들과 함께 인도 전역을 돌아다니며 불교를 설파하였다.

역사적으로 초기에 신앙된 소승小乘불교는 석가모니의 가르침을 따르며 자신의 해탈을 위해 수행에 전념하는 개인적 차원의 종교로, 석가모니의 말씀을 기록한『법구경法句經』을 소의경전所依經典으로 하였다. 그러나 쿠샨시대 후기인 2세기 후반에 시작된 대승大乘불교는 자신보다 다른 사람의 구원을 더 중요시하며 함께 성불하자는 입장으로, 교리가 체계적으로 발전하며 교세가 크게 확장되었다. 이때 소의경전은『법화경法華經』,『화엄경華嚴經』,『열반경涅槃經』등이며, 여기에 실린 내용

은 스케일이 우주적이며 삼천대천세계三千大天世界 등에 관한 것이었다. 이 경전들의 공통점은 마음속에 우주가 자리하고 있으며 우주가 곧 마음이라는 것이다. 때문에 모든 부처들의 본령에 해당되는 근원적인 경지는 비로자나불毘盧遮那佛이며, 현재 우리가 살고 있는 사바세계의 유일한 부처는 석가모니라고 규정하였다.

이러한 대승불교가 서역으로부터 신강성新疆省을 거쳐 중국에 유입되었으며, 동진東晉(317-420)의 승려들이 인도를 찾아 구법활동을 전개하면서 중국과 인도의 직접적인 교류가 시작되었다. 특히 불교의 전래 시기와 관련하여 여러 가지 설이 있지만, 후한의 '명제明帝 영평永平 10년 설'이 보편타당성을 지닌 것이라고 알려져 있다.[1] 처음에 중국인들은 유가적 입장에서 불교를 요임금, 순임금, 주공周公, 공자의 가르침과 대치되는 오랑캐의 술術로 인식하고 반대하였다. 때문에 통치자가 숭상한 황로사상이나 방술, 음양오행 등의 일부로 이해하는 격의불교格儀佛敎로 수용되었다. 이후 남북조시대에 선비족이 불교를 호국이념으로 적극 수용하면서 체계적인 이론이 여러 경전을 통해 확산되었으며, 7-8세기에 중국에서 한역된 대장경大藏經이 한국, 일본, 티베트 등으로 전파되면서 동아시아 불교문화권의 중심에 위치하게 되었다.

불교는 송대부터 중국의 고유 사상인 유교, 도교와 어깨를 나란히 하며 중국인의 일상적인 삶은 물론 내세관에도 커다란 영향을 미쳤다. 이는 유교나 도교가 사후세계나 지상 밖의 우주를 설명하지 못하는 한계를 드러낸 반면, 불교는 윤회輪廻, 극락極樂, 삼천대천세계 등으로 이전에 접하지 못했던 내세나 우주 등을 명확한 논리로 설명했기 때문이다.

불교의 주요 교리는 인생을 고해苦海로 보고 이 세상에 미련을 두지 말아야 하며, 죽어도 다시 태어나 생을 반복하는 윤회에서 벗어나기 위해서는 부처님처럼 깨달음을 얻어 열반의 경지에 도달해야 한다는 것이

다. 이러한 염세적 특징으로 불교는 현실을 부정하고 속세의 얽매임에서 벗어날 수 있는 방법으로 출가出家를 권장하였고, 승려가 된 다음에도 끊임없이 수행하여 부처의 경지에 이르기 위해 노력해야 한다고 강조하였다. 또한 인간은 누구나 전생前生과 내생來生이 있으며, 자신의 업業에 따라 다른 세계에 태어난다는 독특한 설정인 윤회를 기반으로 현세에서 많은 선업善業을 쌓아야 한다고 역설하였다. 이 밖에 다른 동물을 잡아먹는 살생을 금기시하였는데, 이는 자신이 과거에 가축이었을 수도 있고 내생에 다시 가축으로 태어날 수도 있으며 또는 잡아먹은 동물이 부모님의 변신일 수도 있다는 윤회사상을 기반으로 한 것이다. 이러한 윤회의 굴레에서 벗어날 수 있는 근본적인 방법은 출생이라는 고통의 고리를 끊는 것이며, 실천 방법으로 보시布施, 지계持戒, 인욕忍辱, 정진精進, 선정禪定, 반야般若의 육바라밀六波羅密을 제시하였다.

또 다른 주요한 특징으로는 세상 만물이 모두 마음(心)의 변화에서 비롯된다고 본 논리체계를 꼽을 수 있다. 여기서 마음은 도교에서 최고의 상태를 나타내는 무극無極 또는 도道에 해당된다. 즉 보이는 현상은 마음이라는 거울에 비친 환영에 지나지 않는다는 것이다. 이로 인해 '일체의 모든 것은 마음이 만든다'는 일체유심조一切唯心造의 개념이 성립되었으며, 남북조시대에 선종이 성립하는 데 이론적 근간을 제공하기도 하였다.

불교는 불佛, 법法, 승僧의 삼보三寶로 구성되며 이는 각각 부처, 불법, 승려를 가리킨다. 특히 부처님의 가르침인 불법은 문자로 기록한 대장경이며 경經, 율律, 논論, 소疏로 구성된다. 여기서 경은 부처님의 말씀이며, 율은 계율, 논은 고승들의 이론, 소는 고승들의 말씀에 대한 주석이다. 이러한 불교 경전들이 구마라습鳩摩羅什(344~414) 등에 의해 한역되면서 불교에 대한 중국인의 이해가 깊어졌으며, 수·당대에 이르러서는 소의경전을 근거로 삼론三論, 천태天台, 화엄華嚴, 법상法相, 밀교

密教 등의 여러 종파가 성립되면서 순수한 중국 불교로 거듭나게 되었다. 동시에 이를 배경으로 당나라의 불교미술은 건축, 공예, 조각 등에서 최고로 번성하였다. 하지만 몽고족이 지배한 원대에는 라마교가 국교였기 때문에 불교가 상대적으로 위축되었으며, 명대 이후에는 중앙의 통제로 아미타불만 외우면 극락왕생할 수 있다는 정토종淨土宗이 백성들 사이에서 신앙되었다.

우리나라에 불교가 전래된 것은 삼국시대이다. 372년 전진前秦의 승려 순도順道와 아도阿道가 불경과 불상 등을 고구려에 전한 이후 삼국에서 호국護國불교로 빠르게 수용되었다. 통일신라시대에 유학승들이 당나라의 13종파를 소개하였으며, 그중에서도 선종은 구산선문九山禪門을 형성하며 독자적으로 발전하였다. 이처럼 삼국과 통일신라시대의 불교는 호국을 특징으로 하며 정치, 사회, 문화 등 다방면에 걸쳐 커다란 영향을 미쳤다. 이에 따라 건축이나 조각, 공예 등 불교미술에 신앙심이 의탁되면서 고도의 예술성을 지닌 사찰과 석탑, 불상 등이 다수 조성되었고, 이러한 전통은 고려로 이어졌다. 현재 경상남도 합천 해인사海印寺에 소장되어 있는 팔만대장경은 1232년 몽고군의 침입으로 불타버린 대장경을 다시 새긴 것으로 호국불교의 진면목을 보여준다. 하지만 조선 건국과 동시에 억불숭유정책에 의해 불교계는 선교禪教 양종兩宗으로 규모가 축소되었을 뿐만 아니라 왕실과 여성들 사이에서 주로 신앙되었다. 비록 임진왜란 때 승병의 활약 덕분에 사회적 지위가 일부 회복되기는 하였으나 근대까지 사찰은 산속에 위치하며 백성들의 기복신앙처로 존속하는 양상을 보인다.

일본의 경우는 538년 백제 성왕聖王 때 승려 도장道藏에 의해 불상과 경전이 전래된 이후, 백제와 고구려 승려들이 건너가 불교 건축 조성이나 관련 문화의 발전에 기여했다. 아스카飛鳥시대에 성덕태자聖德太子

(574-622)의 장려책 덕분에 불교가 공식적으로 인정받게 되었으며, 나라奈良시대에는 국가의 후원을 받으며 당나라로부터 여러 종파를 직접 수용하여 삼론, 법상, 성실, 구사俱舍, 율, 화엄의 6종파가 성립되었다. 헤이안平安시대에는 당나라에 유학한 승려 최징最澄(766-822)과 공해空海(774-835)에 의해 각각 천태종과 진언종眞言宗이 성립되었다. 특히 밀교인 진언종은 마음과 육체의 합일을 강조하며 현세에서의 이익 추구를 인정하면서 귀족들로부터 열렬한 환호를 받았다. 이로 인해 일본의 불교미술은 한국이나 중국과 비교했을 때 밀교적인 성향이 강한 특징을 보여준다. 가마쿠라鎌倉시대에는 천황과 귀족에서 무사 계급으로 주도권이 넘어가는 대전환기로 사회적 혼란이 정점에 달하며 불법에서 말하는 말법未法의 시대라는 인식이 급속히 퍼져나갔다. 이를 배경으로 아미타불만 외우면 서방 극락세계에 왕생할 수 있다는 정토종이 백성들 사이로 확산되었고, 무로마치室町시대 이후에는 점차 쇠퇴하며 명맥만 유지되는 경향을 보인다.

불교는 성립 당시부터 종교적 색채가 강하였고 교세를 확장하는 과정에서 백성들에게 관련 사상을 효과적으로 전달하기 위해 시각적 이미지인 미술품이 적극 활용되었다. 인도의 초기 무불상無佛像시대에도 연꽃이나 불족적佛足跡 등이 불상을 대신하였으며, 얼마 지나지 않아 불상을 비롯해 범종, 각종 불구佛具 등이 제작되면서 불교미술이 크게 발전하였다. 이러한 경전과 불상, 향로 등이 돈황을 거쳐 중국에 전래되었으며, 유교나 도교도 이로부터 자극을 받아 종교적 차원의 미술품을 제작하였다는 사실은 앞에서 이미 언급하였다. 불교미술은 매우 광범위하고 다종다양하므로 편의상 몇 가지 분야의 대표적인 사례를 중심으로 다루어보고자 한다.

2 각 분야에 꽃피운 종교미술의 극치

불교미술은 신앙심을 이끌어내기 위해 제작되었으며 건축, 공예, 조각, 회화 등 전 분야에 걸쳐 있다. 여기에 교리가 적극 반영되면서 불교미술품은 다른 미술품과는 확연한 차이를 보여준다. 예배나 수도를 위한 공간으로 조성된 석굴사원이나 사찰, 탑 등은 건축에 포함되며, 점토나 석재, 금동 등으로 제작된 예배 대상인 불상은 조각으로 분류된다. 지면의 한계로 이 책에서는 다루지 않지만 석굴사원이나 사찰의 벽면 또는 비단 등 이차원 평면에 석가모니로 태어나기 이전 500번의 윤회에 관한 이야기인 본생담本生譚, 부처의 탄생부터 열반에 이르기까지 특이한 행적을 다룬 불전도佛傳圖, 특정 경전 내용을 그린 것 등은 회화로 분류되며 헤아릴 수 없을 정도로 그 수량이 많다. 이 밖에 사리를 봉안했던 사리기를 비롯해 불교의식이나 장엄에 사용된 불구佛具 등은 공예에 속한다.

이러한 불교미술은 중국에 유입된 이후 중국식으로 변화, 발전한 다음 한국과 일본 등지로 전파되었다. 특히 인도와 중국의 불교미술은 주제나 표현 양식에서 현격한 차이를 보이고 있어 흥미롭다. 일례로 인도의 스투파 탑문이나 난간 등에는 석가모니가 전생에서 현인賢人이나 왕자로 태어나거나 코끼리, 원숭이, 호랑이 등의 동물로 태어나 덕업을 쌓았던 이야기를 다룬 본생담이 주로 표현되어 있다. 반면 중국이나 한국, 일본의 불교미술은 석가모니의 탄생부터 열반까지를 다룬 불전도의 비

중이 크다. 이처럼 불교미술의 주제에 있어서 인도와 중국이 차이를 보이는 것은 불교가 종교로 성립된 인도에서는 토착의 민간신앙이 다수 반영된 본생담이 친숙하였기 때문이라고 알려져 있다.

예배 공간으로서 사원과 사찰 건축

건축은 자연환경이나 재료 등으로부터 많은 영향을 받았기 때문에 지역에 따라 상당한 차이를 보인다. 석굴사원이나 사찰은 처음에 승려와 신자가 머물며 교리를 설파하거나 불법을 배우는 시설이었으나 점차 불탑이나 불상이 안치되며 예배 공간으로 성격이 바뀌어갔다. 연원은 인도의 기원정사祇園精舍와 죽림정사竹林精舍로 거슬러 올라가며, 자연환경과 다습한 기후 때문에 석가모니 입멸 이후에는 석굴사원이 주로 조성되었다.* 이러한 석굴은 아프가니스탄의 바미얀Bamyan 석굴을 비롯해 중앙아시아의 키질Kizil 석굴 등을 거쳐 돈황에 이르렀고, 중국 내륙으로 확산되며 남북조시대부터 원·명대까지 꾸준히 조성되었다.

　　돈황敦煌 막고굴莫高窟이 서역 입구에 개착된 이후 내륙으로 이동하며 운강雲岡석굴, 용문龍門석굴, 맥적산麥積山석굴, 병령사炳靈寺석굴

*　　기원정사는 석가모니가 불법을 전파하던 시기에 수달須達 장자長者가 중인도의 기타태자祇陀太子가 기증한 수도 사위성舍衛城의 근처에 위치한 동산에 건물을 지어 석가모니와 제자들이 머물도록 했던 곳이며, 죽림정사는 가란타迦蘭陀 장자가 기증한 마가다국 왕사성王舍城 부근의 죽림 동산에 국왕 빔비사라가 건물을 세워 석가모니에게 헌상한 것이다. 인도에 현전하는 약 1,000여 기의 석굴사원은 데칸고원의 서북부 지역에 집중되어 있으며, 이는 기원전 2세기부터 기원후 3세기 사이에 조성된 것으로 아프가니스탄의 바미얀, 천산산맥의 키질, 돈황석굴 등에 영향을 미쳤다는 점에서 선구적 의미를 지닌다. 平岡三保子, 「西インドの石窟寺院」, 『世界美術大全集』 東洋編 13 インド 1(小學館, 2000), pp. 257-272.

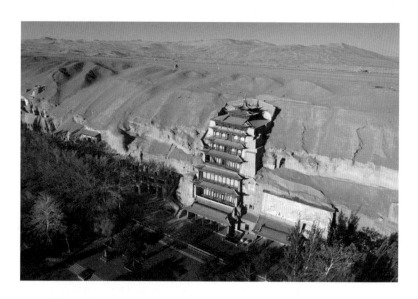

도4-1 **돈황敦煌 막고굴莫高窟**
감숙성 돈황시 명사산

등이 잇따라 조성되었다. 막고굴은 감숙성 돈황시 명사산鳴砂山 기슭에
위치하며 4세기 후반부터 당대까지 1,000여 개의 석굴이 마치 벌집처럼
조성되었기 때문에 '천불동千佛洞'이라고도 한다.도4-1 이 지역은 중국으
로 들어가는 관문으로 북위부터 원대까지 수많은 승려들이 머물며 불교
미술을 꽃피웠던 곳이다. 현전하는 492개의 석굴 벽면에는 본생도나 석
가모니의 주요 행적들이 채색으로 그려져 있고, 채색 소조상 2,400여 구
가 남아 있어 단일 규모로는 세계 최대의 불교미술 유적지라고 할 수 있
다.² 더구나 1900년 막고굴 제17호 장경동藏經洞에서 우리나라 승려 혜
초慧超(704-787)가 쓴 『왕오천축국전往五天竺國傳』을 포함한 불교 관련
문서들과 경전, 자수 등 유물 5만여 점이 발견되면서 전 세계적인 주목
을 받았다. 이는 중국의 문화사를 규명할 수 있는 귀중한 자료이며, 관
련 문헌만을 전문으로 연구하는 '돈황학'이 성립되기도 하였다.* 장경동

은 원래 당나라 역경승인 홍
변洪辯의 제사를 지내는 일
종의 사당이었다. 그는 승려
이면서도 토번과의 싸움에
서 공을 세워 선종宣宗(재위
847-859)이 '하서석문도승통
지사주승정법률삼학교주河
西釋門都僧統知沙州僧政法律
三學教主'에 제수하였을 뿐
만 아니라 붉은색 옷과 불상
등을 하사했다. 홍변 사망
이후에 제자들이 이를 기념
하여 식량을 보관하던 늠실

도4-2 〈수하인물도〉와 홍변상
847-907년, 상 높이 94cm, 감숙성 돈황시 막고굴 제17굴

廩室 벽면에 정수병과 자루
가 걸린 보리수나무 두 그루를 그리고, 스승의 모습을 소조상으로 만들
어 안치하면서 '사당'으로 기능했던 곳이다.도4-23

　운강석굴은 산서성 대동시에서 서북쪽으로 약 16km 떨어진 곳에 위
치하며 사암 절벽에 200여 기의 크고 작은 석굴이 조성되어 있다. 이 가
운데 446년 북위 태무제의 폐불사건 이후 승려 담요曇曜가 황실의 후원
을 받아 460년 공사를 시작하여 524년 완공된 제16굴부터 제20굴까지

*　　태청궁 도사인 왕원록王圓籙(1850-1931)이 1900년 장경동을 처음 발견하였으며, 영
국의 오렐 스타인Aurel Stein(1862-1943)과 프랑스인 폴 펠리오Paul Pelliot(1878-1945)에
의해 1907년과 1908년 각각 두 나라로 엄청난 분량의 문서가 유출되었다. 이는 3-11세기에
걸쳐 쓰인 관청, 사원, 사가私家의 필사본이나 인쇄본, 탁본, 자수 등으로 불교, 도교, 마니교,
경교, 유가, 문학, 정치, 군사, 사회, 경제, 역사, 지리, 천문, 인쇄술, 의학 등이 총망라되어 있
다. 百橋明穗,「敦煌莫高窟の繪畵」,『世界美術大全集』東洋編 4 隋·唐(小學館, 1997), p. 200.

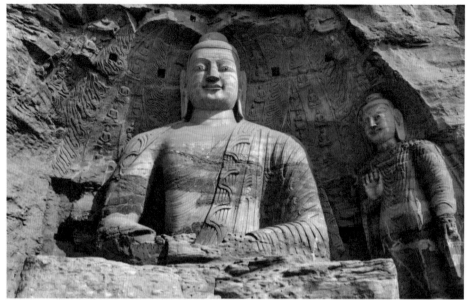

도4-3

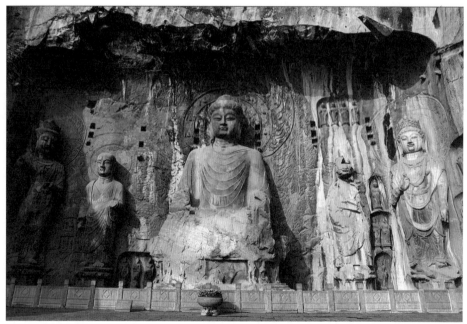

도4-4

도4-3 운강석굴 제20굴의 외부 전경
 5세기 후반, 산서성 대동시

도4-4 용문석굴 봉선사동奉先寺洞
 672-675년, 본존 높이 17.14m, 하남성 낙양시

가 대표적인 예로 주목된다.[4] 이곳에는 북위를 건국한 도무제道武帝를 비롯해 명원제明元帝, 태무제太武帝, 경목제景穆帝, 문성제文成帝를 기리며 조성한 석가불, 미륵불, 아미타불, 약사불, 비로자나불의 오대불五大佛이 각각 안치되어 있다.[도4-3] 이를 '담요오굴曇曜五窟'이라 하며 거대한 불교조각들의 엄밀한 배치와 통일성이 매우 인상적이다. 하지만 493년 수도를 하남성 낙양으로 옮기면서 운강석굴의 불사佛事는 급속히 위축되었으며, 낙양으로 이주한 장인들에 의해 용문석굴이 개착되기 시작하였다. 494년 고양동古陽洞이 가장 먼저 착공된 이후 빈양동賓陽洞, 연화동蓮花洞, 경선사동敬善寺洞, 봉선사동奉先寺洞 등이 완성된 용문석굴은 현전하는 최고의 석굴사원으로 평가되고 있다. 특히 당나라 측천무후則天武后(624-704)에 의해 조성된 봉선사동에는 17.14미터의 노사나불盧舍那佛좌상을 중심으로 나한상, 보살상, 역사상 등이 좌우로 배치되어 있으며, 인간미가 더해진 당당한 신체 표현과 뛰어난 균형미로 중국 불교조각의 백미로 꼽히고 있다.[도4-4]

이처럼 중국의 석굴사원이 절벽에 조성된 자연동굴이라면 우리나라 경주 토함산의 석굴암石窟庵은 화강암을 다듬어 축조한 인공석굴이라는 점에서 이례적이다.[도4-5] 751년(경덕왕 10) 김대성金大城(700-774)에 의해 시작되어 774년(혜공왕 10) 완공된 석굴암은 전방후원前方後圓 구조에 본존불을 중심으로 보살, 나한, 천부상天部像 등이 이상적인 불국토를 구현하고 있다. 이러한 석굴암 불상군은 통일 국가의 안정된 기반 위에 성당盛唐 양식과 한국적 미감이 더해져 조화와 균형의 극치를 이룬 대표적인 예로 이상적 사실주의를 보여주는 작품이라 평가되고 있다.[5] 일본은 섬이라는 지역적, 지리적 특성 때문인지 석굴사원이 조성되지 않았다.

중국에서 가장 이른 사찰은 백마사白馬寺이다. 이 절은 후한 명제(재위 57-75) 때 인도 승려 가섭마등迦葉摩騰과 축법란竺法蘭 등이 사신 채

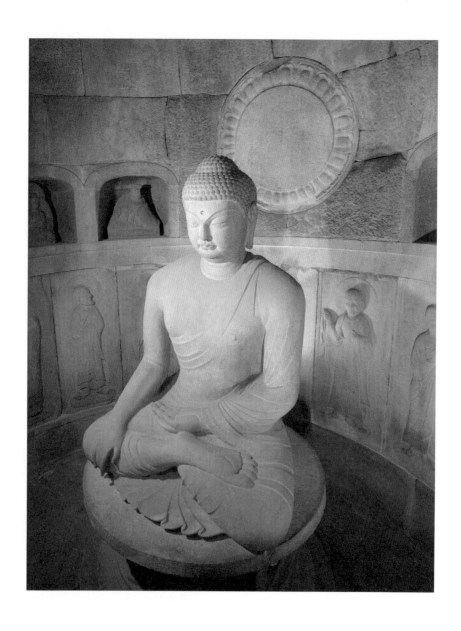

도4-5 석굴암石窟庵 내부
751-774년, 본존상 높이 508.4cm, 경상북도 경주시 토함산

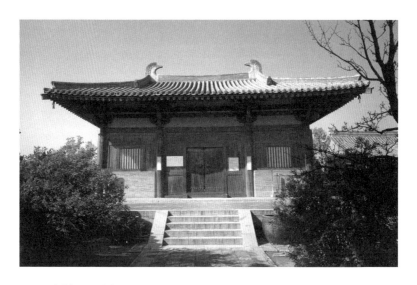

도4-6　남선사南禪寺 대전大殿
782년 건립, 산서성 오대현

음蔡愔의 간청으로 불상과 경전을 흰 말에 싣고 낙양에 도착한 것을 기념하여 창건되었다. 사찰의 형식은 인도의 사찰 건축, 즉 승려들의 예배나 수행 공간인 당堂과 재가在家 신도를 위한 스투파stupa(탑塔)를 결합한 당탑가람堂塔伽藍이 중국식으로 바뀐 것이라 추정된다. 다시 말해 한나라에 처음 도착한 인도 승려들이 머물던 관청인 홍려시鴻臚寺는 금당金堂, 성곽 보호를 위해 설치했던 3-5층의 전망용 망루는 불탑佛塔으로 변형된 중국식 가람배치가 한국과 일본의 사찰 건축 조성에도 직접적인 영향을 미친 것이다.[6]

　현전하는 중국의 가장 오래된 사찰 전각은 산서성 오대현五台縣 이가장李家莊에 위치한 남선사南禪寺 대전大殿이다.도4-6 이는 782년 건립된 것으로 845년 회창폐불會昌廢佛 때 피해를 입지 않아 성당기의 목조 건축 양식을 보여준다는 점에서 귀중한 사례이다.* 또한 남선사보다 북쪽에 위치한 불광사佛光寺는 만당기晚唐期의 가람배치를 유추할 수 있다

는 점에서 역시 중요하다. 가람배치를 보면 경사면 상단에는 원성愿誠화 상에 의해 857년 건립된 동대전東大殿이 있고, 그 아래에는 미륵대각彌勒大閣을 중심으로 문수전과 관음전이 좌우대칭을 이루고 있다. 이는 회창폐불 때 파괴된 불광사를 재건했던 대중大中 연간(847-860)의 원형을 그대로 간직한 경우로, 건축사적으로 중요한 의미를 지닌다. 중국의 사찰 건축은 당나라 이래로 중심축을 기준으로 전각을 좌우대칭으로 배치하는 것이 하나의 특징으로 지속되었으며, 현전하는 대부분의 전각은 명·청대에 건립된 것이다.

우리나라의 삼국시대 사찰은 왕권 강화의 목적이 컸던 만큼 수도나 요충지에 건립되었다. 현재 발굴 조사된 고구려의 금강사지金剛寺址, 백제의 정림사지定林寺址, 신라의 황룡사지皇龍寺址 등은 중국식 당탑가람을 따랐던 것으로 확인된다. 삼국 통일 직후인 679년과 682년에 각각 창건된 사천왕사四天王寺와 감은사感恩寺는 2탑 1금당의 쌍탑식雙塔式이었는데, 이는 당나라의 영향을 받은 것이다. 김대성이 석굴암과 함께 751년 착공한 불국사佛國寺 역시 대웅전大雄殿 앞에 석가탑과 다보탑을 배치한 쌍탑식으로, 불상이 안치된 금당의 비중이 점차 커져갔음을 알려준다.[54-7] 불교를 국교로 했던 고려는 건국 직후 개성 일대에 법왕사法王寺, 자운사慈雲寺, 왕륜사王輪寺 등의 10대 사찰을 창건하였으며, 왕실 원찰願刹도 곳곳에 건립하였다. 하지만 현재는 몇몇 절터만 남아 있으

* 　남선사 대전의 평량平樑 하단에 "因舊□大唐建中三年歲次任戌……重修殿 法顯等謹志"라는 묵서명이 남아 있어 782년 재건되었음을 알 수 있다. 정면 3칸의 정사각형에 가까운 평면이며, 건물의 외주선 부근에 설치된 서쪽 기둥 12개 중에서 3개만 각주角柱이고 나머지는 원주圓柱이다. 이는 원우元祐 연간(1086-1093)의 대대적인 보수공사 때 당대의 각주가 원주로 교체된 것이라 보고 있다. 현재 정면의 수미단에는 석가여래를 중심으로 문수, 보현, 천왕 등 17구의 소조상이 안치되어 있다. 百橋明穗·中野徹 責任編輯, 『世界美術大全集』 東洋編 4 隋·唐(小學館, 1997), p. 367.

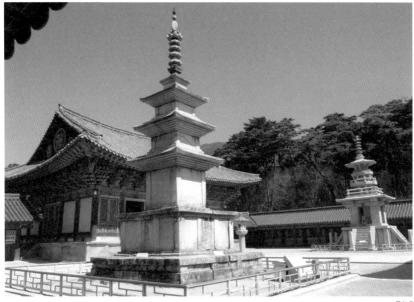

도4-7

도4-8

도4-7 불국사佛國寺 대웅전 앞 석가탑과 다보탑
 751-774년, 경상북도 경주시 토함산

도4-8 봉정사鳳停寺 극락전
 1200년대 초, 경상북도 안동

며, 이를 통해 삼국과 통일신라시대의 당탑가람을 계승하면서도 중심 영역이 여러 개로 분산된 다원 형식이었던 것으로 확인된다. 이와 동시에 선종이 지방 호족에 의해 신앙되며 산속에 승방과 수행 공간 위주의 선문가람도 세워졌다. 현재 경상북도 안동의 봉정사鳳停寺 극락전極樂殿은 가장 오래된 전각으로 통일신라시대 건축 양식을 이어받은 고려시대의 건축물이며,^{도4-8} 부석사浮石寺 무량수전無量壽殿과 수덕사修德寺 대웅전은 고려의 목조건축 양식을 보여준다는 점에서 중요한 의미를 지닌다.

조선시대에는 억불숭유책으로 사찰이 도시에서 산지로 옮겨가면서 경사지를 활용한 유기적인 전각 배치 형식으로 바뀌었다. 불전佛殿은 법회를 할 수 있는 법당으로 개조되었으며, 탑은 약화되거나 사라지고 회랑도 없어지면서 전각들이 마당을 둘러싸는 중정형 가람으로 공간의 실용성을 중시하는 특징을 보여준다. 임진왜란 이후에는 민간신앙을 수용하는 통通불교적 성격이 커지며 대웅전 주변이나 뒤로 팔상전捌相殿·관음전觀音殿·응진전應眞殿 등의 보살단菩薩壇 전각을 배치하고, 그 뒤로는 산신각이나 칠성각 같은 신중단神衆壇 성격의 전각을 조성하는 현재의 가람배치가 완성되었다. 이처럼 사찰 건축에서 불단, 보살단, 신중단으로 이루어진 통불교의 삼단 구성을 갖춘 예로는 경상남도 고성의 옥천사玉泉寺가 대표적이다.^{도4-9*}

일본에서 건립된 최초의 사찰은 아스카데라飛鳥寺이다. 588년 백제에서 초빙된 승려 혜총惠聰과 사공寺工, 와공瓦工 등에 의해 공사가 시

* 옥천사의 현재 모습은 임진왜란 이후에 갖추어진 것으로 1764년 대웅전을 중수하면서 누각인 자방루滋芳樓, 승방인 탐진당探眞堂과 적묵당寂默堂을 중창하여 대웅전 일곽이 완성되었다. 바로 뒤에 위치한 명부전·나한전·팔상전 등의 보살전은 1890년 건립되었고, 그 뒤의 산신각·독성각·칠성각·옥천각 등의 신중전은 1897년 건립되었다. 김봉렬, 『불교건축』 (솔, 2004), pp. 45-49, 91-137, 220-225.

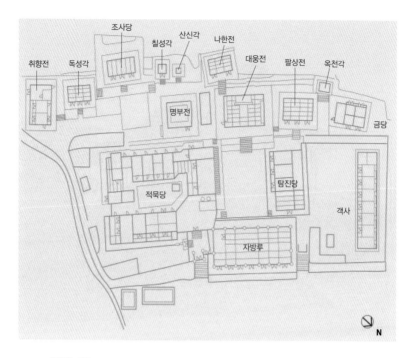

도4-9　옥천사 배치도
조선 후기, 경상남도 고성

작되었으며, 593년 창건된 시텐노지四天王寺 역시 백제인이 직접 참여하였다. 호류지法隆寺는 성덕태자가 고구려 승려인 혜자惠慈를 스승으로 모시던 시기에 창건되었으며, 670년 화재 이후 재건된 금당과 오중탑五重塔이 현전하고 있어 가장 오래된 예로 주목된다.도4-10 7 더불어 이러한 사찰 조성에 백제 장인들이 참여하였고, 일본의 초기 사찰 건축에 백제와 고구려 양식이 남아 있어 한반도로부터 불교 전래의 사실을 유추할 수 있다는 점에서 건축사적으로도 유의미하다. 나라시대에는 견당사遣唐使를 통해 당나라 문화가 직접 전래되었으며, 금당 앞에 탑이 동서로 배치되는 쌍탑식 가람으로 조성된 야쿠시지藥師寺와 도다이지東大寺는 그 사실을 뒷받침해준다.

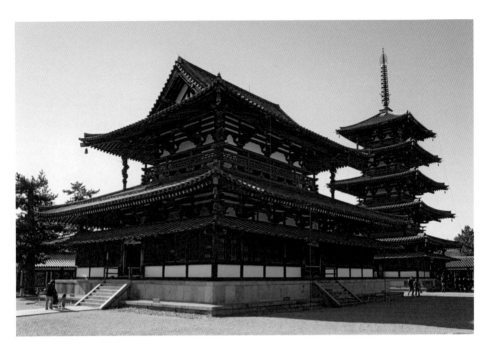

도4-10　호류지法隆寺 금당金堂과 오중탑五重塔
670년 이후 재건, 나라현奈良縣

　　헤이안 초기에는 진언종의 성행과 더불어 밀교 건축이 건립되었다.
밀교 건축은 산지가람으로 좌우로 질서정연하던 가람배치에서 벗어나
자연과의 조화를 꾀하였으며, 다보탑 건립과 불전 앞에 예배공간인 예당
禮堂을 배치한 것 등이 특징적이다.[8] 가마쿠라시대에는 승려 조겐重源에
의해 새로 유입된 남송 건축 양식인 대불양大佛樣을 비롯해 조망용 누각
을 특징으로 하는 선종양禪宗樣, 일본의 전통 건축 양식인 화양和樣, 앞
의 양식들이 혼재된 절충양折衷樣이 공존하였다.[9] 대불양은 간결하여 힘
이 넘치는 양식으로 1180년 화재로 소실된 도다이지 대불전을 재건하는
데 사용되면서 붙여진 명칭이다.[도4-11] 선종양은 중심축에 불전과 법당이
위치하고 둘려진 회랑 좌우에 고루鼓樓, 종루鐘樓, 조사당祖師堂 등이

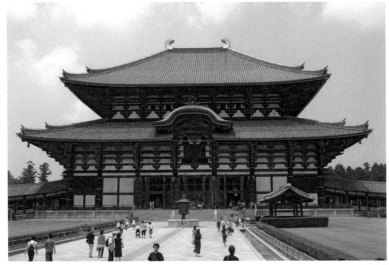

도4-11

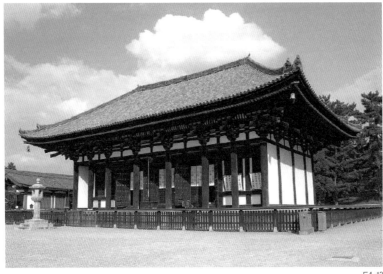

도4-12

도4-11 도다이지東大寺 대불전大佛殿
1195년 이후, 나라현

도4-12 고후쿠지興福寺 동금당東金堂
1415년, 나라현

있는 구조였다. 무로마치시대에 주변을 조망하기 위해 세워진 중층 건물인 로쿠온지鹿苑寺(현 긴카쿠지金閣寺)의 금각金閣, 히가시야마 쇼지東山慈照寺(현 긴카쿠지銀閣寺)의 은각銀閣에서 선종양을 확인할 수 있다. 가마쿠라시대로 접어들며 나라시대에 건립된 사찰 건축이 400년 이상 되면서 일본 전통 양식인 화양으로 재건되었는데, 고후쿠지興福寺 3층목탑과 동금당東金堂 등이 그러한 예에 해당된다.도4-12 근세로 갈수록 화양과 함께 대불양, 선종양이 뒤섞인 절충양으로 바뀌어갔다.

사리 봉안을 위해 세워진 불탑

탑은 인도에서 부처의 사리를 봉안했던 일종의 무덤인 스투파Stupa에서 유래했으며 불교가 전파되는 과정에서 형태와 의미가 바뀌었다. 서역이나 동남아시아의 탑은 반원형이나 원추형이었으나, 한중일 동아시아 삼국에서는 다층 누각의 목조건축 형식으로 변형된 중국 탑이 한국과 일본으로 전래되면서 목조건축물 형태를 근간으로 하는 특징을 보여준다. 동아시아 삼국의 탑은 목탑에서 시작하였으나 시간이 지남에 따라 구하기 쉬운 재료를 사용하면서 중국은 전탑塼塔, 한국은 석탑石塔, 일본은 목탑木塔이 주류를 이루게 되었다. 탑은 지면과 맞닿은 가장 아래쪽의 기단부基壇部, 몸체를 이루는 탑신부塔身部, 스투파를 상징하는 상륜부相輪部로 구성된다. 평면 형태는 원형부터 12각·8각·6각·4각으로 다양하며, 이러한 다각형多角型은 법륜法輪에서 기원한 것으로 추정된다. 층수는 일부 예외는 있지만 3층·5층·7층·9층 등으로 대부분 홀수이며, 평면의 짝수와 수직의 홀수 개념은 음양의 조화를 나타낸 것이라 해석되기도 한다.[10]

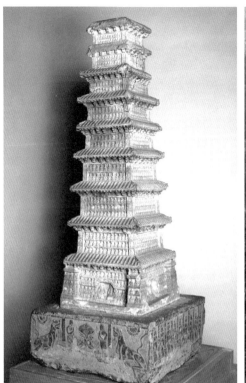

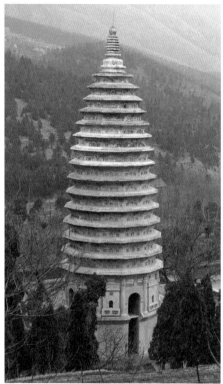

도4-13 숭복사崇福寺 9층석탑
 466년, 높이 153cm, 대북 국립역사
 박물관

도4-14 숭악사嵩嶽寺 12각 15층전탑
 북위 523년, 높이 39.8m, 하남성 등봉시登
 封市

중국에서 탑이 본격적으로 조성된 것은 남북조시대(420-589)이며, 북위 466년에 건립된 숭복사崇福寺 9층석탑은 가장 오래된 예이다.도4-13 이 탑은 기단부, 1-7층까지의 탑신부, 8-9층까지의 탑신부, 상륜부 등 총 4개의 석회암으로 이루어져 있으며, 상륜부는 산서성 삭주시 문화재보관소에 별도로 소장되어 있다. 고층 누각의 목조건축 양식을 따르고 있으며, 각층 탑신의 전면에는 불상이 새겨져 있다." 특히 석탑은 남송대에 화강암으로 유명한 복건성에서 집중적으로 조성되었다. 흙으로 만들어 구운 벽돌을 쌓아 올린 전탑은 내구성이 약한 목탑의 한계를 해결하기 위한 것으로 숭악사嵩嶽寺 12각 15층전탑이 가장 오래되었다.도4-14 북위 523년에 건립된 탑으로 2층 기단 위에 12각형 탑신은 위로 올라갈수록 처마의 간격이 좁아지는 밀첨식密檐式이며, 내부에는 벽돌 모양의 돌이나 목재로 계단이 설치되어 정상에서 밖을 내다볼 수 있도록 되어 있다. 전탑이 목탑을 제치고 중국을 대표하게 된 것은 당나라 때부터이며, 대부분 4각형의 고층 누각식이었지만 6각형이나 8각형도 있었다. 또한 목탑을 재현하였기 때문에 예배 공간이 내부에 마련되었다.[12]

누각식 전탑으로 가장 유명한 것은 당나라 초기에 건립된 서안西安의 자은사慈恩寺 대안탑大雁塔이다.도4-15 이 탑은 652년(영휘永徽 3) 현장스님이 인도에서 가져온 불상이나 경전을 봉안하기 위해 고종의 후원으로 조성된 것이다. 처음에는 인도 양식의 5층탑이었으나 얼마 지나지 않아 잡초 때문에 붕괴되자 측천무후의 후원으로 장안長安 연간(701-704)에 7층탑으로 다시 건립되었다. 766년 중수 때 10층이 되었으나 전란으로 상층부가 무너져 7층이 된 것을 명대에 탑신 외부에 벽돌을 덧대면서 현재 모습이 되었다. 목탑은 원대 이후에는 조성되지 않았으며 현전 최고最古의 목탑은 산서성 응현시應縣市에 있는 불궁사佛宮寺 석가탑이다.도4-16 이 탑은 요나라에서 1056년(청녕淸寧 2) 건립이 시작되어 1196년

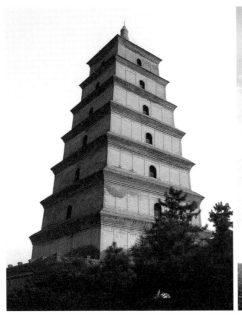

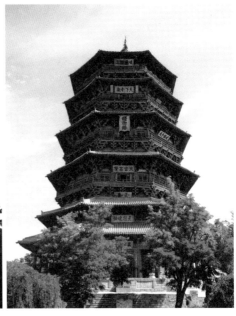

도4-15 자은사慈恩寺 대안탑大雁塔
701-704년, 높이 64.1m, 섬서성 서안

도4-16 불궁사佛宮寺 석가탑
1056-1196년, 높이 67.31m, 산서성 응현시

완공된 것으로, 외부는 8각형의 5층탑이지만 내부는 빛이 들어오는 밝은 층과 어두운 층이 서로 교차하며 총 9층으로 되어 있다.* 명나라 이후에는 벽돌 제작기술이 발전하면서 전탑이 중국을 대표하게 되었다.

우리나라에서도 불교 전래 직후 목탑이 조성되었으나 현전하지 않는다. 다만 고구려 평양의 금강사지와 백제의 부여 능산리사지陵山里寺址 등에서 목탑지가 확인되고, 신라가 645년 아비지阿非知를 비롯한 200여 명의 백제 장인들을 동원해 황룡사 9층목탑을 완성하였다는 사실 등이

* 석가탑의 각 층마다 현판이 걸려 있으며, 글씨를 쓴 사람과 시기가 다르다. 맨 아래의 만고관첨萬古觀瞻을 시작으로 천주지축天柱地軸, 정직正直, 천궁고용天宮高聳, 석가탑釋迦塔, 천하기관天下奇觀, 준극신공峻極神工이라 적혀 있다.

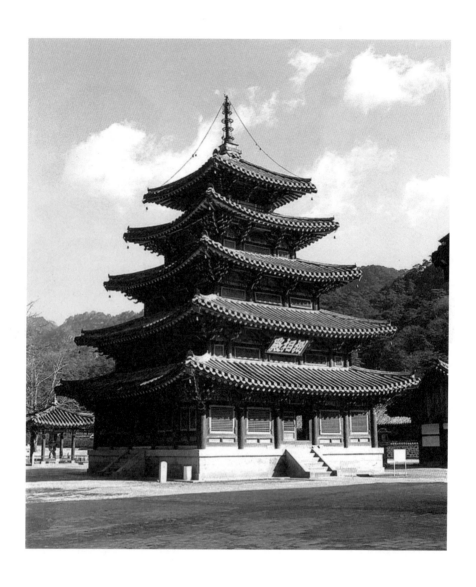

도4-17 **법주사 팔상전**
　　　1605−1626년, 높이 22.7m, 충청북도 보은군 속리산면

목탑 조성의 역사를 알려준다. 법주사法住寺 팔상전은 현전하는 유일한 목탑이며[도4-17] 정유재란 때 소실된 것을 1605년부터 1626년 사이에 재건한 것으로, 목탑 형식을 알려주는 중요한 사례이다.

석탑은 목탑이 지닌 화재 위험과 내구성의 한계 등을 해결하려는 과정에서 등장한 것이며, 현전하는 가장 이른 예는 백제의 익산 미륵사지彌勒寺址석탑이다.[도4-18] 이는 목탑을 그대로 모방한 것이며 목탑에서 석탑으로 옮겨가는 초기 양상을 보여준다는 점에서 중요한 의미를 지닌다. 화강암을 목재처럼 마감하여 여러 개의 석재를 짜 맞춘 것이나 단층으로 처리된 기단부, 1층 탑신 네 면에 설치된 입구, 목조건축에서 지붕을 받치는 공포를 나타낸 옥개석의 3단 층급받침 등은 그러한 사실을 뒷받침해준다. 신라의 이른 시기 탑은 643년에 세워진 분황사芬皇寺모전模塼석탑이다. 이 탑은 석재를 벽돌처럼 마감하여 쌓아 올린 것으로 전탑 기법이 전래되었음을 알려준다. 이와 관련하여 고려의 승려 일연一然(1206-1298)이 쓴『삼국유사』권3 흥법興法「원종흥법 염촉멸신原宗興法猒髑滅身」에서 "547년 양梁나라 사신 심호沈湖가 사리를 가져오고, 565년 진陳나라 사신 유사劉思가 승려 명관明觀과 함께 불경을 받들고 오니 (신라 경주에) 절이 별처럼 퍼져 있고 탑이 기러기처럼 늘어서 있다."라고 한 내용은 경주에 사찰과 탑이 즐비하였음을 시사해주는 대목으로 흥미롭다.[13]

통일신라시대의 전형적인 석탑은 4각 평면에 2층 기단, 3층 탑신, 상륜부로 구성되었다. 감은사지 동·서 3층석탑[도4-19]과 고선사지高仙寺址 3층석탑, 황복사지皇福寺址 3층석탑 등이 대표적이다. 9세기로 접어들면 규모도 작아지고 기단부 면석의 탱주撐柱가 적게 표현되거나 옥개석의 층급받침이 줄어드는 등의 변화를 보인다. 동시에 전탑도 안동과 경주 등을 중심으로 한 경상북도에서 집중적으로 건립되었다. 탑이 가장

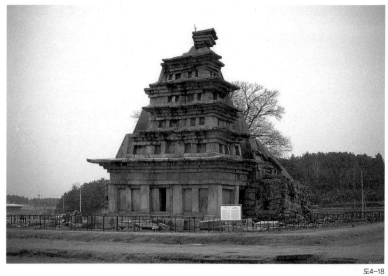

도4-18

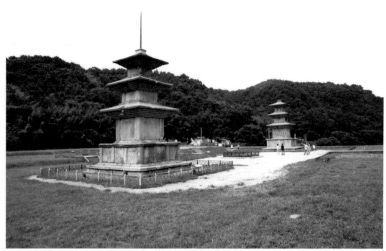

도4-19

도4-18 **미륵사지석탑**
　　　　7세기 초반, 높이 14.2m, 전라북도 익산시

도4-19 **감은사지 동·서 3층석탑**
　　　　682년, 높이 13.4m, 경상북도 경주시 양북면

많이 세워진 것은 고려시대
이며, 통일신라와 비교했을
때 지역적 특징을 반영하며
다양하게 조성되었다. 일례
로 개성과 그 주변 지역에서
는 남계원지南溪院址 7층석
탑처럼 5층 이상의 다각다
층탑多角多層塔이 주로 건립
되었고,도4-20 충청남도와 전
라도 일대에서는 백제의 정
림사지 3층석탑 양식을 따
른 석탑이 다수 조성되었다.
동시에 단층기단이 많아지
고 옥개석의 낙수면 경사가
심하거나 추녀를 곡선으로

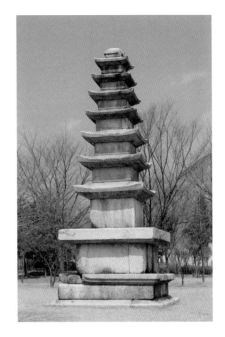

도4-20 **개성 남계원지南溪院址 7층석탑**
고려 11세기, 높이 10m, 국립중앙박물관

처리하는 등 장식성이 커지는 특징을 보여준다.[14] 이 밖에 1348년 원나
라 장인들에 의해 개성에 세워진 경천사지敬天寺址 10층석탑처럼 이례
적인 경우도 있다. 조선시대에는 수많은 탑들이 그대로 남아 있었기 때
문에 경천사지 10층석탑을 재현한 원각사지圓覺寺址 10층석탑을 비롯해
수종사水鍾寺 8각 5층석탑, 낙산사洛山寺 7층석탑, 신륵사神勒寺 다층석
탑 등 몇 기만이 세워졌다.

　일본에서도 불교가 전래된 지 얼마 안 되어 목탑이 건립되었으며, 현
전하는 호류지 5중탑은 7세기 말의 양식을 보여준다는 점에서 주목된
다.도4-10 이 탑은 누각식 목탑으로 네모난 석재 기단, 1층 탑신의 입구,
처마의 무게를 지탱하기 위해 기둥 위에 공포栱包를 설치한 것, 지붕을

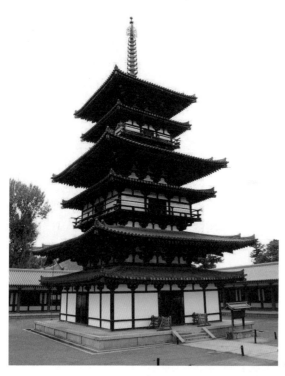

도4-21

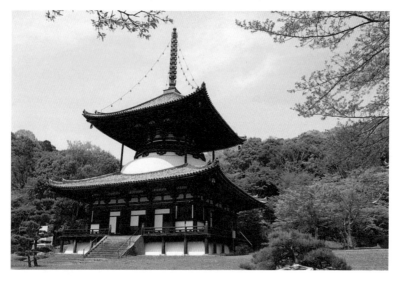

도4-22

도4-21 야쿠시지藥師寺 동탑
　　　730년경, 높이 34.5m, 나라현 나라시

도4-22 네고로지根来寺 대탑大塔
　　　1547년, 높이 48.5m, 와카야마현和歌山縣 이와데시岩出市

기와로 덮은 것, 탑신 주변의 난간 장식 등은 백제나 고구려의 영향을 받은 것이라고 알려져 있다. 나라시대에 창건된 사찰은 당나라 양식을 직접 수용하면서 야쿠시지藥師寺처럼 금당을 중심으로 동서에 탑을 세운 쌍탑식이었으며, 모두 소실되고 야쿠시지 동탑만 현전하고 있다.도4-21 야쿠시지 동탑은 3층목탑이지만, 탑신마다 아래쪽에 작은 지붕을 덧대어 6층처럼 보이도록 한 것이 음악적 율동감을 건축물에 적용한 것이라 해석되고 있다. 이는 중국의 누각식 탑을 근간으로 일본인의 미감을 더하여 독특한 양식으로 발전시킨 것이다. 또한 헤이안시대에는 밀교가 성행하면서 독특한 형태의 일본 다보탑多寶塔이 새로 등장하였으며, 현전하는 가장 오래된 예로는 네고로지根來寺 대탑大塔을 꼽을 수 있다.도4-22 다보탑은 2층 기단에 1개의 계단이 있으며, 초층의 방형 평면 주위에는 작은 크기의 지붕인 상층裳層을 덧대고, 상층의 원형 탑신 위에 네모지붕과 상륜부를 설치한 것이 일반적인 형식이다. 이는 금강계金剛界, 만다라曼茶羅, 삼매회三昧會에 나타나는 보탑을 근간으로 한 것이라 알려져 있다. 일본의 목탑은 백제와 중국의 누각식 탑으로부터 영향을 받았지만 밀교 사찰에서 건립된 독특한 형식의 다보탑은 독자적으로 발전한 것이다.

주요 예배 대상으로서의 불교조각*

부처를 인간의 모습으로 표현한 불상은 1세기경 인도의 간다라 지역에서 처음 조성되었다. 이후 불족적佛足跡이나 연꽃, 법륜 등의 상징물이

* 불교의 주요 예배 대상이었던 불상은 동아시아 삼국에서 너무나 다양하게 전개되었고 그 수량도 방대하기 때문에 중국을 중심으로 다루며, 한국이나 일본에 영향을 미친 몇몇 사례만을 서술하는 방식을 취할 것임을 먼저 밝혀둔다.

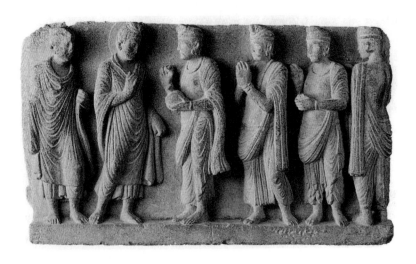

도4-23　**기원보시도祇園布施圖**
1세기 말, 편암, 20.3×35.2cm, 간다라 출토, 파키스탄 페샤와르박물관

부처를 대신했던 무불상無佛像시대는 막을 내리게 되었다.[15] 특히 간다
라 지역에서의 불상 탄생은 알렉산더 대왕의 지배를 받으며 신과 인간
을 동일시했던 서양 문화의 전래와 밀접한 연관이 있는 것으로 해석되고
있다. 일례로 간다라 지역에서 1세기 말 조성된 기원보시도祇園布施圖에
는 부처가 인간의 모습으로 등장하고 있는데, 이는 예배 존상의 변화를
예고한 것으로 매우 중요하다.[도4-23] 이 장면은 수달 장자가 기타태자에게
구입한 동산 위에 정사를 지어 석가모니에게 기증하였다는 내용을 표현
한 것이다. 부처를 보면 원형 두광頭光에 머리카락이 구불구불한 파상모
이며, 법의法衣가 양 어깨를 모두 덮는 통견通肩인데, 이는 그리스 조각
의 영향을 받은 간다라 불상의 특징에 해당된다. 하지만 같은 시기 중인
도 마투라 지역에서 조성된 삼존불비상三尊佛碑像은 인도인의 얼굴에 오
른쪽 어깨만 드러낸 우견편단右肩偏袒의 법의가 몸에 밀착되어 불신佛身
의 건장함을 드러내고 있다.[도4-24] 이는 굽타 양식으로 간다라 양식과 현

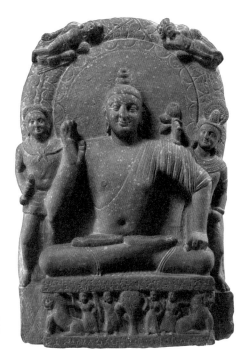

격한 차이를 보여준다.

　간다라와 마투라 불상은 중앙아시아를 거쳐 중국에 모두 전래되었지
만 처음에는 공예품의 장식 문양으로 사용되었다. 그러한 예로는 후한
무덤에서 출토된 청동요전수靑銅搖錢樹, 청자 신정호神亭壺, 청동불수경
靑銅佛獸鏡 등이 있다.도4-25 이는 초기에 불교가 격의불교로 수용되면서
부처를 신선처럼 인식하였다는 사실을 알려주는 것으로 흥미롭다. 중국
에서 단독 불상이 예배용으로 조성된 것은 4세기 초이며 하북성 석가장
石家莊 출토 금동여래좌상과 섬서성 함양시 삼원현三原縣에서 발견된 금
동보살입상 등이 그러한 예에 해당한다.도4-26, 27 전자는 뚜렷한 이목구비
와 콧수염 표현, 머리카락이 곱슬거리는 파상모, 두 손을 포갠 손바닥이
위로 향하고 있는 선정인禪定印, 통견의 법의 등이 간다라 불상과 유사

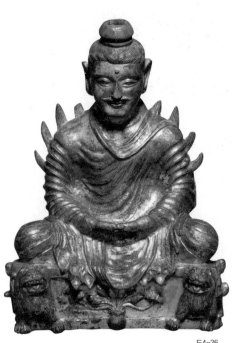

도4-26

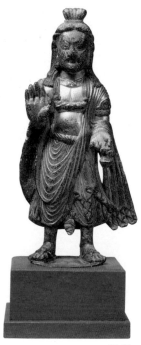

도4-27

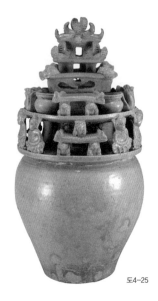

도4-25

도4-25 **청자 신정호神亭壺**
295년, 높이 47.3cm, 강소성 오현시吳縣
市 사자산獅子山 1호묘, 오현시 문물관리
위원회

도4-26 **금동여래좌상**
300년경, 높이 32.9cm, 전傳 하북성 석
가장 출토, 하버드대학 포그미술관

도4-27 **금동보살입상**
4세기 초, 높이 32.9cm, 전傳 섬서성 함
양시咸陽市 삼원현三原縣 출토, 일본 후
지이유린칸藤井有鄰館

도4-28 건무4년명建武四年銘 금동여래좌상
338년, 높이 39.7cm, 하북성 석가
장 부근 출토, 샌프란시스코 박물관

하다. 후자 역시 뚜렷한 이목구비와 파상모, 꽃 문양이 표현된 원형 목걸
이, 사자가 표현된 샌들을 신은 것 등은 간다라 양식의 영향을 받은 것으
로 중국 초기 불상이 인도의 영향을 받았다는 사실을 확인시켜준다. 하
지만 화북 지역에서 불교가 널리 신앙되면서 불상은 점차 중국식으로 바
뀌어갔고, 그러한 예로는 북위에서 338년 조성된 건무4년명建武四年銘
금동여래좌상이 대표적이다.^{도4-28} 불상을 보면 머리카락이 파상모에서
직모로 바뀌었으며, 콧수염이 사라지고, 배꼽 부위에서 두 손을 겹쳐 손
등이 정면에서 보이도록 표현한 선정인은 한나라 도용陶俑에서 그 전통
을 찾을 수 있어 간다라 양식에서 벗어나 중국식으로 변화하였음을 알려
준다.

선비족이 세운 북위北魏(386-534)시대에 불교조각의 중국화가 크게

도4-29 **석조삼존불입상**
476~483년, 높이 310cm, 운강석굴 제6동
남벽 상단 서감, 산서성 대동시

도4-30 **정광5년명正光五年銘 금동미륵불입상**
524년, 높이 75cm, 뉴욕 메트로폴리탄 미술관
The Metropolitan Museum of Art

진전되면서 경전의 다양한 부처나 보살들이 예배 대상으로 제작되었다. 산서성 대동시 운강석굴 제6동 석조삼존불입상의 본존불은 사각형 얼굴에 두꺼운 통견의 법의가 좌우대칭으로 뻗쳐 있고, 오른손은 올리고 왼손은 내려 두려움을 물리치고 소원을 들어준다는 시무외施無畏 여원인與願印을 취하고 있으며, 법의 왼쪽 끝자락이 왼손에 걸쳐져 늘어져 있다.도4-29 이런 표현은 북위 양식의 특징으로 석굴사원은 물론 소지불所持佛에서도 동일한 양식을 접할 수 있다. 524년 조성된 정광5년명正光五年銘 금동미륵불입상이 그러한 예이며,도4-30 이처럼 이동 가능한 불상들이 우리나라에 전래되어 삼국시대 불상 조성에 직접적인 영향을 미쳤다. 경상

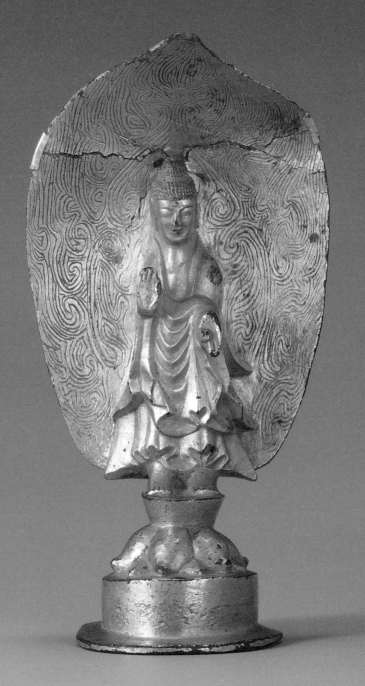

도4-31 연가7년명延嘉七年銘 금동여래입상
539년, 높이 16.2cm, 국립중앙박물관

북도 의령에서 출토된 연가7년명延嘉七年銘 금동여래입상은 중국식으로 토착화된 북위 양식이 고구려를 거쳐 한반도에 유입되었음을 알려준다는 점에서 중요한 의미를 지닌다.도4-31

6세기 중반에는 북위 양식이 변화를 보이는데 얼굴이 둥글어지고 손발의 크기는 작아지며, 전반적으로 각이 줄어들면서 부드러워지는 경향을 보여준다. 이는 동위東魏(534-550) 양식의 특징으로 천보4년명天保四年銘 석조반가사유상石造半跏思惟像은 그런 면모를 잘 보여준다.도4-32 대좌에 쓰인 조상기造像記에 북제 553년 승려 도상道常이 발

도4-32 천보4년명天保四年銘 석조반가사유상
553년, 높이 52cm, 상해박물관

원하여 제작된 태자사유상太子思惟像이라 적혀 있으며, 이를 통해 당시 중국에서 반가사유상은 미륵상보다 태자사유상으로 인식되었던 것으로 유추된다.[16]

북위와 동위 양식을 적극 수용했던 우리나라 삼국시대에도 반가사

*　반가사유상의 존명과 관련해 중국에서는 북제와 동위 때 조성된 예에서 '태자사유상太子思惟像', '사유불思惟佛', '심유불心惟佛' 등의 명문이 확인되며 태자사유상이라 하고 있다. 우리나라는 존명이 확인되지 않았으나 반가사유상이 포함된 경주 단석산 신선사 마애불상군에 '미륵석상'이라는 명문이 있고, 신라에서 화랑을 미륵의 화신이라 인식했었기 때문인지 미륵보살이라 부르고 있다. 일본은 오사카大阪의 야추지野中寺 666년명銘 목조반가사유상의 밑면에 있는 '미륵어상야彌勒御像也'라는 명문에 의거해 미륵보살이라 명명하고 있다. 강민기·이숙희 외,『클릭 한국미술사』(도서출판 예경, 2011), pp. 50-51.

도4-33 금동미륵보살반가사유상
 삼국시대 후기, 높이 93.5cm, 국보 제83호, 국립
 중앙박물관

도4-34 목조반가사유상
 7세기 전반, 높이 123.5cm, 교토 고
 류지廣隆寺

유상이 널리 제작되었으며 대표적인 예로 국보 제78호와 국보 제83호로 지정된 금동미륵보살반가사유상金銅彌勒菩薩半跏思惟像이 있다. 국보 제83호는 머리에 산 모양의 관을 쓰고 있어 '삼산반가사유상三山半跏思惟像'이라고도 하며,도4-33 등신대에 가까운 비례로 처리된 불신佛身과 자연스러우면서도 입체적인 옷주름, 정교하게 표현된 이목구비 등에서 높은 예술적 경지를 보여주는 것으로 유명하다. 이 반가사유상의 제작지는 백제나 신라 중 한 곳이라 추정되었으나, 최근에는 신라 화랑제도를 배경으로 미륵신앙이 유행했던 것과 경상북도 봉화 북지리에서 출토된 석조반가상과 형태가 매우 유사한 점으로 신라 제작설이 좀 더 설득력을 지니게 되었다. 여기에 일본 고류지廣隆寺 소장 목조반가사유상과는 금동과 목재라는 재료의 차이만 있을 뿐 형태가 거의 유사하여 두 나라 연구자들로부터 크게 주목받기도 하였다.도4-34 고류지가 신라에서 건너간 승려 진하승秦河勝이 창건한 절이라는 사실과 『일본서기』에 623년 신라에서 가져온 상을 고류지에 안치했다는 기록, 목재가 일본의 녹나무(樟)가 아니라 신라에서 주로 자라는 적송赤松이라는 점 등이 신라 제작설에 무게를 더해주고 있다.[17]

남북조시대에는 선비족의 호국신앙을 배경으로 수많은 불상이 조성되었으며, 이런 과정에서 간다라 양식은 중국의 고유한 양식이 성립되는 데 중요한 기반이 되었다. 그리고 남북조시대의 중국 양식은 우리나라 삼국시대 불교조각에 직접적인 영향을 미쳤으며, 백제나 고구려 승려와 장인들이 일본으로 건너가 아스카시대 불상 제작에 직간접적으로 중요한 역할을 했다.

당나라는 측천무후의 적극적인 후원으로 대대적인 불사가 가능했으며 이때 당당하면서도 힘이 넘치는 불신에 유려한 의습 표현을 특징으로 하는 불상들이 조성되기 시작하였다. 일본 후지이유린칸藤井有鄰館에

소장되어 있는 정관13년명貞觀十三年銘 석조아미타불좌상은 당나라 양식의 시작을 알려주는 중요한 기준작이다.^{도4-35} 당시 유행한 정토신앙을 배경으로 중서사인中書舍人 마주馬周에 의해 638년 조성된 것으로 얼굴과 불신에 보이는 당당한 볼륨감과 유려한 옷주름 표현, 광배의 세련된 당초문 등은 수나라 양식에서 벗어나 새로운 당나라 양식을 예고하고 있다.[18] 용문석굴 중에서 가장 규모가 큰 봉선사동은 고종과 측천무후의 발원으로 672-675년에 조성된 것이며, 본존에 해당하는 높이 17.14m의 노사나불을 중심으로 나한, 보살, 천왕, 금강역사 등이 배치된 불교조각상은 당나라 불교조각의 백미로 이상적 사실주의 양식의 극치를 보여준다.^{도4-4 참고}

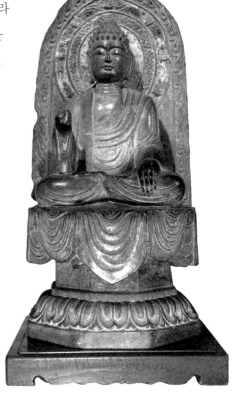

이와 비견될 만한 것으로 우리나라 불교조각으로는 경주 석굴암을 꼽을 수 있다.^{도4-5 참고} 화강암을 다듬어 조성한 후실 중앙 연화대좌 위에 결가부좌한 석조여래상이 있고, 전실 벽면의 팔부신중八部神衆 8구를 시작으로 인왕 2구, 사천왕 4구, 천부天部 2구, 보살 3구, 나한 10구를 좌우대칭으로 조각하여 불국토를 재현한 것으로 유명하다.^{도4-36} 이러한 배치는 석가모니의 설법에 참

도4-35　정관13년명貞觀十三年銘 석조아미타불좌상
638년, 높이 81cm, 교토 후지이유린칸藤井
有鄰館

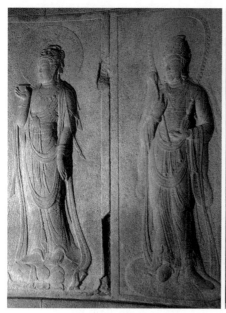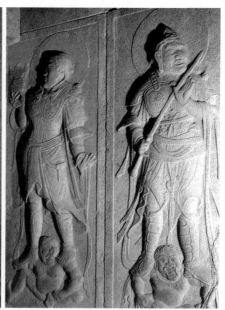

도4-36 석굴암 문수보살과 제석천, 사천왕상

여했던 보살, 천인상, 제자들의 위계질서에 따른 것이며, 새로운 당나라 양식과 도상을 수용하여 통일신라시대의 불교조각이 국제적 수준에 도달하였음을 알려주는 대표적인 예이다.[19] 법의法衣나 천의天衣가 몸에 밀착되어 불신의 당당한 볼륨감이 드러난 것이나 자연스러운 의습 표현, 적절한 비례 등은 당나라 양식을 근간으로 한국적인 미감과 조각수법이 만들어낸 최고 걸작에 해당된다. 그리고 석굴암 본존상은 오른쪽 어깨를 드러낸 우견편단으로 결가부좌한 채 왼손은 악마의 유혹을 물리친다는 항마촉지인降魔觸地印을 하고 있는데, 이러한 양식은 경주는 물론 다른 지방에서도 널리 유행하였을 뿐만 아니라 고려 초기의 철불로 이어지며 한국 불교조각사에서 중요한 양식적 계보를 형성하였다는 점에서도 중요하다.

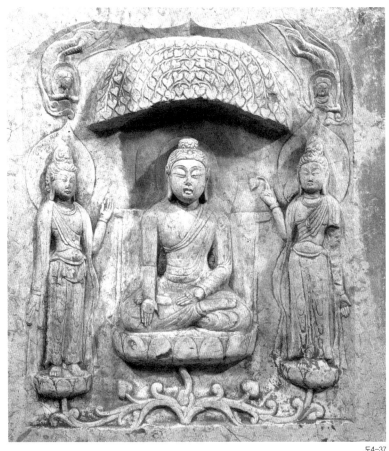

도4-37

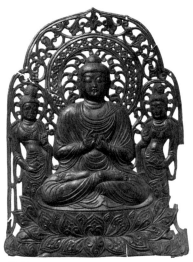

도4-37　**보경사寶慶寺 석조삼존상**
　　　　701–704년, 높이 109.5cm, 섬서성
　　　　서안시 출토, 도쿄국립박물관

도4-38　**금동판金銅板 불상**
　　　　680년경, 높이 27cm, 경상북도 경
　　　　주시 안압지雁鴨池 출토, 국립경주
　　　　박물관

도4-38

7세기 말 8세기 초부터는 중국 불교조각이 세속화 경향을 보이며 신성神性보다 인간적인 아름다움을 표현하는 데 집중하였다. 그 결과 불상의 법의가 얇아지고 몸에 밀착되어 윤곽선이 그대로 드러날 뿐만 아니라 잘록한 허리를 약간 비튼 삼곡三曲 자세, 장식성의 증대 등 특징적 표현이 나타난다. 섬서성 서안시 보경사寶慶寺에서 701-704년에 걸쳐 부조로 제작된 석조삼존상은 그러한 예로 주목된다.도4-37 이 역시 측천무후가 세운 칠보대七寶臺 내부를 장엄하기 위해 승려 덕감德感의 지도로 제작되었다고 알려져 있다.[20] 이와 같은 당나라의 또 다른 양식이 통일신라 시대에 전래되었으며, 경주 안압지雁鴨池에서 출토된 금동판金銅板 불상은 그러한 사실을 뒷받침해준다.도4-38 여래와 두 보살의 둥글고 통통한 얼굴과 자연스럽게 처리된 옷주름, 협시보살의 삼곡 자세와 장식성이 커진 머리의 보관寶冠 표현 등은 보경사 석조삼존상과 상당히 유사한 면모를 보여준다. 이와 더불어 일본의 야쿠시지 금당에 안치된 금동약사삼존상金銅藥師三尊像 역시 동일한 7세기 말의 당나라 양식을 보여주는 작품으로 주목된다.도4-39 본존인 약사여래좌상을 중심으로 일광보살과 월광보살이 좌우에서 협시하고 있으며, 통통한 얼굴과 당당한 불신, 두 보살의 삼곡 자세와 화려한 장식성 등에서 공통점이 발견된다. 이를 통해 7세기 말에 완성된 또 다른 당나라 양식이 통일신라와 일본에 전래되어 거의 시간 차 없이 동일한 계열의 불상이 조성되며 국제적인 양식으로 발전하였다는 사실을 확인할 수 있다.

오대五代(907-960) 이후에는 황실이나 귀족이 주도한 대규모 불사가 사라지고 인도나 서역으로부터 새로운 경전 유입을 통한 자극이 없어지면서, 종교적 존상으로서의 불상 제작이 상대적으로 크게 위축되었다. 이 시기 불상은 머리가 크고 둥글지만 얼굴은 인간에 가까우며, 불신은 길면서도 굴곡을 거의 나타내지 않아 평평하거나 야윈 듯한 인상을 준

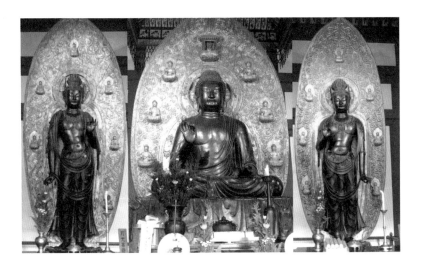

도4-39 　야쿠시지藥師寺 금동약사삼존상金銅藥師三尊像
718년경, 본존 높이 317.3cm, 나라현

다. 북송을 건국한 조광윤趙匡胤(재위 960-976)이 후주後周의 폐불廢佛을
종식하고 불교 부흥책을 실시하면서 불상의 재료와 종류가 다양해졌을
뿐만 아니라 특히 관음과 나한 신앙의 성행을 배경으로 관련 존상尊像이
다수 제작되었다.

　　송 태조의 칙명으로 971년 조성되어 하북성 정정현正定縣 융흥사隆
興寺의 대비각大悲閣에 안치된 금동천수천안관세음보살상金銅千手千眼
觀世音菩薩像과 북경 중국역사박물관 소장의 금동관음보살좌상은 송 초
기에 성행한 관음신앙을 배경으로 제작된 것이다.도4-40 21 후자는 1956년
절강성 금화시金華市 만불탑萬佛塔의 기단부 석실에서 석경당石經幢, 동
제보협인탑銅製寶篋印塔과 함께 발견된 60여 구의 불상 중 하나이다. 원
형의 신광身光에 둘러싸인 관음보살은 바위에 앉아 오른쪽 무릎을 세우
고 그 위에 오른쪽 팔을 가볍게 올려놓고 있으며, 왼발은 아래로 내려 바
위를 밟고 왼팔은 뒤로 하여 편안하게 몸을 지탱하는 유희좌遊戱座를 취

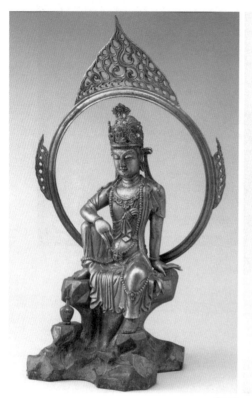
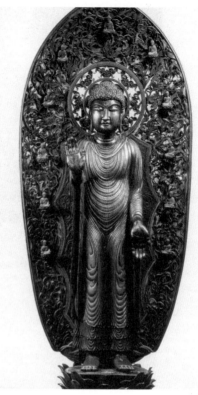

도4-40 도4-41

도4-40 **금동관음보살좌상**
 북송, 전체 높이 49.8cm, 절강성 금화시金
 華市 만불탑萬佛塔 기단부 석실 출토, 북경
 중국역사박물관

도4-41 **목조석가여래입상**
 985년, 높이 160cm, 교토 세이
 료지淸凉寺

하고 있다. 이러한 도상은 보타락산補陀落山의 수월관음 신앙이 유행하면서 전형적인 관음보살상이 되었으며, 원만한 얼굴에 불신이 약간 길어지면서 평평해진 것에서 북송 양식으로의 변화가 감지된다.

　이 밖에 송나라의 우전왕상優塡王像을 모본模本으로 한 불상이 일본에 전래된 이후 가마쿠라시대에 '세이료지식淸凉寺式 석가'라는 독특한 양식이 성립되기도 하였다. 일본 교토 세이료지에 소장되어 있는 목조석가여래입상이 그 주인공이다.[도4-41] 이 불상은 도다이지東大寺 승려인 주연奝然이 우전왕상을 예불한 다음 985년 절강성 태주台州의 장연교張延皎와 연습延襲 형제에게 만들도록 한 것이며, 987년 일본으로 가져와 세이료지에 안치된 것이다. 전반적으로 신체 비례감에서 변화를 보이지만 얼굴이나 불신의 볼륨감은 당나라 양식을 계승하고 있다. 가마쿠라시대에 진언율종眞言律宗의 승려 에이손叡尊이 석가신앙을 유포시키면서 세이료지의 목조석가여래입상은 모각模刻의 대상이 되었고, 유사한 불상이 60여 구 이상 조성되었다. 다시 말해 북송 양식의 세이료지 목조상이 가마쿠라시대에 일본인의 주목을 받으면서 '세이료지식 석가'라는 새로운 양식이 유행한 것이다.[22]

　원대에는 송대의 당나라 양식을 근간으로 한 전통적인 불상과 함께 황실에서 티베트의 고유 신앙이 가미된 라마교를 신앙하면서

도4-42　목조보살입상
1349년, 높이 190.6cm, 미국 넬슨 앳킨스 미술관

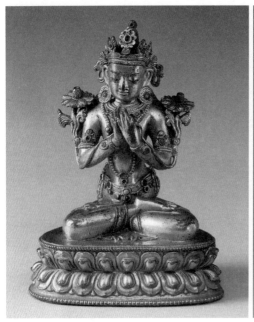
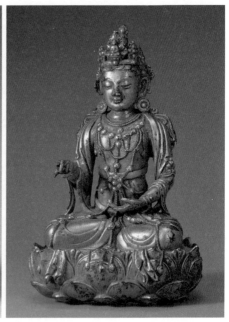

도4-43 대덕9년명大德九年銘 금동문수보살좌상
1305년, 높이 18cm, 북경 고궁박물원

도4-44 금동관음보살좌상
고려 14-15세기, 높이 15.5cm, 강원도 회양 장연리 발
견, 국립중앙박물관

새로운 형식의 라마교 불상이 공존하는 양상을 보인다. 전자에 해당하
는 미국 넬슨 앳킨스 미술관 소장의 목조보살입상은 1349년 제작된 삼
존불상의 협시 중 하나이며,도4-42 등신대를 훨씬 넘는 크기에 당당한 표
정과 힘이 넘치는 불신, 유려한 의습 표현, 장식적인 보관 등이 어우러져
화려하면서도 동적動的인 활달함을 특징으로 하고 있다. 이 작품은 상당
한 예술적 풍격까지 지닌 불상으로 당나라와 송나라 양식을 근간으로 하
면서도 동적인 활달함과 당당함은 원대의 새로운 미감이 더해진 것이다.
후자에 속하는 대덕9년명大德九年銘 금동문수보살좌상은 라마교의 전형
적인 존상으로 대좌의 밑면에 새겨진 명문에 의해 고전신高全信 일가에
의해 조성되었다는 사실을 알 수 있다.도4-43 23 이 보살상은 전체적으로 환

상적이면서 신비스러운 느낌을 주며 갸름한 얼굴, 잘록한 허리, 꽃무늬가 화려하게 장식된 보관, 커다란 원형 귀걸이, 몸 전체를 감싸고 있는 영락瓔珞 장식, 연판문蓮瓣紋 대좌 등에서 '장전藏傳 불상'이라고도 하는 라마교 불상의 특징적 양식을 엿볼 수 있다. 우리나라도 고려 후반 원나라의 간섭을 받았던 시기에 라마교 불상이 전래되었으며, 국립중앙박물관에 소장되어 있는 금동관음보살좌상과 금동대세지보살좌상은 그러한 사실을 뒷받침해준다.도4-44

또한 원대에는 불교를 수호하는 호법신護法神이 다수 조성되었으며, 이때 라마교의 영향으로 표정이나 동작이 과장되는 특징을 보여준다. 일례로 북경에 1368년 처음 조성된 관성關城의 북쪽 변경으로 통하는 관문인 거용관居鏞關은 원대 황실에 특별한 의미를 지닌 곳이었다. 거용관 운대雲臺는 현재는 없어진 원나라 과가탑過街塔의 기단 부분이며, 그 북쪽에는 영명사永明寺가 있었다. 대리석을 쌓아 만든 운대의 표면에 부조된 라마교 조각은 가장 중요한 예 중 하나로, 규모가 크고 내용도 매우 복잡하다. 각종 천신과 호법신이 부조로 정교하게 새겨져 있고, 다라니경陀羅尼經이 한자, 몽고어, 범어 등의 문자로 음각되어 있다. 특히 두 벽의 양쪽 끝에 새겨진 사천왕은 무서운 형상으로 얼굴이 사납고, 과장된 신체는 건장하며 위엄이 넘친다. 이 가운데 북쪽을 지키는 다문천상多聞天像을 보면 과장된 얼굴과 신체 표현이 기존의 중국 조각과는 전혀 다른 면모를 보여준다.도4-45 24 천왕은 높은 대좌 위에 앉아 있고 양 옆에는 온갖 잡귀들과 무사가 호위하고 있으며, 발밑에는 지위가 낮은 두 귀신이 배치되어 위엄 있는 기세가 두드러져 보인다. 운대에 부조된 호법신과 천신의 세밀한 묘사뿐만 아니라 동작의 강함과 정지의 부드러움이 조화를 이룬 것에서 원나라의 뛰어난 조각기술을 엿볼 수 있다.

명나라 불상은 송나라의 전통을 계승한 양식과 원 이후의 티베트 불

도4-45 다문천상多聞天像
　　　1345년, 높이 280cm, 북경시 창평현昌平縣 거용관居庸關 운대雲臺

교 양식, 앞의 두 가지를 섞은 절충 양식으로 구분되며, 대부분의 형상은
단아한 것이 공통적이다. 이러한 양식은 청나라로 이어졌으며 만주족의
미감 차이로 인해 약간의 변화를 보여준다.

선종과 미술

5부

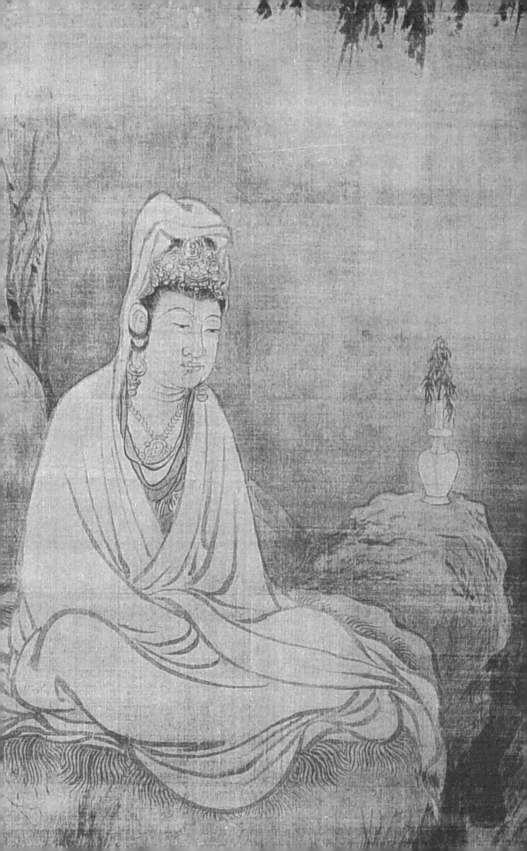

1 언어와 문자를 초월하여
마음에서 마음으로

불교의 한 종파인 선종에서는 경전이나 예배 공간에 구애됨 없이 참선이나 수행만으로도 견성성불見性成佛할 수 있다고 하였으며, 직관의 체험을 가장 중요시하였다. 이는 선종이 경전이나 특정한 격식에 치중함으로써 드러난 기존 불교계의 문제점과 한계를 해결하려는 입장에서 성립된 새로운 신앙체계였기 때문이다.[1]

특히 직관의 개념은 석가모니가 영취산靈鷲山에서 설법할 때 말없이 한 손으로 꽃을 들자 제자들 가운데 가섭迦葉만이 오직 그 뜻을 이해하고 입가에 미소를 지었다는 유명한 일화에서 유래하였다. 이를 염화미소拈華微笑 내지 염화시중拈華示衆이라고 하며, 부처의 말이나 글에 의거하지 않고 마음에서 마음으로 가르침을 전한다는 의미이다.[2] 이러한 선종의 종지宗旨인 이심전심以心傳心은 일찍부터 시작되었지만, 교종에 대립되는 독립적인 종파로 발전한 것은 인도 승려 보리달마菩提達磨가 520년 무렵 중국에 도착한 이후부터이다.*[3]

선종의 두드러진 특징은 경전과 이에 근거한 교의教義를 무시한 것이며, 4대 종지인 불립문자不立文字, 교외별전教外別傳, 직지인심直指人

*　달마는 선종의 개조라는 의미일 때는 '達磨'라 쓰고, 역사적인 인물로 언급할 때에는 '達摩'라고 표기한다.

心, 견성성불見性成佛을 통해 그러한 신앙체계를 직설적으로 표명하였다. 불립문자는 부처님의 가르침이 담긴 경전에 의지하지 않는다는 것이며, 교외별전은 경전이 아닌 특별한 가르침을 통해서 법이 전해진다는 의미이다. 직지인심은 바로 사람의 본심 자체를 가르친다는 것이며, 견성성불은 자신의 마음을 살펴 성불에 이르도록 한다는 내용이다.[4]

결국 선종은 언어와 문자를 초월해 좌선坐禪이나 특정 행동의 반복만으로도 깨달음에 도달할 수 있다고 보았기 때문에, 마음에 근거한 직관의 지혜와 일상에서의 실천을 강조하였다. 더불어 선종은 인도의 공空사상을 중국 도가道家의 무無나 허虛의 개념으로 받아들였고 여기에 성불成佛 사상을 결합하였기 때문에 '중국화된 불교'라고 할 수 있다.

개조開祖인 달마대사達磨大師(?-528)는 남북조시대에 양나라 무제武帝(재위 502-549)를 상대로 불법을 전하려 하였으나 생명에 위협을 느끼고 어두운 밤 갈대 잎사귀에 의지해 양자강을 건너 북위北魏로 피신하였다. 하남성 낙양에 도착한 그는 숭산嵩山 소림사少林寺에서 9년간 면벽좌선面壁坐禪으로 가르침을 직접 실천하였다. 제2조인 혜가慧可(487-593)는 달마에게 불법을 배우기 위해 문 앞에서 밤새도록 눈을 맞으며 서 있어야 했으며, 이른 아침 오른쪽 팔뚝을 절단한 다음 파초 잎사귀에 글을 써서 바치는 고통을 경험한 뒤에야 가르침을 얻을 수 있었다. 이것은 '혜가단비慧可斷臂'로 혜가가 달마의 제자로 인정받게 된 일화이며, 이후 제3조 승찬僧瓚(?-606), 제4조 도신道信(580-651), 제5조 홍인弘忍(601-674), 제6조 혜능慧能(638-713)으로 이어졌다.

특히 제5조 홍인은 그에게 가르침을 받기 위해 호북성 황매현黃梅縣에 위치한 동산사東山寺로 모여든 제자가 700여 명에 이르며 선풍禪風을 일으켰다. 하지만 홍인에게 오랫동안 가르침을 받은 신수神秀(606-706)를 제치고 갑자기 등장한 혜능이 제6조가 되는 이변이 일어났다. 후

계자 선발 게송에서 신수는 사람의 마음은 갈대와 같으니 쉬지 않고 수련해야 한다는 내용의 시를 지은 반면, 글자를 전혀 모르는 혜능은 사람의 마음이 바로 보리심이라며 선종의 핵심을 직설적으로 제시하였기 때문이다. 그러나 스승의 의발衣鉢을 받은 혜능은 다른 선승들의 박해가 두려워 강남 지역으로 피신하여 광동성 소주韶州의 보림사寶林寺와 대범사大梵寺를 중심으로 문득 깨달음에 이르는 돈오頓悟의 선법을 설파하였고, 신수는 북방 지역에서 점진적으로 깨달음에 이르는 점수漸修를 강조하였다. 이는 남능북수南能北秀 또는 남돈북수南頓北修라고 하며, 깨달음에 이르는 방식의 차이를 나타낸 것이다.[5] 특히 혜능의 뛰어난 제자들이 중국 전역으로 퍼져 남종선南宗禪을 알리면서 오가칠종五家七宗이 성립되고 교단도 체계적으로 정비되었다.*

선종의 두드러진 특징 중 하나는 사승관계를 통해서만 법이 전해진다는 것이며, 법통을 이은 제자가 되기 위해서는 몇 단계를 거쳐야만 했다. 먼저 스승의 가르침을 받은 제자가 수행을 통해 깨달음에 이르렀다는 내용을 시로 읊는 것을 오도송悟道頌이라 하며, 스승에게 이를 인정받고 의발을 받아야만 적통이 되었다. 그리고 깨달음에 이른 다음에 이를 유지하는 것은 보임保任이라고 한다. 참선할 때 마음에 담고 있는 화두를 모은 책을 화두집話頭集 또는 공안집公案集이라 하며 수행 과정에서 제자들에 의해 경전처럼 신앙되었다. 남종선의 초석을 마련한 혜능이 지은 『육조단경六祖壇經』이 대표적인 예에 속한다.

남종선이 중국 전역으로 확산된 것은 오대五代이며, 이때부터 일상

* 오가는 당대에 석두石頭와 마조馬祖의 문하에서 갈라진 위앙종潙仰宗·임제종臨濟宗·조동종曹洞宗·운문종雲門宗·법안종法眼宗을 가리키며, 송대宋代에 임제종이 황룡파黃龍派와 양기파楊岐派로 나뉘면서 오가칠종이 되었다. 金東華, 『禪宗思想史』(東國大學校 釋林會, 1982), pp. 243-323.

에서 선禪의 개념이 실천되기 시작하였다. 송대에는 성리학을 사상적 기반으로 한 사대부들이 선종의 수행 방법인 '참선'을 정신적, 육체적 수양 방편으로 받아들이면서 생활 종교로 발전하였다. 따라서 사대부와 선승의 교유가 많았을 뿐만 아니라 문학이나 서화 작품 등에 선적禪的인 요소들이 적지 않게 반영되었다.[6] 1086년경 영종英宗(재위 1063-1066)의 사위였던 왕선王詵의 정원인 서원西園에서 소식蘇軾(1037-1101), 이공린李公麟(1049-1106), 미불米芾(1051-1107) 등 16명의 문인들이 모여 시서화와 음악을 즐겼던 모임에 선승 원통대사圓通大師도 참여하였다. 이 모임은 유명한 서원아집西園雅集으로, 비록 허구임이 밝혀졌지만 당시 문인들과 승려의 교유가 잦았던 정황을 유추하는 데 충분한 단서를 제공해준다.[7]

원대에도 선종은 몽고족의 종교에 대한 관용적인 태도 덕분에 지속되었으며, 명대 중반에 이르러 강남 지역 문인들이 북송 사대부처럼 일상에서 선을 실천하고 선승과 교유하면서 선풍禪風이 다시 붐을 이루었다. 이러한 사회적 분위기는 당시 성행한 출판업에도 영향을 미쳐 석가모니를 비롯하여 선종 조사祖師와 나한 등의 간략한 전기나 관련 인물 삽화가 『선불기종仙佛奇踪』(1602)과 『삼재도회三才圖會』(1607) 등에 포함되면서, 선종이 대중 사이로 확산되는 데 적지 않은 기여를 하였다. 또한 한국과 일본으로 전래되어 도석인물화道釋人物畵의 도상이 다양해지는 데 기여하기도 했다.

우리나라에 선종이 처음 전래된 것은 784년 당나라를 통해서이며 본격적인 설파는 821년 당나라 유학승 도의道義가 귀국하면서부터이다. 그의 제자 체증體澄이 전라남도 장흥 가지산의 보림사寶林寺를 중심으로 가지산문迦智山門을 열면서 나말여초에 구산문九山門이 성립되었다.[*] 이처럼 선종이 경주가 아닌 지방에서 포교의 기반을 마련하게 된

것은 중앙 통제에서 벗어나 독자적인 세력을 구축하려 했던 지방 호족의 성향과 기존의 교종을 부정하고 수행을 강조하는 선종의 혁신적인 성향이 일치하면서, 그들의 적극적인 후원을 받았기 때문이다. 고려 후기에는 보조국사普照國師 지눌知訥(1158-1210)이 구산문을 조계종으로 통합하여 중흥을 시도하였으며, 조선시대에도 선종이 불교계를 주도하는 양상은 지속되었다.

일본에서는 가마쿠라시대에 에이사이榮西(1141-1215)가 송나라에 유학하여 천태산 만년사萬年寺에서 허암회창虛庵懷敞에게 임제종 황룡파의 선법을 배워 소개하였으며, 도겐道元(1200-1254)이 조동종曹洞宗을 배워 귀국하면서 일본 선종의 창시자가 되었다. 특히 무사계급과 결탁하여 엄격한 수양의 교법으로 기능하였고, 무로마치시대에는 선종이 국교로 지정되면서 지배층의 일상과 의식 깊숙이 영향을 미쳤다.

* 구산문은 가지산문을 시작으로 실상산문實相山門, 희양산문曦陽山門, 봉림산문鳳林山門, 동리산문桐裡山門, 성주산문聖住山門, 사자산문獅子山門, 도굴산문闍崛山門, 수미산문須彌山門을 말한다.

2 수묵의 일필휘지一筆揮之로 그려낸 깨달음의 세계

기존의 불교는 경전과 그에 근거한 의례나 형식 등을 중요시하였기 때문에 건축, 조각, 회화, 공예 분야에서 다양한 불교미술이 발전하였다. 하지만 선종은 오직 참선이나 수행만으로도 불심에 도달할 수 있다고 주장하면서 문자로 된 경전은 물론 특정 의례나 형식 등을 거부하였다. 다시 말해 교종 중심의 불교계에서는 예배, 장엄, 포교를 목적으로 여러 존상尊像들과 다양한 불교미술품을 필요에 의해 제작하였으나, 선종의 경우는 특정 승려나 조사를 그림으로 그리는 정도에 머무는 독특한 양상을 보인다.

선종의 주요 이념이나 관련 주제를 그린 것을 선종화라고 하며, 종류로는 특이한 신통력으로 대중적 인기가 높았던 풍간豊干이나 한산寒山, 습득拾得 등 선승들을 그린 산성도散聖圖, 선종의 계보를 이은 대표적 조사들을 그린 조사도祖師圖, 동자와 소를 통해 깨달음의 과정을 10단계로 그린 심우도尋牛圖 등이 있다. 일반적으로 선종화는 직관에 의한 순간적인 깨달음을 표방하면서 수묵의 일필휘지一筆揮之로 대상의 특징만을 포착하여 빠르게 묘사하는 감필법減筆法이나 발묵법潑墨法으로 그렸으며, 채색 공필工筆로 정교하게 표현된 경우도 있다.

흩어져 존재하는 성현을 그린 산성도

산성도散聖圖는 '흩어져 존재하는 성현'을 그린 그림이라는 의미이다. 선종의 공식적인 조사 계보에는 속하지 않지만 기이한 언행으로 민간에 이름을 알린 풍간, 한산, 습득, 포대布袋 등을 그린 것이 이에 해당된다.[8] 표현 기법은 순간적 깨달음을 중시하며 직관의 체험을 시각적으로 묘사하였기 때문인지 대상의 특징만을 빠르게 그려내는 감필법과 발묵법이 주로 사용되었다. 이는 선종이 체계화되지 않았던 당말오대唐末五代 시기에 직관에 의한 깨달음을 강조하는 기본 교리에 부합하는 것이었다. 그러한 정황은 현전하는 전칭傳稱 작품을 통해 확인 가능하며, 오대의 선승화가 관휴貫休(832-912)의 작품으로 전하는 〈풍간도〉, 〈한산도〉, 〈습득도〉는 산성도의 초기 모습을 알려준다.[5-1] 풍간, 한산, 습득은 정관貞觀 연간(627-649) 절강성 천태산天台山에 위치한 국청사國淸寺에 머물던 유명한 선승으로, 국청삼은國淸三隱 또는 삼성三聖이라 불렸다.

풍간은 국청사 주지로 한산과 습득의 스승이며, 항상 호랑이와 함께 다녔다. 습득은 풍간선사가 데려다 키운 고아로 매일 아침 마당을 쓰는 하나의 과정을 통해 깨달음을 얻었기 때문에 그의 곁에는 대개 빗자루가 놓여 있다. 한산은 국청사에서 떨어진 한암寒巖이라는 동굴에서 살았기 때문에 붙여진 이름이며, 누더기를 걸친 채 찬밥을 얻어먹기 위해 국청사 부엌을 드나들다가 습득과 친구가 되었다.[9] 또한 풍간은 미륵보살, 한산은 문수보살, 습득은 보현보살의 화신으로 일반에 알려지기도 하였다.

관휴의 전칭작에서 서역인에 가까운 선승의 얼굴은 세필로 정교하게 묘사된 반면, 농묵濃墨의 거친 필선으로 빠르게 그려낸 의복 표현은 내면에 숨겨진 호방한 기운이나 정신성을 효과적으로 전달해준다. 선승들은 타인의 시선을 의식하지 않는 듯 바위나 땅바닥에 편안한 자세로 앉

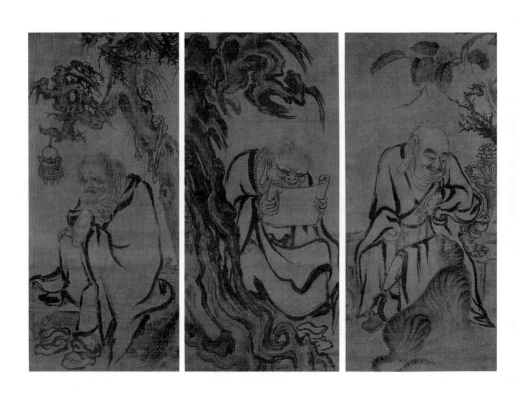

도5-1　전傳 관휴貫休, 〈습득도〉, 〈한산도〉, 〈풍간도〉
　　　　남송 12-13세기, 지본수묵, 각 109.2×50.3cm, 오사카 후지타미술관藤田美術館

도5-2 **전傳 석각石恪, 〈이조조심도〉 중 한 폭**
오대 10세기, 지본수묵, 36.5×64.4cm, 도쿄국립박물관東京國立博物館

아 삼매경에 빠져 있는데, 이러한 모습은 형식이나 격식을 거부했던 선종의 종교적 색채와 밀접한 연관을 가진다.

또 다른 예로 석각石恪의 전칭작으로 알려진 〈이조조심도二祖調心圖〉가 있다. 이 작품은 원대의 모사본으로 추정되며, 한 선승은 오른손으로 턱을 괸 채 사색에 잠겨 있고, 다른 선승은 호랑이에 기대어 자고 있다.도5-2 선승의 평온한 얼굴과 거친 필묵의 복식이 대조적이며, 농묵의 필선을 초서草書처럼 휘둘러 빠르게 특징만을 나타내는 감필법의 뛰어난 경지를 보여준다. 이는 선종의 '돈오'를 시각적으로 나타낸 것으로, 당대 화단에서 채색 공필의 사실주의적 인물화가 주류를 이루었던 것과는 다른 양상을 보여준다.

이 밖에 여러 기록에서 일격逸格 화풍으로 그림을 그린 화가들이 확인되는데,[10] 북송의 문인 유도순劉道醇이 편찬한 『오대명화보유五代名畵補遺』(서문이 1059년에 쓰임) 인물문人物門 제1에 실려 있는 장도張圖도 그 중 한 사람이다. 그는 오대 후량後梁의 화사畵師로 용덕龍德 연간 (921-923) 낙양 광애사廣愛寺의 삼문三門에 화사 이발異跋과 함께 벽화를 그리게 되었다. 이때 이발은 밑그림을 그린 다음 그 위에 그리는 방식을 고수한 반면, 장도는 벽면에 바로 그림을 그렸다고 전한다. 또한 화사 장방張昉과 승려화가 주순周純 역시 일격화를 그렸던 것으로 추정되며, 관련 내용은 유도순의 『성조명화평聖朝名畵評』(1059년경) 권1과 등춘鄧椿의 『화계畵繼』(1167년경) 권3에 각각 실려 있다.[11] 따라서 오대에는 몇몇 화가들이 수묵의 일격화를 그리기 시작하였으며 현전하는 작품들이 이를 뒷받침해준다.

송대에는 사대부들이 선종의 참선을 수기적修己的 방편으로 일상에서 적극 실천하였고, 문학이나 서화 작품 등에도 선적인 요소들이 다수 포함되었다. 특히 순간의 깨달음을 시각적으로 나타낸 일격의 선종화는 내면 세계의 표현을 중시한 문인화와 동일한 맥락으로 인식되면서 감필법에서 발묵법으로 옮겨가는 양상을 보여준다. 특히 무배경의 화면에 대상을 심도 있게 관찰하여 포착한 요점만을 매우 옅은 담묵淡墨으로 나타내고, 세부는 농묵을 점으로 찍듯이 그려내었다. 이러한 표현 기법은 망량화罔兩畵라고 하며, 남송 화승 지융智融에 의해 완성되었다. '망량'은 대상의 존재가 명확하지 않다는 의미이며, 윤곽을 애매하게 처리하여 기운, 빛, 인물이 하나처럼 보이지만, 주관적인 왜곡이나 단순화를 추구한 것이 아니라 현실의 재현에 근간을 두고 있다는 점이 특징적이다.[12] 남송에서 활동한 화원화가 양해梁楷, 선승인 목계牧谿(1225-1265)와 옥간玉澗처럼 선종적인 주제를 다룬 화가들이 이 방법으로 그렸으며, 남송의 화

도5-3 직옹直翁, 〈육조협단도六祖挾担圖〉
남송, 지본수묵, 93×36cm, 도쿄 다이토큐기념문고大東急記念文庫

도5-4 목계, 〈관음원학도觀音猿鶴圖〉
13세기, 지본수묵담채, 관음 172.2×97.6cm, 교토 다이토쿠지大德寺

승 직옹直翁이 그린 〈육조협단도六祖挾担圖〉는 그러한 특징을 잘 보여준
다.^{도5-3} 이 그림은 청년 시절 나무를 팔아 어머니를 봉양하던 혜능이 어
느 날 『금강경金剛經』 독송을 듣고 홀연히 출가를 결심하게 된 일화를
그린 것이다.[13] 혜능의 얼굴, 손발, 의복은 엷은 담묵으로 간략하게 그려
진 반면 눈동자, 코, 입 등은 농묵의 점으로 나타낸 것에서 수묵화의 일
종인 망량화 기법을 확인할 수 있다.

법명이 법상法常인 선승화가 목계가 그린 〈관음원학도觀音猿鶴圖〉
는 불화 1점과 동물화 2점, 모두 3폭이 한 벌로 구성된 이례적인 경우이
다.^{도5-4} 관음보살도를 중심으로 보는 이의 오른쪽에는 강풍에 흔들리는
고목에 앉아 정면을 향하고 있는 원숭이 모자母子 그림이, 왼쪽에는 대
나무 숲에서 학이 뛰어나오며 하늘을 향해 소리 지르고 있는 순간을 포

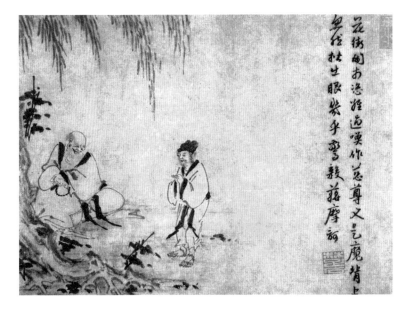

착한 그림이 배치되어 있다. 이 작품은 일본과의 교류가 활발했던 남송
시기에 일본 승려 쇼이치聖一가 1241년 귀국하면서 가져간 것으로 유전
流傳되다 교토 다이토쿠지大德寺에 기증되어 현재에 이르고 있다.[14] 무표
정한 얼굴의 관음보살은 고요하게 바위에 앉아 깨달음에 이른 마음의 상
태, 즉 돈오를 이상적으로 표현한 것이다. 반면 양 옆의 원숭이와 학 그
림은 깨달음에 이르기 이전의 현실적인 속세俗世의 모습으로, 불성佛性
이 모든 중생에게 있다고 한 선종의 관점에서 보면 원숭이나 학도 관음
보살과 동등하게 될 수 있다는 상징적 의미를 지닌다.[15] 다시 말해 모든
존재에 대한 돈오의 경지를 다양한 소재와 형태를 빌려 표현한 것이라
할 수 있다. 이 밖에 목계가 발묵법으로 그린 소상팔경도瀟湘八景圖 중
〈어촌석조漁村夕照〉가 일본 네즈미술관根津美術館에 소장되어 있는데,

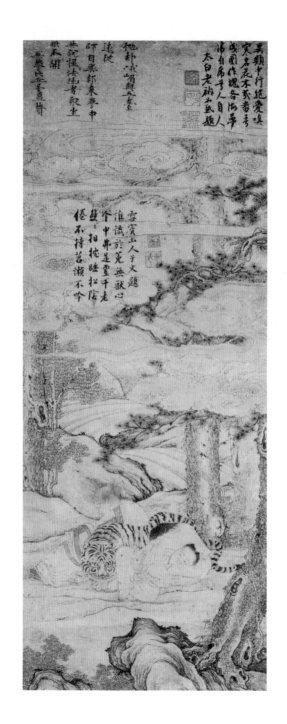

도5-6 작가 미상, 〈사수도四睡圖〉
원 14세기, 지본수묵, 77.8×34.3cm, 도쿄국립박물관

이 그림은 선종화의 표현 기법을 산수화에 적용한 것이다.

원대에도 산성도가 다수 제작되었으며, 승려화가 인타라因陀羅가 그린 〈포대도布袋圖〉는 그러한 예들 가운데 하나로 남송의 목계와 옥간이 구사한 표현 기법을 잇고 있다.도5-5 미륵보살의 화신이라 알려진 포대화상布袋和尙은 뚱뚱한 몸집에 자루가 달린 지팡이를 어깨에 맨 채 떠돌아다녔으며, 길흉화복이나 날씨 등을 정확히 예언하여 대중의 사랑을 받았다. 화면을 보면 경물景物이 한쪽으로 치우친 남송 마하파馬夏派*의 변각邊角구도에 포대화상이 누군가에게 예언하고 있는 장면이 발묵법으로 그려져 있다. 또한 농묵의 선 묘사가 만들어낸 특유의 웃음 표현에서 화가의 개성이 돋보인다. 이러한 웃음 표현은 도쿄국립박물관에 소장되어 있는 〈한산습득도〉에서도 보이며, 화면 속 인물에 미묘한 현실감을 더해 준다.[16] 인타라는 원대에 변화된 포대화상의 의미나 상징성을 시각화하는 과정에서 전통 기법과 자신의 해석을 더하여 새로운 표현법을 완성하였다고 할 수 있다.

또 다른 예로 풍간, 한산, 습득, 호랑이가 소나무 아래에서 하나로 뒤엉켜 잠을 자고 있는 장면을 그린 작가 미상의 〈사수도四睡圖〉가 있다. 도5-6 이러한 도상은 남송 선사들의 어록 중 제찬題贊에서 종종 발견되며 동일한 도상의 채색화도 전한다.[17] 화면의 모든 경물은 굵기가 일정한 선묘로 표현되었는데, 이는 이공린李公麟이 사용했던 백묘법白描法이 원대 문인화가 조맹부趙孟頫에 의해 부활된 것으로 대상의 특징만을 간결하

*　　마하파는 남송의 화원화가인 마원馬遠과 하규夏珪에 의해 형성된 화파로 산수 전체가 아닌 일부를 표현하는 데 역점을 두었다. 이로 인해 화면 한쪽으로 경물이 치우쳐 있는 변각 구도 또는 일각一角구도와, 바위나 산의 표면에는 도끼로 나무를 찍은 듯한 부벽준斧劈皴을 사용하는 것이 특징적 표현 기법이다. 문인화가보다는 직업화가들이 마하파 화풍을 주로 사용하였다.

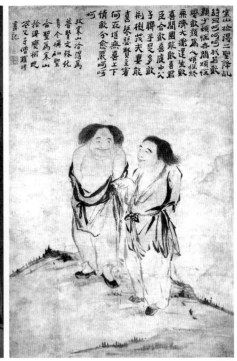

도5-7

도5-8

도5-7 **전 안휘顔輝, 〈한산습득도〉**
13세기, 견본채색, 27.6×41.8cm,
도쿄국립박물관

도5-8 **나빙羅聘, 〈한산습득도〉**
청 18세기 후반, 지본수묵, 78.7×51.7cm,
미국 넬슨 앳킨스 미술관

게 그렸던 남송의 표현 기법과는 확연한 차이를 보여준다. 다시 말해 원
대에 그려진 산성도가 인물의 자세와 표현 기법 등에서 다양한 경향을
보이는 것은 신앙 대상으로서의 이미지가 희석되어가는 양상과 밀접한
관련이 있다.

　한산과 습득은 선종에서 각각 문수보살과 보현보살의 화신化身으로
신앙되었지만, 원대에는 가정의 화목이나 화합을 상징하는 화합선인和
合仙人으로 의미가 바뀌면서 종교적 색채를 지닌 산성도가 아니라 길상
적 의미를 지닌 도석인물화의 범주로 옮겨가기 시작하였다.[18] 원대 도석

화가인 안휘顏輝가 그린 작품으로 전칭되는 〈한산습득도〉는 그러한 과도기적 양상을 잘 보여주고 있다.됴5-7 화면에서 두 선사의 얼굴이 사실적으로 묘사된 것과 복식의 호방한 필선에서 오대의 일격逸格 화풍이 일부 보이지만, 치아를 드러낸 채 활짝 웃는 모습은 원대 승려화가 인타라의 얼굴 표현법을 연상시킨다.

선종이 쇠퇴하는 명·청대에 이르면 산성도의 주인공이 도교나 민간 신앙과 결합하면서 감상용 도석인물화로 완전히 옮겨가게 된다. 이로써 한산과 습득은 선인처럼 평범하게 표현되었으며 양주팔가揚州八家의 한 사람인 나빙羅聘(1733-1799)이 그린 〈한산습득도〉는 그러한 예에 해당된다.됴5-8 화면에서 더벅머리의 두 인물은 편안한 옷차림에 얼굴 가득 웃음을 띤 채 이야기를 나누고 있으며, 오른쪽 상단에는 부부화합에 관한 제시題詩가 적혀 있다. 따라서 이 한산과 습득 그림은 산성도가 아니라 화합이성和合二聖이나 결혼신이라는 길상성을 지닌 도석인물화에 포함된다.*

우리나라에는 조선 중기에 활동한 화원화가 김명국金明國과 한시각韓時覺(1621-1691년 이후)이 감필법으로 그린 선종화가 현전하고 있다. 특이한 것은 고려시대 기록에도 선종화가 보이지만 남아 있는 작품이 없고, 조선시대는 억불숭유정책 때문인지 두 화원화가의 작품만이 확인된

* "한산 습득 두 성인이 이르길 어려움에 져주면서 하하하 허허허 웃으라 하시네. 걱정 않고 웃는 얼굴 번뇌 적으니, 이 세상 근심일랑 웃는 얼굴로 바꾸어버리게. 사람들 근심 걱정 밑도 끝도 없나니, 큰 깨달음의 도는 기쁨 속에 꽃이 피네. 나라가 잘되려면 군신이 화합하고, 집안이 좋으려면 부자 간에 뜻이 맞고. 손발이 맞는 곳에 안 되는 일 하나 없으니, 부부 간에 웃고 사니 금실이 좋구나. 주객이 서로 맞아 살맛이 절로 나니, 상하가 정다우며 기쁨 속에 위엄 있네. 하하하. (寒山拾得二聖 降亂詩曰 可可可. 我若歡顏少煩惱 世間煩惱變歡顏. 爲人煩惱終兼濟 大道還生歡喜間. 國能歡喜君臣合 歡喜庭中父子聯. 手足多歡刑樹茂 夫妻能喜琴瑟賢. 主賓何在堪無喜 上下情歡兮愈嚴. 呵呵呵)" 성명숙, 「中國과 日本의 寒山拾得圖 연구」(홍익대학교 석사학위논문. 2002), p. 104 재인용.

다는 점이다. 이와 관련해 김명국과 한시각이 통신사 수행화원으로 일본을 방문했던 경험이 감필법의 선종화를 제작하는 직접적인 계기가 되었다는 의견도 있다.[19] 1636년과 1643년 두 번이나 일본을 다녀온 김명국의 〈달마도〉가 대표적이며, 달마대사의 미묘한 심리상태를 원숙한 감필법으로 포착했다는 점에서 역작이라 평가된다.[도5-9] 이 밖에 간송미술관에 소장되어 있는 김명국의 〈수노예구도壽老曳龜圖〉는 조선시대에 생일선물로 유행했던 도석인물화로, 일본에서 배워온 감필법이 사용되었다는 점에서 흥미롭다. 1655년 일본을 다녀온 한시각 역시 포대화상을 감필법으로 그린 예가 전한다.[20] 이런 작품들이 이후에는 더 이상 그려지지 않는 것으로 보아 두 화원화가가 일본을 방문했을 때 감필법이 사용된 선종화의 기법만을 배워온 것이라 이해된다.

조선 후기에는 달마, 한산, 습득 등이 선종화가 아니라 길상적 의미를 지닌 도석인물화에 포함되어 축수화祝壽畵로 널리 제작되었다. 이는 사회적으로 길상화에 대한 수요층의 증가를 의미하며, 화원화가는 물론 문인화가들도 당시에 유행한 사의적寫意的 남종화법으로 달마, 습득, 한산 등을 그리는 독특한 양상을 보여준다.[21] 일례로 심사정沈師正이 그린 〈달마도해도達磨渡海圖〉는 손가락 끝에 먹을 묻혀 그리는 지두화指頭畵로 자신의 심경이나 흥취를 담아내었다는 점에서 사의적 문인화의 면모를 엿볼 수 있다.[도5-10] 김홍도의 〈좌수도해도坐睡渡海圖〉는 달마대사를 동자승으로 표현한 작품으로 한국적인 정서가 물씬 풍길 뿐만 아니라 남종화법으로 그려져 문인화가에 가까운 화격畵格을 보여준다.[22] 김홍도의 도석인물화풍은 19세기에 활동한 유숙劉淑, 이한철李漢喆, 백은배白殷培(1820-1900) 등의 화원화가에게 계승되었으며, 장승업張承業(1843-1897)을 기점으로 청 말기의 새로운 화풍이 적극 수용되는 특징을 보여준다.

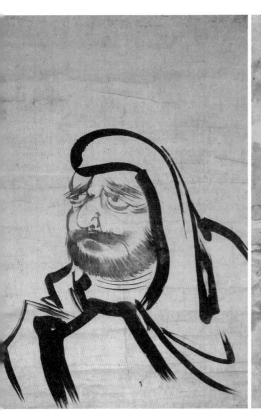

도5-9　김명국, 〈달마도〉
조선 17세기, 지본수묵, 83×58.2cm,
국립중앙박물관

도5-10　심사정, 〈달마도해도〉
조선 18세기, 지본수묵, 35.9×27.6cm,
간송미술문화재단

　　일본에서는 13세기 이후 무사계급이 선종을 적극 옹호하였으며, 여기에 일본 선승의 유학이나 중국 승려들의 도래渡來를 통해 남송에서 수묵의 발묵법으로 그려진 선종화가 다수 유입되었다. 앞서 서술한 목계의 〈관음원학도〉 역시 일본 선승이 귀국할 때 가져간 것이며, 현재 일본의 여러 박물관에 소장되어 있는 원대 승려화가 인타라가 그린 〈한산습득도〉나 〈포대화상도〉 등도 이런 예에 속한다. 중국에서 전래된 수묵 산

성도는 무로마치시대에 중국 수묵인물화의 중요한 주제로 인식되며 일본의 초기 수묵화 발전에 커다란 영향을 미쳤다. 대표적인 예로 선승화가 가오可翁가 14세기 전반에 그린 〈한산도〉가 있으며, 이 작품은 기본적으로 원대 산성도의 표현 기법을 그대로 따르고 있다.도5-11 23 이처럼 산성도가 수묵화 발전에 영향을 미친 것은 일본에서만 나타난 독특한 현상이다. 신앙적 의미를 지닌 일격의 산성도가 중국과 한국에서는 시간이 지나면서 자취를 감추며 도석인물화에 포함되었지만, 일본에서는 오히려 수묵인물화의 일종으로 받아들여져 무로마치시대 이후에도 산성도 형식이 지속되는 특징을 보인다.

도5-11 가오可翁, 〈한산도〉
　　　　14세기 전반, 지본수묵, 일본 개인소장

사자상승을 의미하는 조사도

선종에서는 법맥을 이은 조사들, 즉 스승과 제자 사이에 전법傳法이 이루어졌다는 사자상승師資相承의 상징적인 증표로 스승의 모습을 그린 조사도祖師圖가 다수 제작되었다. 다른 용어로는 고승진영高僧眞影, 영정影幀, 진영眞影 또는 정상頂相 등이라고 하며, 사제 간의 위계질서를 확립하고 정신적 결속을 강화하는 역할을 하였다. 조사도는 북송에서 선종의 계보가 체계적으로 정리되고 교단이 조직화되면서 팽배한 조사신앙을 배경으로 성립된 것이다. 산성도가 일격의 감필법이나 발묵법으로 표현된 것과 달리 같은 시기 화단의 주류였던 채색 공필로 정교하게 그려졌다.

송대에 이르러 선종은 커다란 변화를 보인다. 하나는 법맥의 체계적인 정리로 종교 교단으로서의 기반을 갖춘 것이며, 다른 하나는 당시 문화를 주도했던 사대부가 수양을 쌓는 방법으로 일상에서 참선을 적극 실천하면서 선종이 생활 종교로 자리매김한 것이다. 특히 조사들의 계보를 체계적으로 정리하고 그들의 행적과 어록을 집대성한 『경덕전등록景德傳燈錄』(1004)은 선종의 체계적인 정립과 완성을 의미하는 것이었다. 송나라의 도원道源에 의해 총30권으로 편찬된 이 책에는 과거칠불過去七佛을 시작으로 서역의 28조와 중국의 6조를 거쳐 법안法眼의 제자까지 총 1,727명의 전기와 주요 어록이 실려 있다.[24] 이처럼 선종 조사들의 법맥을 체계적으로 정리하고 어록을 집대성한 것은 조사신앙의 확산과 조사도 제작의 직접적인 배경이 되었다.

조사도의 비교적 이른 예로 북송의 임단종臨壇宗 사찰인 영지사靈芝寺 주지로 경전에 능통해 법력이 뛰어났던 대지율사大智律師 원조元照(1048-1116)를 주인공으로 한 작품 2점이 있다. 이들 작품은 일종의 초상화로 채색 공필로 인물의 정신이나 인격까지도 드러내는 전신사조傳神

<table>
<tbody>
<tr><td>도5-12</td></tr>
<tr><td>도5-13</td></tr>
</tbody>
</table>

도5-12 **작가 미상, 〈대지율사 원조상〉**
 12세기 중엽, 견본채색, 92.5×40.5cm,
 미국 클리블랜드 미술관The Cleveland
 Museum of Art

도5-13 **작가 미상, 〈대지율사 원조상〉**
 1210년, 견본채색, 171×81.7cm,
 교토 센뉴지泉湧寺

寫照를 지향했기 때문에 산성도와 확연한 차이를 보여준다. 먼저 미국 클리블랜드 미술관 소장의 〈대지율사 원조상〉을 보면 원조선사가 무배경의 공간에 몸을 약간 오른쪽 방향으로 튼 채 서 있으며, 왼손에는 바리때를 들고 오른손으로는 석장을 잡고 있어 탁발하는 일상의 모습을 묘사한 것으로 추정된다.[도5-12] 이런 형식은 북송의 문화를 주도했던 사대부 초상화에서 차용한 것이다. 비록 신앙 대상이라는 종교적 색채는 약화되었지만 화단의 주류였던 채색 공필기법으로 조사도를 그린 것은 선종 교단의 조직화에 따른 종교적 자신감이 작용한 것으로 보인다.

일본 교토 센뉴지泉湧寺에도 원조선사를 그린 또 다른 작품이 소장되어 있는데, 신앙 대상으로서의 위엄과 권위를 효과적으로 보여준다.[도5-13] 원조는 천이 덮인 의자에 결가부좌한 채 양손에 붓과 두루마리를 들고 있다. 이는 저서를 남긴 학승學僧으로서의 면모를 강조한 것이라 생각된다. 특히 이 조사도는 센뉴지의 선승인 슌조俊芿(1166-1227)가 남송에 유학했다가 귀국하면서 가져온 것으로, 이후 나라奈良 지역에서 원조선사가 중국 선종의 선구자로 추앙되며 모사본이 여러 점 제작되었다.*

조사도의 또 다른 예로는 남송 화원화가 마원馬遠이 그린 〈법안선사상法眼禪師像〉과 〈운문대사상雲門大師像〉이 있다.[도5-14] 이 작품들은 마하파의 변각구도를 따라 스승과 제자가 문답을 나누고 있는 장면이 화면 한쪽에 치우쳐 있으며, 일종의 소경산수인물화小景山水人物畵처럼 배경보다 인물 표현에 중점을 두고 있다. 하지만 선종오가禪宗五家의 법안종

* 대지율사 원조는 북송과 남송에서 활동했던 선승으로 당나라 도선道宣이 대승적으로 해석하여 전승한 남산율南山律의 부흥자이며, 중생 구제의 입장에서 정토교를 설파했던 것으로 유명하다. 만년에는 서호 동쪽에 위치한 영지사에서 30년 동안 주지를 지냈기 때문에 영지보살靈芝菩薩 또는 영지대사靈芝大師라고 하였다. 嶋田英誠·中澤富士雄 책임편집, 『世界美術大全集』東洋編 6 南宋·金(小學館, 2000), pp. 375-376.

과 운문종을 각각 개창한 법안선사(885-958)와 운문대사(864-949)가 일상에서 제자에게 법을 전하는 모습을 표현한 것이므로 조사도로 분류된다. 특히 화면 상단의 찬문은 송 영종寧宗(재위 1194-1224)의 제2대 공성인렬황후恭聖仁烈皇后(재위 1202-1224) 양씨楊氏가 직접 쓴 것으로, 황실과 선종 교단 간 관계가 밀접했음을 알려준다.[25] 그리고 이러한 정황에서 남송의 대표적 궁정화가인 마원이 선승의 조사도를 그려야만 했던 이유도 찾을 수 있다. 당시 선종을 근간으로 하는 오산십찰五山十刹을 절강성, 안휘성, 복건성에 두고 국가 안위와 황실 번영을 기원하는 호국불교적 성향이 강했던 시대적 분위기도 이런 조사도의 출현을 가능하게 했을 것이다.[26]

원대에도 강남 지방을 중심으로 조사도가 계속 그려졌으며 일암一菴이 그린 〈중봉명본상中峰明本像〉은 그런 예 중 하나이다.[도5-15] 중국인 화가 일암이 누구인지는 밝혀지지 않았지만, 선승 중봉명본(1263-1323)은 절강성 항주 천목산天目山에서 고봉원묘高峰原妙에게 배운 다음 전국 각지의 암자를 돌며 선풍을 일으킨 것으로 유명하다. 이때 조맹부와 교유하였을 뿐만 아니라 조선, 안남安南, 일본 등 주변국에서 승려들이 그를 찾아와 구법을 청하기도 하였다. 현재 그의 조사도는 여러 점이 남아 있으며, 이 진영은 일본인 승려 엔케이 소유遠谿祖雄(1286-1344)가 중봉명본에게 직접 가르침을 받고 귀국하면서 가져간 것이다.[27] 화면을 보면 더벅머리에 가슴을 풀어헤친 승복 아래로 드러난 비만한 육체에서 인간미가 포착되며, 특정 격식을 배제한 선종 특유의 종교적 면모도 엿볼 수 있다. 이러한 조사도는 명·청대에도 신앙의 대상으로 조성되어 제의적祭儀的 기능을 담당했던 것으로 보인다.

우리나라에서는 당나라에 유학한 도의선사道義禪師가 선종을 처음 소개하였다. 이후 지방 호족의 비호를 받으며 성장하다가 9세기 중반에

大地山河自然
畢竟是同是別
若了萬法唯心
休認空花水月

도5-14 마원馬遠, 〈법안선사상〉
　　　남송 13세기, 견본채색, 79.2×32.9cm,
　　　교토 덴류지天龍寺

도5-15 일암一菴, 〈중봉명본상〉
　　　원, 견본채색, 122×54.5cm,
　　　효고兵庫 고겐지高源寺

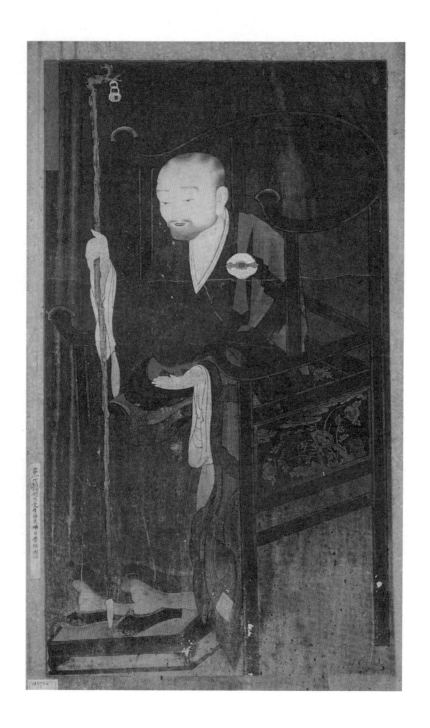

도5-16 작가 미상, 〈제1세 보조국사 조사도〉
 〈16조사진영〉 중에서, 1780년, 전라남도 순천 송광사 국사전

구산선문이 성립되었고, 이를 배경으로 조사도가 그려지기 시작했다.[28] 특히 고려시대에는 조사신앙이 확산되면서 『대각국사문집大覺國師文集』, 『삼국유사』, 『동국이상국집東國李相國集』 등에서 조사도에 대한 기록이 다수 보이지만, 작품이 남아 있지 않아 구체적인 양상은 파악하기 어렵다. 다만 고려와 송의 외교관계로 미루어 보았을 때, 앞서 서술한 일본 센뉴지 소장의 〈대지율사 원조상〉처럼 채색 공필의 조사도가 전래되었을 것으로 추정된다. 이는 현전하는 작품들 가운데 가장 이른 예인 송광사 소장의 〈제1세 보조국사 조사도〉의 경우 자세나 채색법 등이 송대의 형식과 유사하기 때문이다.[도5-16]*

송광사 《16조사진영》은 1780년 원본이 낡아 다시 옮겨 그린 것으로 배경 없이 승려가 의자에 측면으로 앉아 있는 전신의자상이며, 보조국사 지눌을 중심으로 진각眞覺, 청진淸眞, 진명眞明, 자진慈眞, 원감圓鑑, 자정慈精, 자각慈覺, 담당湛堂, 혜감慧鑑, 자원慈圓, 혜각慧覺, 각엄覺儼, 정혜淨慧, 홍진弘眞, 고봉高峰이 각각 좌우에서 중앙을 향하고 있다. 이 가운데 7점은 승려들이 두 발을 받침대에 올려놓고 있고, 9점은 신발을 받침대에 벗어놓고 결가부좌하고 있다. 이 조사도는 1621년 기록인 「십육국사진영기十六國師眞影記」와 화기畵記를 통해 1560년 처음 조성된 이후 원본이 낡아 1621년과 1780년 두 번에 걸쳐 다시 그려진 것으로, 16세기의 조사도 형식을 유추하는 데 귀중한 자료로 평가되고 있다. 현전하는 조사도 대부분은 예배나 신앙 대상으로 사찰이나 제자들에 의해 조성된 것이다. 특히 18세기에는 유성有誠이 그린 〈포월당진영抱月堂眞影〉처럼 새로운 형식을 시도하면서도 수준 높은 화격을 지닌 다수의 조사

* 송광사의 《16조사진영》은 1995년 제1세 보조국사, 제2세 진각국사, 제14세 정혜국사 3점을 제외한 13점이 도난을 당했으며, 현재 그 소재가 파악되지 않고 있다. 『도난문화재 도록』(문화재청, 1997).

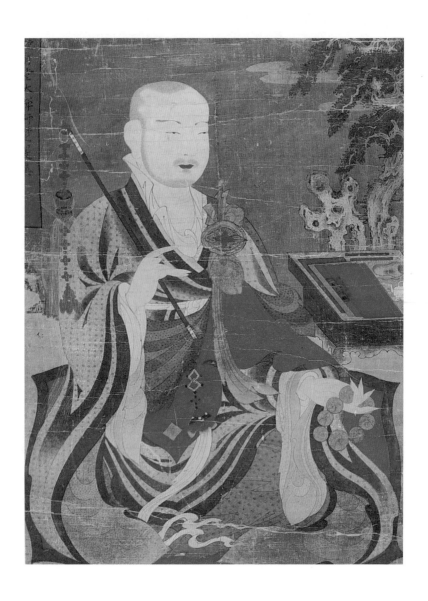

도5-17 유성, 〈포월당진영〉
1766년, 견본채색, 103.5×75.5cm, 경상북도 안동 봉정사鳳停寺

도가 제작되었다.[도5-17] 하지만 19세기 이후에는 조사도 제작이 보편화되어 특정 도상에 얼굴만 다르게 그리는 획일화된 양상을 보이며 예술성이 크게 반감되는 부작용을 낳기도 하였다.

앞서 서술한 것처럼 일본에서도 가마쿠라시대에 선종이 널리 신앙되어 일본인 선승들에 의해 전래된 중국인 조사도가 반복 임모되면서 채색 공필의 정면상이 무로마치시대로 이어졌다. 특히 에도시대에는 1654년 일본으로 건너간 명나라 선승 은원융기隱元隆琦(1592-1673)가 교토 우지宇治의 황벽산黃檗山에 만푸쿠지萬福寺를 개창하면서 황벽종黃檗宗이 성립되었다. 이는 임제종 일파이지만 가람배치나 독경, 법요法要 등에서 명나라 형식을 추종하면서 당시 일본 선종에 상당한 자극을 주었을 뿐

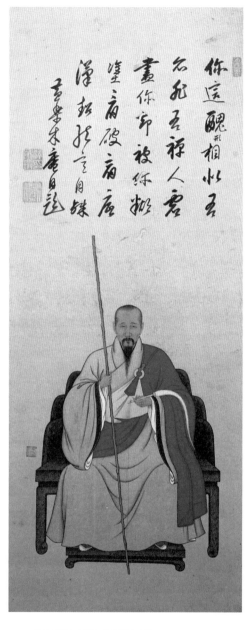

도5-18 기타 도쿠喜多道矩, 〈목암상木庵像〉
지본채색, 고베시립박물관神戸市立博物館

만 아니라 중국 문화의 수용과 확산에 있어서 중요한 역할을 하였다. 이
때 그려진 황벽파의 조사도 역시 채색 공필의 정면상이었으며, 에도시대
의 화가 기타 도쿠喜多道矩(?-1663)가 그린 〈목암상木庵像〉처럼 서양화
법으로 얼굴을 입체적으로 표현하여 사실성을 강조한 것에서 커다란 차
이점이 발견된다.도5-18 29

동자와 소로 깨달음의 과정을 나타낸 심우도

선종의 궁극적인 목적은 참선을 통해 본성을 깨닫는 것이다. 이러한 과
정을 동자가 소를 찾아가는 것에 비유해 10단계로 나누었는데, 이것을
그림으로 그린 것이 심우도尋牛圖이다. 이는 깨달음에 이르는 과정을 이
해하기 쉽게 제시한 것으로 소가 등장하기 때문에 목우도牧牛圖 또는 십
우도十牛圖라고도 하였다. 여기서 동자는 불도佛道를 닦는 수행자이며,
소는 인간의 본성을 상징적으로 비유한 것이다. 베트남에서는 소 대신
코끼리가 등장하기도 하는데, 이 경우는 십상도十象圖라고 한다. 심우도
는 교화를 목적으로 제6조 혜능의 인가를 받은 혜충국사慧忠國師(675-
775)에 의해 시작되었으며, 송대에 완성된 보명普明의 목우도와 곽암廓
庵의 심우도 두 가지 유형으로 구분된다. 심우도는 고려 후기에 유입된
대장경류 판화를 통해 우리나라에 소개된 것으로 추정되며, 조선 후기에
중건된 사찰 외벽에는 곽암본이 주로 그려졌다.30

보명은 조동종曹洞宗 계열의 선승으로 소승적 차원에서 묵묵히 좌
선에만 정진하는 묵조선黙照禪을 통한 개인적 깨달음을 중시하였다. 이
에 비해 곽암은 임제종臨濟宗 계열로, 한 가지 주제를 가지고 좌선하며
깨달음에 이르는 수행을 한 단계씩 반복하는 간화선看話禪을 통해 중생

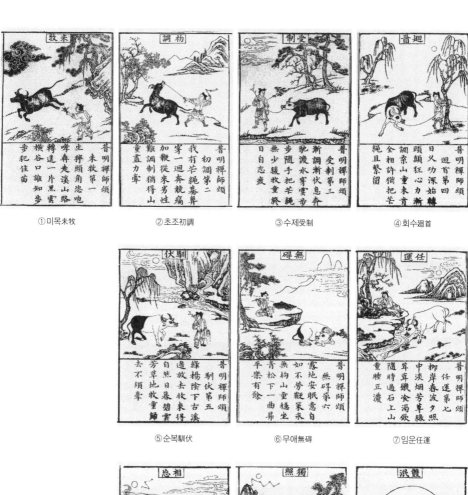

①미목未牧　②초조初調　③수제受制　④회수迴首

⑤순복馴伏　⑥무애無碍　⑦임운任運

⑧상망相忘　⑨독조獨照　⑩쌍민雙泯

도5-19 보명본〈목우도〉
1609년, 출처: 翁連溪·李洪波 主編,『中國佛教版畫全集』29, pp. 193-206

을 구제해야 한다는 대중적 불교를 지향하였다.³¹ 이처럼 조동종과 임제종의 참선에 임하는 수행 방법의 차이는 심우도 구성과 도상이 달라지는 주요한 까닭이 되었다. 보명본은 여러 단계를 거쳐 높은 경지로 점차 나아가는, 즉 점수漸修를 근간으로 하였으므로 마지막 장면에 깨달음을 상징하는 커다란 원 그림을 그렸다. 반면 곽암본은 순간적으로 깨닫는 돈오頓悟를 지향하면서 모든 장면을 원 안에 그렸을 뿐만 아니라, 깨달음을 의미하는 인우구망人牛俱忘을 여덟 번째 단계에 배치하는 등 전혀 다른 구성을 보여준다.

먼저 보명본을 살펴보면,⁵⁵⁻¹⁹ 첫 번째 단계인 미목未牧은 길들이기 이전의 상태로 동자와 소가 함께 등장하며, 두 번째 초조初調는 동자가 소의 고삐를 잡고 매질을 하며 길들이려고 하는 단계이다. 세 번째 수제受制는 소가 비로소 동자의 말을 듣는 상태이며, 네 번째인 회수廻首는 동자가 버드나무에 소를 묶으며 뒤를 돌아보니 소의 머리가 희어지기 시작하는데, 이는 수행의 방향을 잡기 시작했다는 것을 의미한다. 다섯 번째 순복馴伏은 소가 길들여지면서 고삐가 필요 없는 상태로 소의 몸 3분의 2정도가 희게 변했으며, 여섯 번째의 무애無碍는 동자가 피리를 불며 쉬고 있고 소는 거의 다 길들여져 극히 일부만 검은색이 남아 있는 상태이다. 일곱 번째의 임운任運은 목동은 자고 있고 소는 자유롭게 풀을 뜯고 있으며, 여덟 번째 상망相忘은 서로의 존재를 잊어버린 것으로 동자와 소가 모두 구름 위에 있다. 아홉 번째인 독조獨照는 마음의 자유를 얻어 선지식善知識이 된 단계로 동자가 혼자서 밝은 달과 별빛을 즐기고 있으며, 마지막 열 번째 장면인 쌍민雙泯에는 동자와 소가 사라지고 둥근 원, 즉 일원상一圓相이 배치되어 있다.³² 이러한 구성은 보명이 깨달음을 얻어 진리에 도달하는 수행의 과정을 돈오라고 인식했던 데서 기인한 것이며, 마지막에 그려진 원은 진정한 자유를 누리게 된 이상적인 단

①심우尋牛 ②견적見跡 ③견우見牛

④득우得牛 ⑤목우牧牛 ⑥기우귀가騎牛歸家

⑦망우존인忘牛存人 ⑧인우구망人牛俱忘 ⑨반본환원返本還源

도5-20 곽암본 〈심우도〉
1278년, 지본채색, 미국 메트로폴리탄 미술관

⑩입전수수入廛垂手

계를 나타낸 것이다.

곽암의 심우도에서[도5-20] 첫 번째 단계인 심우尋牛는 동자가 소를 찾고 있는 것으로 수행의 시작을 의미하며, 두 번째 견적見跡은 동자가 소의 발자취를 발견한 상태이다. 세 번째 견우見牛는 동자가 소를 찾는 것으로 본성을 이해하는 단계에 이르렀음을 의미하며, 네 번째의 득우得牛는 동자가 소를 얻었지만 이때 소는 탐하고 성내고 어리석은 삼독三毒에 물들어 있는 상태이기 때문에 검은색으로 표현되어 있다. 다섯 번째 목우牧牛는 동자가 소를 길들여 삼독을 제거하는 단계로 소가 차츰 흰색으로 변하고 있으며, 여섯 번째의 기우귀가騎牛歸家에서는 동자가 소를 타고 피리를 불며 집으로 향하고 있다. 일곱 번째 망우존인忘牛存人에서 동자는 소에 대한 모든 것을 잊은 채 홀로 앉아 있으며, 여덟 번째의 인우구망人牛俱忘은 동자와 소가 없는 상태로 깨달음을 의미하기 때문에 원만 그려져 있다. 아홉 번째 반본환원返本還源에 그려진 산수 풍경은 근본에 도달하였음을 상징하며, 열 번째 입전수수入鄽垂手에는 동자가 중생 구제를 위해 석장을 들고 속세로 나아가는 모습이 그려져 있다.[33]

이상에서 살펴본 보명과 곽암의 심우도는 그들이 속한 종파와 득도에 임하는 수행 과정에 대한 견해 차이로 도상 순서와 구성에서 상당한 차이를 보여준다. 일본에서도 무로마치시대에 중국에서 전래된 곽암본 심우도가 꾸준히 그려졌으며, 화승 슈분周文의 전칭작으로 알려진 교토 쇼코쿠지相國寺 소장의 〈심우도〉는 이른 예로 주목된다. 한국과 일본에서는 보명본보다 곽암본이 선호되었는데, 그 이유는 양국에서 임제종 계열의 선종을 주로 신앙했기 때문이다.

성리학과 미술

6부

1 이理와 기氣로 설명한 우주의 원리와 인간 본성

유학의 한 갈래인 성리학性理學은 우주 원리나 인간 본성의 구조 등을 이理와 기氣의 개념으로 설명한 철학체계이다. 이는 당나라 후기의 유학자 한유韓愈(768-824)가 현실만을 다룬 유학의 한계를 지적하고, 불교나 도교처럼 사후세계나 우주 원리 등을 다룬 형이상학적 논리의 필요성을 제기하면서 시작되었다. 송대에 주돈이周敦頤(1017-1073)와 정호程顥(1032-1085)·정이程頤(1033-1107) 형제를 거쳐 주희朱熹(1130-1200)에 의해 집대성되었기 때문에 주자학朱子學이라고 하며, 훈고학이라 통칭된 당대까지의 유학과는 다른 새로운 철학적 사유체계라는 의미에서 신유학新儒學이라고도 한다. 이 밖에 성리학을 지칭하는 다른 명칭으로는 송학宋學, 도학道學, 이학理學, 정주학朱學 등이 있다.[1]

역사적으로 유학은 중국인의 일상을 지배하는 대표적 사상인 유교儒敎를 지탱하는 학문이었다. 하지만 각 시대마다 학자들이 지향하는 목표나 방법론에 현격한 차이를 보이면서 당나라까지의 유학은 훈고학訓詁學, 송대는 성리학, 명대는 성리학과 양명학陽明學, 청대는 고증학考證學이라 정의되고 있다. 그럼에도 불구하고 이들 학문은 공자와 맹자에 의해 완성된 유가儒家사상을 근간으로 하기 때문에 넓은 범주에서 유학에 속한다는 공통점을 갖고 있다. 더불어 이들 학문은 기본적으로 종교와 철학이 분리되지 않았던 춘추전국시대의 선진先秦 유학을 바탕으로

인간의 도덕성을 강조하고 국가체제나 사회질서의 안정 도모에 최고 가치를 부여하였으며, 삼강오륜을 사회적 실천 덕목으로 일상에서 강조하였다. 이때 삼강은 군신·부자·부부 사이를 각각 충忠·효孝·열烈을 기준으로 하여 주종관계로 정의한 것이라면, 오륜은 부자·군신·부부·장유·붕우의 관계가 지속되기 위해서는 덕德에 토대를 둔 친親·의義·별別·서序·신信을 실천해야 한다는 것이다.

성리학은 이러한 사회질서 유지를 위한 현실적 문제를 포함하면서도 불교나 도교의 개념을 빌려와 성리性理나 이기理氣의 관계로 우주 원리와 인간의 본성을 설명하였다. 북송의 유학자 주돈이는 도교의 개념을 받아들여 인성과 우주의 원리를 태극도太極圖로 설명하면서 성리학의 기초를 마련하였다. 그의 제자 정호는 자연현상에 질서를 부여하는 우주의 근본 원리는 '이理'이며, 기氣도 포함하므로 인간은 이에 순응해야 한다는 '이기일원론理氣一元論'을 주창하였다. 또한 동생 정이와 함께 유가 윤리를 바탕으로 하는 가족관계 정립을 강조하였는데, 이는 "하늘의 이치를 존중하고 인간의 욕망을 없애야 한다.(存天理, 滅人慾)"는 논리로 집약되었다. 주희는 이러한 이론들을 집대성하여 성리학이라는 새로운 철학체계를 완성하였으며 주요 내용은 태극설太極說, 이기론理氣論, 심성론心性論, 성경론誠敬論의 네 가지로 요약된다.

먼저 태극설은 만물이 태극에서 시작되고 생겨났다는 것이며, 일종의 우주관으로 주돈이에 의해 제기되었다. 이는 도교의 개념을 차용한 것으로 무극無極과 태극을 동일시하였으며, 태극이 음과 양으로 나뉘고 여기에서 다시 화수목금토의 오행五行이 생겨나면서 만물이 생성되었다는 것이다. 이를 근거로 인간의 선악과 인의예지신仁義禮智信의 오상五常을 설명하였는데, 이러한 내용은 『태극도설太極圖說』에 자세히 서술되어 있다.

이기론은 성리학의 핵심으로 우주의 근본 원리나 인간 본성 등을 이理와 기氣로 나누어 설명한 것이다. 또한 이기론은 마음을 중시하는 불교나 기의 극단으로 치닫는 도교를 모두 비판하면서 이와 기의 유기적인 통합을 강조하였다. 북송의 장재張載(1020-1077)는 처음에 우주의 근원인 태허太虛에서 음양이라는 두 기氣가 작동하면서 천지만물이 만들어진다는 기일원론氣一元論을 제시하였다. 이후 정이는 형 정호와 달리 만물의 생성에 있어서 기의 움직임을 인정하면서도 이理는 기와 전혀 다른 존재라며 명확히 구분함으로써 이기이원론理氣二元論의 단초를 마련하였다. 주희는 정이의 이러한 이론을 근간으로 이와 기는 불가분의 위치에 있는 서로 다른 존재라는 이기론을 완성하였다. 여기서 '이'는 태극이나 무극처럼 존재의 본질 또는 법칙으로서 형체나 움직임이 없으며, '기'는 현재 보이는 만물의 물질적인 존재로 형체도 있고 움직임도 있는 것이라고 구분하였다. 다시 말해 '이'는 만물의 근원으로 내재된 원리라면, '기'는 만물을 구성하는 기본 단위로 '기'의 움직임에 따라 만물이 생성되거나 소멸된다는 것이다.

심성론은 주희가 인간 본성에 이기론을 적용한 것으로, 원래 인간의 심성은 '이'로 선善하지만 '기'의 청탁淸濁에 따라 선인과 악인으로 나뉜다는 것이다. 더불어 인간 심성이 발현되는 과정을 사단칠정四端七情으로 정의하였는데, '이'의 개념이 적용된 사단은 '인의예지'에 기반을 둔 측은지심惻隱之心, 수오지심羞惡之心, 사양지심辭讓之心, 시비지심是非之心으로 태어나면서부터 지닌 도덕적 능력이라고 정의하였다. 칠정인 희노애구애오욕喜怒哀懼愛惡欲은 인간이 사물을 접할 때 나타나는 자연스런 감정 상태로 기의 개념이 적용되었다.[2] 따라서 '성리학자는 도덕성을 갖춘 군자君子가 되기 위해서 독서나 수양을 통해 순간적인 욕망이나 불순함을 억제하는 금욕주의적 태도를 지속해야 한다'는 도덕적 실천의 철

학적 근거를 여기에서 찾았다. 그리고 이러한 상태에 이르기 위한 방법론으로 격물치지格物致知를 제시하였으나, 대개 학문적인 접근에 치중하면서 지식의 습득에만 그치는 한계를 드러내기도 하였다.*

성경론誠敬論은 자연의 이치나 자아를 깨달은 인간이 도달할 수 있는 최고의 상태를 가리키며, 정이는 성誠이라 하고, 정호와 주희는 경敬이라 하였다.

이상과 같은 성리학의 주요 이론은 주희에 의해 집대성되었으며 이치를 중요시하였기 때문에 이학理學이라고 하였다. 동시기에 활동한 육구연陸九淵(1139-1193)은 이와 달리 마음(心)을 강조한 심학心學을 발전시키면서 신유학의 양대 산맥을 형성하였다. 특히 주희의 업적은 후대에 높이 평가되면서 공자에 버금간다는 의미로 '주자朱子'라고 존칭되기도 하였다. 그러나 주희가 살아 있는 동안에 성리학은 위학僞學이라 박해를 받았으며, 원대에 이르러 관학官學이 되고 주희가 새롭게 해석한『사서집주四書集註』가 과거시험 교재로 채택되어 명대 문인들의 주요 학문으로 자리매김하면서 일상과 문예창작 전반에 걸쳐 지대한 영향을 미치게 되었다.

우리나라에 성리학이 전래된 시기는 성립 직후인 고려 인종 연간(재위 1122-1146)으로 알려져 있다. 하지만 충렬왕(재위 1274-1308) 때 원나라를 방문한 안향安珦(1243-1306)이 공자에 비견되는 주희를 존숭하여 그의 초상화를 모사한 것과『주자전서朱子全書』를 가지고 귀국하면서 본

* 격물치지格物致知는『대학』의 "격물格物·치지致知·성의誠意·정심正心·수신修身·제가齊家·치국治國·평천하平天下"에 쓰여 있다. 주희는 '격格'을 '이르다(至)'라는 의미로 해석하여 모든 사물의 이치를 끝까지 파고 들어가면 앎에 도달한다는 성즉리설性卽理說을 제기하였고, 왕양명王陽明(1472-1529)은 '격'을 '물리친다'로 이해하여 사람의 참다운 양지良知를 얻기 위해서는 마음을 어둡게 하는 물욕을 제거해야 한다며 심즉리설心卽理說을 주장하였다.

도6-1 작가 미상, 〈안향초상〉
1318년, 견본채색, 37×29cm, 경상북도 영주 소수서원

격적으로 소개되었다고 할 수 있다. 충숙왕(재위 1313-1330)은 이러한 안향의 공을 기리기 위해 1318년 문묘에 그의 초상화를 그려 봉안하고 고향 홍주興州에서도 제례를 지내도록 명하였다. 현재 소수서원紹修書院에 전하는 〈안향초상〉은 이때 그려진 것으로, 화면 상단의 찬문에 의하면 홍주수興州守 최림崔琳이 한 폭 더 모사하여 향교에 봉안하도록 했다는 사실을 확인할 수 있다.도6-1 또한 고려 말부터 주희가 『논어』, 『맹자』, 『중용』, 『대학』을 정리한 『사서집주』에서 과거시험 문제가 출제되면서 성리학은 빠르게 확산되었고 조선 건국과 더불어 통치이념으로 채택되었다.

　조선시대의 정치, 경제, 사회, 문화는 성리학을 근간으로 새롭게 전개되었으며 지배층은 안정된 통치체제를 구축하기 위해 사회적 윤리 강화에 중점을 두었다. 사회질서를 바로잡고 백성을 교화하기 위한 목적에서 『삼강행실도三綱行實圖』(1434)를 편찬·발간하였을 뿐만 아니라, 『국조오례의國朝五禮儀』(1474)를 통해 왕실의 길례吉禮·가례嘉禮·빈례賓禮·군례軍禮·흉례凶禮에 관한 예법과 절차, 즉 윤리적 실천 지침을 제정하였다.[3] 이와 같이 조선 건국 초기에 성리학은 백성을 통치하는 데 중점을 두었던 치인지학治人之學이었다. 하지만 16세기에 이르러 정치 세력으로 성장한 사림 계열 성리학자들에 의해 점차 수기지학修己之學으로 바뀌어갔다. 때문에 조선시대에는 수기의 전제 조건인 인간의 본성, 즉 사단칠정을 철학적으로 설명하는 데 관심이 집중되었다. 이에 비해 중국에서는 우주의 근원을 설명하는 태극론이 주로 논의되며 차별화된 양상을 보여준다.

　조선의 성리학자들은 사단과 칠정의 발생 과정을 이기론으로 해명하는 과정에서 '이'를 중시하는 영남학파와 '기'를 중시하는 기호학파로 나뉘어 커다란 논쟁이 전개되었다. 이황李滉을 중심으로 하는 영남학파의 수양 철학에서는 존재의 본질인 '이'를 중시하였고, 이이李珥를 중심으

로 하는 기호학파의 실천 철학에서는 현실 개혁에 중점을 두었기 때문에 존재의 현실적 요소인 '기'를 강조하였다. 특히 이이는 주자에 대한 맹신을 거부하고 왕도정치의 시작을 기자箕子로 설정하여 주체적인 입장에서 조선식 성리학을 토착화시키는 데 크게 기여하였다. 사림 계열의 성리학자들은 대의와 의리를 중시하면서 일상에서 도학道學의 실천을 통한 자율적인 향촌사회 운영과 가족 질서의 수립에 중점을 두었다. 이는 자연경관이 빼어난 곳에 향촌자치적 성격을 지닌 서원이 건립되고, 주희의 「무이도가武夷櫂歌」를 그림으로 그리거나 그의 행적을 따라 자신의 은거지에 정사精舍를 짓고 구곡九曲을 직접 경영하며 조선식 구곡도九曲圖를 제작하는 문화가 널리 성행하는 기반이 되었다.

2 새로운 사상가들, 사대부의 삶과 철학을 담다

형이상학적 개념인 이와 기로 우주 생성이나 인간의 심성을 설명한 성리학은 중도적이면서도 합리적인 객관적 관념론을 지향하였다. 때문에 신유학은 이상주의적으로 그려진 북송 수묵산수화와도 밀접한 연관이 있으며, 성리학이 보편화되면서 주돈이의 「애련설愛蓮說」과 주희의 「무이도가武夷櫂歌」 등은 그림의 주제로 널리 애호되기도 하였다. 조선시대에는 성리학의 금욕주의적 수양론을 배경으로 단아하고 기품 있는 백자白磁가 생활 공예품으로 자리매김하기도 했다. 또한 16세기에는 사림 계열을 중심으로 주자를 존경하고 그의 행적을 일상에서 적극 실천하는 과정에서 자연 풍광이 빼어난 곳에 다수의 '서원書院'이 건립되어 향촌 자치기구로서 기능하였다. 그리고 주자에 대한 추숭을 배경으로 무이구곡도武夷九曲圖가 그려졌을 뿐만 아니라 조선식 구곡 경영과 구곡도九曲圖 제작이 성행하였다.

북송의 대관산수화, 이理 개념의 시각적 표현

북송의 사대부는 세습 귀족이 아니라 과거시험을 통해 등용된 새로운 문인관료로서 황제를 중심으로 한 중앙집권체제 확립 과정에서 중추적인

역할을 담당하였다. 이는 송을 건국한 조광윤趙匡胤(927-976)이 기존 귀족사회에서 벗어나 문인관료를 중심으로 한 새로운 국가를 건설하려 했던 정치적 의도와도 밀접한 연관이 있다. 따라서 사대부의 학문적 기반이었던 성리학은 북송의 정치, 사회, 문화, 사상 등에 영향을 미치며 새로운 변화의 원동력이 되었다.

특히 신유학은 우주의 근원이나 인간 본성을 철학적으로 설명하는 과정에서 이理를 중요시하였다. 모든 사물에는 각각 그것이 존재하는 근거인 '이'가 존재하며, 시간의 흐름에 따라 사물이 움직이거나 변화하는 일정한 규칙 또는 원칙을 천리天理라고 정의하였다. 더불어 송 건국 이후 국가 통치체제를 공고히 하고 사회질서를 바로잡기 위한 방편으로 일상에서의 인간관계 원칙을 규정한 삼강오륜이 강조되었다. 이는 국가 통치에서 가장 중요한 근간이 되는 인간관계인 군신, 부자, 부부 관계를 정의한 삼강을 절대적으로 필요한 불변의 원리, 즉 천리로 인식하였음을 의미한다.

신유학으로 무장한 북송의 사대부들은 자연에 은거하는 것이야말로 삶을 풍요롭게 하는 최상의 방편이라고 생각하였다. 때문에 자연 속에서 생활하며 욕망이 가득한 인간의 모습을 떨쳐버리고 정신을 자유롭게 하며, 자연과의 일체를 체험하는 수기적修己的 생활태도를 지향하였다. 다시 말해 일상에서 감정이 적절하게 통제된 이성적인 상태의 지속을 중요하게 생각하였다. 특히 천리를 보존하고 인간의 욕심을 멸해야 한다는 이학적 논리는 성리학자, 즉 사대부들이 자연경관이 빼어난 곳에서 학문 연마나 수양을 통해 도덕성을 지닌 군자의 삶을 지속해야 한다는 기재로 작동하였다. 더불어 예술 창작에 있어서는 인간이 존재하는 자연 공간인 산과 물 등으로 우주의 근원적인 이치인 천리 또는 도道를 시각적으로 형상화하려 하였다. 이러한 성리학적 논리가 반영된 결과물이 바로 북송

도6-2 　전傳 이성李成, 〈청만소사도晴巒蕭寺圖〉
960년경, 견본수묵, 111.4×56cm, 미국 넬슨 앳킨스 미술관

의 대관산수화大觀山水畵이며, 화면에서 주산主山을 중심으로 좌우에 객산客山을 배치한 모습은 봉건사회의 도덕적 규율을 형상화한 것이라고 할 수 있다.[4] 더불어 이러한 대관산수화가 당대까지 성행했던 채색화를 제치고 수묵화로 그려진 것 역시 군자의 금욕주의적 삶을 강조했던 성리학과 밀접한 연관이 있는 것으로 보인다.

현전하는 대표적인 예로는 이성李成(919-967)의 작품으로 전하는 〈청만소사도晴巒蕭寺圖〉도6-2를 비롯해 범관范寬(11세기 전반 활동)의 〈계산행려도谿山行旅圖〉, 곽희郭熙(11세기 후반 활동)가 1072년에 그린 〈조춘도早春圖〉 등이 있다. 이 작품들은 화면 중앙에 주산과 객산이 배치되어 있고 그 사이로 안개와 구름, 폭포, 나무, 건물, 인물 등이 정교하게 묘사되어 있다. 미술사학자 수전 부시Susan Bush는 이 산수들의 형상이 마치 거대한 비석을 세워놓은 것과 같다며 거비파산수巨碑派山水라고 하였다.

일례로 이성이 그린 〈청만소사도〉를 보면 화면 중앙에 위치한 주산과 좌우의 객산 사이로 다양한 인물과 폭포, 계류, 길, 사찰, 탑, 마을, 다리 등이 매우 상세하게 그려져 있다. 여기서 화면 중앙에 위치한 주봉主峰과 그 주변에 늘어선 군봉群峰이 각각 천자와 신하를 나타낸 것이라면, 그 사이로 여러 경물과 인간이 짜임새 있는 구도로 균형을 이룬 방대한 구조는 '송'이라는 새로운 통일 제국을 표현한 것이라고 볼 수 있다. 이성은 강남 산수화의 엷은 안개와 담묵법, 강북 산수화의 고산高山 구도법을 적절하게 결합하여 중국 역사상 역동적인 위업을 이룩한 북송의 국가적 이미지를 산수화로 그려내었다고 평가된다.[5] 따라서 북송 화단에서 대관식 수묵산수화가 청록산수화를 제치고 주류로 급부상한 것은 성리학적 사고를 기반으로 한 사대부의 자연관이나 미감이 반영된 결과라고 할 수 있다.

이와 관련하여 곽희의 『임천고치林泉高致』「산수훈山水訓」에 실려 있

는 다음 문장은 대관산수화에 반영된 성리학적 지배구조 내지는 자연관을 구체적으로 뒷받침해주는 자료로서 그러한 논리에 설득력을 더해준다.

큰 산은 당당하게 주위 여러 산의 주인이 된다. 그 주위로 산등성이와 언덕, 숲과 골짜기 등이 순차적으로 배치되어 멀고 가까움과 크고 작음의 우두머리가 된다. 그 형상은 마치 임금이 우뚝하니 남쪽을 향해 있고, 이에 모든 제후들이 분주하게 조회하지만 조금도 거만하거나 배반하려는 듯한 기세가 없는 것과 같다. 커다란 소나무는 꿋꿋하게 서서 뭇 나무들의 지표가 된다. 그 주위로 온갖 넝쿨과 초목들이 차례로 배치되어 이끌리고 의지하는 것들의 장수가 된다. 그 기세는 마치 군자가 뜻한 바대로 때를 만나 모든 소인들이 그를 위해 일을 하지만, 세력을 믿고 능멸하거나 걱정하며 낙심하는 태도가 없는 것과 같다.[6]

여기에서 산수의 형상을 왕과 제후의 관계로 정의하고 커다란 나무와 군소 나무들의 관계를 군자와 소인의 관계로 서술한 것은 도道를 중시하고 예禮와 덕德을 일상에서 실천하는 성리학적 지배체제가 적용된 것이라 보아도 무리가 없을 것이다. 다시 말해 화면 중앙에 거대한 주산을 그린 다음 이를 중심으로 좌우에 객산을 배치한 대관산수화는 봉건사회의 상하존비上下尊卑라는 도덕적 규범을 자연 경물로 시각화한 것이다.

성리학적 사고의 틀을 가진 북송 사대부들이 새로운 통일 왕국의 지배체제를 삼강이라는 인간관계의 재정립을 통해 강화하려 했던 정치적 목적과 경관이 빼어난 자연 속에 은거하며 수기적 삶을 이상으로 삼았던 생활태도는 대관식 수묵산수화 정립과 성행의 주요한 원동력이었다고 할 수 있다.

주돈이의 「애련설」, 군자의 표상

북송 초기의 성리학자인 주돈이는 도교와 불교의 개념을 빌려와 우주 만물의 근원과 인성이 태극에서 시작된다는 철학적 논리의 기틀을 마련한 인물이다. 특히 그의 제자 정호와 정이 형제가 이를 우주의 근본 원리와 관련해 각각 '이기일원론理氣一元論'과 '이기이원론理氣二元論'으로 발전시키면서 성리학 집대성의 중요한 토대를 마련하였다. 이로써 주돈이는 한나라 이래 지속된 훈고학으로 단절되었던 성性과 도道에 관한 철학적 논의를 새롭게 부흥시켰다는 평가를 받고 있다.

주돈이가 사대부의 삶을 연꽃에 투사하여 읊은 「애련설」은 성리학의 확산을 배경으로 후대에 널리 파급되며 차운시의 제재가 되거나 정원의 연지蓮池 조성을 유행시켰고 그림으로도 그려졌다.* 원래 연꽃은 인도가 본산지로, 불교에서 극락왕생을 나타내는 연화화생蓮花化生의 종교적 함의로 다루어졌다. 하지만 「애련설」을 기점으로 연꽃은 도덕적인 군자를 대표하는 것으로 의미가 바뀌면서 성리학 확산을 배경으로 시서화는 물론 정원문화에까지 지대한 영향을 미쳤다. 이로 인해 연꽃은 사군자四君子와 함께 군자를 표상하는 화훼의 하나로 인식되기 시작하였다. 주돈이가 지은 「애련설」의 내용을 소개하면 다음과 같다.

물이나 뭍에서 자라는 풀이나 나무의 꽃 가운데 정말 사랑할 만한 것이

* 　주희의 「애련愛蓮」, "듣기로 맑고 깨끗한 연못가에서 옮겨졌기에, 피는 꽃 대단하다 하지만 뭐 그럴 수 있는 일이건만. 다만 달 밝고 이슬 차가운 고요한 밤에 인적이 없으니, 선생으로 인해 그 흥취가 더욱 돋보이는구나.(聞道移從玉井旁 花開十丈是尋常 月明露冷無人見 獨爲先生引興長)" 김창룡, 「중국의 산문 명작(4): 주돈이의 애련설」, 『漢城語文學』 25(2010), p. 11 재인용.

대단히 많다. 진나라 도연명陶淵明은 홀로 국화를 사랑했고, 당대唐代 이래로 세상 사람들은 모란을 몹시 좋아했다. 그런데 나는 유독 연꽃이 진흙 속에서 자랐지만 그에 물들지 않고, 맑고 잔잔한 물에 씻기면서도 요염하지 않은 것을 사랑한다. 연꽃은 줄기가 비었어도 겉은 곧으며 넝쿨도 없고 가지도 없다. 게다가 향기는 멀리 있을수록 더욱 맑으며 우뚝히 깨끗하게 서 있어서 멀리서 보기에는 적당하지만 함부로 가지고 놀 수는 없다. 내가 생각하기에 국화는 은일隱逸을 상징하는 꽃이요, 연꽃은 꽃 중의 군자이다. 아! 국화를 사랑하는 사람은 도연명 이후에 또 있다는 것을 듣지 못했고, 연꽃 사랑함을 나와 함께할 이 누구인가. 모란을 사랑하는 사람은 의당 많을 것이다.[7]

이 글은 구법당舊法黨과 신법당新法黨의 대립으로 정쟁이 극심했던 시기에 성리학자 주돈이가 부귀를 탐하고 명예를 추구하는 세태에 물들지 않는 고고한 뜻을 지닌 군자의 모습을 연꽃에 의탁하여 지은 것이다. 따라서 연꽃은 부귀영화에 부합하지 않는 군자, 즉 주돈이 자신을 의인화한 것으로 자기적 초상이 포함되어 있을 뿐만 아니라 정치적 상황에 대한 풍자도 겸하고 있다. 하지만 시간이 지날수록 연꽃에 담긴 도덕적 군자를 표상하는 성리학적 개념이 약화되면서, 단순히 '화중군자花中君子'라는 언어적 의미만 전하는 양상을 보인다.

따라서 명대 이후 문인화가들에 의해 그려진 연꽃 그림은 종교적 색채보다는 성리학적 입장에서 군자의 표상을 시각화한 것이라 보는 것이 좀 더 합리적인 접근법이라고 생각한다. 이와 관련해 청 초의 유민화가로 알려진 석도石濤(1642-1708)가 그린 〈애련도愛蓮圖〉는 시사하는 바가 적지 않다.[도6-3] 화면에 그려진 연꽃은 최고의 절정기를 지나 시들어가고 있는 상태이며, 왼쪽 상단에는 「애련설」이 적혀 있다. 이는 이민족이 세운 청나라 땅에서 군자다운 삶을 지속할 수 없었던 한족 문인들의 현실

도6-3 석도石濤, 〈애련도愛蓮圖〉
청 초기, 지본수묵담채, 46×77.8cm, 중국 광주미술관廣州美術館

을 나타낸 것이라 보아도 무리가 없을 것이다. 비록 그가 청을 거부하며
출가하였기에 종교적 해석도 가능하겠지만, 전국을 주유하며 문인들과
서화로 교유하는 데 전념했던 정황으로 보아 도덕성을 지닌 군자의 모습
을 그려냈을 가능성이 높다고 생각한다. 또한 동시기에 출가했다가 환속
한 이후에도 반청反淸 의지를 피력했던 팔대산인八大山人(1626-1705)이
간결한 형태의 연꽃 그림을 자주 그렸던 것에도 성리학적 개념이 적용될
수 있을 것이다.

청대의 작품으로 궁정화가 정관붕丁觀鵬(18세기 중반 활동)이 그린
〈애련도〉가 현전하고 있는데, 주돈이가 배를 타고 연지에서 연꽃을 감상
하고 있는 모습으로 그려져 있다. 그는 1726년(옹정雍正 4)부터 동생 정
관학丁觀鶴과 함께 궁정화가로 활동하였는데, 궁정에서 봉직하던 시기

도6-4 　임백년任伯年, 〈애련도〉
1873년, 지본채색, 103×54cm, 상해 공예품진출구공사工藝品進出口公司

도6-5 창덕궁 애련지愛蓮池와 애련정愛蓮亭

에 그린 것으로 추정된다. 한화정책의 일환으로 청 황제는 유명한 한족
학자들의 문학작품이나 일화를 궁정화가들로 하여금 그리도록 하였는
데, 주돈이의 대표적 문학작품인 「애련설」을 소재로 한 애련도 역시 그
러한 맥락을 지닌 것으로 보인다. 다만 연꽃을 그린 화훼화가 아니라 문
인이 연꽃을 감상하고 있는 산수인물화 형식으로 그려진 것이 달라진 점
이라 할 수 있다. 이러한 표현법은 청 말기에 상해를 중심으로 활동한 직
업화가 임백년任伯年(1840-1896)이 그린 〈애련도〉에서도 지속되고 있어
인물을 통해 군자의 이미지를 직접 전달하려 했던 것으로 이해된다.도6-4

조선에서도 주돈이의 「애련설」이 애송되었으며, 1692년(숙종 18) 건
립된 창덕궁 후원의 연못과 정자의 이름을 각각 애련지愛蓮池와 애련정
愛蓮亭이라 했던 것도 그러한 사실을 뒷받침해준다.도6-5 또한 조선에서는
사대부들이 자신의 집에 연지를 조성하는 것이 보편화되어 있었으며, 정
선鄭敾(1676-1759)이 1747년경에 그린 〈염계상련도濂溪賞蓮圖〉에서 그

도6-6 정선, 〈염계상련도濂溪賞蓮圖〉
1747년경, 견본담채, 30.3×20.3cm, 개인소장

도6-7　강세황, 〈향원익청도香遠益淸圖〉
18세기, 지본채색, 115.5×52.5cm, 간송미술문화재단

도6-8　방희용, 〈화지군자도花之君子圖〉
　　　19세기, 지본담채, 23.2×32.3cm, 간송미술문화재단

러한 사실을 확인할 수 있다.도6-6 이 작품은 「애련설」을 산수인물화 형식
으로 그린 예이며, 제목은 호가 '염계'였던 주돈이가 초당에 앉아 연지에
핀 연꽃을 감상하고 있는 장면을 그렸다는 사실을 알려준다.

　「애련설」은 화훼화로도 그려졌는데, 문인화가 강세황姜世晃(1713-
1791)이 공필진채工筆眞彩로 그린 〈향원익청도香遠益淸圖〉는 그런 예에
해당한다.도6-7 제목의 '향원익청'은 향기가 멀어질수록 더 맑아진다는 의
미로 주돈이의 「애련설」에서 연꽃의 생태적 특징 중 하나로 제시된 시구
이다. 하지만 그 속뜻은 군자의 고매한 품격이 멀리까지 미친다는 것이
다. 화면에는 한여름의 연꽃이 그려져 있고, 그 위에는 "염계 선생께서
말씀하시기를 '연꽃은 멀리서 바라볼 수는 있으되 함부로 할 수는 없다'
고 하셨다. 나 역시 '연꽃 그림은 멀리서 보는 것이 좋겠다'고 하겠다. 표

암."이라는 강세황의 제문이 적혀 있다.[8] 이 내용은 주돈이가 「애련설」에서 언급한 '향원익청'으로 연꽃이 군자를 상징한다는 사실을 직접적으로 밝히고 있다는 점에서 의미를 지닌다. 하지만 후대로 갈수록 연꽃은 군자의 꽃이라는 언어적 의미만이 강조되는 양상을 보인다. 19세기 여항화가 방희용方義鏞(1805-?)이 그린 〈화지군자도花之君子圖〉는 그러한 사실을 뒷받침해준다.[도6-8]

연꽃을 군자에 비유한 주돈이의 「애련설」은 성리학적 인식을 근간으로 한 문학작품이다. 그러므로 북송 이후 문인화가에 의해 그려진 연꽃 그림은 종교적 접근보다는 성리학적 군자를 표상하는 시각적 이미지이라는 관점으로 접근하는 것이 합리적이다.

조선시대 서원, 성리학적 이념이 구현된 공간

자연경관이 빼어난 곳에 위치한 조선시대 서원은 성리학과 조선의 문화가 결합되어 설립된 사설 교육기관이며, 동시에 향촌 자치기구로서 성리학적 지배질서와 확산에 중추적인 역할을 담당하였다. 이러한 서원 건립 역시 주자가 강서성 성자현星子縣에 부임하면서 다시 중건했던 백록동서원白鹿洞書院과 무이산에 은거하며 1183년에 건립한 무이정사武夷精舍의 영향을 받은 것이다.

조선에서는 16세기부터 정권을 장악한 사림 계열 성리학자들에 의해 세워졌으며, 특정 선현先賢을 모시고 제례를 지냄과 동시에 학문 연구와 제자 양성을 목적으로 하였다. 따라서 조선시대 서원은 과거시험보다 학문을 연마하고 자연과의 교감을 통해 심신을 수양하고자 했던 성리학적 수양론이 반영된 특수한 공간이었다. 중국에서도 주희에 의해 백록동서

원이 부활된 이후 서원이 전국적으로 확산되었는데, 이는 관료 양성을 목적으로 한 교육적 성격이 강한 학교였다는 점에서 조선시대 서원과는 다른 행보를 보여준다.

서원의 건물 배치는 선현의 위패를 모시고 제사를 지내는 제향祭享 공간과 유생들이 학문을 배우는 강학講學 공간으로 명확하게 구분되었으며, 이는 조선시대 관학이었던 향교鄕校의 경우도 마찬가지였다. 하지만 향교는 조정의 관리가 파견된 읍에 설치되어 공자와 그의 제자들을 제향하고, 과거시험 합격을 목표로 한 교육에 매진했던 데서 서원과 차별화된 면모를 찾을 수 있다.

조선시대 최초의 서원은 1543년에 세워진 백운동서원白雲洞書院이다. 풍기군수 주세붕周世鵬(1495-1554)이 고려 말 성리학자 안향의 고향인 경상도 순흥에 그를 기리는 사우祠宇를 세우고 학문 연마를 위해 설립하였다. 이후 풍기군수로 부임한 이황의 노력으로 1550년 2월 국가로부터 '소수서원紹修書院'이라 사액되면서 백운동서원은 성리학이 지향하는 도학道學의 장場으로서 공인받은 최초의 교육기관이 되었다. 이를 계기로 서원 설립 운동이 확산되면서 1550년에는 최충崔冲(984-1068)을 모시는 황해도 해주의 문헌서원文憲書院이, 1554년에는 정몽주鄭夢周(1337-1392)를 제향하는 경상북도 영천의 임고서원臨皋書院이, 1566년에는 정여창鄭汝昌(1450-1504)을 모시는 경상남도 함양의 남계서원灆溪書院이 각각 사액을 받게 되었다.* 선조 연간(1567-1608)에 이르러 사림 계열 성리학자들이 정권을 장악하면서 서원은 60여 개소로 증가하였고,

*　조선시대에 국왕이 서원의 명칭이 적힌 편액扁額과 서적, 토지, 노비 등을 하사한 서원을 '사액서원'이라 한다. 이는 서원에서 특정 성리학자를 모시고 제례를 지내는 것과 학문 연마를 통해 백성을 교화하는 사회적 기능을 국가가 공식적으로 인정한다는 의미를 지닌다. 이수환, 『朝鮮後期書院研究』(一潮閣, 2001), pp. 11-41.

이후 전국으로 확산되며 조선 사회가 성리학적 구조로 재편되는 데 핵심적인 역할을 하였다. 그러나 서원이 붕당을 조장하거나 특권 남용 등으로 사회 경제적 폐해가 극대화되면서, 1864년에는 서원철폐령이 내려져 1,000여 곳이 헐리고 47개소만 남게 되었다.

현재 남아 있는 남계서원은 서원의 초기 건축 구조와 관련하여 기본적인 방향을 제시한 것으로 유명하다.^{도6-9} 당시 특정한 기준이 없던 유생들의 기숙사인 동재東齋와 서재西齋를 마주하도록 하고, 그 바로 뒤에 강당이 있는 강학 공간은 앞쪽의 낮은 곳에 배치하였으며, 정여창의 사당을 중심으로 한 제향 공간은 뒤쪽 높은 곳에 조성하여 두 개의 독립적인 공간으로 분리하였다. 이런 구조는 이후 건립된 서원에서 그대로 따라하면서 하나의 기준이 되었다. 하지만 17세기 중반 이후 인격 수양을 위한 강학보다 선현 제향을 중시하게 된 서원에서는 강당을 맨 앞쪽에 두고, 다음에 동재와 서재, 안쪽 끝에 사당이 위치하는 구조로 종종 건립되기도 하였다.[9] 이처럼 조선 후기에 서원 건축을 경사가 진 구릉에 조성하면서 제향 공간을 강학 공간보다 높은 곳에 배치하는 특유의 위계성은 성리학의 위계질서를 건축물에 구현한 것이라 할 수 있다.

현전하는 서원들 가운데 빼어난 주변 경관과 건축물이 조화를 이룬 대표적인

도6-9 남계서원 배치도, 「남계서원지灆溪書院誌」 권2
1935년, 30×19.7cm, 경상남도 함양군

도6-10 도동서원道東書院, 대구시 달성군 구지면

예로는 도동서원道東書院을 꼽을 수 있다.^{도6-10} 원래 김굉필金宏弼(1454-1504)의 도학과 덕행을 기리기 위해 1568년 쌍계서원雙溪書院이라는 명칭으로 건립되었으나 임진왜란 중에 전소되었다.[10] 1605년 정구鄭逑(1543-1620)가 낙동강을 바라보는 현재 위치에 동북향으로 중건하였으며 1607년 도동서원이라 사액되었다. 주요 건물들을 보면 수월루水月樓와 환주문喚主門이라는 진입 공간이 있고, 기숙사인 거인재居仁齋와 거의재 居義齋가 마주하고 있으며, 그 뒤로 강당인 중정당中正堂이 위치한 강학 공간, 내삼문內三門과 사당으로 된 제향 공간이 일직선상에 위치하며 좌 우대칭을 이루고 있다. 이처럼 수직과 수평의 짜임새 있는 건물 배치는 뛰어난 균제미를 보여주는데, 이는 성리학의 주요한 행동 준거가 되는 중용中庸, 즉 '치우치지도 않고 넘치지도 않는 상태'를 서원 구조에 적용

한 것이라 해석된다.[11]

서원은 자연경관이 빼어난 곳에 위치하며 단아한 목조건물과 주변의 산, 나무, 돌 등이 조화를 이루는 특징을 보여준다. 따라서 서원은 자연 속에서 학문 연마나 정신 수양을 통해 자연과의 합일을 추구했던 성리학적 자연관과 가치관이 적용된 공간이라고 할 수 있다.

조선시대 서원은 주희에 의해 집대성된 성리학이 전래되어 한국적 문화 전통과 결합되면서 만들어진 사립 교육기관이며, 건축 구조는 성리학적 가치관이나 자연관이 반영된 물리적 표상이라는 점에서 건축사는 물론 사상사에서도 중요한 의미를 지닌다.

주희의 「무이도가」와 조선식 구곡도

중국은 물론 조선시대 성리학자들은 성리학을 집대성한 최고 학자 주희를 흠모하고 존경하였다. 그는 1183년 복건성 숭안현崇安縣에 위치한 무이산 은병봉隱屛峰에 무이정사를 짓고 학문 연마와 후학 양성에 전념하였다. 또한 54세 되던 1184년에는 자신을 찾은 친구들과 함께 배를 타고 아홉 굽이 계류를 따라 펼쳐진 아름다운 풍광을 돌아보고 「무이도가」 10수를 지었다. 「무이도가」는 서수序首와 아홉 계곡의 실경을 묘사한 9수로 이루어졌으며, 주자의 성리학적 자연관을 보여주는 대표적 문학 작품으로 차운시가 다수 지어졌을 뿐만 아니라 그림으로도 그려졌다.[12]

특히 조선시대 성리학자들은 무이산에 정사를 짓고 후학을 양성한 것이나 구곡을 주유하며 「무이도가」를 지었던 주자의 행적을 가장 이상적인 학자의 모습이라 인식하였다. 이로 인해 『무이산지武夷山志』 등과 같은 중국 지방지를 열람하거나 무이구곡도를 그리는 것에 머물지 않

고, 조선의 산천에 정사를 짓고 주변에 구곡을 경영하며 구곡시를 짓고 구곡도를 그리는 것이 성행하였다. 중국에서는 이러한 사례를 거의 찾아볼 수 없으며, 주자에 대한 조선 성리학자들의 존경 내지 흠모가 어느 정도였는가를 보여주는 척도라고 할 수 있다.

중국에서 무이산은 일찍부터 민간신앙과 도교의 성지로 알려졌으나, 주희가 1183년부터 이곳에 은거하며 강학과 저술에 전념하면서 더욱 유명해졌다. 때문에 무이산을 화제로 한 그림은 북송대에도 그려졌으며, 복건성 우림정遇林亭 도요지에서 출토된 〈흑유금채무이산도다완黑釉金彩武夷山圖茶碗〉은 남송대부터 주자와 관련된 그림이 그려졌다고 하는 사실을 확인시켜준다.도6-11 13 다완의 구연부 테두리에는 「무이도가」 1곡이 적혀 있고, 안쪽에는 관련 그림이 그려져 있다.

원대에 그려진 무이산도로 현전하는 유일한 예는 방종의方從儀 (1302-1393)가 1359년 그린 〈무이방도도武夷放棹圖〉이다.도6-12 화면을 보면 계류 오른쪽에 위치한 산봉우리는 마치 폭발할 것 같이 에너지가 넘치는 반면, 작게 그려진 배 안의 인물들은 비교적 평온한 모습으로 묘사되어 있다. 화면 왼쪽에 있는 "1년 전 주공周公과 무이산에서 난초 캐고 구곡을 주유했던 사실을 기념해 거연巨然의 필의로 그렸다."는 제시를 통해 단순히 무이산과 관련한 개인적 기억을 시의적詩意的으로 그려낸 것임을 알 수 있다.14 또한 현전하는 중국 지방지 가운데 14세기 후반 충중유衷仲孺가 편찬한 『무이산지』에는 〈무이구곡전도〉만 실려 있고, 명대에 서

도6-11 〈흑유금채무이산도다완黑釉金彩武夷山圖茶碗〉
남송, 5×10.5×3.3cm, 복건성 우림정박물관遇林亭博物館

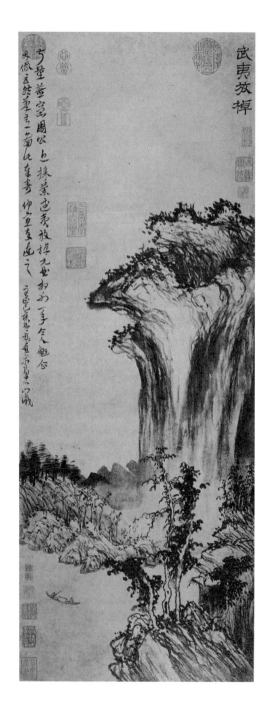

도6-12 방종의方從儀, 〈무이방도도武夷放棹圖〉
1359년, 지본수묵, 74.4×27.8cm, 북경 고궁박물원

도6-13 서표연徐表然 편찬, 〈무이구곡전도〉
『무이지략武夷志略』 중에서, 1619년

표연徐表然이 편찬한『무이지략武夷志略』(1619)과 청대에 동천공董天工
이 편찬한『무이산지』(1751)에는 〈전도全圖〉와 〈구곡도九曲圖〉가 모두 포
함되어 있다.도6-13 15 이러한 중국 지방지는 조선에 유입되어 무이구곡도
제작에 직간접적으로 영향을 미쳤던 것으로 보인다.

　조선에서는 16세기 이후 사림 계열에 의해 성리학 연구가 보다 심화
되면서 무이구곡도가 빈번하게 제작되었다. 무이구곡도의 유행은 주희
가 무이산에 은거하며 후학을 양성하고 주변의 빼어난 자연과 교감하며
시문을 짓고 수양했던 생활에서 성리학자의 이상적인 표상을 찾았기 때
문이라고 이해된다.[16] 따라서 조선시대에 그려진 무이구곡도는 주희의
강학 활동과 자연관 등이 집약된 관념산수화로 성리학을 배경으로 유행
한 특수한 경우라고 할 수 있다.

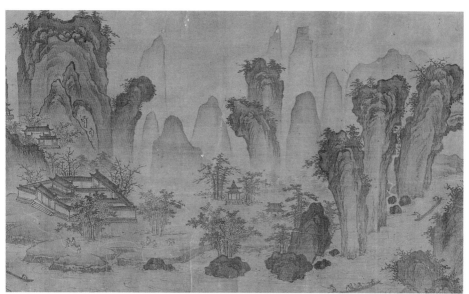

도6-14 이성길李成吉, 〈무이구곡도〉 부분
1592년, 견본담채, 33.5×398.5cm, 국립중앙박물관

특히 퇴계 이황의 학통을 따랐던 사대부들은 주자의 「무이도가」를 차운한 시를 자주 지었을 뿐만 아니라 무이구곡도를 반복적으로 제작하였다. 이황 역시 「무이도가」를 차운한 시를 지었으며, 이중구李仲久(1501-1575)의 부탁으로 그가 소장한 무이구곡도의 빈 공간에 주희의 「무이도가」 10수를 써주기도 하였다. 또한 이황은 이중구로부터 받은 무이구곡도 임모본을 귀하게 보관하였으며, 이중구가 소장했던 작품은 퇴계의 제자인 정구가 나중에 물려받아 소장하였다.[17] 비록 이 작품들은 현재 남아 있지 않지만, 이성길李成吉(1562-1620년 이후)이 1592년에 그린 〈무이구곡도〉와 마찬가지로 긴 두루마리에 아홉 곡의 계류를 따라 산봉우리들이 파노라마처럼 전개되면서 실재 경관의 특징을 선별적으로 재구성하는 형태였을 것으로 추정된다.[도6-14] 이 밖에 강세황이 1753년과 1765년에 각각 그린 〈무이구곡도〉 두루마리와 화첩이 현전하는데, 화첩에 포함된 「무이구곡도발武夷九曲圖跋」에서 이익李瀷(1681-1763)은 주자와 이황에 대한 흠모의 마음을 구체적으로 밝히고 있다.

또 다른 형식으로 세로로 된 축軸 화면에 그려진 전도全圖가 있으며, 현전하는 가장 이른 예로 경상북도 안동에 위치한 운장각雲章閣에 소장되어 있는 〈무이구곡지도武夷九曲之圖〉를 꼽을 수 있다.[도6-15] 이는 이황의 제자인 김성일金誠一(1538-1593)이 1577년 연행사 일원으로 북경에 갔다 가져온 작품을 임모한 것으로 알려져 있다.[18] 오른쪽 하단에서 시작된 1곡이 가로로 누운 's'자 형태의 계류를 따라 왼쪽 상단에서 9곡으로 끝나는 구도는 무이산 그림이 포함된 중국 지방지와 관련이 있는 것으로 보인다. 이상에서 살펴본 것처럼 「무이도가」를 차운하여 시를 짓거나 무이구곡도를 그리고 소장하는 등의 행위는 퇴계 이황과 그의 학풍을 따랐던 사대부들을 중심으로 이루어졌다. 따라서 퇴계 학파는 무이구곡도를 주자의 성리학적 이상이 구현된 상징적 공간인 무이산을 대신하는 시각

도6-15 **작가 미상, 〈무이구곡지도〉**
1577년 이후, 지본담채, 123×73cm, 경상북도 안동 운장각 의성김씨 학봉종택

적 이미지로 인식하였다고 할 수 있다.

반면 이이李珥 계열 성리학자들은 주자의 무이정사나 「무이도가」를 동경하는 단계를 넘어서 조선식 구곡을 경영하는 독특한 양상을 보인다. 경관이 빼어난 조선의 특정 지역에 정사를 짓고 학문 연마와 후학 양성을 겸하였을 뿐만 아니라 주변 계류를 따라 구곡을 경영하며 구곡시를 짓고 구곡도도 그렸던 것이다. 조선의 성리학자들이 자신의 은거지에 구곡을 설정하고 시를 짓거나 그림을 그리는 독특한 문화는 중국에서는 없었던 일로, 주자에 대한 각별한 흠모와 존경을 나타낸다. 또한 조선식 구곡도의 전개는 이이를 기점으로 성리학이 조선화되었던 맥락과도 일맥상통한다는 점에서 주목된다. 현재까지 알려진 대표적인 예로 고산구곡도高山九曲圖를 비롯해 곡운구곡도谷雲九曲圖, 화양구곡도華陽九曲圖 등이 있다.

고산구곡도는 이이가 주자를 흠모하여 황해도 고산군 석담石潭에 경영했던 구곡을 그린 것으로 석담구곡도石潭九曲圖라고도 한다. 그는 1571년 이곳을 돌아보며 구곡을 정하고 은거지로 낙점하였으나 실제로는 1576년부터 머물기 시작하였다.* 1578년 은병정사隱屏精舍를 짓고 후학을 양성하며 「고산구곡가」를 지었다. 이를 주제로 한 〈고산구곡도〉는 이이가 죽은 뒤에 그의 학통을 이은 문인들에 의해 그려진 것으로 보인다. 이와 관련하여 권섭權燮(1671-1689)의 「옥소장계玉所藏계」에 포함되어 있는 '고산구곡도설高山九曲圖說'이 주목된다. 그 내용은 김수증金壽增(1624-1701)이 이이의 후손이 소장했던 〈고산구곡도〉를 조세걸曺世

* 고산구곡은 황해도 고산군 석담리에 위치한 수양산의 선적봉仙適峯과 진암산眞岩山 사이의 계곡에 이이가 제1곡 관암冠巖, 제2곡 화암花巖, 제3곡 취병翠屏, 제4곡 송애松崖, 제5곡 은병隱屏, 제6곡 조협釣峽, 제7곡 풍암楓巖, 제8곡 금탄琴灘, 제9곡 문산文山이라 명칭을 붙인 것이다.

傑(1636-1705년 이후)에게 임모하도록 하였고, 그림을 받은 송시열宋時烈 (1607-1689)이 권상하權尙夏(1641-1721)와 함께 이이의 학설을 따랐던 서 인 노론계 문사 9명을 선별해 지은 「고산구곡가」 차운시와 함께 장정裝 幀하였다는 것이다. 비록 이 작품은 전하지 않지만 실경 표현에 중점을 두었을 것으로 짐작되며, 1930년대에 조선사편수회에서 간행한 『조선사 료집진속朝鮮史料集眞續』에 실린 도판을 통해 작품의 양상을 유추할 수 있는 정도이다.[19]

현재까지 확인된 대표적인 예로는 화원화가 김홍도와 김득신金得臣 (1754-1822) 등 9명이 1803년 7월과 9월 사이에 각각 한 장면씩 그린 다 음 여기에 시를 적어 표구한 《고산구곡시화도高山九曲詩畫圖》 12폭 병풍 을 꼽을 수 있다.^{도6-16} 이때 포함된 제시나 발문은 이이의 「고산구곡가」와 송시열의 한역시 등 노론계 문인들의 제시나 발문이며, 구곡도의 각 장 면은 실제 경관의 모습을 묘사한 것으로 짐작된다. 따라서 고산구곡도는 율곡 이이가 주자의 학문을 계승하였고, 다시 그 학문적 계보가 송시열 로 이어지는 도통道統의 전수를 드러내며 노론의 결속을 강화하려는 목 적을 지녔다고 할 수 있다.

곡운구곡도는 김수증이 강원도 화천군 곡운谷雲에 1675년 농수정籠 水亭을 짓고 후학을 양성하며 경관이 빼어난 계류를 따라 경영한 구곡 을 그린 것이다.^{**} 그는 1675년 동생 김수항金壽恒(1729-1789)과 송시열 의 유배를 계기로 관직을 그만두고 이곳에서 은거를 시작하였다. 김수 증은 이이의 학통을 계승한 노론 출신으로 〈고산구곡도〉를 소장하고 있

** 곡운구곡은 강원도 화천군에 걸친 화악산과 백운산 사이의 계곡으로 침하 노출된 기이 한 암석과 잡목이 기이한 경관을 연출하고 있다. 제1곡 방화계傍花溪, 제2곡 청옥협靑玉峽, 제3곡 신녀협神女峽, 제4곡 백운담白雲潭, 제5곡 명옥뢰鳴玉瀨, 제6곡 와룡담臥龍潭, 제7곡 명월계明月溪, 제8곡 융의연隆義淵, 제9곡 첩석대疊石臺라 명명하였다.

도6-16 **김이혁金履赫, 〈담총도潭摠圖〉**
《고산구곡시화도高山九曲詩畫圖》 12폭 병풍 중에서, 1803년, 견본수묵담채,
137.4×562cm, 국보 제237호, 동방화랑

도6-17 조세걸, 〈농수정籠水亭〉
《곡운구곡도》 중에서, 1682년, 견본채색, 37.5×54㎝, 국립중앙박물관

었을 뿐만 아니라 1682년 자신의 구곡에 평양 출신 화가 조세걸을 초대하여 현장을 직접 돌아보게 한 다음 《곡운구곡도》를 그리도록 하였다. 10년이 지난 1692년 김수증은 아들, 조카들과 함께 「무이도가」를 차운하여 지은 「곡운구곡가」와 조세걸의 그림을 엮어 시화첩을 만들었다.[도 6-17] 현재 이 화첩은 국립중앙박물관에 소장되어 있으며, 곡운구곡의 주인인 김수증이 구곡도와 구곡시의 제작에 직접 참여한 점도 이례적이다. 또한 《곡운구곡도》는 조세걸이 실제 현장을 돌아본 다음 그렸기 때문에 진경산수화의 유행에 앞서 실경을 그린 이른 예로서 중요한 가치를 지닌다.[20] 《곡운구곡도》는 김수증이 이이의 고산구곡 경영을 효방效倣하여 그의 학문적 계보를 이었음을 상징함과 동시에, 이를 통해 동문들의 결

속도 강화하였던 것으로 짐작된다.

또 다른 예로 화양구곡도가 있다. 화양구곡도는 충청북도 괴산군 청천면 속리산 북쪽에 있는 화양동 계곡에 경영된 구곡을 그린 것이다.* 원래 화양동에 은거를 시작한 인물은 송시열이며 그는 효종을 잃은 슬픔을 간직한 채 금사담金沙潭 근처에 암서재巖栖齋를 짓고 독서와 저술에만 전념하였을 뿐 구곡은 경영하지 않았다. 하지만 송시열 사망 이후 그의 제자 권상하를 중심으로 한 문인들이 명나라 신종과 의종을 제사지내는 만동묘萬東廟와 화양서원을 건립하고 구곡을 경영하여 스승의 학문과 정신을 계승하려 하였다. 또 다른 제자 김진옥金鎭玉(1659-1736)은 1715년 암서재를 중수하였을 뿐만 아니라 1719년에는 화양구곡도 초본을 그리기도 하였다.[21] 이때 초본의 '구곡'은 권상하에 의해 1720년에서 1721년 사이에 설정된 현재의 화양구곡과 차이를 보여, 아마도 구곡 선정 과정에서 제자들 간에 의견이 달랐던 것으로 짐작된다. 이처럼 제자들이 화양구곡을 설정하고 구곡도를 그린 것에는 스승 송시열의 은거지인 화양동을 존주대의尊周大義와 소중화주의 사상을 기념하는 공간으로 성역화하려는 의도가 내포되었을 것이다.[22]

화양구곡도는 현재까지 권신응權信應(1728-1787)의 《화양구곡도》와 이형부李馨溥(1791-?)가 그린 개인 소장본 2점이 확인되고 있다. 권신응은 조부 권섭의 권유로 1756년 《화양구곡도》를 그렸는데, 이를 본 권섭은 "골짜기를 나가지 않아도 절로 구곡의 기절함을 이루었다."라고 하였

* 화양구곡은 충청북도 괴산군 청천면 속리산 북쪽에 있는 화양동 계곡을 따라 경영된 것으로 제1곡 경천벽擎天壁, 제2곡 운영담雲影潭, 제3곡 읍궁암泣弓巖, 제4곡 금사담金沙潭, 제5곡 첨성대瞻星臺, 제6곡 능운대凌雲臺, 제7곡 와룡암臥龍巖, 제8곡 학소대鶴巢帶, 제9곡 파곶巴串이다. 이러한 구곡은 송시열이 사망한 뒤에 그의 제자인 권상하가 스승의 행적을 기리기 위해 1720년 무렵 완성한 것이다. 윤진영, 「화양구곡의 현양과 상징: 화양구곡도」, 『화양서원 만동묘』(국립청주박물관, 2011), p. 171.

지만, 무이구곡도에 대해서는 허황되고 과장된 그림이라고 하였다.[23] 이러한 기록을 통해 권신응은 실제 경관을 사실적으로 표현하였을 것이라 추정되지만 작품은 전하지 않는다. 하지만 권신응이 1758년경 다시 그린 《화양구곡도》가 충북대학교박물관에 소장되어 있어 1756년에 그린 작품 역시 실경산수화였을 것으로 유추된다. 충북대학교박물관 소장본은 정선 화풍으로 그려졌으며, 일례로 제3곡의 〈금사담〉과 사진을 비교하면 실제 경관을 충실하게 표현하려 했던 것으로 보인다.[도6-18, 6-19] 또 다른 예로는 문인화가 이형부가 1809년 그린 《화양구곡도》가 있는데, 수평으로 포착한 경물을 직선과 담채의 문인화풍으로 매우 사실적으로 그려냈다.[도6-20]

이상에서 살펴본 것처럼 조선시대 사대부들은 중국인보다도 주자에 대한 존경이나 추숭이 매우 각별했다. 이는 주희가 무이산에 정사를 짓고 후학을 양성함과 동시에 구곡계를 주유하며 지은 「무이도가」를 통해 심신 수양의 성리학적 자연관을 적극 수용하고 실천하려는 일련의 역사적 행보들을 통해 구체적으로 확인되고 있다. 특히 16세기에 이황과 이이에 의해 성리학이 조선화되는 과정에서 주자에 대한 존숭이 본격적으로 전개되었다. 퇴계학파는 「무이도가」의 차운시를 짓거나 무이구곡도를 그리는 것으로 주자에 대한 존숭을 나타내었다. 현전하는 무이구곡도는 중국에서 수입된 지방지의 지도식 표현을 차용하여 1곡부터 9곡까지 표현한 것으로 대부분 관념산수화의 범주에 속한다.

반면 이이 계열의 성리학자들은 조선의 특정 지역에 구곡을 경영하고 이를 그림으로 그려 조선식 구곡도의 성행을 주도하였다. 이이의 고산구곡도, 김수증의 곡운구곡도, 송시열의 화양구곡도 등이 대표적인 예이며, 이러한 조선식 구곡도는 특정 지역의 실제 경관을 근간으로 하였으므로 실경산수화의 특징을 보여준다. 조선시대에 그려진 무이구곡도

도6-18

도6-19

도6-18 **권신응權信應, 〈금사담〉**
　　　　《화양구곡도》 중에서, 1758년경,
　　　　지본수묵, 37.5×31.5cm, 충북대학교박물관

도6-19 **금사담과 암서재**
　　　　충청북도 괴산군 청천면

도6-20 **이형부李馨溥, 〈금사담〉**
　　　《화양구곡도》 중에서, 1809년, 지본수묵담채, 38×25.5cm, 개인소장

는 주자의 무이산 강학 활동과 자연과의 교감을 통한 심신 수양을 깊이 이해하려는 순수한 의미에서 시작되었다. 하지만 점차 학문적 계보를 구분하는 상징물로 의미가 바뀌면서 특정 학파의 결속을 다지는 기능을 하였다.

　북송이라는 새로운 통일국가의 지배 이념이었던 성리학은 대관식 수묵산수화가 화단의 주류로 부상하는 데 적지 않은 영향을 미쳤으며, 주돈이의 「애련설」을 통해 종교적 색채가 강했던 연꽃에 도덕성을 지닌 군자의 표상이라는 새로운 상징성이 부여되기도 하였다. 또한 조선시대에 건립된 서원은 성리학적 이념이 구현된 특수한 공간으로 성리학이 사회

전반으로 확산되는 데 중추적 역할을 하였으며, 이러한 사회적 분위기를 배경으로 무이구곡도가 다수 제작되었다. 나아가 주자의 「무이도가」를 조선의 현실 공간에 실천하면서 조선식 구곡 경영과 구곡도 제작이 성행하였는데, 이는 특정 학자의 학문적 계보를 잇는다는 상징적인 의미를 지니며 동시에 학파 내 결속을 강화하는 역할을 하였다.

양명학과 미술

1 앎과 행동을 하나로 하며
마음에서 이치를 찾다

명 말기에는 황제의 잇따른 실정으로 인한 당쟁과 관료의 부패, 환관의 전횡, 빈번한 재해 발생 등 사회적 혼란이 가중되었다. 하지만 통치이념인 성리학은 실천을 결여한 추상적 지식만을 추구하는 학문적 풍토를 조장하면서 사회의 당면 과제들을 해결하지 못하는 한계를 드러냈다. 이러한 상황에서 유학자 왕수인王守仁(호 양명陽明, 1472-1529)은 성즉리性卽理의 주자 성리학에 대한 비판과 반성으로 심즉리心卽理의 양명학陽明學을 새롭게 제창하였다.* 다시 말해 왕양명은 성리학이 사회문제를 해결할 능력을 상실하자 철학적이고 사변적인 이치(理)가 아닌 마음(心)에서 참다운 이치를 찾아야 한다는 논리를 전개한 것이다. 이성을 중시하여 이학理學이라고도 불린 성리학과 달리 양명학에서는 마음을 강조하였기 때문에 심학心學이라고 하였는데, 결국은 유학의 한 갈래로서 그 지평을 넓혔다고 볼 수 있다.[1]

심학의 연원은 남송 육구연陸九淵(1139-1193)으로 거슬러 올라간다. 명나라 초기의 진헌장陳獻章(1428-1500)도 독서를 통한 수련에 회의를 품게 되면서 책이 아닌 마음에서 도道를 찾아야 한다는 의견을 개진하

* 왕수인은 정치가 겸 유학자이며, 자는 백안伯安, 호는 양명陽明으로 절강성 여도 출신이다. 그는 왕수인이라는 이름보다 '양명'이라는 호가 널리 알려져 있으므로 이 책에서는 왕양명이라고 하였다.

였다. 왕양명은 환관 유근劉瑾의 비리 사실을 고발하였다가 1508년 귀주성貴州省 용장龍場에 유배되었으며 이곳에서 육구연, 진헌장 두 학자의 심학을 근간으로 하여 심즉리의 원리로 '격물치지格物致知'에 대한 새로운 해석을 제기하였다. 먼저 격물格物의 격格을 사물에 '이르다(至)'라고 해석한 주자와 다르게 '바로잡다(正)'라고 보았으며, '물物은 사물의 이치가 아니라 심의心意가 있는 인간사人間事'라고 정의하였다. 또한 심의가 잘못 발동되는 것을 바로잡는 것이 격물이며, 치지致知의 지知는 지식이 아니라 선천적 직관지直觀知로서의 양지良知를 사물에 구현하여 그에 따른 마땅한 이치를 얻어야 한다는 것이다. 다시 말해 양지를 단절시키거나 가리는 사욕私慾을 제거하여 천리天理를 드러내고, 특정 상황에 맞는 시의적절한 도덕적 행위를 해야 한다는 의미이다. 왕양명은 용장에서 양명학의 이론적 토대를 마련하였으며, 이를 '용장龍場의 오도悟道'라고 한다.

다음 해 유근의 사형으로 풀려난 왕양명은 귀양貴陽에서 지행합일설知行合一說을 처음 주장하였고, 1513년 저양滁陽에서는 정좌靜坐의 수양을 가르쳤으며, 1521년 강우江右에서 선천적으로 타고난 양심인 양지를 지극한 곳까지 확충해야 한다는 '치양지致良知'를 귀결점으로 제시하며 심학의 본체를 완성하였다. 동시에 수행의 방법도 자신을 억제하기보다는 적극적으로 행동해야 한다는 관점으로 전환하였다. 왕양명이 제시한 단계적 변화를 교教의 삼변三變이라고 하며, 지행합일은 성리학의 선지후행설先知後行說이 만들어낸 주지주의主知主義에 대한 반론으로 '지식과 실천이 마음에 의해 하나가 되어야 한다.'는 것이다. 일례로 맛있는 음식을 보면(知) 먹고 싶은 감정을 참지 않고 먹는다(行)라는 행위로 나타난다는 것이다. 결국 참다운 '지'는 바로 '행'으로 자연스럽게 이어진다는 의미이다.

지행합일의 방법으로 처음에는 '정좌'를 제시하였으나, 시간이 지남에 따라 고요한 것을 즐기고 움직이는 것을 싫어하면서 실제로 일이 생기면 어떻게 대처해야 할지 모르는 폐단이 있음을 깨닫게 되었다. 이에 마음의 천리를 보존하고 실행하기 위한 핵심적인 방법으로 입지立志, 성의誠意, 치양지致良知를 제시하였다. 여기서 입지는 잡념을 버리고 양지에 전념해야 한다는 것이며, 성의란 사물을 대할 때 진실함이 담겨 있어야 한다는 것으로 실천력과 진실성이 겸비되어야 한다는 의미이다. 치양지는 보이지도 않고 들리지도 않는 양지 본연의 모습을 끊임없이 성찰하라는 것이다. 그렇게 하면 동정動靜이 항상 유지되어 어떤 상황에 직면해도 마음을 바르게 함으로써 도덕적 규범, 즉 양지를 구현하는 실천적 행위를 수행할 수 있다는 것이다.[2]

이러한 양명학의 목표는 마음의 본성을 회복하여 사회를 개혁하려는 것이었으나, 명 말기에는 실천 없는 이론에 그치면서 여러 가지 사회문제를 야기하는 결과를 초래하였다. 왕양명의 논리는 개인을 도덕적 주체로 존중해야 한다는 의미였는데, 그의 제자들은 개인의 욕망을 긍정하는 방향으로 이해하면서 그 본질이 불가피하게 왜곡, 변질되었다. 다시 말해 왕양명에게 욕망은 일시적이고 우연한 것이었으나 제자들은 개인적 욕망이나 이기심을 오히려 필연적인 것으로 받아들여 명성, 여색, 재물 등을 탐닉하였다. 또한 개성을 중시하는 거침없는 행동들로 성리학을 근간으로 했던 기존의 사회적 통념이나 권위, 도덕을 극단적으로 부정한 결과 사회적 불안과 도덕적 혼미를 초래함과 동시에 퇴폐적 문화도 양산하였다.

왕양명은 제자들을 가르칠 때마다 각자의 능력과 습성에 따라 다른 교수법을 취하였기 때문에 그의 사망 이후 양명학파는 학설에 차이를 보이며 귀적파歸寂派, 수증파修證派, 현성파現成派로 나뉘었다. 크게는 우

파와 좌파로 구분되었으며, 우파에는 귀적파의 섭문울聶文蔚(1487-1563)과 나홍선羅洪先(1504-1564), 수증파의 추수익鄒守益(1491-1562)과 전덕홍錢德洪(1496-1574) 등이 속하였다. 이들은 마음이 본체로, 지선무악至善無惡하지만 양지는 반드시 닦고 체험하는 공부를 거쳐야만 도달할 수 있는 것이라고 이해하였다. 그리고 성선설과 타협하여 심학에서 벗어나 주자학적 이理를 현실적으로 연구하는 입장으로 점차 바뀌어갔다. 좌파인 현성파는 왕기王畿(1498-1583), 왕간王艮(1483-1540), 하심은何心隱(1517-1579), 나근계羅近溪(1515-1588), 이지李贄(1527-1602) 등이다. 이들은 양지를 선천적인 것이라 보고, 자연 그대로의 인간 정서와 의지를 중시하였다. 따라서 인간 감정에 충실하다 보니, 욕심에 따른 거리낌 없는 행동으로 예교禮教를 무너뜨리거나 사회적 윤리에 극단적 파탄을 초래하는 등 부정적 결과를 낳기도 하였다.

좌파를 대표하는 인물은 조선 사회에 '이탁오李卓吾'로 널리 알려진 이지李贄이다. 비록 그는 상인 집안 출신이었으나 지방관으로 재직하는 동안 동기창董其昌(1555-1636)은 물론 공안파公安派의 초굉焦竑 등과 교유하였고, 남경에서 마테오 리치Matteo Ricci(利瑪竇, 1552-1610)를 직접 만나는 등 다양한 학문을 접하였다. 하지만 자식 네 명이 사망한 1565년부터 좌파적 양명학에 경도되어 금욕주의와 신분 차별을 강요하는 예교를 부정하고, 어린아이의 마음처럼 거짓 없는 순수한 진심이 여러 경험을 하면서 상실되어간다는 동심설童心說을 제기하였다. 이지는 이러한 생각을 자신의 문학작품을 통해 적극 피력하였고, 그 결과 성리학에 대한 도전이자 혹세무민이라는 이유로 투옥되면서 자살을 선택했다. 더불어 그의 저서들은 1625년 금서로 지정되었다.

이지의 동심설이 문예 전반으로 확산되면서 만력 연간(1573-1619)에는 복고주의적 글쓰기를 거부한 원종도袁宗道 · 굉도宏道 · 중도中道 삼형

제를 중심으로 공안파라는 새로운 문학집단이 대두하였다. 이들은 옛 사람의 생각을 그대로 답습하는 복고를 반대하고, 자신의 성령性靈과 풍운風韻을 표출하는 낭만주의적 문학론을 근간으로 개성적인 자아 표현에 주력하였다. 즉 개인의 양지는 순수한 감정 내지 욕망이므로 어떤 유교적 도덕규범도 이를 억제하거나 통제할 수 없다는 좌파적 양명학의 특징을 극대화시킨 것이다. 그 결과 '개성' 강조가 문학계의 새로운 조류로 부상하며 인간의 욕망과 개성을 드러낸 애정소설이나 희곡이 성행하였다. 대표적인 예로는 『금병매金甁梅』를 비롯해 서위徐渭(1521-1593)의 『사성원四聲猿』, 탕현조湯顯祖(1550-1616)의 『환혼기還魂記』 등을 꼽을 수 있다.

이러한 문학작품 가운데 소설 『금병매』는 『수호전水滸傳』의 서문경西門慶과 반금련潘金蓮의 정사情事에 이야기를 보태어 명대 도시 상업자본의 성장을 배경으로 한 시민계급의 무뢰하면서도 어둡고 추악한 작태를 폭로한 것이다.* 즉 봉건사회의 죄악상을 대담하게 폭로하고 노골적인 에로티시즘을 적나라하게 묘사하였지만 그러한 실태를 비판하는 수준까지는 이르지 못하였다. 또 다른 작품인 『환혼기』는 만명기晩明期의 곤곡崑曲을 대표하는 것으로 '모란정환혼기牡丹亭還魂記'라고도 한다. 남안南安 태수太守의 딸 두여랑杜麗娘이 봄날 꿈속에서 만난 연인으로 인해 사망하였는데, 다시 무덤에서 살아나 꿈속의 연인과 사랑을 나눈다는 내용이다. 봉건적 예교사회에서 죽음으로 영원한 행복을 얻고자 했던 두여랑의 비극적이고도 정열적인 인생관은 감정에 충실한 자유분방함의 극단을 보여준다. 명 말기 문단에서 이처럼 감성이나 욕망에 충실한 인간상

* '금병매'라는 책 제목은 주인공 서문경의 첩 반금련, 이병아李甁兒, 그리고 반금련의 시녀 춘매春梅에서 한 글자씩 빌려온 것이다.

을 표현하는 데 초점을 맞추었던 것은 좌파적 양명학의 영향이라 할 수
있다.

조선에서는 1521년 박상朴祥(1474-1530)과 김세필金世弼(1473-1553)
이 왕양명의 『전습록傳習錄』을 시로 화답하며 배척했던 사실에 의해
1519년부터 1521년 사이에 양명학이 전래된 것으로 추정된다. 『전습록』
은 왕양명의 제자 서애徐愛가 정리한 것으로 1518년 발간된 초간본이
며, 왕양명이 살아 있던 시기에 전래된 것이다. 처음에는 양명학을 배척
하지 않았기 때문에 『전습록』은 남송 육구연의 문장과 함께 홍인우洪仁
祐(1515-1554), 남언경南彦經(1528-1594), 이요李瑤, 이황李滉, 유성룡柳
成龍(1542-1607), 박세채朴世采(1631-1695), 한원진韓元震(1682-1750) 등
에 의해 읽힌 것으로 추정된다. 그러나 1566년 조선 성리학의 지도적 위
치에 있던 이황의 양명학 배척으로 크게 위축되면서 몇몇 인물들에 의해
그 명맥이 유지되었다.[3]

허균許筠(1569-1618)과 이수광李睟光(1563-1628) 등도 양명학을 일부
수용하였으며, 허균은 이지의 『분서焚書』를 읽고 유교적인 예교를 반대
하였을 뿐만 아니라 그의 동심설도 수용하였다. 따라서 우리나라 최초의
한글 소설인 『홍길동전』에서 허균이 봉건사회의 모순과 서얼이라는 신
분 문제를 비판하며 사회 개혁의 필요성을 적극 피력했던 것은 좌파 양명학
의 수용과 밀접한 연관이 있다. 실학의 선구자로 알려진 이수광 역시 양
명학을 접하였는데, 『지봉집芝峯集』「경어잡편警語雜編」에서 "도道는 민
생의 일상 속에 있으니 여름에는 갈옷을 입고 겨울에는 털옷을 입으며,
주리면 먹고 목마르면 마시는 것이 바로 도이다."라고 적은 문장은 그러
한 사실을 뒷받침해준다.

양명학은 이후 장유張維(1587-1638)에 의해 본격적으로 수용되었으
며, 그의 문집 『계곡만필谿谷漫筆』은 양명학 연구에 있어서 중요한 문헌

자료이다. 일찍이 심학을 접한 그는 성리학만을 고집하면서 편견에 사로잡혀 새로운 것을 배척하는 학문 풍토를 비판하며, 지행합일을 통해 진실에 다가서야 한다는 양명학적 사고방식을 취하였다. 또한 호란 이후 정국을 주도한 최명길崔鳴吉(1586-1647) 역시 양명학을 수용하여 "군자가 믿는 것은 마음이니 돌이켜 생각하여 마음에 부끄러움이 없으면 남들의 비방이나 칭찬은 단지 외물外物에 불과하다."라고 역설하였다.

하곡霞谷 정제두鄭齊斗(1649-1736)는 한국적 양명학을 완성하였다. 그는 성리학자들이 학문보다 부귀, 권세, 명예를 추구하는 현실에 대한 각성과 반성이 요구된다고 하였으며, 마음을 수양하여 참다운 자기가 되는 것에 더 많은 가치를 두어야 한다고 경계하였다. 그리고 선천적인 사람의 마음을 보존하고 실행하는 것이 본체라면 진실, 성실, 공정, 창조적 지성(양지)을 실심實心과 실리實理로 일상에서 실천해야 한다는 이론적 원리도 제시하였다. 여기서 실심과 실리는 실학적 방법론으로 양명학과 실학을 절충하여 좌파적 경향을 배제해야 한다는 입장을 나타낸 것이다. 그의 한국적 양명학은 강화도에서 250여 년간 후손에게 가학家學처럼 전해지며 하곡학파를 형성하였다.[4] 이들의 학문적 근간은 양명학에 연원을 두었지만 실제로는 조선 사회가 당면한 현실 문제에 초점을 맞추면서 문학, 음운학, 언어학 등에 치중하였다. 하곡학파를 중심으로 한 조선의 양명학은 독자적인 위치를 확보하지 못한 채 실학과 그 흐름을 함께하며 독특하게 전개되었다.

이와 동시에 18세기 조선 문예계에서는 좌파적 양명학자인 이지의 영향을 받은 공안파의 성령론性靈論을 수용하여 천기론天機論과 도문분리론道文分離論을 내세우며 개성과 독창성이 강조되었다. 이는 성리학에 부합하는 관습적인 문예창작에서 벗어나 작가의 개성과 감정이 발현될 수 있도록 자유로운 언어와 문체로 서술해야 한다는 것이다. 이러

한 비판적 논의는 공안파의 반의고적反擬古的 논리를 수용한 김창협金昌協(1651-1708)을 중심으로 본격화되면서 천기론이 제기되었다. 이후 조귀명趙龜命(1693-1737)은 성리학이 진리를 독점하는 것에 대해 비판하며 도와 문은 분리되어야 한다는 도문분리론을 주장하였다. 이러한 공안파의 문예사상이 확산되며 이옥李鈺(1760-1815)은 공안파의 논리를 창작물에 적용하여 창작 주체의 자의식을 드러내거나 인간의 욕망을 적극적으로 표현하였다.[5]

명나라의 정유악鄭維嶽이 1594년에 쓴 『사서지신일록四書知新日錄』에 의하면 일본에 양명학이 전래된 시기는 1590년대로 알려져 있다. 왕양명의 『전습록』이 1650년 일본에서 발간된 이후 그의 어록과 문집이 잇달아 간행되었으며, 나카에 도주中江藤樹(1608-1648)는 주자학의 권위주의와 형식주의에 대해 처음으로 반론을 제기하였다. 이후 그의 제자인 후치고 잔淵岡山(1617-1686)과 구마자와 반잔熊澤蕃山(1619-1691)에 의해서 양명학이 성립되었다. 하지만 도쿠가와德川 막부는 1651년 경안慶安의 난을 일으킨 유이 쇼세츠由井小雪(1605-1651)가 양명학 신봉자라고 보았기 때문에 양명학의 학습을 전면 금지하였다. 이로 인해 양명학은 개인적으로 학습되며 침체되었다가 1712년 미와 싯사이三輪執齋(1669-1744)가 『표주전습록標主傳習錄』을 서술하면서 중흥의 기반이 마련되었다. 일본에서는 양명학을 단순한 지식체계가 아니라 실천을 강조한 윤리학 내지 정치철학으로 이해하였기 때문에 메이지 유신에도 커다란 영향을 미치며 근대까지 지속되었다.

2 복고復古를 거부한 개성과 감성의 예술세계

명나라 중반에 성립된 양명학은 인간의 마음에서 모든 이치를 찾아야 한 다는 것으로, 금욕적인 성리학에 대해 정면으로 반론을 제기하며 성립되 었다. 이는 문학 방면에도 영향을 미쳤으며 명 말기에는 사회의 부정부 패와 모순을 다루거나 남녀 간의 애정을 소재로 한 작품들이 다수 발간 되었다. 반면 대부분의 문인화가는 성리학으로 무장된 지배계층으로 보 수적인 태도를 취하였기 때문에, 의고주의적 화풍이 여전히 지배적이었 다. 이러한 명 말기 화단에서 문인화가 서위와 진홍수陳洪綬(1599-1652) 는 기존의 복고주의적 경향에서 벗어나 새로운 도전을 보여주는 개성적 작품들을 다수 남겨 주목된다. 그리고 청 초의 유민화가 석도가 지은 화 론서인『고과화상화어록苦瓜和尚畵語錄』(이하『화어록』)이 양명학을 사상 적 근간으로 서술되었다는 논의도 전개되고 있다. 이 밖에 조선의 대표 적 풍속화가 신윤복申潤福(1758-?)이 그린 작품들 가운데 일부는 좌파적 양명학의 수용이라는 관점에서 해석해도 무리가 없다고 판단되어, 시론 적試論的 입장에서 다루어 보려고 한다.

명 말기에 감성 폭발을 보여준 서위

서위徐渭는 즉흥적 감성이 물씬 풍기는 필법을 자유롭게 구사한 그림들로 보는 이의 시선을 사로잡았던 독보적인 존재이다. 그는 시서화뿐만 아니라 희곡에도 뛰어났지만, 자신의 심정이나 삶을 적극 투사한 결과 기이하다(奇)는 평가를 주로 받아왔다. 이러한 사실은 일찍이 공안파의 원굉도袁宏道가 쓴「서문장전徐文長傳」에서도 확인되며, 그 내용을 소개하면 다음과 같다.

> 매객생은 일찍이 나에게 편지를 보내 이렇게 말했다. '문장文長(서위의 자字)은 나의 오랜 친구인데, 병이 그 사람됨보다 기이하고, 그 사람됨은 그의 시보다 더 기이하며, 시는 글씨보다 기이하고, 글씨는 글보다 기이하며, 글은 그림보다 기이하다.' 내 이르노니 문장은 기이하지 않은 것이 없는 자로 기이하지 않은 것이 없었기 때문에 그 삶의 조우가 기이하지 않은 것이 없었다.[6]

위의 문장은 서위의 시서화가 모두 기이하였으며, 이는 그의 평탄치 못했던 삶이나 자유분방한 성격과 밀접한 연관이 있다는 내용이다. 이처럼 그의 예술세계를 '기이하다' 한마디로 간단하게 정의한 것은 그가 동시대 문예계의 복고적이며 의고주의적인 경향에서 크게 벗어났기 때문일 것이다. 서위의 독창적 예술세계는 기본적으로 기성의 개념이나 가치에 대한 일종의 도전이었으며, 그러한 사상적 연원이 인간의 마음은 만물의 이치라고 주장한 양명학과 맞닿아 있다고 할 수 있다.

먼저 서위가 양명학을 수용하고 자신의 창작 활동에 직접 반영하게 된 과정을 전반적인 생애와 연계하여 간략하게 언급하려고 한다. 그는

서얼 출신임에도 불구하고 정식 유교교육을 통해 1540년 20세에 생원이 되었고, 이후 반극경潘克敬의 데릴사위로 안정된 생활을 하며 소흥紹興의 여러 문인들과 교유하였다. 이때 부패한 황실에 대해 비판적 시각을 가진 심련沈鍊, 그림과 희곡에 상당한 재능을 지닌 진학陳鶴 등과 만나며 반봉건의 정치적 입장뿐만 아니라 예술 창작의 기본적인 소양도 갖추게 된 것으로 보인다. 하지만 26세였던 1546년 경제적 정신적으로 큰 힘이 되었던 부인이 병사하자 1548년 그곳을 떠나 학생들을 가르침과 동시에, 왕양명의 직제자인 계본季本(1485-1563)에게 '인간의 마음이 만물의 근본'이라는 심학을 직접 배우기 시작하였다. 이로부터 17년 동안 양명학을 배운 그는 스스로 왕양명의 문인임을 자처하며 '나의 양명 선생님(我陽明先生)'이라 하였다. 따라서 서위가 양명학에 깊이 경도되었음을 어렵지 않게 짐작할 수 있다.[7]

1557년 빈번한 왜구 출몰로 동남 지역 해안가의 피해가 극심하였는데, 이때 병부시랑 호종헌胡宗憲이 서위의 재능을 알아보고 막료로 발탁하였다. 그는 다양한 군사 전략으로 왜구를 격퇴하는 커다란 공을 세움과 동시에 시, 수필, 희곡도 집필하였다. 이처럼 그는 정치 활동을 하면서도 문학작품에서는 봉건사회에 반기를 들고 사회 개혁의 의지를 보여주었다는 점에서 흥미롭다. 경제적 여건이 호전된 1561년에는 41세의 나이로 두 번째 부인 장張씨와 결혼하였으나 여덟 번째 향시에 떨어지면서 과거시험을 포기하였다. 하지만 1558년 호종헌이 투옥되자 관직에서 물러나 귀향하였고, 1565년에는 갈등이 심했던 둘째 부인을 살해하면서 투옥되었다가 1575년에야 비로소 자유의 몸이 되었다. 말년에는 동료 문인들로부터도 외면당하는 인간관계의 단절과 경제적 궁핍 등이 그를 압박하여 정신착란이 반복되는 가운데, 비참하게 생을 마감했다.[8]

서위는 감옥에서 시문서화 창작을 본격적으로 시작하였으며, 출옥한

다음 해에는 대표적 희곡인 『사성원』을 완성하였다. 이것은 「광고사狂鼓史」, 「옥선사玉禪師」, 「자목란雌木蘭」, 「여장원女壯元」으로 이루어진 연작물이다. 서위 자신의 세상에 대한 울분과 애통한 심정을 계곡 사이로 울려 퍼지는 처절한 원숭이의 울음소리에 비유하여 '사성원'이라는 제목을 붙인 것이다. 전반적으로 사회 부조리를 고발하며 개혁 의지를 드러낸 것에서 서위의 학문과 사상적 근간이 좌파적 양명학과 밀접하게 연관되어 있음을 확인할 수 있다.

현전하는 서위의 회화작품들은 50대 후반부터 생계를 위해 만취 상태에서 그려진 것이 대부분이다. 특히 자유분방한 필묵과 독특한 구도는 비이성의 영역을 넘어 주관적 감성의 극단을 보여주는 예들이 적지 않은데, 이는 출옥 이후 사회 복귀가 불가능해진 상황에서 억누를 수 없는 분노의 감정이 창작 과정에서 분출된 것이다. 이러한 서위의 비전형적, 비합리적 회화세계를 광狂이라는 정신질환에서 배태된 우발적 창작물로 해석하는 경우도 적지 않다.[9] 필자도 서위의 정신상태에 문제가 있었음에 일부 동의한다. 하지만 이 책에서는 그의 기이한 또는 일탈적, 반이성적 회화작품들은 20대 후반부터 계본의 문하에서 접한 양명학이 그의 창작 과정에 사상적 근원으로 작용한 결과라는 사실에 좀 더 무게중심을 두고자 한다.[10]

감옥에서 출옥한 1575년 서위는 55세라는 나이에도 불구하고 본래의 사회적 지위를 회복하기 위해 노력하였으나 살인자라는 낙인 때문에 재기가 불가능하였다. 이로 인해 그의 60-70대는 극도로 궁핍한 생활에 시달리며 심리적으로 처절하게 무너지는 과정의 연속이었다. 이러한 마음의 상태는 전통적으로 군자의 풍모를 대표하는 사군자인 매화나 대나무 그림에도 직설적으로 반영되었다. 때문에 이러한 그림들에 자신의 굳은 지조와 절개를 드러내기보다는 가난하고 무기력한 모습이 투영되면

서 오랫동안 지속되어온 사군자의 권위를 상실하며 전혀 다른 형태로 표현되었다. 특히 그의 매화나 대나무 그림 위에 적힌 제시들에 등장하는 눈, 비, 바람 등은 사군자의 강인한 생명력을 증명해주는 보조적 역할이 아니라 오히려 존재를 위협하는 것으로 등장하고 있다. 그러므로 그림 속의 매화나 대나무는 군자의 당당함이나 강인한 의지와는 상당히 거리가 먼 초라한 모습으로 묘사된 경우가 적지 않았다. 일례로 광둥성박물관에 소장되어 있는 〈죽석도竹石圖〉를 보면 대나무와 괴석이 물기 많은 발묵潑墨으로 묘사되어 마치 금방이라도 녹아 없어질 것 같은 느낌을 준다.도7-1 어두운 미래를 암시하는 화면의 제시題詩는 대나무의 시각적 이미지와 일맥상통하며, 그 내용은 다음과 같다.

> 종이 옆의 젖은 붓 진할 필요 없으며
> 창에 비친 영롱한 푸른빛을 닮고자 하네.
> 두 장대의 가지 위에는 이파리도 많지 않은데
> 어찌하여 풍파가 하늘에 가득한가."

제시에서 서위는 창을 통해 푸른빛을 발하는 대나무를 그리려 했던 자신의 의도를 밝히고 있다. 하지만 바로 이어서 얼마 남지 않은 대나무 잎사귀가 비바람에 떨어질까 걱정하고 있다. 이러한 내용은 발묵으로 대강 그린 대나무 잎사귀가 축축 늘어져 있는 모습과 일치하고 있어 전통적인 사군자가 보여준 의연함이나 위풍당당함과는 거리가 멀다고 할 수 있다.

서위의 대표작이며 양명학적 요소가 극대화된 예로는 난징박물원에 소장되어 있는 〈잡화도雜花圖〉를 꼽을 수 있다.도7-2 세로 30센티미터에 가로 10미터가 넘는 긴 화면에 모란, 석류, 연꽃, 오동나무, 국화, 호박, 콩, 수국, 포도, 파초, 매화, 수선화가 힘이 넘치는 자유분방한 필묵으로

도7-1

도7-1 서위,〈죽석도竹石圖〉
지본수묵, 122×38cm,
광동성박물관廣東省博物館

도7-2 서위,〈잡화도雜花圖〉
지본수묵, 30×1053.5cm,
남경박물원南京博物院

도7-3 호박, 도7-2의 세부

그려져 있다. 두루마리의 끝에는 "천지산인 서위가 장난으로 칠하다.(天池山人徐渭戱抹)"라고 쓰여 있다. 화면을 보면 각각의 사물이 지닌 외형적 특징이 자유분방한 필묵의 구사로 인해 상당히 무너져 있고, 순간의 폭발적인 감성이 투사되어 즉흥성이 극대화되어 있다.도7-3 이러한 표현 기법은 당시 화단의 주류였던 의고주의 화풍을 거부한다는 서위 자신의 견해를 명확하게 피력한 것이라 할 수 있다.

이처럼 서위가 〈잡화도〉를 비롯해 다수의 화훼화를 그리며 마음속에 내재된 울분이나 분노의 감성을 거친 필묵으로 쏟아낸 것이라든지 화단의 주류였던 의고주의 표현 기법을 거부한 것은, 그의 예술사상이 양명학에 깊이 경도되어 있었음을 알려준다. 더불어 화면에 거침없이 휘두른 필묵이 만들어낸 추상적 조형성은 현대회화에서 순간의 행위를 통해 우연의 효과를 추구했던 액션페인팅과 매우 유사한 면모를 보여주고 있어 흥미롭다. 20대 후반에 접한 양명학은 서위의 인식 기반으로 평생 자리하며 문학이나 서화 창작에 있어서 주요한 예술적 원천이 되었다.

명말청초 문인에서 직업화가로 전락한 진홍수

명문가 출신의 진홍수陳洪綬는 성리학과 양명학을 모두 배운 문인이었 지만 과거 실패와 경제적 궁핍으로 생애 후반에는 직업화가로 활동하였 다. 덕분에 그의 회화작품과 소설 삽화 등이 다수 현존하고 있으며, 전통 과 혁신이 공존하는 그의 예술세계는 의고주의와 반의고주의라는 상반 된 개념과 인식을 보여주는 것으로 주목된다.

그는 1606년 9세 때 아버지 진우조陳于朝가 사망하면서 장인이 될 내사행來斯行에게 주자학을 배움과 동시에 무림파武林派의 영수領袖 남 영藍瑛(1585-1666)과 손대孫杕로부터 그림을 배웠다. 하지만 1615년 모 친 사망과 동시에 형 진홍서陳洪緒가 재산을 혼자 소유하자 고향 제기諸 暨를 떠나 소흥紹興으로 이수하였다. 이곳에서의 생활은 어려웠지만, 그 는 유종주劉宗周(1578-1645)를 만나 양명학을 접하게 되었다. 이를 계기 로 진홍수는 성리학에서 양명학으로 점차 옮겨가게 되면서 심득心得을 중요시하였으며, 주희의 이재기선설理在氣先說을 반대하고 기氣를 천지 만물의 근원이라 여겼다. 또 다른 스승 황도주黃道周(1585-1646)는 관료 로서 황실의 기강을 바로잡기 위해 충언을 아끼지 않았던 인물이며 주자 학과 심학을 모두 반대한 채 경학經學에 몰두하였다. 이처럼 성리학과 양 명학 등을 모두 배운 진홍수는 혼란한 사회질서를 바로잡고자 하는 이상 주의적 신념을 지닌 문인으로서 사회적 책임감을 갖게 된 것으로 보인다.

진홍수는 과거급제를 통한 입신양명을 꿈꾸었으나 잇달아 실패하자 1642년에는 그림을 팔아 모은 돈으로 관직을 사서 국자감國子監에 근무 하기도 하였다. 이는 사회 기강을 바로잡고 태평성대에 기여하고자 했 던 군자로서의 정치적 포부를 실현하기 위한 것이었다. 하지만 숭정제崇 禎帝(재위 1627-1644)를 비롯한 주변 관료들은 그의 그림 재능에만 관심

을 보였고 그는 '남진북최南陳北崔'라는 별칭을 얻을 정도로 화명畵名이 높아졌다. 그러자 진홍수는 1643년 사직하고 귀향하여 부친의 친구였던 서위의 청등서옥靑藤書屋에 머물며 시서화 창작에 전념하였다. 1644년 이자성李自成의 반란으로 정치 사회적 혼란이 극단으로 치닫는 가운데 숭정제의 자살 소식을 접한 그는 탄식과 울음을 그치지 않으며 광기어린 행동도 서슴지 않았다. 1646년 청나라 군대가 절강성을 포위하자 잠시 출가했다가 항주에서 3년 동안 직업화가로 활동하였으며, 이때 걸작으로 평가되는《은거십육관책隱居十六觀册》을 비롯해 판화집『박고엽자博古葉子』등 다수의 작품을 제작하며 후학을 양성하였다.

진홍수는 예법을 강조하는 유종주의 가르침을 견디지 못해 오래 배우지는 않았지만 평생 사제관계를 지속하였다. 따라서 양명학은 성리학과 함께 그의 의식을 지배하였으며, 일례로 그림을 서슴없이 그려준 것이나 여성을 존중했던 것 등은 모든 인간이 평등하다는 양명학의 성인관聖人觀과 밀접한 연관을 갖는 것으로 짐작된다.[12] 또한 그가 소설 삽화를

다수 그렸던 것이나 반의고주의를 보여주는 독특한 회화작품들을 남긴 것은 그의 예술창작에 양명학이 직접적인 영향을 미친 결과라고 할 수 있다.

현전하는 진홍수의 작품들 중에는 의고주의적 경향을 보여주는 예가 상당히 많은데, 이

도7-4　진홍수, 〈굴자행음도屈子行吟圖〉
『구가도九歌圖』 중에서, 1616년, 목판화,
20×13.2cm, 상해도서관上海圖書館

도7-5 진홍수, 〈취수도醉愁圖〉
《부자합책父子合册》 중에서, 1633년, 견본채색, 22.2×21.7cm, 개인소장

도7-6 〈죽림칠현도〉 왕융 도상
남경 서선교西善橋 궁산묘宮山墓
화상전, 남경박물원南京博物院

는 또 다른 인식의 산물로 성리학을 근간으로 했던 주류 문인들과의 교
유에서 기인한 것으로 보인다. 그는 진계유陳繼儒(1558-1639), 이유방李
流芳(1575-1629), 주량공周亮工(1612-1672), 심호沈顥(1586-1662), 장대張
岱(1597-1679), 예원로倪元璐(1594-1644) 등과 친밀하게 교유하였으며,
이들은 성리학과 전통문화에 뿌리를 둔 의고주의자들이었다. 특히 그
의 개성 있는 인물화는 고개지顧愷之를 비롯해 주방周昉, 관휴貫休, 이
공린李公麟 등의 인물화법을 두루 섭렵하고 있어 주목된다. 일례로 그
가 1616년에 그린 『구가도九歌圖』 중 한 폭인 〈굴자행음도屈子行吟圖〉는
북송의 문인화가 이공린에 의해 시작된 백묘법白描法으로 그려졌다.도7-4
또 다른 예로 진홍수가 1633년에 그린 〈취수도醉愁圖〉는 독자적인 인물
화풍의 완성을 알려주는 기년작記年作으로서 중요한 의미를 지닌다.도7-5
주인공 남성이 서책에 비스듬히 기댄 채 얼굴을 잔뜩 찡그리고 있는데,
화면의 제시題詩를 통해 만주족 침공에 따른 불안한 심리를 드러낸 것임

을 알 수 있다. 그러나 인물의 자세는 위진남북조시대에 조성된 화상전 〈죽림칠현도〉 가운데 왕융王戎의 도상을 취한 것으로 의고주의적 면모를 보여주지만,[도7-6 13] 얼굴 표정으로 자신의 심리 상태를 드러낸 것에서 양명학적 요소를 엿볼 수 있다.

다른 한편 진홍수는 전통 화풍의 온전한 변이變移를 통해 반의고주의적 태도를 취하기도 하였는데, 이는 좌파적 양명학의 수용과 연관된 것으로 보인다. 그가 1624년에 그린 〈오설산도五洩山圖〉는 문인 주량공 등과 자주 방문했던 절강성 소흥 근처의 오설산을 그린 것이다.[도7-7] 화면을 빼곡하게 메운 무성한 나무들과 암석을 그려낸 필묵의 흑백 대비가 만들어낸 평면적 효과는 실경적 요소가 완전히 배제되었음을 암시해준다. 근경에서 하단부가 움푹 들어간 공간에 위치한 인물을 나무들이 감싸고 있는 구도는 명대 화가 문징명文徵明의 산수화에서 취한 것이며, 줄기가 드러난 나무들은 동기창의 작품에서 보이는 동원董源의 수지법樹枝法에 가깝고, 암산 표현은 동기창이 그린 〈봉경방고도葑涇訪古圖〉의 산세와 상당히 유사하다.[도7-8 14] 다시 말해 이 작품은 문징명과 동기창 등의 표현법을 차용하였지만 진홍수에 의해 음울하고 어두운 분위기로 재구성되면서 특정 화가의 화풍은 거의 보이지 않는 대신 작가의 감정 상태를 효과적으로 드러내고 있다. 진홍수는 전통적인 여러 요소를 자신만의 감성으로 녹여내 이색적이면서도 독특한 산수화로 재탄생시킨 것이다.

또한 그는 현실과 이상의 괴리가 만들어낸 자신의 애매한 상황을 1635년 그린 자화상에서 진솔하게 드러내기도 하였다. 현재 이 작품은 〈교송선수도喬松仙壽圖〉라는 제목으로 대북 고궁박물원에 소장되어 있다.[도7-9] 제목과 소나무 등으로 보아 장수를 기원하는 의미를 담아 누군가의 생일선물로 그린 것이라 추정되지만, 이러한 정황을 입증할 만한 명확한 근거는 아직 없다.[15] 화면에서는 극도의 형식화로 왜곡된 나무들과

도7-7

도7-8

도7-7 　진홍수, 〈오설산도五洩山圖〉
　　　1624년, 지본수묵, 118.3×53.2cm,
　　　미국 클리블랜드 미술관

도7-8 　동기창, 〈봉경방고도葑涇訪古圖〉
　　　1602년, 지본수묵, 80×30cm,
　　　대북 고궁박물원

도7-9 진홍수, 〈교송선수도喬松仙壽圖〉
1635년, 견본채색, 202.1×97.8cm, 대북 고궁박물원

바위들이 만들어낸 다소 불안정하면서도 부자연스러운 자연을 배경으로, 도사와 시동이 서로 외면한 채 각각 다른 세계를 바라보고 있다. 여기서 도사 복장의 인물은 진홍수이며, 시동은 형 진홍서의 아들이자 조카인 진세정陳世楨(1612-1642)이다. 전반적인 구성은 명말청초에 성행한 파신파波臣派*의 산수인물도 초상화 형식을 빌려왔지만, 배경의 나무와 바위에서 보이는 특이한 조형성은 화단의 의고주의를 배격한 것으로 양명학과 연관된 것으로 볼 수 있다. 오른쪽 상단의 찬문은 진홍수가 조카와 함께 사계절의 아름다움을 즐겼을 뿐만 아니라 책도 읽고 그림도 함께 그리는 매우 가까운 사이였다는 내용이다. 그렇지만 그림 속 진홍수는 도복으로 온몸을 감싼 채 정면을 향하고 있고, 머리에 꽃을 꽂은 조카는 술동이를 든 채 나무를 바라보고 있어 이들의 서먹한 자세는 찬문의 내용과 일치하지 않는다.

이처럼 현실과 이상, 전통과 개성이라는 상반된 요소가 미묘하게 공존하는 이 작품의 애매모호함은 진홍수가 입신양명의 관리를 소망하였지만 생계형 직업화가로 전락하며 성리학과 양명학의 중간 지점 어딘가에 어중간하게 위치했던 정황과 일맥상통한다고 할 수 있다. 이 밖에 그가 명 말기에 발간된 『수호전』, 『서상기西廂記』 등 대중소설의 삽화를 다수 그린 것은 소설이나 희곡의 문학적 가치를 중요하게 여겼던 공안파의 문예사상에 공감했기 때문일 것이다.

* 파신파는 명 말 증경曾鯨(1564-1647)과 그의 제자들이 초상화를 전문적으로 그리면서 형성된 유일한 초상화파이다. 파신은 증경의 자字에서 빌려온 것이며, 이들의 초상화는 평상복 차림의 문인이 자연 속에 머무는 산수인물도 형식을 근간으로 얼굴은 서양화법을 일부 수용하여 입체적으로 묘사하여 사실성을 강조한 반면, 몸 부분은 전통적인 화법으로 간략하게 표현하는 것을 특징으로 하였다. 장준구, 「파신파의 초상화 연구: 증경의 제자들을 중심으로」, 『근대를 만난 동아시아 회화』(사회평론, 2011), pp. 83-121.

청 초 유민화가 석도의 일획론

석도石濤는 명 말 동기창에 의해 주창된 의고주의를 비판하며 자유로운 창작 활동을 통해 누구도 닮지 않은 개성적 화풍을 구사했던 문인화가다. 때문에 그는 팔대산인八大山人과 함께 특이한 구도와 자유분방한 필묵으로 개성의 극단을 보여준 서위의 미학 전통을 이은 청 초의 개성주의 화가로 평가되고 있다.

명나라 황족 출신인 석도가 회화 창작과 관련한 그의 입장과 견해를 서술한 『화어록畵語錄』은 청대를 대표하는 화론서로서 현재까지도 지속적인 영향력을 미치고 있다. 그의 『화어록』과 관련하여 사상적 연원이나 배경을 다룬 다수의 연구가 있으며 이것을 크게 세 가지 맥락으로 압축할 수 있다.

하나는 유불도 삼교합일의 입장이 고루 반영되었다는 것이고, 두 번째는 '일획―劃의 법'이 선종의 불이법문不二法門과 관련이 있다는 의견이며, 세 번째는 『노자』의 '일획' 개념이 중요한 근원 중 하나라는 도가적 입장에서의 논의도 있다.[16] 하지만 최근 이러한 기존 학설에 문제를 제기하며 인간 중심의 심학사상에 근거하고 있다는 양명학적 접근이 이루어지고 있어 주목된다. 태주학파泰州學派의 이지에 의해 자아가 극단적으로 조명되면서 욕망에 대한 새로운 접근 방식이 도입되었고, 석도는 이러한 영향을 받아 창작 과정에서 마음속의 감성을 필묵으로 쏟아내며 고도의 자유를 추구하였다는 것이다. 이때 창작 과정에서 가장 기본적인 법칙으로 제시된 일획론은 선종의 불이법문에서 출발한 것으로 유교, 도교 등이 혼합된 삼교합일적 양명학에 근간을 두고 있다는 것이다.[17]

석도의 『화어록』은 그가 사망한 다음 후배들에 의해서 출판된 것이며, 18장에 걸친 화론은 일획론을 근간으로 하였다. 일획론에서 '일―'은

음양이 나뉘지 않고 생명이 잉태된 혼돈을 말하며, 일획은 그 일一을 깨고 나오는 한줄기 생명의 빛을 의미한다. 이와 관련해 그는 「일획장 제일一劃章 第一」에서 "아득히 먼 옛날에는 그림 그리는 화법이 없었다. 태초의 순박함인 마음의 활동이 없는 상태에서 한 번 흩어지면서 법이 세워진다.(太古無法 太朴不散 太朴一散 而法立矣)"라고 하였다. 다시 말해 먼 옛날에는 그림 그리는 화법이 없는, 즉 무위무법無爲無法의 심법만 있었다는 것이다. 태박太朴은 아무것도 그리지 않고 나누어지지 않은 그 자체이다. 따라서 그림의 바탕은 물질적이든 심적이든 흐트러지지 않은 미분미발未分未發의 본래 상태이며, 그 물리적 바탕이 심적 바탕인 화가 마음의 자유로운 발현에 의해 처음 긋는 일획에서 시작되어 화법이 성립된다는 의미이다. 다시 말해 석도는 일획이 혼돈보다 우선하며 원초적인 우주에서 생명이 잉태되어 자라는 혼돈을 깨뜨리는 것이 바로 일획이라는 논리를 전개한 것이다. 결론적으로 화가는 혼돈을 깨고 변화할 수 있

도7-10 석도, 〈수진기봉도搜盡奇峰圖〉
1691년, 지본수묵, 42.8×285.5cm, 북경 고궁박물원

는 일획을 장악해야만 좋은 그림을 그릴 수 있다는 것이다.[18]

이러한 논의는 석도가 "일획의 법은 참된 나로부터 세워진다.(一劃之法 乃自我立)"라고 한 것이라든지 "무릇 그림은 마음을 따르는 것이다.(夫畫者 從于心者也)"라고 한 것과 일맥상통한다. 특히 후자에서 마음(心)은 양명학의 '심'으로 인간의 본래 마음 즉 '양지'를 가리킨다. 즉 그림이란 마음으로부터 나오고 마음을 표현하는 것이라는 의미이다.[19]

석도는 자신의 화론처럼 창작 과정에서 마음의 발현을 강조하였으며, 옛 것(古)을 닮지 말고 창신創新해야 한다는 구체적인 방법론도 제시하였다. 또한 그는 자연을 스승으로 삼아야 한다고 주장하였는데, 이는 자연을 돌아보고 교감하는 과정에서 마음에 느껴지는 것들을 그려내야 한다는 것이다. 그 결과 현전하는 작품들에서 보이는 것처럼 석도는 개성과 독창성이 넘치는 독자적인 화풍을 완성하였다. 청 초의 화단은 명

말 동기창의 문인화론을 근간으로 의고주의가 대세를 이루었기 때문에 석도의 그림은 매우 이례적이고 혁신적인 것으로 당시 일부 문인들로부터는 외면되기도 했다. 일례로 그가 1691년 북경에서 그린 〈수진기봉도 搜盡奇峰圖〉는 자원사慈源寺 호월고선사皓月皐禪師의 요청으로 제작된 것이다.도7-10 두루마리 뒷부분에 적혀 있는 발문에서는 돌아보지도 아니한 명산대천을 그리면서 이것은 누구의 필묵이고 어떤 화파畵派라고 이야기하는 상황을 비판하면서 "하나의 법을 세우는 것도 자신이고, 하나의 법을 버리는 것도 스스로 해야 한다."라고 하였다. 이는 자연을 직접 돌아보지도 않은 채 실내에서 전통화법으로 그림을 그리는 당시 의고주의 화가와 비평가들을 통렬하게 비판하면서 창작의 중심에 나를 두어야 한다고 주장한 것이다. 이때 북경에서는 옛 그림에서 화법의 전형을 찾았던 왕원기王原祁(1642-1715)와 왕휘王翬(1632-1717) 산수화풍이 추숭되었기 때문에 고법古法에 얽매이지 않는 석도의 대담한 창작 태도를 높이 평가하기보다는 자유분방한 나쁜 습관이라고 비판하는 상황이었다. 따라서 이 작품의 발문은 개성적 화풍을 비판하는 사람들에게 석도가 직접 반박의 의견을 피력한 것이라 볼 수 있다.

화면을 보면 산의 단면에 물결치듯 중첩된 필선과 연속적으로 가한 무수한 먹점은 어떤 맥락도 없이 화면을 어지럽게 하는 것처럼 보이지만, 합쳐지고 일어나고 엎드린 산수에 질서가 있으며 그 속에 사람들이 살고 있을 뿐만 아니라 유람하고 있다. 따라서 이 작품은 지극한 필묵의 묘미로 웅대한 자연에 숨겨진 엄청난 에너지를 표현하고 있으며, 이는 청 왕조의 등장으로 억눌린 마음속의 감성을 투사한 것이라 해석되기도 한다. 석도는 자유분방한 필묵으로 자연경관을 그려내었고, 이는 자신의 내면 깊숙이 자리한 엄청난 울분을 토로한 것이라 할 수 있다. 따라서 석도 화론의 핵심을 이루는 일획론과 창작 과정에서 자신의 감성을 필묵으

로 전달하려 했던 태도는 양명학과 연관이 있다고 볼 수 있다.

사회 이면을 풍자한 풍속화가 신윤복

조선 후기에는 사대부와 백성의 일상을 다룬 풍속화가 유행했다. 이와 관련하여 현실에 대한 새로운 인식을 기반으로 등장한 실학이나 조선식 성리학을 배경으로 풍속화가 발전하였다는 논의가 일반적이다.[20] 하지만 최근 기방문화를 소재로 사대부의 욕망을 시각적으로 표현한 신윤복의 풍속화를 양명학적 입장에서 조선 후기 문예사상과 연계하여 조명한 것은 새로운 시도로 주목된다.[21] 여기서 풍속화는 교화적인 요소가 강조된 경우와 화가의 주관적인 감성을 드러내는 순수 창작으로 구분하며, 전자는 성리학을 통치이념으로 하는 사회체제의 도덕 가치에 부합하는 것으로 김홍도가 백성을 소재로 그린 풍속화가 이에 속한다. 반면 후자는 사대부 중심의 기방문화 같은 사회적 이면을 풍자와 해학으로 순화시켰지만 화가 자신의 절제된 비판의식이 반영된 경우로, 신윤복의 풍속화를 꼽을 수 있다.

특히 신윤복의 풍속화는 공안파의 영향으로 개성과 독창성을 강조하며 '진眞'의 개념을 추구했던 조선 후기 문예계의 코드 중 하나인 '인간 욕망'을 시각화한 것으로 해석할 수 있다. 명 말 공안파는 인간의 욕망과 진실한 감정을 직설적으로 표출한『서상기』,『수호지』,『금병매』등의 소설을 높이 평가하였다. 이러한 작품들은 조선에 유입되어 읽혀지는 과정에서 '인간 욕망'에 대한 긍정적 인식을 형성케 하였을 것이다. 하지만 신분제를 근간으로 개인보다 공동체를 우선하는 봉건적 사회체제를 위협하였기에 작품을 통해 구체적으로 드러내는 것은 쉬운 일이 아니었

을 것임에 틀림없다. 일례로 문인 이옥李鈺이 명말청초에 유행한 패관소
품체로 개인적인 감정을 드러내는 글을 지었다가 정조의 문체반정에 연
루되어 벼슬길에 나아가지 못했던 것은 그러한 사실을 입증해준다. 그의
대표 작품인 「이언俚諺」은 총 66수의 연작시로, 도회지 여성의 일상과
감정이 생생하게 서술되어 있다. 이러한 한시는 이전에 볼 수 없었던 남
녀의 정욕도 다루면서 가부장제 사회를 살아가는 여성의 감성을 섬세하
게 묘사하고 있다.

　동시기에 활동한 신윤복의 풍속화는 여성을 그림의 중심에 두고 남
녀 간의 애정을 다루었다는 점에서 이옥의 「이언」과 일맥상통한다.[22] 다
시 말해 신윤복이 '욕망'은 인간의 본성이라는 긍정적 인식을 바탕으로

도7-12 **신윤복**, 〈단오풍정도端午風情圖〉
《혜원전신첩》 중에서, 18세기 후반, 지본채색, 28.2×35.6cm, 간송미술문화재단

시각적 언어로 표현하였다면, 이옥은 문자라는 기호로써 풀어낸 것이다. 아버지 신한평申漢枰(1726-?)과 마찬가지로 화원畵員이었으나 남녀 간의 춘정을 즐겨 그렸다는 이유로 도화서圖畵暑에서 쫓겨났다는 신윤복의 일화는 출사하지 못했던 이옥의 정황과도 유사하여 매우 흥미롭다. 간송미술관 소장의 〈월하정인도月下情人圖〉는 남녀 간의 감정을 진술하게 드러낸 작품으로, 달빛이 깊은 밤에 남녀가 담장 아래서 만나 애틋한 감정을 나누고 있다.도7-11 두 사람의 바로 왼쪽 담장 벽에는 "달빛이 깊은 삼경, 두 사람의 마음은 두 사람만이 알고 있네. 혜원.(月沈沈夜三更 兩人心事 兩人知 蕙園)"이라 쓰여 있다. 이 제시는 신윤복이 현실 비판보다는 두 남녀의 욕망에 초점을 맞추고 있음을 다시 한 번 상기시켜준다. 화면 속의

남녀는 봉건사회의 위계질서를 초월한 평등한 독립 존재로서 자신의 감정을 드러내고 있는 것이다.[23]

또 다른 예인 〈단오풍정도端午風情圖〉는 나신의 여성을 다룬 최초의 풍속화라는 점에서 각별한 의미를 지닌다.[도7-12] 단옷날 계곡에서 기녀들이 목욕을 한다는 소재는 유교적 윤리규범에 억압되었던 성적 담론을 조심스럽게 드러낸 것으로 주목된다. 화면에서 두 명의 동자승이 바위 뒤에 숨어 기녀들의 목욕을 훔쳐보고 있는 장면은 수도자라고 하더라도 남성 누구에게나 있는 본능을 솔직하게 보여준다. 이 밖에《혜원전신첩蕙園傳神帖》에 실려 있는 〈연소답청도年少踏靑圖〉,〈청금상련도聽琴賞蓮圖〉,〈주유청강도舟遊淸江圖〉 등도 표면적으로는 도덕적이고 금욕적이지만 본성에 내재되어 있는 쾌락 지향적인 욕망을 추구하는 사대부의 이중적인 모습을 은유적으로 풍자하고 있다.

신윤복의《혜원전신첩》은 성리학적 봉건사회에서는 다루기 어려운 매우 민감한 소재들을 시각화하였다는 점에서 인간의 타고난 본성을 있는 그대로 드러내야 한다는 좌파적 양명학의 문예사상과 일맥상통한다고 할 수 있다.

실학과 미술

1 일상생활에 도움이 되는 참된 학문의 추구

중국에서 실학이 주목된 것은 명말청초이며 '실생활로 소용되는 참된 학문'이라는 의미이다. 명 말의 정치 사회적 당면 과제들을 해결하지 못하였던 성리학과 양명학을 '공리공론空理空論에 기초한 헛된 학문' 즉 허학虛學이라고 비판하는 과정에서 상반된 개념으로 등장하여 청 중엽까지 지속되었다.* 동시에 실학자들은 유럽의 선교사를 통해 유입된 서양의 학문과 문물을 연구하는 서학을 배경으로 농경과 직접 관련된 역법이나 천문, 산술 등의 관련 서적들을 발간하며 생산력 향상에도 기여하였다. 따라서 실학은 나라를 부유하게 하고 백성을 넉넉하게 하는 것을 목적으로 하며 자본주의적 맹아라는 토대 위에 성립된 특수한 산물로 규정되기도 한다. 더불어 경제적 성장에 따른 피지배층의 각성은 문예와 과학기술 등 광범위한 영역에서의 새로운 발전을 가능하게 하였다.

　실학이라는 용어는 남송의 정이程頤가 처음 언급했다. 유학이 형식

*　　실학은 한국학 특유의 용어로 우리나라에서 가장 먼저 시작되었으며, 일본은 2차 세계대전 이후에 개념을 도입하였다. 중국은 개방정책이 추진된 1980년대부터 일본 실학에서 자극을 받아 그 개념과 범위에 관한 다양한 의견을 개진하고 있으며, 북송 중기부터 청 말 양무파洋務派까지 약 800여 년을 세 단계로 구분하고 있다. 이 책에서는 우리나라의 실학이 조선후기로 한정된 것과 관련하여 자본주의적 맹아라는 토대 위에서 명말청초에 성립되어 청 중엽까지 지속되었다는 학설을 채택하였다. 조미원, 「중국 실학 담론의 지형 검토: 사회인문학의 전망 모색과 관련하여」, 『중국근현대사연구』 50(2011.6), pp. 167-176.

이나 이론에만 치우칠 것이 아니라 일상생활에 도움이 되는 학문이어야 한다는 의미에서 사용했던 것이다. 또한 주희朱熹는 노장사상이나 불교가 '무용無用의 학문'이라면 『중용中庸』이야말로 실학에 속한다고 규정하였다. 현재 일반적으로 받아들여지는 '실사구시實事求是의 학문'이라는 개념은 명대 중반 나흠순羅欽順(1465-1547)과 왕정상王廷相(1474-1544) 등에 의해 성립된 것이다. 이들은 현실에서의 인간 생활을 중요시하였기 때문에 사회적 위기 극복과 부국강병을 위해 토지, 수리, 조운, 조세, 과거제 등의 폐단을 비판하며 개혁 방안을 제시하였다.

그럼에도 불구하고 명 말기는 전국에서 일어난 농민 봉기와 반봉건 투쟁으로 인해 극도로 혼란하였다. 이러한 시기에 고헌성顧憲成(1550-1612)과 고반룡高攀龍(1562-1626) 등에 의해 정치, 사회적 혼란을 시정하기 위해 동림학파東林學派가 성립되었고, 실학의 이론적 기반이 갖추어졌다. 이들은 정치권력의 독점에 의한 전제정치에 반대하였으며, 과거제도를 개혁하여 인재를 등용해야 한다고 주장하였다. 또한 이때 제시된 '나라와 백성을 이롭게 한다'는 원칙은 백성을 사회 주체로 이해한 것이며, 황제는 존귀하고 백성은 비천하다는 봉건사회의 전통적 관념에 대해 도전적인 입장을 드러낸 것이라 할 수 있다. 이들은 사회적 혼란을 바로 잡고 백성 구제라는 목표를 실현하기 위한 방법으로 공담空談을 배격하고 실천을 중요시하였으며, 천하를 태평하게 할 수 있는 유용지학有用之學의 필요성을 강조하였다. 이 밖에 백성의 실질적인 이익을 보장해주기 위한 방법으로 세금 감면과 상업 우대 등도 제안하였다.[1]

청 초에 강절江浙 지역에서 활동한 황종희黃宗羲(1610-1695), 고염무顧炎武(1613-1682), 방이지方以智(1611-1671) 등은 동림학파의 실학을 계승하여 현실 정치의 문제점을 적극 비판하고, 환관들과 결탁한 관리를 공격하였다. 특히 동림학파의 경세치용經世致用에 주목한 황종희는 농

업 대신 공상工商이 모든 경제의 근본이라 하였고, 고염무는 상업을 간섭하는 정책을 반대하며 소금과 차의 판매를 자유롭게 허가해야 한다고 역설하였다. 하지만 이들은 청을 거부하며 은거한 저항 문인이었기 때문에 경세지학의 논의가 현실 정치에 직접 반영되지 못하면서 학문적 연구에 머무는 한계를 드러냈다. 옹정雍正 연간(1723-1735)부터는 안정된 청황실이 비판적 학문을 불허하면서 실증적 연구방법론에 지나지 않았던 고증학이 학문으로 발전하며 실학을 대체하였다.

실학의 핵심 내용은 경세치용, 이용후생利用厚生, 실사구시의 세 가지이다. 먼저 '경세치용'은 정치적 실용을 주장한 것으로, 성리학의 덕德으로 세상을 다스린다는 도덕적인 경세經世에서 벗어나 실질적인 체제 변혁을 도모해야 한다는 것이다. 일례로 황종희는 『명이대방록明夷待訪錄』에서 "온 천하는 백성이 주인이고, 임금은 객이다."라며 황제의 권력을 제한하는 대신에 신하의 권한은 오히려 강화해야 한다고 주장하였다.[2] 이는 서구의 입헌군주제와 유사한 논리로 근대 계몽주의적 요소를 보여준다는 점에서 주목된다. 결론적으로 중국 실학은 봉건적 전제군주에 대한 비판에서 출발하였기 때문에 체제 개혁을 다루었으며, 이는 우리나라 조선시대 실학에는 없는 내용으로 커다란 차이를 보인다.

두 번째 '이용후생'은 농업과 의학, 역법 등의 분야에서 새로운 기술을 개발하여 백성의 생활을 윤택하게 해야 한다는 것이다. 하지만 자연과학이 공론적空論的인 성리학으로 인해 발전하지 못하였으며, 이에 대한 요구는 명 말에 이르러 선교사가 서구의 과학지식과 방법론을 소개하면서 일부 해소되었다. 이 시기에 발간된 실용서로는 이시진李時珍(1518-1593)의 『본초강목本草綱目』(1596), 서광계徐光啓(1562-1633)의 『농정전서農政全書』(1639), 송응성宋應星(1587-1648년경)의 『천공개물天工開物』(1637년경), 매문정梅文鼎(1633-1721)의 『천산학天算學』 등이 있다.[3] 하

지만 중국 실학에서는 최고 목표인 정덕正德이 실현되어야 경제적 이윤을 창출하는 이용利用이 가능해지고, 마침내 백성의 생활이 윤택해지는 후생厚生의 단계에 도달한다고 하였다. 이로 인해 경제적 이윤이나 생산력 증가를 도덕 기준과 동일시하는 이용후생은 크게 부각되지 못하였다. 반면 조선에서는 박지원朴趾源(1737-1805)이 활발한 경제 활동으로 창출된 이익이 백성의 생활을 안정시켜야 정덕이 실현될 수 있다며 이용후생을 최고의 덕목으로 강조하였다. 이러한 논리는 조선 후기의 경제 회복에도 적지 않은 영향을 미쳤을 뿐만 아니라, 청의 새로운 문물이나 서구 과학지식의 적극적인 수용으로 새로운 문화의 발전을 가능하게 하였다.

세 번째 '실사구시'는 현실에 입각해 진리를 탐구하는 태도이며, 직접 조사하여 객관적인 사실을 도출하고 정확한 판단을 내려야 한다는 입장이다. 다시 말해 실제를 기반으로 하지 않는 빈말을 해서는 안 되며, 지행합일에 의거해 이론을 실천해야만 한다는 것이다. 원래 실사구시는 학문적 태도에 지나지 않았으나 점차 실학의 연구방법론이 되었고, 건륭乾隆 연간(1736-1795)에 한족 출신 유학자들이 『사고전서四庫全書』를 집대성하는 과정에서 고증학이라는 새로운 학문으로 발전하였다. 전한前漢의 유학자 유덕劉德에게 고증학은 실사구시로 고서 판본을 구분하는 태도와 방법론이었다면, 건가학파乾嘉學派 즉 건륭과 가경嘉慶 연간(1796-1820)에 유교 경전의 훈고와 고증에 집중했던 학자들에게 고증학은 학문을 하는 종지宗旨이며 지향점이었다.

조선은 임진왜란 이후 정치, 경제, 사회 등 각 방면에서 모순이 드러났고, 이를 해결하기 위해 청으로부터 서학과 함께 실학을 받아들였다. 이때 중국의 실학은 체제 개혁을 내세운 반면, 조선에서는 성리학을 근간으로 한 기존의 사회질서를 인정하면서 유학의 본령을 회복하고 그 한계를 극복하려 했다는 점에서 커다란 차이를 보여준다. 조선시대 실학의

선구자인 이수광李睟光은 성리학의 공론을 비판하며 "실심實心으로 실
정實政을 행하고 실공實功으로 실효實效를 거두어야 한다."고 하였고, 국
가 안보도 강조하였다. 그 뒤를 이은 유형원柳馨遠(1622-1673)은 과거제,
토지, 조세, 군사, 상공업 정책 등에 관한 개혁안을 제시하고, 부국강병
의 중요성을 역설하며 실학의 기틀을 마련하였다.

18세기에 이익李瀷은 실학이 정착되는 과정에서 중추적 역할을 담당
하였으며, 토지나 행정기구 등 제도 개혁을 주로 다루었기 때문에 경세
치용에 가깝다고 할 수 있다. 또한 다른 학문에 대한 성호星湖 이익의 실
증적이고 개방적인 태도를 계승한 제자들이 지리, 천문, 제도, 풍속, 자
연과학 등 다방면에서 실증과 실용에 기반을 둔 연구를 전개한 결과 성
호학파星湖學派가 성립되었다. 이처럼 현실에 초점을 맞춘 새로운 조류
인 실학은 일상에서 흔히 접하는 조선의 산천이나 백성의 삶을 소재로
다루면서 한국적 정서가 반영된 진경산수화와 풍속화의 성행을 가능하
게 하였다.[4]

이러한 기반 위에 박지원과 박제가朴齊家(1750-1805)는 상공업 유통
이나 생산기구 등의 개혁을 통한 경제력 향상에 초점을 맞춘 이용후생의
실학을 발전시켰다. 동시에 이들은 청나라 학문과 문물의 우수성을 인지
하고 그것을 배워야 한다고 주장하였기 때문에 북학파北學派라고도 한
다. 19세기 초 정약용丁若鏞(1762-1836)에 의해 실학이 집대성되었으며,
그는 "백성의 생활에 실질적인 도움을 주지 못한다면 학문이라고 할 수
없다."며 실학의 개념을 정의하기도 하였다.[5] 이와 같이 조선시대의 실학
은 백성을 위한 경제적 안정에 초점을 맞추면서 이용후생을 중요시한 것
과, 광범위한 영역에서 우리의 것을 찾으려는 자주정신을 강조한 것 등
에서 그 특징을 찾을 수 있다.

일본의 실학은 '생활에 실질적인 도움이 되는 실업의 학문'으로 조선

이나 중국과는 상당히 다른 양상을 보여준다. 이는 일본에서 성리학을 조선이나 중국처럼 통치이념으로 받아들인 것이 아니라 불교, 양명학, 난학蘭學 등과 같은 학문의 하나로 수용했기 때문이다. 다시 말해 임진왜란 때 조선인에 의해 일본에 전래된 성리학은 인간이 지켜야 할 일상의 윤리 규범 정도로 인식되었다. 따라서 일본의 실학은 성리학의 부정적 측면을 다루며 대안을 제시하려는 정치적 요소가 전혀 없으며, 국가발전이나 백성의 생활에 실질적인 도움을 주려고 했던 순수 학문에 가까웠다고 할 수 있다.[6]

　일본에서 성리학을 처음 수용한 사람은 에도시대(1603-1867) 초기의 유학자인 후지와라 세이카藤原惺窩(1561-1619)이다. 그는 임진왜란 때 포로로 잡혀간 조선인 강항姜沆(1567-1618)을 통해 성리학을 처음 접하였다. 당시 일본 사회는 불교가 종교와 학문을 모두 지배하고 있었으며 성리학의 전래를 계기로 종교와 학문이 분리되기 시작했다. 이때 불교와 노장은 허虛라고 비판되었고 남송의 유학자들처럼 성리학을 실實이라 하여 처음부터 일상에 도움을 주는 학문이라는 실학의 개념으로 받아들였다. 초기 일본의 실학자들은 인간 내면에서 진실을 추구하고 그것으로 경세제민經世濟民을 실현하려 하였다. 이로 인해 에도시대 초기부터 서구 과학이나 기술의 수용을 강조하면서 비실용적인 성리학을 비판하는 새로운 단계로 발전하였고, 중기 무렵 오규 소라이荻生徂徠(1666-1728)를 기점으로 인간의 외부세계에 관심을 가지고 실증적으로 연구하는 일본 실학이 본격적으로 시작되었다. 그는 기존의 모든 주석을 버리고 원문을 그대로 정밀하게 읽어내야 한다며 실증적 연구방법을 제안하였는데, 이는 고문사학古文辭學이라고 한다.

　동시에 막부가 지배체제의 안정을 위한 방안으로 성리학을 장려함과 동시에 실증적 고전 연구와 자연과학 분야를 보호 육성하는 정책을 펴면

서, 도시에서 새롭게 성장한 상공업자 계층인 조닌町人 중심의 현실주의적 문화가 급성장하였다. 17세기 후반부터 18세기 초에 걸쳐 오사카大阪의 조닌을 중심으로 발달한 겐로쿠元祿(1688-1703) 문화를 꼽을 수 있다.[7] 이는 일본의 대표적인 독자적 문화로 상공업자들의 자유롭고 향락적인 기질이 일본의 시詩인 하이카이俳諧나 일본의 전통 연극인 가부키歌舞伎를 통해 표출되었으며, 유곽을 중심으로 한 퇴폐적인 측면도 있었다. 또한 현실에서의 삶을 중시하는 경향은 특정 지역을 유람하고 직접 본 경관을 그리는 진경도眞景圖와 우키요에浮世繪 풍속화가 크게 붐을 이루는 데 직접적인 영향을 미쳤다.

2 실제 경치와 사람들의 일상을 그리다

동아시아 삼국에서 전개된 실학은 다소간의 시기적 편차를 두고 각국의 정치나 사회적 상황에 따라 매우 다르게 전개되었다. 하지만 공통적으로 현실과 사실이라는 현상에 각별히 관심을 가졌고 이러한 경향은 미술 방면에도 직접적인 영향을 미치며 실경산수화나 풍속화의 발전을 가능하게 하였다. 특히 한중일 동아시아 삼국에서는 17-18세기에 자국의 명승지를 유람하는 기유紀遊문화의 유행을 배경으로 특정 지역의 경관을 그리는 실경산수화가 크게 발전하였다. 중국에서는 청 초에 염상鹽商의 거점으로 재화가 풍부했던 안휘성에서 황산黃山의 절경을 그리는 안휘파安徽派가 등장했고, 조선에서는 정선鄭歚을 중심으로 금강산을 비롯한 명승지를 그리는 진경산수화가 성행하였으며, 일본에서도 실경을 다룬 진경도眞景圖가 다수 제작되었다. 봉건 군주를 부정하며 경세지학에 초점을 맞추었던 중국을 제외하고 한국과 일본에서 백성들의 일상을 다룬 풍속화가 그려졌던 것은 실학의 등장과 밀접한 연관이 있다고 보기도 한다.

명승지의 경관을 담은 실경산수화

17-18세기에 한중일 삼국에서는 명승지를 유람하고 특정 경관을 화폭에

옮겨 그리는 실경산수화가 성행하였다. 이는 새로운 창작 경향으로 실질과 현실을 중시하는 실학을 사상적 기반으로 하며, 동시에 풍부한 경제력을 배경으로 한 유람 풍조나 기행문학의 성행,[8] 산수 판화집의 발간과 확산 등도 적지 않은 영향을 미쳤던 것으로 보인다. 다시 말해 명 말 서학의 자극을 받아 구체화된 실학이 실리實理, 실정實情, 실공實功, 실행實行에 초점을 맞추면서 특정 명승지를 그리는 창작 활동이 전개된 것이다. 이때 중국의 황산, 한국의 금강산, 일본의 후지산富士山이 대표적 명승지로 부상하였으며, 실경화와 관련해서는 중국에서는 홍인弘仁(1610-1663)의 화풍, 한국은 정선 화풍, 일본은 이케노 다이가池大雅(1723-1776) 화풍이 대표적이다.[9]

중국에서는 명을 건국한 주원장朱元璋(재위 1368-1398)의 혹정을 피해 한족 문사文士들이 자연에 은거하며 즐거움을 찾는 것이 보편화되었으며, 양명학을 배운 문인들도 자연에 귀의하면서 유람 또는 기행문학이 빠르게 확산되었다. 이러한 유람문화를 배경으로 기행문집『천하명산람승기天下名山覽勝記』와『명산제승일람기名山諸勝一覽記』등이 출판되었고, 저명한 지리학자 겸 여행가인 서하객徐霞客(1587-1641)이 주유하며 관찰했던 명산, 인물, 지리, 동식물 등을 자세히 기록한 일기도 그의 사후에『서하객유기徐霞客遊記』로 발간되었다. 더불어 명 말에 급성장한 출판업을 배경으로『해내기관海內奇觀』(1609),『명산도名山圖』(1633),『태평산수도太平山水圖』(1648) 등과 같은 산수 판화집도 발간되었다.[10] 이들 판화집에는 실제 지명이 표기된 산수도가 다수 수록되었으며, 특히 다양한 표현 기법의 산수도가 포함된『명산도』와『태평산수도』는 조선과 일본에 전래되어 실경산수화의 성행을 자극하였다.

청 초에 안휘성 신안新安을 중심으로 황산의 실경을 즐겨 그리는 화가들이 등장하였으며 이들을 가리켜 안휘파安徽派, 신안파新安派, 또는

황산파黃山派라고 한다. 홍인, 소운종蕭雲從(1596-1669), 사사표査士標(1615-1698), 매청梅淸(1623-1697), 석도石濤 등이 대표적인 화가들이다. 안휘파이며 유민화가이기도 한 홍인이 그린《황산도》화첩은 원말사대가 중 한 사람인 예찬倪瓚(1301-1374)의 필법을 근간으로 하면서도 각 장면의 참신한 구도는 보는 이의 시선을 사로잡는다. 이는 직접 돌아본 황산의 특정 경관을 사실적으로 옮겨 그렸기 때문에 가능했을 것이다. 총 60점으로 이루어진 화첩 가운데 20번째인 〈연단대煉丹臺〉는 태고에 황제가 금단金丹을 만들었다고 알려진 곳이며, 암산의 뾰족한 봉우리들을 예찬의 필법으로 묘사하여 평면성이 강조되고 있다.도8-1 이처럼 경물의 윤곽을 갈필로 그려 평면적인 효과를 내는 표현 기법은 홍인, 소운종, 사사표 등의 작품에서 공통적으로 발견되는 특징이기도 하다. 이러한 요소는 초기 안휘파 화가들이 옛 대가의 특정 화풍을 근간으로 새로운 표현법을 모색하는 의고주의적擬古主義的 창작 태도를 취했다는 사실을 알려준다. 나아가 이 화가들과 명 말 의고주의를 대표하는 송강파松江派 문인들과의 긴밀했던 교유관계도 상당한 영향을 미쳤을 것이다."

반면 안휘파 후기에 속하는 매청과 석도의 황산 그림은 홍인의 예찬풍에서 벗어난 독특한 구도와 표현법으로 개성적인 면모를 보여준다.* 매청은 초기에는 홍인의 산수화풍을 수용하였고 과거를 포기한 뒤에는 명산대천을 유람하였으며, 60대로 접어든 1680년대 초부터는 개성적 화법으로 황산에 내재된 엄청난 자연 에너지를 담아내었다. 북경 고궁박물원 소장의 〈황산문수대도黃山文殊臺圖〉가 그러한 예이며.도8-2 파격적인

* 매청은 1667년 고향 안휘성 선성宣城에 위치한 광교사廣敎寺에서 석도를 처음 만났으며, 이후 나이가 20세나 아래인 석도와 평생 시서화로 교유하는 막역한 사이가 되었다. 이순범, 「瞿山 梅淸(1623-1697)의 生涯와 繪畵 硏究」(홍익대학교 석사학위논문, 2005), pp. 17-20, 57-64.

도8-1 홍인弘仁,〈연단대煉丹臺〉
《황산도》중에서, 17세기, 지본수묵담채, 21.5×18.3cm, 북경 고궁박물원

사선구도에 짙은 연운과 산맥의 리드미컬한 동세 표현은 오랜 관찰을 통
해 실경의 독특한 장면을 포착한 것이라 할 수 있다. 또 다른 예로 매청
이 1690년 그린《황산도》에 포함된〈기봉운해도奇峰雲海圖〉는 근거리에
서 포착한 특이한 구도로 주목된다.도8-3 두 사람이 화면 오른쪽의 정자에
서 운해로 뒤덮인 황산의 기이한 자연 풍광을 바라보며 있으며, 그 옆으

도8-2 매청梅淸, 〈황산문수대도黃山文殊臺圖〉
17세기, 지본채색, 184.2×48.5cm, 북경 고
궁박물원

도8-3

도8-4

도8-3　매청, 〈기봉운해도奇峰雲海圖〉　　　　도8-4　황산 실경
《황산도》 중에서, 1690년, 지본채색,
26×33cm, 북경 고궁박물원

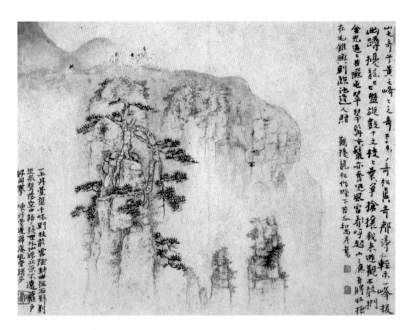

도8-5 석도石濤, 〈연단대 요룡송〉, 《황산팔승도黃山八勝圖》 제7엽
청 초기, 지본수묵담채, 20.1×26.8cm, 교토 센오쿠 하쿠코칸泉屋博古館

로 규송虯松이 일렬로 자라 있는 산등성이와 암산의 여러 산등성이가 수
평으로 전개되고 있다. 이 장면 역시 실경에 기반을 둔 것으로 황산의 실
제 경치와 비교하면 비록 수직의 암산을 수평으로 변화를 주었지만 연운
으로 뒤덮여 산등성이밖에 보이지 않는 황산의 독특한 경관과 매우 유사
하다. 따라서 매청은 60대 이후에는 온전히 체화한 황산의 실경을 자신
만의 사실주의적 화법으로 그려냈다고 할 수 있다.도8-4

　석도가 그린 《황산팔승도黃山八勝圖》에 포함되어 있는 〈연단대 요룡
송搖龍松〉은 갈필의 선묘로 스케치처럼 경물의 특징만을 간결하게 묘
사하였다.도8-5 이러한 화법은 매청도 황산의 실경을 그리며 사용했던 것
으로, 석도와 매청이 황산 그림에서 표현 기법을 공유할 정도로 매우 친
밀한 사이였음을 알려준다. 이 밖에 홍인, 정중鄭重, 매청 등 안휘파 화

가들이 밑그림을 그린『황산지黃山志』(1667),『황산지도黃山志圖』(1676),『황산지정본黃山志定本』(1684) 같은 판화집은 조선과 일본으로 전래되어 실경산수화의 성행을 자극하였을 뿐만 아니라 안휘파의 홍인 산수화풍이 주변국으로 확산되는 데 적지 않은 기여를 하였다.

조선에서는 17세기 후반 이래로 유람이나 기행문학이 성행하였으며, 이를 배경으로 중국에서 발간된『해내기관』이나『명산도』등이 수입되었다. 이와 관련하여 정선의 진경산수화에 중요한 영향을 미친 김창협金昌協, 김창흡金昌翕(1653-1722) 형제와 그의 문하에서 명대 기행시문집인『명산승개기名山勝槩記』(1633)와 부록으로 발간된 산수 판화집인『명산도』가 열람되었다는 사실은 특히 주목된다.[12]

정선이 금강산을 처음 방문한 것은 36세였던 1711년이다. 이때의 방문은 1710년 친구 이병연李秉淵(1671-1751)이 금강산 초입에 위치한 금화金化 현감으로 부임하여 그를 초대하면서 이루어진 것이다. 이후 그는 자신의 세거지世居地인 한양을 비롯해 한강, 금강산, 영동 일대, 단양 등지를 유람하였으며, 이때 실견한 특정 장소를 남종화법에 토대를 둔 자신만의 화법으로 그리며 한국적 진경산수화를 완성하였다는 점에서 높이 평가되고 있다.[13]

정선은 금강산이나 영동 일대를 즐겨 그렸고, 유람 당시의 감흥이나 느낌을 효과적으로 전달하기 위해 경물을 왜곡 또는 생략하여 재구성하였을 뿐만 아니라 부감시俯瞰視를 즐겨 사용하였다. 미술사학자 이태호 교수는 정선의 작품에 보이는 경관은 카메라 렌즈로 포착할 수 없으며, 실제 경치를 닮게 그린 '진경'이 아니라 신선경이나 이상향에 가까운 '선경仙境'의 의미를 내포한다고 하였다.[14] 그러한 사실은 정선이 1711년에 그린《신묘년풍악도첩辛卯年楓嶽圖帖》중 한 폭인〈사선정四仙亭〉에서도 확인된다.[도8-6] 사선정은 삼일포三日浦의 중앙에 있는 섬에 세워진 정자

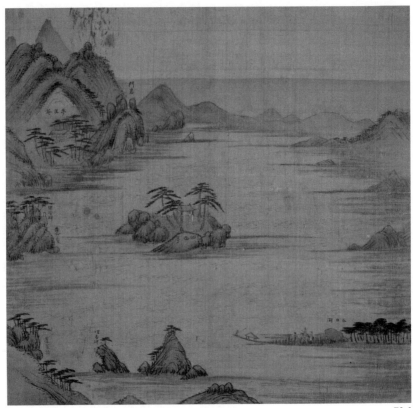

도8-6

도8-7

도8-6 정선, 〈사선정〉
《신묘년풍악도첩》 중에서, 1711년, 견본채색,
36×37.4cm, 국립중앙박물관

도8-7 삼일포 실경

도8-8 〈서호도西湖圖〉
『명산도』 중에서, 1633년

이름이며, 동일한 경관을 그린 다른 작품의 제목은 '삼일포'로 되어 있
다. 화면을 보면 산자락과 해안선이 호수를 원형처럼 둘러싸고 있는데,
이는 하늘에서 조망해야만 가능한 시점으로 지상 어디에서도 포착할 수
없는 구도이다. 정선의 〈사선정〉과 삼일포 사진을 비교하면 정선이 보이
는 그대로 그리지 않고 경물을 생략하거나 과장했다는 사실을 바로 알
수 있다.도8-7 이러한 정선의 표현 기법은 당시 성행한 중국식 관념산수화
에서 벗어난 새로운 시도이며, 시점과 구도 등은 중국의 산수 판화집에
서 일부 차용하기도 하였다. 일례로 정선의 〈사선정〉과 산수 판화집 『명
산도』에 실린 〈서호도西湖圖〉를 비교해보면 이 같은 사실이 분명해진
다.도8-8

　정선은 산수를 그릴 때 토산土山에는 붓을 옆으로 뉘여서 가로로 찍
는 미점米點을 주로 사용하였으며, 거칠고 뾰족한 바위산은 아래로 내리

굿는 수직준垂直皴으로 나타냈을 뿐만 아니라 T자형 소나무를 즐겨 그렸다. 이러한 정선의 화법에 대해 18세기 예원의 총수인 강세황은 『표암유고豹菴遺稿』「유금강산기遊金剛山記」에서, "평소에 익힌 필법을 마음대로 휘둘러 바위나 봉우리를 막론하고 일률적인 열마준법裂麻皴法*으로 어지럽게 그린 것은 진경이 아니다."라며 비판하였다.[15] 이는 강세황이 진경산수화의 중요한 요건을 사실적인 묘사에서 찾았기 때문이며, 1788년 금강산을 유람하고 그린《풍악장유첩楓嶽壯遊帖》에서 그가 주장한 진경산수화의 진면목을 엿볼 수 있다.[도8-9] 이 화첩에 실린〈청간정淸澗亭〉은 관동팔경의 하나이며, 설악산에서 내려온 청간천과 바다가 만나는 지점의 작은 구릉 위에 있는 정자로 이곳에서 바라보는 동해안의 풍광이 빼어나기로 유명하다.

금강산이 최고의 명승지로 유명세가 높아지자, 정조는 1788년에 화원화가 김응환金應煥(1742-1789)과 김홍도로 하여금 금강산과 영동 일대를 돌아본 다음 그림을 그려 바치도록 명하였다. 이때 두 화원화가는 강세황 일행과 금강산에서 잠시 만나 함께하는 동안에도 곳곳을 누비며 현장의 모습을 스케치하였다.[16] 이는 금강산의 모습을 가능한 한 사실적으로 그려내기 위한 기초 작업이었으며, 여행에서 돌아와 완성한 다음 정조에게 헌상한 것으로 추정되는 작품들이 현재까지 전해지고 있다. 김응환이 그린〈하발연下鉢淵〉,〈헐성루歇惺樓〉,〈만물초萬物草〉등이 포함된《금강산화첩》이 그러한 예이며, 현장을 스케치했다는 기록과 달리 정선화풍에 크게 의존하고 있다. 일례로〈헐성루〉[도8-10]를 보면 중앙에 위치한 정양사正陽寺 건물들을 중심으로 근경의 내금강산은 미점으로 나타내

* 열마준법은 강세황이 정선의 작품에 등장하는 바위산이나 봉우리의 표현을 보고 사용한 용어로 반복적으로 그려 천편일률적이며 수준이 떨어지는 작품의 '수직준'을 가리킨다.

도8-9

도8-10

도8-9　강세황, 〈청간정淸澗亭〉
　　　　《풍악장유첩楓嶽壯遊帖》 중에서, 1788년,
　　　　지본수묵, 35×25.7cm, 국립중앙박물관

도8-10　김응환, 〈혈성루〉
　　　　《금강산화첩》 중에서, 1788년, 견본담채,
　　　　23×42.8cm, 개인소장

도8-11 김홍도, 〈명경대明鏡臺〉
《금강팔경도》 중에서, 1788년, 견본수묵, 91.4×41cm, 간송미술문화재단

고, 중경과 원경의 외금강산은
수직준으로 바위산들을 병풍처
럼 표현하는 등 구도와 세부 기
법에서 정선의 화풍이 엿보인
다.

반면 김홍도가 그린《금강
팔경도》는 명경대明鏡臺, 비봉
폭飛鳳瀑, 구룡연九龍淵 등을
포착한 시점이나 구도, 표현 기
법 등이 새로워 정선 화풍을 찾
아볼 수 없다. 그중에서도 〈명
경대〉는 근거리에서 고원법으

도8-12 명경대 실경

로 포착한 경물을 세필로 정교하게 묘사하였을 뿐만 아니라 주변 산세까
지 나타내는 등 현장감 전달에 중점을 두고 있다.도8-11 이는 명경대를 촬
영한 사진과 비교하면 명확해지며, 카메라 렌즈로 화면의 경물이 모두
포착된다는 점에서도 정선 그림과 다른 차별화된 면모를 찾을 수 있다.도
8-12 다시 말해 김홍도는 현장을 세밀하게 관찰한 스케치를 근간으로 누
가 보아도 공감할 수 있는, 객관성의 담보를 중요시했던 것이다.[17] 이러
한 특징은 현실이나 실제를 중시한 실학과 상통하는 것으로 김홍도의 금
강산 그림을 진경산수화보다 실경산수화로 분류하는 이유이기도 하다.

19세기 전반 이후에도 경화세족들 사이에서 금강산 유람과 화첩 제
작이 유행하였다. 1815년 화원화가 김하종金夏鍾(1793-1875)이 그린《해
산도첩海山圖帖》과 1825년 제작된《동유첩東遊帖》등이 그러한 예에 해
당한다. 이 화첩들은 당시 유전遺傳하던 김홍도의《해산도첩》을 참고하
였기 때문에 장소의 순서는 물론 표현 기법 등에서 김홍도의 영향이 직

접적으로 간취된다. 따라서 18세기에는 정선의 진경산수화풍이 화단을 풍미하였다면, 19세기에는 김홍도 화풍이 실경산수화 제작에 직접적인 영향을 미쳤다고 할 수 있다.[18]

일본에서도 17세기로 접어들며 막부 정권이 안정되자 에도를 중심으로 유람문화가 시작되었다. 여기에 경제적 성장과 더불어 유람 붐이 일면서 하이카이俳諧의 대가 마쓰오 바쇼松尾芭蕉(1644-1694)의 『오쿠노호소미치奧の細道』같은 기행문집들이 출간되었다. 이 문집은 1689년 에도를 출발해 동북 지역의 호쿠리쿠北陸를 거쳐 기후岐阜의 오카이大垣에 이르는 여정을 시간 순서에 따라 기록한 것이다. 이러한 여행 붐을 배경으로 18세기 중엽부터 명산을 소재로 한 진경도 제작이 유행하였다.

문인화가이며 비평가인 구와야마 교슈桑山玉洲(1746-1799)는 『회사비언繪事鄙言』(1790)에서 진경도라는 용어를 처음 언급하였다. 그는 자신의 스승이며 진경도의 유행을 이끈 이케노 다이가의 작품에 대해 "일본에 실재하는 명산대천의 진면목을 담아내었다."라고 평하였다.[19] 이케노 다이가가 후지산도를 그리게 된 것은 38세였던 1760년 여름, 교토를 출발해 북쪽을 둘러보고 가을에 에도를 거쳐 귀가한 다음부터이다. 이때 일본의 3대 명산인 후지산, 하쿠산, 다테산에 모두 올랐기 때문에 당시의 여행을 '삼악기행三岳紀行'이라고도 하며, 기념비적인 〈아사마산진경도淺間山眞景圖〉를 제작하였다.[도8-13 20] 이 작품은 아사마산을 여러 지점에서 스케치한 밑그림과 직접 목도한 순간의 감흥, 기억에 의존해 재구성한 것으로, 운무에 가려진 산자락이 아름다운 장관을 연출한다. 화면 중앙에는 이케노 다이가가 아사마산 정상에서 지은 칠언이구의 짧은 시와 함께 10년 전 사망한 스승 기온 난카이祇園南海(1676-1751)에게 이 작품을 바친다는 내용이 적혀 있다.[21] 비록 화면에서 후지산의 비중은 매우 작지만, 현재까지 알려진 이케노 다이가의 후지산도 30점이 삼악기행

도8-13 이케노 다이가池大雅, 〈아사마산진경도淺間山眞景圖〉
1760년, 지본수묵담채, 57×102.7cm, 일본 개인소장

이후에 그려졌다는 점에서 중요한 의미를 지닌다.

　이케노 다이가와 정선은 활동 시기에 약간 차이가 있지만, 창작 태도
나 표현 기법 등에서 몇 가지 공통점을 보인다. 첫째, 자국의 명산이나
명승지를 직접 여행한 다음에 그림을 그렸다. 둘째, 특정 장소를 사생하
기도 하였지만 현장의 사실적 묘사보다는 재구성을 통해 실경을 접했던
순간의 감흥을 전달하는 데 역점을 두었다. 셋째, 시에 대한 화답으로 진
경을 그리기도 하여 시화일치라는 문인화의 요소를 포함하고 있다. 넷
째, 명산이나 명승지의 실경 표현에 적합한 기법을 모색하면서 중국 화
보를 참고하였다.[22] 따라서 정선의 진경산수화와 이케노 다이가의 진경
도는 여행하는 동안 직접 관찰한 객관적인 현실 경관과 주관적인 감정
상태를 모두 담아내었다는 점에서, 관념산수화와 실경산수화의 중간 지
점에 위치한다고 할 수 있다.

도8-14 시바 고칸司馬江漢, 〈슌슈살타산후지망원도駿州薩陀山富士望遠圖〉
1804년, 견본유채, 78.5×146.5cm, 시즈오카현립미술관靜岡縣立美術館

양풍화가 시바 고칸司馬江漢(1747-1818) 역시 후지산도와 관련해 주
목되는 인물이다. 그는 1783년 일본 최초로 메가네에眼鏡繪*를 동판화
로 제작하였을 뿐만 아니라 1788년 나가사키長崎로 유학한 이후부터는
큰 화면의 일본 풍경화를 유채油彩로 그리기도 하였다.[23] 그중에는 후지
산도가 여러 점 있으며, 1804년 그린 〈슌슈살타산후지망원도駿州薩陀山
富士望遠圖〉가 대표적이다.[도8-14] 이 작품은 1788년 그가 나가사키로 유학
가는 길에 도카이도東海道를 지나며 스루가완駿河灣에서 후지산을 바라
본 풍경을 그린 밑그림을 바탕으로 제작한 것이다. 화면 왼쪽 해안가에
보이는 마을은 이하라군庵原郡 유이초由比町로 추정되며, 시바 고칸은
이 구도를 특별히 좋아하였는지 같은 구도의 양풍화 여러 점이 현전하고
있다. 그중에서 〈슌슈살타산후지망원도〉는 가장 나중에 그린 것으로, 하
늘에 푸른색을 사용한 것과 왼쪽 근경에서 오른쪽 원경으로의 원근법 적

용은 새로 도입된 양화 기법으로 최고의 수준을 보여준다.[24]

이 시기 일본에서는 전국 도로망의 확충으로 여행 붐이 더욱 가속화되면서 여행 정보가 담긴 각종 명소 안내서도 발간되었다. 특히 1780년 처음 발간된 『도명소도회都名所圖會』와 1798년부터 1836년에 걸쳐 에도의 명소를 그림과 글로 상세히 소개한 『에도명소도회江戶名所圖會』 7권이 주목된다. 문화 전반의 이러한 여건을 배경으로 특정 명소를 그린 풍경화가 우키요에로 제작되어 널리 소비, 향유되었다.** 1823년 출판된 가쓰시카 호쿠사이葛飾北齋(1760-1849)의 《후가쿠36경富嶽三十六景》이 대표적이며, 이 판화집에는 간토關東 지역 여러 곳에서 조망한 후지산도 36점이 수록되어 있다.*** 이 가운데 '붉은 후지산'이라는 별칭을 가진 〈개풍쾌청凱風快晴〉은 후지산을 정면에서 단독으로 부각시킨 매우 간결한 구도이지만, 붉은색의 후지산과 남색으로 채워진 하늘의 강렬한 보색대비를 통해 자연의 미묘한 변화를 예리하게 포착한 걸작이라 평가되고 있다.[58-15] 또 다른 우키요에 화가인 우타가와 히로시게歌川廣重(1797-1858)는 풍경화에 동양적인 서정성을 담아낸 것으로 유명하다. 1833년 발간된 《도카이도53경치東海道五十三次》에 실린 특정 장소를 그린 각각의 풍

* 메가네에眼鏡繪는 45도 기울어진 거울에 비친 그림이 볼록렌즈가 장착된 기구를 통해 보이는 풍경화이며, 원화原畵는 좌우가 반대로 그려져 있다. 1750년(관연寬延 3) 무렵 중국에서 유입된 극단적으로 원근을 강조한 풍경화로 1759년부터는 교토에서도 제작되었다. 특히 중국 풍경이나 교토의 명승지를 그린 마루야마 오쿄円山應擧의 메가네에가 유명하다.

** 18세기까지의 우키요에는 유곽의 여성이나 가부키 배우를 다룬 미인도나 배우도가 주류를 이루었다. 하지만 막부가 상업문화의 발달로 문란해진 사회 기강을 바로잡고 재정 고갈을 해소하기 위해 관정寬政개혁(1787-1793)을 추진하면서 에도의 환락가와 각종 출판물을 엄중하게 단속하자 풍경화와 화조화가 우키요에의 새로운 주제로 부상하였다. 이중희, 『풍속화란 무엇인가: 조선의 풍속화와 일본의 우키요에, 그 근대성』(눈빛, 2013), p. 262.

*** 1823년 출판된 《후가쿠36경富嶽三十六景》의 인기가 높아 10개 장면을 더하여 1831-1833년 사이에 재간되었다. 초판은 '오모테후지表富士'라 하며, 복간본은 '우라후지裏富士'라고 한다.

도8-15 가쓰시카 호쿠사이葛飾北齋, 〈개풍쾌청凱風快晴〉
《후가쿠36경富嶽三十六景》 중에서, 1831–1833년, 다색목판, 25.72×38cm, 호놀룰루 미술관Honolulu Academy of Arts

도8-16 우타가와 히로시게歌川廣重, 〈간바라역蒲原駅 주변의 눈 내리는 밤〉
《도카이도53경치東海道五十三次》 중에서, 1833년, 다색목판, 22.6×35.1cm,
미네아폴리스 미술관Minneapolis Institute of Art

경화는 계절이나 시간의 변화를 나타내는 소나기, 저녁노을, 눈, 달 등을
더하여 인간의 서정적인 감성을 자극하고 있다.도8-16* 이처럼 일본의 진
경도는 19세기 전반에 이르러 우키요에 풍경화로 재탄생되었으며, 이는
명소를 다녀오거나 동경했던 서민들 사이에서 외부세계를 기억하고 회
상할 수 있는 수단으로 인기를 누리며 소비되었다.

* 이 시리즈는 히로시게가 1832년 가을 에도 막부에서 교토의 황제에게 말을 진상하는
행사단의 일원으로 참여했을 때 그린 스케치를 토대로 제작된 것으로, 에도와 교토를 연결하
는 주요 도로인 도카이도東海道에 위치한 역참 53곳과 출발지 에도의 니혼바시, 도착지 에도
까지 모두 55개의 풍경화로 구성되어 있다. 고바야시 다다시 지음, 이세경 옮김, 『우키요에의
美』(이다미디어, 2004), pp. 118-128.

이상과 같이 동아시아 삼국에서는 17-18세기에 역사, 문화적 의미를 지닌 명승지를 그리는 실경산수화가 성행하였다. 중국에서는 17세기 중반 안휘성 출신 염상의 풍부한 경제력을 기반으로 황산도가 제작되었다면, 우리나라에서는 18세기에 정선의 진경산수화가 완성된 이후 19세기에는 김홍도 화풍의 실경산수화로 발전하였다. 일본에서도 18세기에 이케노 다이가에 의해 후지산이 진경도로 다루어졌고, 19세기에는 우키요에 풍경화로 재탄생되어 대중적 상품 이미지로 전환되는 독특한 전개를 보여준다.

백성들을 주인공으로 그린 풍속화

중국에서는 18세기까지, 황제가 백성이 생산 활동에 종사하는 어려움을 이해하고 검소하게 생활하며 바른 정치를 펼 수 있도록 감계적鑑戒的 목적의 경직도耕織圖가 꾸준히 제작되었다. 이는 매달 이루어지는 농업과 잠직업蠶織業의 풍속을 읊은 『시경詩經』 빈풍칠월편豳風七月篇에서 유래한 것으로, 남송 때 누숙樓璹(1090-1162)이 처음 그려 고종에게 바쳤다고 한다. 청대까지 이러한 전통이 지속되며 목판본 『패문재경직도佩文齋耕織圖』가 발간되기도 하였으나, 우리나라나 일본처럼 백성들의 일상생활이나 미묘한 심리 상태를 다룬 풍속화는 유행하지 않았다. 이는 만주족이 세운 청 황실이 한족 문인들 사이에서 체제 부정의 성격을 지닌 학문으로 발전한 실학을 수용하지 않았던 정황과 밀접한 연관이 있어 보인다. 반면 우리나라의 조선 후기와 일본의 에도시대에는 제작 목적, 소재, 표현법, 이미지의 소비 주체 등은 다르지만, 풍부한 경제력을 배경으로 피지배층의 삶을 다룬 풍속화가 널리 성행하였다.

양란 이후 조선 사회는 커다란 혼란에 직면하였으나 경제적 성장과 탕평책 실시 등으로 영조(재위 1724-1776) 연간부터는 안정되기 시작하였다. 특히 정조(재위 1776-1800)는 서얼 출신 실력자들을 규장각 검서관으로 대거 등용하였고, 이들이 북학파로 성장하여 백성의 실리를 중시하는 현실 정치를 가능케 하였다. 동시에 상품화폐 경제의 발달로 등장한 거상이나 부농이 서화 작품이나 고동기古董器를 수집하기 시작하면서 문화적으로 최고 황금기를 맞이하게 되었다. 이러한 제반 여건 위에서 18세기 후반 화원화가 김홍도와 신윤복이 한국적 풍속화를 완성한 것은 주목할 만한 사건이다.[25]

풍속화는 고구려 고분벽화에서 기원을 찾기도 하는데, 이는 안악 3호분 벽화에 그려진 여성들이 부엌에서 일하는 장면이나 무용총의 무용도 등에서 당시의 생활상을 엿볼 수 있기 때문이다. 하지만 조선 후기에 실학을 배경으로 성행한 풍속화는 백성들을 주인공으로 그들의 일상에 초점을 맞추었을 뿐만 아니라 심리적 상태까지 진솔하게 드러냈다는 점에서 고분벽화의 풍속 장면과는 확연하게 구분된다. 따라서 진정한 의미의 풍속화는 18세기에 이르러 문인화가 윤두서尹斗緖(1668-1715)와 조영석趙榮祏(1686-1761)에 의해 시작되었다고 할 수 있다. 이들은 관찰자 입장에서 접근하였기 때문에, 윤두서의 〈채애도採艾圖〉나 조영석의 〈말징박기〉는 백성의 일상이라는 소재의 사실 전달에 초점이 맞추어지면서 심리 상태는 배제되어 있다.[도8-17] 하지만 조영석이 서화 수장가 김광수金光遂(1699-1770)의 부탁으로 그린 〈현이도賢已圖〉에는 누가 이번 장기에서 이길 것이며 주변에서 훈수를 두고 있는 인물들의 심리는 어떠한가까지 실감나게 표현되어 있어, 김홍도나 신윤복의 한국적 풍속화를 예고하고 있다.

이러한 기반 위에서 김홍도와 신윤복은 백성과 양반이라는 상반된

도8-17 윤두서, 〈채애도採艾圖〉
18세기 초, 견본수묵담
채, 30.2×25cm, 해남
윤씨 종가 소장

계층의 생활상을 다루면서도 내면의 심리 상태인 감정까지 성공적으로
표현하여 명실공히 조선 최고의 풍속화가라 할 수 있다.* 특히 김홍도는
정조의 각별한 총애를 받았던 화원화가로 산수, 도석인물, 화조, 풍속 등
모든 화목에서 두각을 나타냈으며, 국립중앙박물관 소장의《단원풍속도
첩檀園風俗圖帖》은 그의 대표작으로 알려져 있다. 화첩에 수록된 〈씨름〉
을 비롯하여 〈서당〉, 〈기와이기〉, 〈빨래터〉, 〈대장간〉 등에 그려진 양반,
농민, 대장장이, 어부, 상인의 다양한 삶은 철저하게 사실을 바탕으로 그
려졌을 뿐만 아니라 심리 상태까지도 정확하게 포착하고 있다. 농경사회

* 　신윤복의 풍속화는 실학적인 접근도 가능하지만, 기방문화나 남녀상열지사의 감정 상
태를 적나라하게 드러낸 것은 유교사회에서는 매우 파격적인 표현에 해당된다. 필자는 이처
럼 인간 본연의 자유로운 연애 감정을 그림으로 표출한 것은 양명학과 관련된 것으로 해석하
여 7부 '양명학과 미술'에서 다루었다.

도8-18 김홍도, 〈점심〉
《단원풍속도첩》 중에서, 18세기, 지본수묵담채,
26.6×22.4cm, 국립중앙박물관

도8-19 조영석, 〈새참〉
　　《사제첩麝臍帖》 중에서, 18세기, 지본담채, 20.5×24.5cm, 개인소장

의 일상을 그린 〈밭갈이〉, 〈점심〉, 〈타작〉에 등장하는 농부들은 신체 건
장하고 얼굴 표정이 즐겁게 묘사되어 있어 정조의 치세이념을 반영한 결
과는 아닐까라는 추론도 가능하게 한다. 도8-18

　이와 관련하여 김홍도의 〈점심〉과 조영석의 〈새참〉을 비교해보면 농
부들의 신체나 심리 상태의 묘사에서 극명한 대비를 보이고 있어, 그러
한 가능성에 설득력을 더해준다. 도8-19 전자는 안정된 생활 주체로서 노동
이 즐겁고 자신감이 넘치지만, 후자는 마른 신체와 무념무상의 표정에서
넉넉하지 못한 소작농으로서의 면면을 보여준다. 인물 역시 김홍도 그
림은 'X'자의 넓은 공간에 자유롭게 앉아 있는 것에 비해, 조영석은 잠
시 일손을 멈추고 좁은 논두렁에서 새참을 먹고 있는 순간을 포착한 듯
일렬로 앉아 있다. 이 그림이 그려진 18세기에는 지게를 진 사람이 겨
우 다닐 수 있을 정도로 전답 사이가 좁았으므로, 조영석이 사적인 감정

도8-20 김득신,〈밀희투전密戲鬪牋〉
《긍재전신첩》 중에서, 18세기 후반–19세기 초, 지본담채, 27×22.4cm, 간송미술문화재단

을 이입하지 않고 좀 더 객관적으로 농부들의 일상을 포착하였다고 할
수 있다. 반면 김홍도는 위정자의 입장을 고려해야 하는 위치였기 때문
에 《단원풍속도첩》에는 태평성대의 이미지가 적극 포함될 수밖에 없었
을 것이라 유추된다.

　후배 화원화가인 김득신金得臣이 김홍도의 풍속화풍을 계승하였으
며, 간송미술관 소장의 《긍재전신첩兢齋傳神帖》은 소재뿐만 아니라 표현
기법까지도 상당히 유사하여 그러한 사실을 뒷받침해준다. 이 가운데 하
나인〈밀희투전密戲鬪牋〉은 주막 뒷방에서 4명의 남성이 투전판을 벌이
고 있는 장면으로, 누가 속임수를 쓰려 하고 있는지 살짝 알려주거나 허
리춤의 돈주머니로 오늘의 물주物主를 암시하는 등 곳곳의 세밀한 장치

들이 돋보인다.도8-20 이는 김득신이 미리 승패의 결과를 염두에 두고 인물 표정이나 동작, 그리고 소품 하나까지도 세심하게 배려한 것으로, 김홍도의 풍속화를 이었다고 평가받는 까닭을 여기에서 확인할 수 있다.

18세기에는 일본에서도 풍속화가 유행하였는데, 목판화인 우키요에라는 특수한 회화 형식으로 대량 생산되어 불특정 다수에 의해 소비되었다는 점에서 조선시대 풍속화와는 다르다. 일본 풍속화의 주인공은 특정 직업에 종사하는 하층민, 즉 유곽遊廓의 기녀와 가부키歌舞伎 배우로 처음에는 그들의 일상이 대상이었으나 점차 특정 인물의 단독상을 그린 미인도美人圖와 가부키의 주인공 배우를 그린 야쿠샤에役者繪로 발전하는 독특한 양상을 보여준다.* 에도시대 초기에 도시의 목욕탕에서 세신洗身을 전업으로 했던 여성들을 그린 〈탕녀도湯女圖〉는 이른 예로 주목된다.도8-21 무배경에 문양이 화려한 옷을 입은 탕녀 여섯 명이 걷고 있으며, 왼쪽으로부터 두 번째 여성이 착용한 기모노의 문양은 머리 감을 '목沐'의 전서체로 그녀들의 직업을 직설적으로 나타내고 있다. 여성들의 얼굴은 저마다 생기 넘치는 표정으로 사실적으로 표현되었으며, 간분기寛文期(1661-1672) 미인화에서 보이는 우아하게 이상화된 여성미와는 전혀 다른 면모를 보여준다. 이외에 여러 명의 인물들이 등장하는 실내 유락

* 우키요에는 에도시대에 막부가 위치한 에도의 특수한 역사, 정치, 사회, 경제적 여건을 배경으로 탄생한 값싼 서민용 풍속화이다. 교토의 황제를 견제하기 위해 무사정권인 막부는 수도를 에도로 정하였고, 지방의 다이묘(영주)들을 견제하기 위해 에도에 대저택을 짓고 격년제로 머물도록 하는 참근교대제도가 시행되었다. 이로 인해 귀족인 무사들이 넘쳐나는 도시가 된 에도는 이들의 화려한 생활을 뒷받침하는 과정에서 상공업과 유흥문화가 급속히 발전하였다. 무사들이 찾았던 공창 요시하라 유곽과 가부키가 공연되는 연극 마을 지바이조芝居町는 색정이 넘쳐나는 환락 장소로 에도의 도시문화를 대표하였다. 따라서 조닌에 의한 서민문화가 절정을 이루었던 18세기에 유곽의 여성과 가부키 주인공이 우키요에의 주요 소재가 된 것은 당연한 결과였다고 할 수 있다. 이중희, 『풍속화란 무엇인가: 조선의 풍속화와 일본의 우키요에, 그 근대성』(눈빛, 2013), pp. 157-188.

도8-21 작가 미상, 〈탕녀도湯女圖〉
17세기 초, 지본채색, 72.5×80.1cm, 일본 MOA미술관

도8-22 **스즈키 하루노부**鈴木春信, 〈미타테 손강見立孫康〉
1765년, 다색판화, 26.8×20cm, 보스턴 미술관Museum of Fine Arts, Boston

도8-23 기타가와 우타마로喜多川歌麿,
〈부기지상浮氣之相〉
『부인상학십체婦人相學十體』 중
에서, 1793년, 다색판화, 37.8
×24.3cm, 도쿄국립박물관

도를 비롯해 부녀 유락도, 가부키도 등도 다수 제작되었다.[26]

　　스즈키 하루노부鈴木春信(1725-1770)는 1765년부터 약 5년 동안 1,000여 점의 우키요에 미인도를 제작하였다. 그의 미인도는 화면의 경물이 단순하여 조형미가 돋보임과 동시에, 대중이 선호했던 중국 고사나 문학작품 같은 고전적 주제를 당대의 분위기로 번안하는 미타테見立라는 독특한 기법으로 커다란 사랑을 받았다. 1765년에 제작된 〈미타테 손강見立孫康〉은 그러한 기법이 적용된 경우로, 유녀가 창가에서 편지를 읽고 있는 장면으로 표현되어 있다.[도8-22] 하지만 이는 단순한 미인도가 아니라 중국 진晉나라의 학자 손강이 눈빛(雪明)으로 글을 읽어 재상이 되었다는 고사를 당세풍當世風으로 변형시킨 미타테에見立繪이다. 같은

시기에 기타가와 우타마로喜多川歌麿(1753년경-1806)는 유녀들을 클로즈업한 흉상의 오쿠비에大首繪라는 새로운 미인도 형식으로 커다란 주목을 받았다. 특히 그는 단순히 여성의 얼굴을 확대한 것이 아니라 얼굴 표정으로 내면 심리를 나타내거나 하얀 목덜미로 관능적 이미지를 강조하는 데 성공하면서 우키요에 미인화 하면 그를 떠올리는 것이 일반적이다.[27]

기타가와 우타마로가 1792년부터 1793년에 걸쳐 제작한 미인화 시리즈인 『부인상학십체婦人相學十體』와 『부인인상십품婦人人相十品』은 당시 성행한 관상학과 연계되어 커다란 성공을 거두면서 간세이寬政 시기(1789-1801)에 미인화의 대가로 부상하였다. 특히 『부인상학십체』에 포함된 〈부기지상浮氣之相〉은 후기에 여성의 상반신을 클로즈업하여 그린 오쿠비에의 역작으로, 목욕 중인 여성의 상반신을 묘사한 것이다.[도8-23] 목욕 가운을 입고 왼쪽 어깨를 드러낸 여성이 수건을 짜면서 얼굴을 반대편으로 돌린 것이나 하얀 피부가 드러난 목덜미의 흐트러진 머리카락 등은 그의 전형적인 미인도에서 보이는 특징적 표현 기법이다. 화면 왼쪽 상단에 그려진 책갈피 모양 안에는 "여성의 관상을 10가지로 나눈 것 중에서 바람기 있는 혹은 활달한 성격의 여성 모습이며, 관상을 보고 우타마로가 그리다.(婦人相學十體 浮氣之相 想見 歌麿畵)"라고 쓰여 있다. 이 문장은 기타가와 우타마로가 『부인상학십체』를 기획했던 의도를 알려주는 것이기도 하다.[28] 이 밖에 가부키 배우를 주인공으로 한 배우 그림인 야쿠샤에가 널리 제작되었으며,* 가쓰카와 슌쇼勝川春章(1726년경-1793)가

* 가부키歌舞伎는 음악(歌), 무용(舞), 연기(伎)가 결합된 일본 연극이며, 이야기 중심으로 전개되는 것이 아니라 곡예나 요술처럼 순간적이고 단순한 행위가 극의 중심을 이루는 것이 특징이다. 따라서 얼굴 표정이나 행동이 순간 극적으로 과장되면서 감정적인 경향이 짙다. 1629년부터 풍기문란을 이유로 미소년이 가부키를 하도록 하였으나 역시 호색적인 것이

도8-24 가쓰카와 슌쇼勝川春章, 〈초대初代 나카무라 나카조中村仲藏인 오노 사다쿠로斧定九郎〉
1776년경, 도쿄국립박물관

가부키 배우의 얼굴을 실제로 닮게 그리면서 커다란 인기를 얻었다.[도8-24] 그는 무대에서 연기하는 모습뿐만 아니라 일상에서의 얼굴을 그리기도 하여 친근한 배우로서의 이미지를 조성하기도 하였다.

이상에서 살펴본 것처럼 18세기에 중국에서는 전통적인 경직도류의 제작에 그쳤지만, 우리나라와 일본에서는 피지배층의 생활을 포착하면서 그들의 심리 상태까지도 담아내는 풍속화가 다수 제작되었다. 이때 조선 후기의 풍속화는 백성들의 다양한 일상을 주제로 다루면서도 태평성대를 지향한 위정자의 정치적 색채가 더해지며 일본보다는 수요층이 제한적이었다. 반면 일본의 경우는 풍속화가 붓으로 그리는 육필화(肉筆畵)에서 목판화인 우키요에로 형식이 바뀌면서 대량 제작되어 불특정 다수에 의해 소비되는 독특한 양상을 보여준다.

사회 문제가 되면서 1653년부터는 성인 남성만이 가부키 배우가 될 수 있게 되었다. 이중희, 앞의 책, pp. 178-188.

서학과 미술

2부

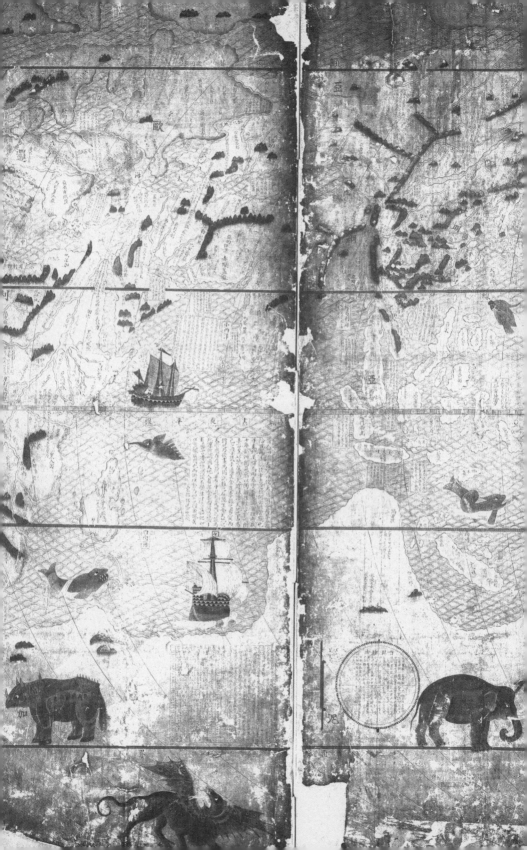

1 서구 문물과 학문의 유입

지리상의 발견 이후 중국에 전래된 서구의 천문, 지리, 의학, 종교 등을 다루는 학문을 서학西學이라고 한다. 일반적으로 '서학'과 천주교 신앙만을 다루는 '서교西敎'를 구분하기도 하지만, 여기서는 넓은 범주에서 함께 다루려고 한다. 이 용어는 명말청초에 가톨릭을 전도하기 위해 중국에 도착한 예수회耶蘇會 선교사들이 서양의 다양한 과학 서적들을 가져와 한문으로 번역 출판한 것을 '한역서학서漢譯西學書' 또는 '서학서西學書'라고 하면서 생겨난 것이다. 우리나라에서는 선조 연간(1567-1608) 전래된 이후 실학자들이 개별적으로 수용하였으며, 조선 왕실의 천주교 탄압은 서구의 과학 지식이나 문물에 대한 부정적 시각으로 이어지며 근대적 사회체제로의 능동적 전환을 늦추는 부정적 기능을 하기도 하였다. 일본에서는 1612년 에도 막부의 천주교 금지 이후, 서구의 학문이나 문물 수용이 네덜란드(和蘭)로 제한되면서 난학蘭學이라 부르고 있다.

중국에서 서학이라는 새로운 학문이 성립하게 된 직접적 계기는 1517년 독일에서 마틴 루터Martin Luther(1483-1546)에 의해 일어난 종교개혁이다. 중세 말부터 가톨릭 교회는 성당 건립이나 포교에 필요한 자금을 확보하기 위해 면죄부를 남발하였고, 이러한 폐단을 반대하며 믿음에 의한 신앙을 내세운 개신교가 북유럽을 석권하게 되었다. 그러자 가톨릭은 자정운동과 함께 다른 지역으로의 포교를 통해 위기 상황을 타개

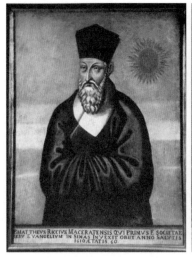

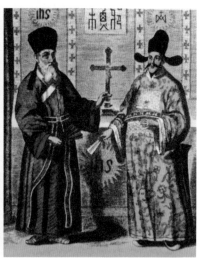

하려 하였으며, 예수회 소속 선교사들은 새로 개척한 항로를 따라 동아
시아로 건너와 전도 활동을 폈다.

　이때 예수회 선교사인 마테오 리치가 중국에 가톨릭을 전파하기 위
해 도착하였다. 그는 서양의 다양한 서적이나 과학 문물을 선교 과정에
서 적극 활용하였기 때문에 서학 성립과 가톨릭 포교에 있어서 중요한
인물로 평가된다. 1583년 명 황실로부터 상륙 허가를 받은 그는 광동성
廣東省 조경肇慶에서 6년 동안 머물며 중국 문화와 풍속 및 중국어를 배
웠다.[도9-1] 마테오 리치는 도착 직후 자신이 머물던 공간을 천화사遷花寺
라 이름 짓고 승복僧服을 입었으나, 중국 사회의 지식층이 문인이라는
사실을 알고는 유복儒服으로 바꾸어 입었을 뿐만 아니라 사서삼경을 배
우기도 하였다. 또한 소주蘇州, 남창南昌을 거쳐 남경南京에서 서광계徐
光啓, 양정균楊廷筠(1557-1627) 등 다수의 문인들과 교유하였으며,[도9-2] 과

학 서적이나 지구의, 시계, 지도, 천문관측기, 서양 그림 등으로 그들의 호기심을 자극하였다.*

그는 포교 과정에서 중국인의 가톨릭에 대한 반감을 최소화하기 위해 유교의 '상제上帝' 개념을 빌려와 하느님을 '천주天主'라고 소개하였다. 1601년 마테오 리치는 만력제萬曆帝(재위 1572-1620)를 만나 북경에서의 성당 건립을 허락받았고, 이로써 가톨릭 포교를 위한 기반을 조성하였다. 이후 북경의 동서남북에 성당이 건립되었으며, 1603년에는 이지조李之藻(1565-1630)의 도움을 받아 『천주실의天主實義』라는 교리서를 중국어로 집필하기도 하였다. 대화체인 이 책은 유교적 방식으로 가톨릭 교리를 풀어낸 것으로 동양 사회에 서양의 신앙체계를 널리 알리는 데 중요한 역할을 하였다. 이 밖에 마테오 리치는 중국 문인들의 도움을 받아 『기하원본幾何原本』(1607)을 비롯해 『태서수법泰西水法』(1612), 『측량법의測量法義』(1617) 등의 과학서를 한역 출판하여 서학이라는 새로운 학문의 성립을 가능케 하였다.

더불어 서양 선교사들이 현지 문화를 존중하는 보유론補儒論적 태도 역시 명말청초에 천주교가 중국 사회에 성공적으로 안착하는 데 적지 않은 도움이 되었다. 하지만 옹정雍正 연간(1723-1735) 전례典禮 문제로 천주교 금지령이 내려지고 1773년 교황의 제사 금지령 선포 이후 예수회가 축출되면서, 선교사들이 다시 입국한 것은 19세기 아편전쟁 이후부터이다. 즉 예수회가 보유론적 적응주의에서 유일신 강조로 입장을 바꾸면서 중국인과의 갈등이 표면화된 것이다. 이는 18세기 후반 서구 문물

* 마테오 리치는 이탈리아 출신으로 로마의 예수회 대학에서 신학과 철학 이외에 중국어를 배웠을 뿐만 아니라 수학, 천문학, 역법, 시계, 지구의, 천체관측기구 제작법에 이르기까지 과학 문물 전반에 걸쳐 해박했던 지식인이다. 조너선 D. 스펜스 지음, 주원준 옮김, 『마테오 리치, 기억의 궁전』(이산, 1999).

도9-3 **마테오 리치**
〈곤여만국전도〉 부분, 1708년, 170×533cm, 서울대학교박물관

에 대한 관심이나 수용이 위축되면서 고증학으로 학문적 관심이 옮겨가
는 요인이 되기도 하였다.

조선은 임진왜란으로 사회질서가 흔들리면서 도학을 정통으로 한 관
념적 성리학에 맞서는 새로운 사상이 절실하게 요구되었다. 이 무렵 명
나라를 왕래한 사신들에 의해 서학, 즉 서구의 과학이나 신앙 서적을 비
롯해 다양한 문물이 전래되기 시작하였다. 일례로 1603년 이광정李光庭
(1552-1627)은 마테오 리치가 제작한 세계지도인 〈곤여만국전도坤輿萬國
全圖〉(1602)를 들여와 조정에 보고하였다.도9-3 이수광李晬光은『지봉유설
芝峯類說』(1614)에서 세 차례의 명나라 방문을 통해 알게 된 서구 문물
뿐만 아니라『천주실의』 2권을 소개하며 천주교와 교황에 대해서도 서
술하였다. 정두원鄭斗源(1581-?)은 1630년 진주사陳奏使로 명나라에 갔
다가 서양 기계인 홍이포紅夷砲, 천리경千里鏡, 자명종自鳴鐘 등과『천

문서天文書』, 『직방외기職方外紀』, 『서양국풍속기西洋國風俗記』, 『천문도 天文圖』, 『홍이포제본紅夷砲題本』 등의 한역서를 가지고 귀국하였다. 또 한 1636년부터 9년 동안 청에 볼모로 잡혀 있던 소현세자昭顯世子(1612-1645)는 귀국하면서 독일인 신부 아담 샬Adam Schall(湯若望, 1591-1666) 에게 받은 천문, 수학, 천주교 서적과 여지구興地球, 천주상天主像 등을 소개하였다. 그러나 서학에 대한 조선 왕실의 부정적 입장과 소현세자의 죽음을 계기로, 서구 과학 서적이나 문물 등의 수용은 실학자들 사이에 서 개인적으로만 이루어졌다.¹ 이는 중국이나 일본에서 황실과 막부라는 공적 영역에서 서학을 수용했던 것과는 확연히 다른 것으로, 특히 조선 에서 서양화법의 수용이 지체되었던 이유도 이러한 정황과 무관하지 않 을 것이다.

더불어 일부 유학자의 천주교 교리에 대한 긍정적 인식은 자생적 신 앙으로 발전하였고, 1784년 이승훈李承薰(1756-1801)은 북경에 가서 직 접 영세를 받고 돌아오기도 하였다.* 하지만 천주교가 일반 백성에게 확 산되고 유교 제례를 부정하는 등 신앙의 독자적 고유성을 강조하게 되 면서 1801년 신유교옥辛酉教獄이 일어났다. 이를 계기로 천주교는 조선 사회를 위협하는 반역 세력으로 규정되어 탄압의 대상이 되었다.** 그리 고 조선 왕실과 서교의 정면 충돌은 서구 제국의 문호 개방을 일방적으

* 이익은 '천주'를 유교의 '상제'와 동일시한 것은 인정하였으나 신앙 의례는 거부하는 입 장을 취하였다. 또한 천주의 행적들 가운데 윤리적인 부분은 수용하였으나 현실성이나 합리 성을 상실한 신앙에 대해서는 비판하였다. 금장태, 「조선서학의 전개와 과제」, 『신학과 철학』 20(서강대학교 신학연구소, 2012), pp. 53-54.
** 천주교가 사대부에서 백성으로 빠르게 확산된 것은 1787년경부터 한역 서학서가 출현 하였기 때문이다. 대표적인 예로 최창현崔昌顯이 번역한 『성경직해聖經直解』와 정약종이 한 글로 저술한 『쥬교요지主教要旨』 등이 있다. 조광, 「조선후기 서학서의 수용과 보급」, 『民族 文化研究』 44(고려대학교 민족문화연구원, 2006), pp. 199-236.

로 무시하는 쇄국정책으로 이어졌고, 마침내 1876년 일본에 의해 조선의 문호가 강제로 개방되는 초유의 사태를 맞이하게 되었다.

일본은 1543년 포르투갈 상선의 다네가시마種子島 표류와 1549년 예수회 소속 프란치스코 하비에르Francisco Xavier(1506-1552)의 가고시마鹿兒島 도착을 계기로, 서양인들이 교역과 가톨릭 포교를 위해 방문하였다. 이들은 대개 포르투갈과 스페인 출신으로 남만인南蠻人이라 불렸으며, 남만 무역이 최고조에 이르렀던 게이초慶長 연간(1596-1615)에는 일본 사회에서 서양 문물을 소비하며 풍습까지도 즐기는 남만 취미가 유행하였다. 동시에 예수회 선교사들은 가톨릭 전파 과정에서 1580년 종교 교육기관인 세미나리오를 설치하였고, 조반니 니콜로Giovanni Niccolo(1560-1626)가 이곳에서 유화나 동판화 제작 기법을 가르치면서 성화가 일본 각지에 보급되었던 것으로 추정된다.[2] 이러한 성화는 유럽에서 가져온 원화原畵를 모사하는 수준으로 서양화법에 대한 명확한 이해나 인지의 단계로는 발전하지 못했다. 하지만 포르투갈과 스페인의 후원을 받은 선교사들에 대한 막부의 불신이 확대되면서 1612년 가톨릭 금지령이 내려졌고, 1636년에는 이들 국가와의 교역을 중단하고 나가사키에서 무역과 종교를 분리했던 네덜란드와의 교역만을 허용하는 쇄국정책을 단행하였다.

18세기 초 주자학자 아라이 하쿠세키新井白石(1657-1725)가 서양 의학, 천문학, 동식물학 등 자연과학과 기술의 우수성 및 실용성에 주목하였고, 막부에서도 양서 금지령을 완화하기 시작하였다. 이를 계기로 서양의 새로운 학문에 관심을 보였는데, 대개의 서적들이 네덜란드어로 되어 있었기 때문에 네덜란드를 지칭하는 화란和蘭 또는 오란다阿蘭陀에서 난학이라는 용어가 생겨났다. 히라가 겐나이平賀源內(1728-1780)는 1752년 나가사키로 유학하여 난학을 배웠으며, 이때 동식물학을 비

롯한 다수의 서양 서적을 소장하게 되었다.[3] 특히 스기타 겐파쿠杉田玄白(1733-1817)와 마에노 료타쿠前野良澤(1723-1803)는 1774년『해체신서解体新書』라는 의학서를 일본 최초로 번역 출판하였으며, 이를 계기로 네덜란드 책이 본격적으로 일본어로 번역되기 시작하였다.[4]『해체신서』의 번역이 끝날 무렵 삽화를 그릴 화가를 찾았으며, 이때 겐나이가 서양 화법을 배우기 위해 에도에 머물렀던 오다노 나오타케小田野直武(1749-1780)를 소개하였다. 이러한 정황은 일본의 양풍화가 난학과 긴밀하게 연계되어 있음을 시사해주는 대목이기도 하다.

2 서양화법과
동아시아 전통 회화의 조우

예수회 선교사들은 동아시아 삼국에 서양미술이 전래되어 확산되는 과
정에서 가장 중요한 역할을 하였다.[5] 이들은 처음에 중국과 일본에서 현
지 문화를 존중하는 보유론적 태도를 견지하였으며 서구의 천문, 지리,
역법 등을 다룬 서적이나 시계, 나침반 등을 활용하며 비교적 안정적으
로 포교를 시작하였다. 그러나 동양의 전통문화와 천주교가 충돌하면서
점차 배척 내지는 탄압의 대상이 되어갔다. 그렇지만 서양화법의 전래
나 수용에 직접적인 영향을 미친 천주당의 벽화를 비롯해 기독교 교리서
의 삽화, 동판화로 제작된 서구의 도시도都市圖나 동식물 도감류 서적들
이 예수회 선교사들에 의해 처음 소개되었다고 하는 사실은 누구도 부정
하지 못할 것이다. 한중일 삼국은 서양화법을 수용한 시기도 조금씩 다
르고 전개 양상도 크게 차이를 보이지만, 비교적 광범위하게 확산되었던
것만은 분명한 사실이다.

동아시아 삼국에 전래된 기독교 미술

예수회 선교사들은 중국인에게 가톨릭 교리를 효과적으로 전달하기 위
해 성화聖畵나 화보집에 실린 시각적 이미지를 적극 활용하였다. 대개는

유럽에서 동판화로 제작된 기독교 관련 화보집이었으며, 유화로 그려진 원화原畵도 소개되었다.⁶ 당시 동판화로 인쇄된 기독교 교리 화보집은 매우 귀한 것으로 인식되면서 복제 번안되었으나, 서양화법의 전파나 확산에서는 그 영향이 제한적이었다.

현재 삽화가 포함된 기독교 화보집 중에서 『그리스도의 수난 La Passion du Christ』과 『복음서화전Evangelicae Historiae Imagines』은 1604년과 1605년 각각 남경에 유입된 가장 이른 예로 알려져 있다. 후자는 예수회 소속 신학자 제롬 나달Jerome Nadal(1507-1580)이 예수님의 생애와 교리를 153개 장면으로 집대성한 것이다. 이탈리아 화가 베르나르디노 파세리Bernardino Passeri(1540년경-1596) 등이 밑그림을 그렸으며, 1593년 벨기에의 비릭스Wierix 출판사에서 발간되었다.⁷ 이 화보집은 선교사의 기도와 묵상을 위해 제작된 것으로 수준 높은 내용과 정교한 그림들로 구성되었다는 점에서 종교개혁 이후의 기독교 미술을 대표한다고 할 수 있다.⁸ 반면 전자는 앙투안Antoine과 제롬Jerome 비릭스 형제가 『복음서화전』에서 예수님이 십자가에 매달린 시점을 전후해 일어난 주요 사건 22개 장면만을 선별 수록한 것이다. 이때 각 장면의 테두리를 도감류에 실려 있는 동식물들로 장식한 것이 특징적이다.

마테오 리치는 북경에서 포교를 활발하게 전개하던 시기에 이러한 화보집을 적극 활용했던 것으로 짐작된다. 이는 1606년 발간된 정대약程大約(1541년경-1616)의 『정씨묵원程氏墨苑』에 실린 성화 4점, 즉 『그리스도의 수난』에서 선별한 2점과 일본에서 판각된 2점을 마테오 리치로부터 전달받았다는 사실로 입증된다.도9-4* 일례로 『그리스도의 수난』과

*　『정씨묵원』에는 〈갈릴리 호숫가의 예수와 베드로〉, 〈엠마로 가는 예수와 두 제자〉, 〈천사에게 벌 받는 소돔의 남자들〉, 〈성모자상聖母子像〉이 실려 있다. 〈성모자상〉은 원래 스페인에 있는 세비야 대성당 벽화가 동판화로 제작되어 16세기에 일본으로 전래되었고, 일본인이

도9-4　〈성모자상聖母子像〉
　　　　「정씨묵원程氏墨苑」 중에서, 1606년

도9-5 〈갈릴리 호숫가의 예수와 베드로〉
「그리스도의 수난」 중에서. 뉴욕 메트로폴리탄 미술관

도9-6 〈갈릴리 호숫가의 예수와 베드로〉
「정씨묵원程氏墨苑」 중에서. 1606년

『정씨묵원』에 실린 〈갈릴리 호숫가의 예수와 베드로〉를 비교하면, 전자
는 동판화로 정교한 음영법에 의해 입체감이 두드러지며 테두리가 나비,
달팽이, 메뚜기 등으로 장식되어 있다.도9-5 반면 후자는 목판화로 인물과
배경이 선묘 위주로 묘사되면서 그림자 표현이 사라지는 등 다소 평면적
이다.도9-69 이로 보아 『정씨묵원』에 실린 성화 4점은 서양화법의 본질을
전달하는 데에는 분명 한계가 있었을 것이다.

　　더불어 중국식으로 번안 복제된 대표적인 예로는 1617년에 목판화

만든 방각본倣刻本이 다시 중국으로 건너가 마테오 리치를 거쳐 정대약의 손에 들어가게 된
것이다. 町田市立國際版畵美術館 編, 『中國の洋風畵展: 明末から淸時代の繪畵·版畵·揷繪
本』(1995), p. 66, 122.

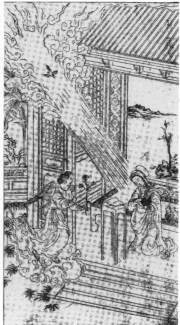

도9-7

도9-8

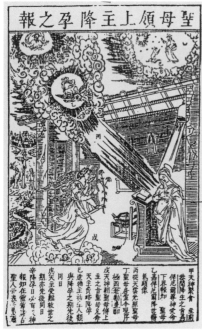

도9-9

도9-7 〈수태고지〉
『복음서화전福音書畵傳』 중에서, 1593년

도9-8 〈수태고지〉
『송념주규정誦念珠規程』 중에서, 1617년

도9-9 〈수태고지〉
『천주강생언행기상天主降生言行紀像』
중에서, 1635년

로 발간된 『송념주규정誦念珠規程』이 있다. 이는 1603년 서광계에게 세례를 했던 선교사 로차Joannes de Rocha(羅如望, 1566-1623)가 『복음서화전』에서 15개 장면만을 발췌하여 중국식으로 번안한 것이다. 특히 중국인의 이해를 돕기 위해 구도를 간결하게 재구성하고 복식이나 배경 등을 중국식으로 바꾼 것이 주목된다. 이는 『복음서화전』과 『송념주규정』에 실린 〈수태고지〉, 즉 가브리엘 천사가 하늘에서 빛과 함께 내려와 마리아의 성령 잉태를 알리는 장면의 비교를 통해 확인할 수 있다.도9-7, 9-8 마리아의 잉태라고 하는 주제를 부각시키기 위해 주변의 복잡한 장면들을 제거하였고, 기와집과 실내의 산수도 병풍, 가구, 구름 표현 등이 중국식으로 바뀌었다.

또 다른 예는 예수회 선교사인 율리우스 알레니Julius Aleni(艾儒略, 1582-1649)가 1635년에 발간한 『천주강생언행기상天主降生言行紀像』이며, 역시 『복음서화전』에서 53개 장면을 선별한 것이다.[10] 전반적으로 변형을 최소화하여 원래 장면을 유지하였으며, 라틴어를 한자로 번역하여 교리까지 충실하게 전달하려 한 것이 특징이다. 일례로 〈수태고지〉를 보면 상단에 있는 '성모령상주강잉지보聖母領上主降孕之報'라는 제목을 통해 마리아가 성령으로 잉태하였음을 나타내고 있다.도9-9 이 밖에 1637년 목판화로 발간된 『천주강생출상경해天主降生出像經解』 역시 『복음서화전』에서 63개 장면을 선별한 것인데, 배경을 중국풍으로 바꾸거나 2개 또는 3개의 장면을 절충하여 하나로 만들기도 하였다.[11]

이상에서 살펴본 것처럼 명 말 발간된 기독교 화보집들은 제롬 나달이 편찬한 『복음서화전』에서 특정 장면을 발췌, 정리하였다. 따라서 제롬 나달 본은 중국에서 복간된 여러 기독교 화보집의 기준서였다고 할 수 있다. 하지만 명 말 문인들의 천주교에 대한 비우호적인 인식과 태도로 기독교 복음서는 전도에 커다란 도움을 주지 못했던 듯하다. 이와 관

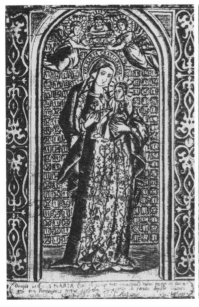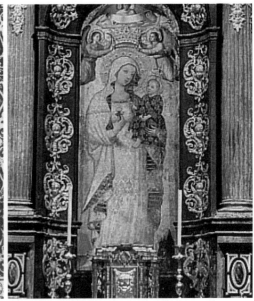

도9-10 〈성모자상〉
1597년, 일본 오우라大浦 천주당

도9-11 성모자상 벽화
스페인 세비야 대성당

련해 마테오 리치와 교유했던 이지조가 1628년 예수회 선교사들이 저술
한 글을 모아 편찬한 『천학초함天學初函』에서 "서양 학문의 장점은 측량
과 계산에 있고, 단점은 천주를 숭상해 인심을 현혹시키는 것이다."라고
서술한 내용이 주목된다.[12] 이는 동시기 중국 문인들의 천주교에 대한 부
정적 인식을 대변한 것으로, 기독교 화보집이 포교라는 신앙적 측면보다
서양 회화와의 조우라는 미술사적 측면에서 영향력을 발휘하였다는 사
실에 좀 더 설득력을 더해준다.

　일본도 1549년에 예수회 선교사의 도착을 계기로 동판화나 유화를
통해 기독교 미술이 전래되었다. 또한 선교사가 설치한 교육기관인 세미
나리오에서 유럽의 인문주의와 고전은 물론 성화와 동판화 제작 기법도
가르쳤다. 미술교육은 1583년 입국한 조반니 니콜로가 담당하였으며,

세미나리오 출신의 일본인 화가들은 유화나 동판화로 성화를 제작하였는데 원화를 모사하는 수준에서 크게 벗어나지 못하였다. 그들이 그린 성화는 일본에서 소비되거나 중국으로 수출되었으며, 동판화로 된 낱장의 기독교 미술은 기도나 교육 용도로 사용되었을 것이다. 현재까지 21점의 동판화가 확인되었으며, 1584년 안트베르펜Antwerpen에서 간행된 것을 원본으로 모사한 오우라大浦

도9-12 김준근, 〈천사의 수호〉
『텬로력뎡天路歷程』 중에서, 1895년 이후, 숭실대학교 한국기독교박물관

천주당 소장의 〈성모자상〉은 세미나리오 출신 일본인 화가들의 실력이 상당한 수준이었음을 확인시켜준다.도9-10, 9-11 화면 상단에서 천사가 받치고 있는 내용이 악보에서 면죄부 칙령으로 바뀐 것과 아랫부분의 섬세한 초화문草花文 바닥 표현이 선묘로 단순하게 처리된 것을 제외하고는 원본을 충실하게 재현하였다. 이러한 기독교 미술은 포교 수단으로 전래되었으나 1612년 가톨릭 금지령과 1636년 쇄국정책 등으로 배척 외면되면서 빠르게 단절되어 사라진 것으로 보인다.

우리나라에 서학이 전래된 것은 임진왜란 직후인 17세기 초 무렵이었지만, 조선 왕실로부터 배척되면서 19세기 후반에 이르러서야 기독교 미술이 등장하였다. 조선 말기에 활동한 마지막 풍속화가 김준근金俊根(19세기 후반 활동)이 그린 42점의 삽화가 수록된 『텬로력뎡天路歷程』이 기독교 미술의 효시에 해당된다. 이 화보집은 미국인 선교사 제임

스 스카스 게일James Scarth Gale이 존 번연John Bunyan의 『천로역정The Pilgrim's Progress』을 한글로 번역 출판하면서 김준근에게 삽화 제작을 의뢰한 것으로, 현재 숭실대학교 한국기독교박물관에 소장되어 있다. 김준근의 삽화는 도포를 입은 한국인의 모습으로 표현된 예수를 비롯해 갑옷을 입은 주인공 크리스천, 사찰 벽화의 비천상을 연상시키는 천사 등에서 기독교 미술의 주체적 수용을 확인할 수 있다.도9-12 13 이는 개화기의 복음 전파 과정에서 널리 읽히며 중요한 역할을 하였다.

초상화와 서양화법의 만남

명말청초 예수회 선교사는 중국의 전통문화를 존중하는 태도로 포교 활동을 전개하였다. 특히 고기원顧起元(1565-1628)과 강소서姜紹書(17세기 중반 활동)는 마테오 리치를 비롯한 선교사들에 의해 유입된 기독교 미술을 남경이나 북경 등지에서 접한 것으로 보이는데, 그들이 남긴 기록들은 서양화법에 대한 거부감보다는 놀라움이나 경이로움을 드러내고 있어 주목된다.

남경 출신의 고기원이 『객좌췌어客座贅語』(1618)에서 성모자 그림을 접하고 서술한 감상평은 그러한 예에 해당된다.

천주天主는 천지만물을 만든 분이다. 그림을 보면 천주는 어린아이이며 이를 안고 있는 부인은 천모天母라고 한다. 이는 동판으로 인쇄한 위에 채색을 한 것인데 그 모습이 마치 살아 있는 것 같아서 몸이나 팔이 화면에서 불쑥 나올 것만 같다. 정면을 보는 얼굴에는 입체감이 있어 진짜 사람과 다를 바 없다. 어떤 사람이 '그린 것이 어찌 이렇게 될 수 있느냐?'고 물으니 이마

두리마두瑪竇(마테오 리치)가 '중국 그림은 양은 그리지만 음은 그리지 않기 때문에 그림을 보면 얼굴과 몸이 편평하여 요철이 없다. 우리나라(서양) 화가는 음양을 모두 그리므로 얼굴에 고저가 있고 손이나 팔이 둥글게 보인다.'라고 하였다.[14]

또 다른 예로 1642년 남경공부랑南京工部郎이 된 강소서는 『무성시사無聲詩史』(1646)에서 마테오 리치가 가져온 〈성모자상〉을 실견한 인상을 서술하였는데, 그 내용을 소개하면 다음과 같다.

이마두가 가져온 서역의 천주상은 여성이 한 어린아이를 안고 있는데 눈썹과 눈, 옷주름은 맑은 거울에 비친 듯하며 마치 (그 모습은) 움직이려고 하는 것 같다. 단정하면서 엄숙한 아름다움은 중국 화공이 미칠 수 없는 것이다.[15]

두 문인은 기독교 미술에 대한 종교적 관심보다는 마치 살아 있는 것처럼 보이는 사실적인 표현 기법, 즉 서양화법의 사실성에 대한 놀라움을 피력하였다. 강소서의 경우는 중국인 직업화가도 그러한 수준에 미칠 수 없다고 하였다.

이처럼 기독교 미술과 서양 서적의 유입으로 서양화법에 노출된 남경의 특수한 문화적 여건은 초상화를 전문으로 그리는 직업화가들에게 영향을 미치며 명말청초에 파신파波臣派의 출현을 가능하게 하였다.[16] 이 화파의 명칭은 증경曾鯨(1564-1647)의 자字인 '파신'에서 유래한 것이며, 그의 제자인 사빈謝彬, 심소沈韶, 서이徐易, 장기張琦, 장원張遠, 요대수廖大受, 곽공郭鞏 등이 이에 포함된다. 특히 제의적祭儀的 성격이 강한 초상화에 자연을 배경으로 주인공의 품성이나 성향을 드러내는 산

도9-13 증경曾鯨, 〈장경자초상張卿子肖像〉
1622년, 견본채색, 111.4×36.2cm, 절강성박물관浙江省博物館

수인물화 형식을 도입하고, 표현 기법에서도 얼굴은 서양화법으로 입체
감을 나타내어 사실성을 강조한 반면 의복이나 배경은 전통화법으로 대
강 그리는 절충화법의 구사를 특징으로 하였다. 이처럼 안면에 서양화법
을 적용하는 획기적인 시도가 가능했던 것은 전신사조傳神寫照를 중시
하는 초상화 전통, 즉 인물의 정신을 전달하기 위해서는 그 모습도 객관
적으로 묘사해야 한다는 불변의 원칙 때문이었을 것이다. 이 밖에 초상
화를 그린 다음 제발이나 인장을 더하기도 하였는데, 이는 제의나 의례
용으로 그려진 기존의 초상화에서는 볼 수 없었던 것으로 수요자였던 문
인 취향을 적극 고려한 것이라 생각된다.

증경이 그린 초상화의 주인공은 항원변項元汴(1525-1590)을 비롯하
여 동기창董其昌, 진계유陳繼儒, 왕시민王時敏(1592-1680), 항성모項聖謨
(1597-1658), 누견婁堅(1567-1631), 후동증侯峒曾(1591-1645), 황도주黃道
周(1585-1646), 미만종米萬鍾(1570-1628) 등 대개 명망이 높은 문인들이
었다.[17] 이들은 서양화법으로 안면의 사실성이 배가된 새로운 형식의 초
상화를 칭찬하였는데, 이는 증경의 새로운 초상화법이 그들의 높은 인격
적 자존감을 충족시켜주었기 때문일 것이다. 일례로 증경이 그린 〈장경
자초상張卿子肖像〉을 보면, 무배경의 단독 입상으로 얼굴은 정면을 향하
고 있으나 몸은 왼발을 내딛으며 움직이기 직전의 모습으로 변화를 주고
있다. 특히 얼굴은 윤곽선을 대강 묘사한 다음 오목한 곳에는 붓질을 많
이 하고 볼록한 부분에는 적게 하는 입체적 표현으로 사실성이 극대화되
어 있다.[도9-13] 이는 기존에 얼굴 윤곽이나 이목구비를 선묘로 나타낸 것
과는 다른 차원의 핍진逼眞함으로 매너리즘에 빠진 초상화 분야에 새로
운 활기를 불어넣었을 것이다.

증경의 제자들은 얼굴 표현에서 서양화법의 진전된 면모를 보여줌과
동시에 주인공의 개성을 나타내기 위해 배경이나 지물을 활용하거나 일

도9-14 심소沈韶, 〈가정삼선생상嘉靖三先生像〉
1662년, 견본채색, 115.8×50.5cm, 북경 고궁박물원

상성을 부여하였다. 또한 그들은 증경에 의해 시작된 합작 형태의 산수인물도 초상화를 유행시켰으며, 집단 초상화도 다수 제작하였다.[18] 심소가 그린 〈가정삼선생상嘉靖三先生像〉은 명 말의 유명한 문인화가 당시승唐時升(1551-1636)과 정가수程嘉燧(1565-1643), 이유방李流芳(1575-1629)을 그린 것이다.[도9-14] 이는 현실에 없는 문인들의 집단 초상화로 기억을 더듬어 그린 것이다. 소나무 아래 의자에 앉아 있는 노인은 당시승이며, 영지 달린 지팡이를 든 시동이 그 옆에 서 있다. 이유방은 왼쪽 앞에서 오른손에 여의如意를 들고 있으며, 정가수는 바로 뒤에서 공수를 취하고 있다. 세 명의 문인 얼굴은 서양화법으로 정교하게 표현된 반면, 의복은 필선으로 간략하게 묘사하여 파신파의 특징적 화법을 잘 보여준다. 또한 소나무와 바위 같은 배경이나 영지, 여의 등의 지물은 장수를 기원하는 상징적 의미를 암시하고 있다. 이 밖에 인기가 높았던 진홍수의 인물화풍도 보이고 있어 증경의 제자들은 다양한 변화를 모색하였던 것으로 이해된다.

조선은 양란을 겪으며 경직된 성리학을 대신할 새로운 학문이나 사상이 요구되었고, 중국을 방문했던 사신들에 의해 서구의 천문, 수학, 역법, 종교 등의 한역서와 지구의, 세계지도 등이 소개되었다. 동시에 중국 화가들이 그린 조선 사신들의 초상화가 유입되면서 조선 후기 초상화 제작에 영향을 미치기도 하였다. 현전하는 작품들 가운데 중국인 화가 호병胡炳이 1637년에 그린 〈김육초상金堉肖像〉 2점은 조선시대 초상화사에서 중요한 의미를 지니는 것으로 주목된다. 김육金堉(1580-1658)은 대동법으로 공납의 폐단을 개혁하려 한 실학자로 1636년부터 1650년 사이에 세 차례나 북경을 사행하였으며, 1640년대에는 소현세자와 원손을 수행하여 여러 차례 심양에 다녀오기도 하였다. 그가 1636년 명나라에 파견된 마지막 공식 사절단의 일원으로 북경에서의 여정을 일기 형식

도9-15 호병, 〈김육초상〉
전신좌상본, 1637년, 견본채색, 174.5×99.2cm, 실학박물관

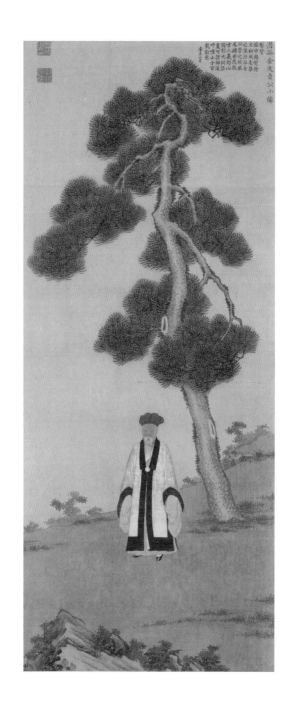

도9-16 호병, 〈김육초상〉
와룡관본, 1637년, 견본채색, 118.8×50.2cm, 실학박물관

으로 기록한 『조경일록朝京日錄』에 의하면, 1637년 3월과 4월에 걸쳐 호병이 크고 작은 초상화 2점을 그렸다고 한다. 현재 실학박물관에 소장되어 있는 〈김육초상〉 전신좌상본과 와룡관본이 이에 해당된다. 전자는 검은 오사모에 초록색 단령을 입은 채 호피가 덮여 있는 의자에 앉아 정면을 향하고 있다.^{도9-15} 얼굴 표현에서는 채색의 음영법으로 이목구비의 입체감을 나타내고 천연두 자국까지 묘사한 핍진함을 보이며, 조선 후기 초상화에 서양화법이 적용된 이른 예이다. 또 다른 와룡관본은 김육이 학창의鶴氅衣를 입은 채 소나무와 바위가 있는 풍경을 배경으로 서 있으며, 인물의 크기는 작지만 얼굴에 천연두 자국까지 묘사되어 있다.^{도9-16*} 이처럼 특정 배경이나 지물을 통해 주인공의 인품을 드러낸 산수인물화 형식과, 서양화법으로 얼굴의 입체감을 강조한 것은 파신파의 초상화법과 거의 동일한 것이다. 따라서 김육의 초상화 2점은 파신파의 초상화법이 반영된 것으로 명청 회화 교섭사에서 중요한 의미를 지닌다.

명말청초의 파신파 초상화는 일본에 전래되어 에도시대에 황벽파黃檗派 초상화가 성립되는 데 직접적인 영향을 미쳤다. 황벽파는 선종 계열인 임제종臨濟宗의 한 갈래로 중국적 색채가 강한 것이 특징이며, 절강성 영파寧波에 위치한 천동사天童寺에서 밀운원오密雲圓悟(1566-1642)에게 불법을 배운 중국인 승려 은원융기隱元隆琦가 1654년 일본으로 건너가면서 성립되었다. 이후 1661년 교토 황벽산에 만푸쿠지萬福寺가 건립되면서 일본 전역으로 확산되기 시작하였다.¹⁹ 선종의 다른 종파와 마찬가지로 황벽파도 전법傳法의 증표로 고승의 진영眞影을 제작하였는데, 이 그림들은 안면에 여러 번의 바림을 가하여 입체감이 두드러지

* 〈김육초상〉 와룡관본은 파신파에 의해 유행한 산수인물화 형식으로 그려졌는데, '송하한유도松下閒遊圖'라는 명칭으로 알려져 있다.

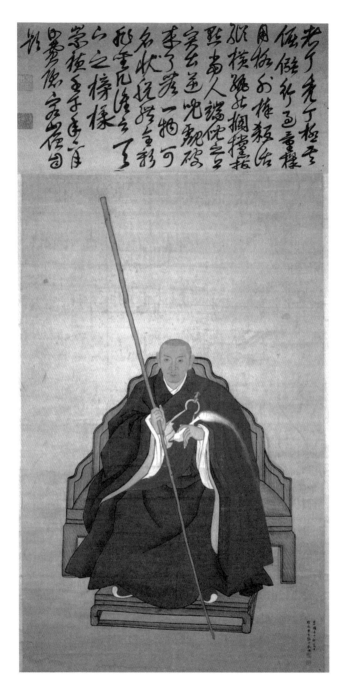

도9-17 장기張琦, 〈비은통용상費隱通容像〉
1642년, 견본채색, 159.7×98.6cm, 교토 만푸쿠지萬福寺

는 특징을 보여준다. 이는 종래의 고승 진영과는 다른 양식으로 1654년 은원융기가 일본에 오면서 가져온 〈비은통용상費隱通容像〉을 반복 임모하는 과정에서 나타난 것이다. 이 진영은 증경의 제자인 장기張琦가 1642년에 그린 것으로 일본 교토의 만푸쿠지에 현전하고 있다.[도9-17 20] 무배경에 비은통용이 의자에 앉아 정면을 향하고 있는 전신좌상이며, 얼굴은 서양화법으로 사실성을 강조한 반면 신체는 의습선을 간략하게 관념적으로 처리했다. 특히 안면에 여러 번의 담채를 가하여 피부 질감을 나타내고, 콧등과 양 볼에 약간 밝은 음영을 더하여 입체감을 강조한 것에서 파신파의 화풍이 간취된다.

중국인 화가 양도진楊道眞은 은원융기와 함께 일본에 도착하였으며, 장기의 〈비은통용상〉을 임모하면서 황벽파의 초상화 기법이 정착하는 데 중요한 역할을 하였다. 이는 양도진이 중국으로 돌아간 1657년 후반까지 제작된 황벽파 고승 진영들의 얼굴 표현 기법이나 형식이 〈비은통용상〉과 유사한 데서 입증된다. 현재 양도진의 〈은원기사상隱元騎獅像〉은 만푸쿠지 덴신인天眞院에 소장되어 있는데, 바림 기법에 의한 안면의 입체감 묘사나 소략한 의습선 표현에서 황벽파 초상화가 파신파와 밀접한 연관이 있음을 알 수 있다.[21] 양도진의 이러한 초상화풍은 일본인 화가인 기타 도쿠喜多道矩(?-1663)와 그의 아들 기타 겐키喜多元規로 이어졌다. 하지만 기타 부자는 초상화가로 주목받지 못하였을 뿐만 아니라 기타 겐키가 바림 기법을 최소화하고 선묘 위주의 전통화법으로 회귀하면서 단절되어, 황벽파 초상화는 1650년경부터 1720년 사이에 일시적으로 제작된 특이한 작례에 해당된다.

산수화와 서양화법의 만남

예수회 선교사를 통해 소개된 성화와 동판화는 문인화가들이 즐겨 그린 산수화에서 경물을 포착하는 시점이나 필묵법 등에 변화를 가져왔다. 명 말기 문인화의 절대적 우위를 강조하며 복고주의를 이끈 대표적 문인화가 동기창도 이러한 논의의 중심에 위치해 있다.[22] 그의 산수화에서 보이는 특이한 표현법이 예수회 선교사들이 주로 활동한 남경이나 남창에서 접한 서양의 각종 서적과 성화에서 기인했다는 것이다. 이와 관련하여 동기창의 도서목록인 『현상재서목玄賞齋書目』에 『기하원본幾何原本』을 비롯한 한역 서학서가 10권이나 포함되었던 것이나, 1597년에 그려진 〈완련초당도婉變草堂圖〉가 주목된다.[도9-18 23] 이 작품은 동기창이 강소성 소주에 위치한 곤산昆山에 은거한 진계유陳繼儒를 방문했다가 이별의 증표로 그려준 것이다. 화면 오른쪽에 위치한 절벽에서 수직과 수평의 필선을 교차하여 괴체적 명암을 강조한 것 등은 동판화의 교차 평행 선무늬를 응용한 것이라 해석되기도 한다.[24]

명말청초의 문인화가 장굉張宏(1577-1652년경)은 강남의 실경산수화를 그리면서 하늘에서 경물을 조망한 부감시俯瞰視를 적용하였다. 이는 명 말 문인들 사이에 확산된 서학 열기를 배경으로 접한 서양 서적들, 특히 유럽의 경관이나 자연, 풍속 등을 나타낸 삽화에서 직접적인 영향을 받은 것이다.[25] 장굉이 1627년 그린 〈지원전경도止園全景圖〉는 하늘에서 수로로 연결된 소주의 정원을 내려다본 장면인데, 전통적인 시점에서 벗어난 이례적인 것으로 참신한 느낌을 준다.[도9-19] 이 작품과 게오르크 브라운Georg Braun, 프란츠 호겐베르크Franz Hogenberg가 1572년에서 1616년 사이에 출판한 『世界の都市 *Civitates Orbis Terrarum* 全球城色』에 포함된 〈프랑크푸르트 전경〉과 비교하면 구도는 물론 시점까지 상

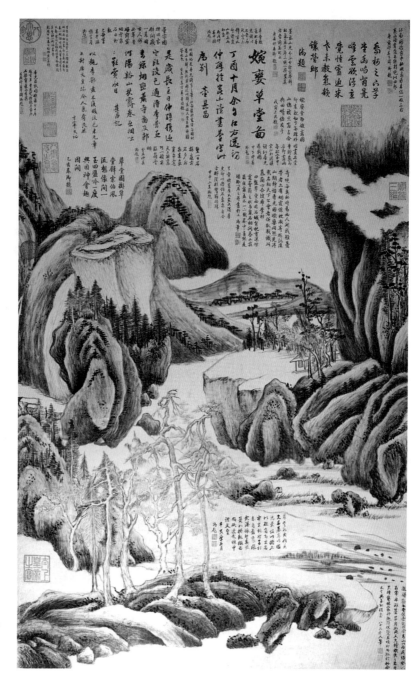

도9-18 동기창, 〈완련초당도婉孌草堂圖〉
1597년, 지본수묵, 111.3×36.8cm, 미국 개인소장

당히 유사하다.도9-20 26 명 말의 중국 문인들은 예수회 선교사를 통해 소개된 유럽의 신기한 풍물이나 도시 이미지가 포함된 서적들에 커다란 관심을 나타내었고, 투시도법이나 음영법에 의해 사실적으로 표현된 삽화들은 문인화가들의 시점 표현 방식에 신선한 자극제가 되었을 것이다.

청 초에 남경을 중심으로 활동한 화가들도 서양화법을 수용하여 개성적 화풍을 모색하였으며, 특히 금릉팔가金陵八家가 그린 작품에서 보이는 명암 대비에 의한 독특한 입체감은 이 화가들의 공통적인 특징으로 주목된다. 금릉화파의 우두머리격인 공현龔賢(1618-1689)의 산수화에서 보이는 흑백 대비로 인한 침울한 분위기는 서양 동판화와 밀접한 연관이 있는 것으로 보고 있다. 그가 1619년에 그린 〈천암만학도千巖萬壑圖〉는 대표적인 예이며, 1570년 발간된 『世界の舞臺 Teatrum Orbis Terrarum 全球史事興』에 실린 〈테살라와 템페 골짜기 전경〉과 비교하면 매우 유사한 것을 확인할 수 있다.도9-21, 9-22 특히 능선을 따라 보이는 강렬한 명암 대비와 기계적으로 처리된 공간의 전후관계는 불합리한 면도 있지만, 군봉에서 담묵의 중첩이 만들어낸 풍부한 중량감이나 근경에서 원경에 이르는 긴밀한 구성이 매우 돋보인다. 또한 상단의 운해雲海 부분에는 부감법이 적용되었으며, 세로보다 가로가 긴 화면 역시 중국화에서는 보기드문 이례적인 것으로『世界の舞臺 Teatrum Orbis Terrarum 全球史事興』에 실린 작품 비율에 가깝다. 결국 공현의 음영법은 빛의 방향성을 고려한 것이 아니라 바위에 담묵의 점이나 세선細線을 중첩하여 그 자체에서 발광하는 불가사의한 빛을 만들어낸 것이라고 할 수 있다.27 이 밖에 금릉팔가인 번기樊圻나 오굉吳宏 등도 부감시를 적용한 그림을 다수 남겼는데, 이는 남경이 예수회 선교사들의 주요 거점지였던 사실을 감안하면 어쩌면 당연한 결과였는지도 모르겠다. 그럼에도 불구하고 중국의 전통산수화에 본질적인 변화를 이끌어내지 못한 것은 그리는 사람의 인품이

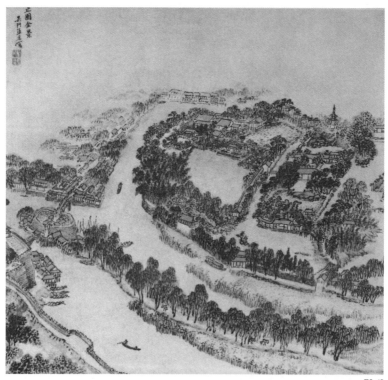

도9-19

도9-20

도9-21

도9-22

도9-19 장굉張宏, 〈지원전경도止園全景圖〉
《지원도책止園圖册》 중에서, 1627년, 지본채색,
32×34.5cm, 스위스 개인소장

도9-21 공현龔賢, 〈천암만학도千巖萬壑圖〉
1619년, 지본수묵, 62×101cm, 스위스 개인소장

도9-20 〈프랑크푸르트 전경〉
『전구성색全球城色』 중에서, 1572-1616년

도9-22 〈테살라와 템페 골짜기 전경〉
『世界の舞臺 Teatrum Orbis Terrarum
全球史事輿』 중에서, 1570년

도9-23 냉매冷枚, 〈피서산장도避暑山莊圖〉
1713년, 견본채색, 254.8×172.5cm, 북경 고궁박물원

나 마음이 그림에 반영되어야 한다는 전통적인 문인화론이 지배적이었기 때문이다.

청 초의 궁정화가 냉매冷枚(1669-1742)가 그린 〈피서산장도避暑山莊圖〉 역시 서양화의 투시도법이 적용된 경우이다.^{도9-23} 만주족 황제들이 여름을 지낸 열하熱河의 별궁을 그린 것으로 넓은 전경으로부터 후경으로 갈수록 건물과 나무들이 점차 작아지고, 연못을 끼고 좌우로 뱀처럼 이어진 도로가 좁아지며 지평선의 소실점과 만난다. 이는 높은 곳에서 내려다본 부감시와 원근법을 전통적인 청록산수화법과 교묘하게 절충한 것으로, 현장감을 효과적으로 전달하고 있다. 이처럼 명말청초의 화가들은 남경을 중심으로 확산된 서학서에서 접한 기하학적 형태를 산수에 적용하거나, 부감시나 음영법 같은 서양화법을 수용하여 개성적 화풍을 모색하였다.

조선에서도 17세기 이후 서학서를 탐독하는 사대부들이 증가하며 중화주의적 세계관에 변화가 나타나기 시작하였고, 숙종 연간(1674-1720)에 중단되었던 서학서들이 다시 유입되면서 서양의 과학 지식과 서양화법이 본격적으로 전래되었다. 마테오 리치가 1607년 한역한 유클리드Euclid(기원전 330-기원전 275년경)의 『기하원본』은 『천학초함天學初函』에 포함되어 조선에 유포되었다. 동시에 1696년 목판으로 발간된 『패문재경직도』가 전래되었고, 연희요年希堯(1671-1739)가 낭세녕郎世寧(Giuseppe Castiglione, 1688-1766)의 도움을 받아 1735년 한역한 『시학視學』을 통해 원근법의 이론과 방법이 구체적으로 소개되었다.

18세기 중반 이익李瀷을 중심으로 한 성호학파는 안산을 무대로 서양 천문이나 역법 등의 서학서를 탐독하였다. 그 결과 천원지방설天圓地方說에서 벗어나 지구는 둥글며 지구가 태양을 중심으로 돈다는 지동설地動說을 인정하면서 중화주의적 세계관에도 변화가 나타났다. 더불어

도9-24 강세황, 〈개성시가開城市街〉
《송도기행첩》 중에서, 1757년, 지본담채, 33×53.3cm, 국립중앙박물관

서양적인 시학 지식을 인지하게 되었을 뿐만 아니라 사행원이 북경에서
구입해온 서양화를 실견하기도 하였다. 이익이 서양화를 직접 보고 서술
한 「화상요돌畵像拗突」이라는 글에서 "근래 연경에 사신으로 간 사람들
이 서양화를 사다가 마루에 걸어놓는다. …… 먼저 한쪽 눈을 감고 다른
한 눈으로 오래 주시하면 궁궐 지붕의 모퉁이와 담이 모두 실물처럼 튀
어나온다."라고 하였다. 이러한 지식은 이익이 형사적形似的 전신론傳神
論과 같은 새로운 창작이론을 개진하는 데 영향을 미쳤을 것이며, 일부
화가들은 실제 창작 과정에서 서양화법을 사용하기도 하였다.[28]

18세기 화단에서 '예원藝苑의 영수'라 불렸던 강세황이 그린《송도기
행첩松都紀行帖》은 서양화법이 적용된 예로서 주목된다. 이 화첩은 개성
유수 오수채吳遂采(1682-1759)의 초청으로 돌아본 개성의 명승지를 그

린 기행사경도紀行寫景圖로 각각의 장면에서 현장감을 전달하는 데 중점을 두었기 때문에 진경적 색채가 강한 것이 특징이다.[29] 그럼에도 불구하고 강세황은 정선 화풍과는 다른 자신만의 개성적 화법을 주로 사용하였으며, 제1엽 〈개성시가開城市街〉는 남문루에서 개성 시내 전체를 조망한 것으로 일점투시도법이 적용되었고,[도9-24] 제4엽 〈백석담白石潭〉과 제7엽 〈영통동구靈通洞口〉의 바위에서 몰골 선염에 의한 음영법이 확인된다. 이처럼 강세황이 진경산수화를 그리며 서양화법을 사용한 것은 안산에서 교유한 이익이나 그의 문하생들과 밀접한 관련이 있는 것으로 보인다. 당시 안산에 은거한 성호학파는 중국에서 수입된 다수의 한역서를 통해 시학 지식을 습득하였을 뿐만 아니라 서양화를 함께 실견하기도 했기 때문이다.[30]

일본에서는 17세기 중엽 중국을 통해 전래된 황벽파 초상화풍과 18세기 초 융성한 난학을 배경으로 서양화법 자체에 대한 관심이 고조되면서 18세기 후반 아키타 란가秋田蘭畵가 성립되었다. 이는 1773년 에도로부터 멀리 떨어진 아키타秋田 번에서 광산의 생산량을 늘리기 위해 8대 번주藩主 사타케 쇼잔佐竹曙山(1748-1785)이 박물학자 겸 광산 개발자인 히라가 겐나이平賀源內를 초빙하면서 시작되었다.* 히라가 겐나이는 아키타에서 사타케 쇼잔과 번사藩士들에게 서양화법을 가르쳤고, 이들 가운데 오다노 나오타케小田野直武는 겐나이를 따라 에도로 옮겨가서는 난서를 임모하며 서양화법을 독학으로 배웠다. 이후 아키타로 돌아온 오다노 나오타케는 사타케 쇼잔의 동생인 사타케 요시미佐竹義躬

* 제1기 양풍화는 포르투갈, 스페인 등으로 통칭되는 남만인南蠻人의 기독교 포교를 배경으로 16세기 중엽부터 17세기 전반 사이에 유행한 성화나 서양풍 세속화들이다. 홍상희, 「모모야마시대와 에도시대 초기 화단에 끼친 서양의 영향」, 『근대를 만난 동아시아 회화』(사회평론, 2011), pp. 157-200.

(1749-1800) 등에게 서양화법을 전수하면서 아키타 란가는 1770년대부터 약 50년 동안 번성기를 맞이하였다.

아키타 란가의 특징적 표현 기법은 투시도법과 일정한 방향의 빛에 의한 음영법으로 대상의 사실적인 묘사에 중점을 두면서도, 근경의 확대된 경물과 원경의 나지막한 지평선을 대비시켜 오행감奧行感을 살린 것이다. 대표적인 예에 속하는 〈불인지도不忍池圖〉는 오다노 나오타케가 1778년 이전에 그린 것으로 근경과 원경의 명확한 구분은 화면에 부자연스런 느낌을 준다.도9-25 두 개의 화분이 확대된 근경과, 호수를 둘러싼 자연 풍광의 원경으로 이루어진 이 작품은 화조화인지, 산수화인지, 정물화인지 그 경계가 불분명하다. 하지만 아키타 란가는 일본인에 의해 체득되고 교육된 새로운 일본식 양풍화라는 점에서 주목되며, 히라가 겐

도9-26 시바 고칸, 〈시치리가하마도七里濱圖〉 2폭 병풍
1796년, 지본유채, 95.7×178.4cm, 일본 이케나가 하지메池長孟 컬렉션

나이를 비롯한 사타케 쇼잔과 요시미 등의 사망과 더불어 막을 내리게
되었다.

그 뒤를 이은 시바 고칸司馬江漢이 에도 양풍화를 주도하였으며, 일
본 최초의 서양풍 화가라는 명성을 얻기도 하였다. 그도 오다노 나오
타케처럼 히라가 겐나이의 영향으로 난학을 접하였으며, 서양의 동식
물 서적이나 서양화 등을 통해 동판화 기법과 서양화법을 체득하였다.
1783년 부식 동판으로 에도의 명소를 표현한 메가네에를 최초로 완성하
였으며, 이는 일종의 서양풍 풍경화로 볼록렌즈와 거울을 조합한 광학기
기인 '반사식 엿보기 안경'이 있어야만 감상할 수 있었다. 그는 1790년
대 후반부터 대화면 풍경화 제작에 전념하였다. 거의 2미터에 이르는 큰
화면에 유채로 일본의 풍경을 그린 것으로, 멀리서 보면 마치 옥외에서
풍경을 직접 마주하고 있는 것 같은 착각을 불러일으켰다.

시바 고칸은 가나가와현神奈川縣의 시치리가하마七里濱를 자주 그렸

으며, 1796년에 그려진 〈시치리가하마도七里濱圖〉 2폭 병풍이 가장 유명하다.도9-26 화면을 보면 보는 이의 시선이 오른쪽 하단에서 시작해 해안가의 산등성이를 따라 고유루기가사키小動崎와 에노시마江ノ島를 거쳐 화면 중앙에 위치한 후지산으로 옮겨지고 있다. 이러한 대관적大觀的 풍경화는 일본 각지의 사원이나 사당에 봉납되었으며, 기존의 인습에서 벗어나 화가 개인의 시각적 체험을 표현하였다는 점에서 근대 회화의 선구로 평가되고 있다.[31]

또 다른 에도 양풍화가로는 아오도 덴젠亞歐堂田堂(1748-1822)이 있다. 그는 시바 고칸의 문하생이었으나 성격이 둔중하고 이해력이 늦어 파문당하였다는 일화가 전한다. 이러한 에도의 양풍화 기법은 가쓰시카 호쿠사이葛飾北齋와 우타가와 히로시게歌川廣重의 풍경 판화에 영향을 미치며 근대 일본 양풍화의 계보로 이어진다.

화훼·동물화와 서양화법의 만남

청을 건국한 만주족 황제들은 원활한 통치를 위해 한족 문화를 후원함과 동시에 만주족의 고유한 문화를 유지하려는 이중적 태도를 취하였다. 따라서 청대 궁정회화는 명 말 동기창을 중심으로 한 문인화 전통을 계승한 정통파正統派 화풍과 이탈리아 출신의 선교사 화가 낭세녕에 의해 완성된 중서합벽中西合璧의 화풍이 공존하는 이원적 구조로 전개되었다. 중서합벽은 중국의 전통적인 재료로 서양화법을 구사하여 대상을 사실주의적으로 표현한 것으로, 중국인이 일부 서양화법을 수용했던 것과는 전혀 다른 차원의 화격과 기법을 보여준다. 따라서 청대 궁정에서 제작된 황실의 주요 역사 기록화를 비롯해 인물화, 화훼화, 동물화 등에 중서

합벽의 화풍이 사용되었으며, 이는 만주족 황제의 정통성과 권위 확립이라는 정치적 목적이 적극 개입된 결과라고 할 수 있다.[32]

낭세녕은 1715년 자금성에 도착한 이후 7년 동안 지필묵이라는 중국의 전통 재료와 서양화법의 절충을 위해 노력한 결과 중서합벽의 화풍을 완성하였고, 그가 그린 〈취서도聚瑞圖〉는 이른 예로서 주목된다.[도9-27] 이 작품은 풍요와 번영을 기원하는 길상적 화훼도로 옹정제의 즉위를 기념하여 그려진 것이며, 백자 병에 연꽃과 낟알이 달린 벼가 꽂혀 있어 마치 서양의 정물화를 연상시킨다. 고동기나 자기磁器와 함께 절지된 꽃이나 과일, 열매, 문방구류 등을 함께 그린 것을 중국에서는 청공도清供圖 또는 박고도博古圖라고 하며, 한국에서는 기명절지화器皿折枝畵라고 한다.[33] 화면 속의 백자를 비롯해 벼, 연꽃 등의 표현에서 빛에 의한 광택과 색채의 명암 대비로 입체감을 성공적으로 만들어낸 데서 중서합벽의 새로운 화풍을 확인할 수 있다. 궁정화가 장위방張爲邦(1726-1761년 활동)도 경물 구성이나 표현 기법에서 〈취서도〉와 매우 유사한 작품을 남겼다. 또한 청대 궁정에서 관리로 봉직하며 그림을 그렸던 정통파 화가인 장정석蔣廷錫(1669-1732)과 추일계鄒一桂(1686-1779)도 색채의 명암 대비로 입체감을 나타낸 화훼화를 다수 남겨 중서합벽 화풍이 중국인에게도 영향을 미쳤던 것으로 짐작된다.

또 다른 중서합벽의 예로 낭세녕이 옹정제의 생일을 축하하기 위해 그린 〈숭헌영지도崇獻英芝圖〉가 있으며, 이는 길상적 의미를 지닌 영모화에 포함된다.[도9-28] 배경의 소나무와 바위, 영지는 장수를 나타내며, 영험한 기운이 감도는 소나무 아래로 계류가 세차게 흐르는 가운데 바위에 앉아 있는 하얀 매는 옹정제를 의인화한 것이다. 특히 화면 중앙에 위치한 매가 뒤돌아선 상태에서 목을 옆으로 돌려 날카로운 눈매로 정면을 응시하고 있는 모습은 옹정제의 강력한 통치력을 상징한 것이라 할 수

도9-27

도9-28

도9-27 낭세녕, 〈취서도聚瑞圖〉
　　　1723년, 견본채색, 137.3×62.1cm,
　　　대북 고궁박물원

도9-28 낭세녕, 〈숭헌영지도崇獻英芝圖〉
　　　1724년, 견본채색, 242.3×157.1cm,
　　　북경 고궁박물원

도9-29 김두량, 〈흑구도黑狗圖〉
 18세기, 지본채색, 23×26.3cm, 국립중앙박물관

있다. 동양적인 소재임에도 불구하고 배경의 소나무와 바위, 계류 등에
서 보이는 강한 명암 대비와 뛰어난 묘사력은 중서합벽의 화풍을 분명하
게 보여준다. 궁정화가 냉매가 그린 〈오동쌍토도梧桐雙兎圖〉에서 한 올
한 올 정밀하게 묘사한 토끼털이나 색채의 명암 대비로 나타낸 뒷다리
근육 등은 중서합벽의 영향을 받은 것이라 할 수 있다.

　이 밖에 예수회 소속의 선교사로 중국에 도착했지만 낭세녕처럼 궁
정에서 그림을 그린 왕치성王致誠(1702-1768), 애계몽艾啓蒙(1708-1780),
안덕의安德義(?-1781), 하청태賀淸泰(1735-1814), 반정장潘廷章(1734-
1812년 이전) 등도 중서합벽 화풍을 구사하였다. 그렇지만 선교사 화가들

의 사망과 귀국으로 중서합벽의 그
림이 빠르게 소멸한 것은 황제의 개
인적 취향과 후원을 배경으로 했기
때문이라고 할 수 있다.

조선에서는 화원화가 김두량金斗
樑(1696-1763)이 18세기에 그린 〈흑
구도黑拘圖〉에서 서양화법의 수용을
확인할 수 있다.도9-29 화면 오른쪽 상
단의 고목이나 중경과 근경의 풀밭
은 담묵의 필법으로 거칠면서도 간
략하게 나타낸 반면, 주인공인 검은
개가 가로 누워 뒷다리로 몸통을 긁
고 있는 여유로운 모습을 한 올 한
올의 털까지 정교하게 묘사하여 입
체감과 사실성을 극대화시키고 있
다. 이는 기존의 동물화에서 묵법墨
法을 주로 사용했던 것과는 전혀 다
른 표현법이며, 정확한 관찰력과 탁
월한 사실적 묘사력은 서양화법에
대한 인식과 이해가 상당한 수준이
었음을 알려준다.

일본에도 아키타 란가 화가들이
서양화법으로 그린 동물화가 다수 전한다. 난학자 겸 박물학자인 히라가
겐나이는 아키타 란가의 성립에 있어서 중요한 역할을 하였으며, 그가
소장했던 존 욘스톤John Johnston(1603-1675)의 『동물도보動物圖譜』는 미

도9-31 〈사자도〉
욘스톤의 『동물도보』 중에서, 1660년, 동판화, 36×21.7cm

술 교과서처럼 활용되었다. 하지만 이 책은 라틴어로 된 원본이 아니라 1660년에 번역된 네덜란드어 판으로 3,000개의 동물 삽화 이미지가 좌우 반전된 상태로 실려 있었다. 아키타 번사들은 이 책의 동물화를 자주 임모하였으며, 오다노 나오타케가 그린 〈사자도〉는 그러한 사실을 입증해준다.도9-30 화면을 보면 절벽과 나무 아래로 이빨을 드러낸 사자 한 마리가 크게 부각되어 있는데, 『동물도보』에 실린 〈사자도〉와 비교하면 좌우가 반전된 것을 제외하고는 사자의 얼굴 표현이나 동작까지도 거의 유사하다.도9-31 34

　이상에서 살펴본 바와 같이 동아시아 삼국에서는 서양화법이 적용된 그림들이 한시적으로 그려지며 동서 문화교류의 양상을 보여준다. 그렇지만 이러한 서양화법은 부분적인 수용에 머물며 삼국의 전통회화

를 대체하지는 못하였다. 그 이유는 서양화에 대한 근본적인 이해 없이 서구의 과학, 의학, 역학, 지리 등 자연과학적 지식에 대한 흥미나 관심을 배경으로 서학 또는 난학이라는 학문의 일종으로 수용하였기 때문일 것이다.

고증학과 미술

10부

1 실증으로 고전古典의 원형을 찾다

청대를 대표하는 사상인 고증학考證學은 문헌에 보이는 문자, 음운, 훈고訓詁를 연구하여 도출된 실증적인 사실을 토대로 고전을 정비하고 해명하는 새로운 학문이다. 특정 사실이나 사건을 규명하는 과정에서 방대한 자료 수집과 엄격한 검증을 근간으로 하였기 때문에 박학博學 또는 고거학考據學이라고도 한다. 그 연원은 청 초에 명 말의 국가적 위기를 지켜본 학자들이 경세치용經世致用을 내세우며 경학經學과 사학史學에서 문헌 연구를 통해 정치제도의 개혁을 모색했던 경세실학經世實學으로 거슬러 올라간다.

청대 문인들은 성리학과 양명학, 서학을 두루 경험하였기에 송명宋明이학理學의 관념적 연구에 대한 반발로 한나라 훈고학訓詁學을 계승하여 자료를 실증적으로 고증하는 방법을 채택하였다. 이처럼 고증학은 경세실학의 연구 방법 중 하나에 지나지 않았으나, 건륭 연간에 황실이 주도한 거대한 서적 편찬사업을 거치며 청대 학술 전반을 지배하는 독립된 학문으로 발전하였다.

고증학은 절강浙江의 서쪽에서 경학을 실증적으로 연구한 절서학파浙西學派에 의해 시작되었으며, 개조인 고염무顧炎武는 한대 훈고학으로 돌아가 문헌의 문자나 음운을 연구하였다. 또한 그는 『음론音論』에서, 증거를 원原 문헌에서 찾는 본증本證과 다른 문헌에서 찾는 방증傍證을

거쳐 사실을 정확하게 규명해야 한다는 구체적인 방법론을 제시하기도 하였다. 그 뒤를 이은 호위胡渭(1633-1714)와 염약거閻若璩(1636-1704)가 경전 위작 논증으로 주자학과는 상이한 실증적 경학의 모형을 제시하면서 고증학은 크게 발전하였다. 일례로 호위는 『역도명변易圖明辨』에서 송대 유학자가 말한 하도낙서河圖洛書가 거짓임을 밝혀냈고, 염약거는 『상서고문소증尚書古文疏證』에서 동진東晉 이후 나온 『상서尚書』는 모두 위작이라는 새로운 사실을 실증적으로 규명하였다.¹ 이로 인해 유교 경전이나 역사서를 연구할 때 명확한 증거 없이는 믿지 않는 학문적 풍토가 조성되면서 한대 훈고학을 추숭하는 경향이 심화되었다.

18세기 중반 전성기를 맞이한 고증학은 혜동惠棟(1697-1758)이나 전대흔錢大昕(1728-1804)을 중심으로 한 오파吳派와 대진戴震(1724-1777)을 비롯한 단옥재段玉裁(1735-1815), 왕염손王念孫(1744-1832), 왕인지王引之(1766-1834), 노문초盧文弨(1717-1795) 등이 포함된 환파皖派로 나뉘었다. 두 학파의 공통점은 주자가 완성한 송학宋學을 부정한 것이며, 오파는 한대 경학, 즉 한학漢學만을 존숭하며 연구하였다. 반면 환파는 소학小學(명물名物), 천문, 역법, 산학 등의 원리를 고증에 적용하여 다른 학문도 발전시켰을 뿐만 아니라 고증의 결과로 새로운 이치를 탐색하였다. 대표적 인물인 대진은 문자나 음운으로 고증하는 소학을 발전시켰으며, 이를 경학이나 사학 등 여러 학문에 두루 적용하였다. 그는 1755년 북경에서 오파의 전대흔과 왕창王昶, 기윤紀昀(1723-1805)과 주균朱筠(1729-1781) 등 젊은 관료들을 만나 환파 고증학을 전하였다. 또한 그는 의리학의 경우 송학이 한학보다 우월하다며 상호보완적 공존을 인정하였으나, 1757년 양주에서 오파의 혜동을 만난 뒤에는 반주자적 태도를 분명히 하였다. 대진의 주요 이론은 경전 연구에 많은 자료를 수집하여 정밀한 실증적 연구를 거친 다음, 경전에 담긴 성인의 뜻을 이해하고 주

자 의리학을 대체하는 새로운 의리학으로 발전시켜야 한다는 것이다. 이는 주기론적 의리학으로 대진이 1766년 완성한 『맹자자의소증孟子字義疏證』에 집약되어 있다.[2] 어쨌든 이러한 학자들의 노력으로 위서僞書 경전이 확인되었을 뿐만 아니라 문장 중에 다른 문장이 삽입되어 있는 오류도 다수 밝혀지고, 인멸되었던 한대 유학자 정현鄭玄의 『정지鄭志』라는 저서도 새롭게 복원되었다. 이로 인해 불교나 도가 사상이 뒤섞인 송학을 거부하고 오류가 적은 한학을 집중적으로 연구하게 된 것이다.

이러한 가운데 건륭제가 『사고전서四庫全書』(1772-1781)의 편찬을 주도하였고, 이를 계기로 고증학이 청대 학술 전면에 부상하게 되었다. 당시 사업에는 3,600여 명의 한족 문인들이 동원되어 현실 정치에서 멀어짐과 동시에, 반청反淸의식이 포함된 서적들이 제외되면서 한족의 사상을 통제하는 역할도 겸하였다. 하지만 실제로는 청 황실이 중국 고대 문헌까지 아우르는 학술 부흥정책을 실시하여 고증학이 발전할 수 있는 제도적 기반을 제공하였다고 보는 견해도 있다.[3] 총책임자 기윤과 찬수관 주균은 일찍이 대진과 교유하였으며, 이들의 추천으로 대진, 소진함邵晉涵, 주영년周永年 등 다수의 고증학자들이 『사고전서』 편찬에 참여하였다. 그 결과 청 황실의 문화 대통합을 위한 서적 편찬사업을 계기로 고증학은 방법론과 이치를 겸한 독립된 학문으로 부상하여 이후의 학계를 주도하게 된 것이다. 그러나 정주계 성리학을 옹호하는 기존 유학자들이 주자를 부정하는 고증학에 거부감을 나타내면서 첨예하게 대립하였다. 이때 총책임자 기윤이 체제 통합이라는 대의를 위해 한학(고증학)과 송학(주자학)의 장점을 결합하는 '한송절충漢宋折衷'의 입장을 취하였고, 이는 19세기 청대 학술계의 보편적인 사조로 자리매김하게 되었다.

19세기 전반에는 완원阮元(1764-1849)을 중심으로 초순焦循(1763-1820)과 능정감凌廷堪(1755-1809) 등이 한송절충론을 근간으로 후기 고

증학을 주도하였다. 관료학자인 완원은 대진의 주기론적 의리학을 계승한 고증학자로서 체제 유지에 필요한 실천윤리를 강화하기 위해 고학古學과 실학적 실사구시를 강조하였다. 그는 고경정사詁經精舍와 학해당學海堂이라는 서원을 설립하여 후학을 양성했을 뿐만 아니라 청대 고증학의 연구 성과를 『황청경해皇淸經解』(1825-1829)로 집대성하여 고증학의 영향력이 확산되는 데 크게 기여하였다. 이처럼 고관의 후원으로 고증학이 저변화되었다는 사실은 민간에서 성장한 고증학이 체제를 유지하는 교학의 범주에 편입되기 시작하였다는 것을 의미한다. 그리고 능정감은 송학의 이理를 예학禮學으로 대체하는 한송절충을 통해 체체 통합의 실천윤리를 제시하였다.[4] 이 밖에 완원은 북학파의 박제가朴齊家, 유득공柳得恭(1748-1807), 김정희金正喜(1786-1856) 등과 교유하며 실사구시적 고증학풍을 조선에 전하였다는 점에서도 주목된다.

같은 시기 강소성 상주常州에서 장존여莊存與(1719-1788)와 유봉록劉逢祿(1766-1829)이 『춘추春秋』에 대한 『공양전公羊傳』의 금문경학金文經學을 주목하여 고학의 의리를 모색하면서 금문경학파金文經學派가 성립되었다. 또한 손성연孫星衍(1753-1818), 장혜언張惠言(1761-1802), 이조락李兆洛(1761-1841) 등도 이에 속한다. 이들은 고전의 주석과 훈고에 치우쳐 현실 문제에 별다른 도움이 되지 못하는 것에 대한 반성으로 현실 개혁적 성향을 띠기도 하였다.

이러한 고증학의 성행을 배경으로 고대 청동기나 비석의 명문銘文으로 경전의 오류를 바로잡거나 한계를 보완하는 금석학金石學이 비약적으로 발전하였다. 더불어 청 문인들 사이에서 전국의 금석 자료를 찾아다니는 풍조가 만연하였고 발견한 고비古碑, 청동기, 석인石印, 고화폐문古貨幣文 등을 기록하고 탁본으로 정리한 다수의 저서들이 발간되었다. 고염무가 경전의 결함을 보충하고 잘못된 것을 바로잡는 데 금석문

이 중요하다는 사실을 깨닫고 편찬한 『금석문자기金石文字記』를 필두로 전대흔의 『잠연당금석문자발미潛研堂金石文字跋尾』, 왕창의 『금석췌편金石萃編』, 손성연·형팽邢澎의 『환우방비록寰宇訪碑錄』, 옹방강의 『양한금석기兩漢金石記』, 완원의 『적고재종정이기관지積古齋鐘鼎彜器款識』 등이 발간되었다.*⁵ 이 밖에 건륭제의 명에 따라 내부 소장 고동기와 명문이 『서청고감西淸古鑑』으로 정리되기도 하였다. 이처럼 18세기 중반 이후 비약적으로 성장한 고증학을 배경으로 금석문이나 청동기의 탁본을 정리한 다수의 서적들이 발간되었다. 특히 학문적 관심이 문자로 집중되는 고증학의 특징적 양상 때문인지 회화보다 서예 방면에서 전례 없는 획기적인 변화를 보여준다.

조선은 병자호란 직후인 1637년부터 청에 사은사謝恩使를 공식 파견하였으나 존명양이尊明攘夷로 인해 별다른 문화적 교유가 없었다. 하지만 17세기 중엽 이후 금석학이 처음 소개되었으며 호고적好古的, 박고적博古的 취미를 가진 조선 문인들 사이에서 금석 탁본이 수집 대상이 되었다. 조선 중기의 문인서화가 조속趙涑(1595-1668)과 낭선군朗善君 이우李俁(1637-1693)가 우리나라 금석 탁본을 모아 각각 편찬한 『금석청완金石淸玩』과 『대동금석첩大東金石帖』이 이른 예로 주목된다.⁶ 그러나 이는 금석문의 내용보다 서예사적 위치와 가치에 비중을 둔 것으로 고증의 단계로까지는 나아가지 못하였다. 영조 연간에 김재로金在魯(1682-1759)가 조선시대 비문의 탁본을 모아놓은 『금석록金石錄』도 그러한 연장선상에 있는 것이었다.

18세기 중엽 고증학 관련 서적들이 조선에 본격적으로 유입되었으

*　『양한금석기』는 옹방강이 서한과 동한의 금석문을 모아 편찬한 것으로 1789년 간행되었고, 『적고재종정이기관지』는 상, 주, 진, 한의 종정문鐘鼎文을 모아 완원이 1804년 편찬한 것이다.

며, 이때 화이華夷의 구별을 배척하고 우수한 청 문물을 적극 수용해야 한다고 주장한 북학파가 중요한 역할을 하였다. 일례로 홍대용洪大容(1731-1783)은 1766년 2월 북경에서 반정균潘庭筠으로부터 『한예자원漢隷字源』이라는 문자학 서적뿐만 아니라 다른 음운학 서적들도 소개받았다. 박제가는 1778년 이덕무李德懋(1741-1793)와 함께 북경을 다녀온 이후 청대 문인 기윤, 손성연, 옹방강 등과 교유하였으며, 박지원은 1780년 북경을 방문하여 『사고전서』를 언급하기도 하였다. 유득공은 1801년 북경에서 청대 문인 이정원李鼎元(1750-1805), 진전陳鱣(1753-1817) 등과의 필담을 통해 새로운 의리학을 강조한 대진과 그의 제자로 음운학에 뛰어났던 왕염손과 단옥재를 알게 되었다.[7] 하지만 조선 후기 문인들이 받아들인 고증학은 명에 대한 절의를 지키고 박학 및 엄정한 고증적 연구 과정을 통해 경세치용을 지향한 고염무의 초기 고증학이었다.[8] 그럼에도 불구하고 조선 사상계가 고증학의 수용으로 한학과 송학 사이에서 흔들리자 정조는 의리학인 주자 성리학을 이념으로 하며, 고증학은 새로운 연구방법론으로 수용해야 한다는 절충적 입장을 분명히 하였다.[9] 바꾸어 말하면 송학, 즉 주자의 성리학에 대한 정통성을 재확인하면서도 한학의 장점을 일부 수용하여 송학의 한계나 문제점을 바로잡고자 한 것이다.

19세기 전반에 이르러서야 고증학에 관한 연구가 본격적으로 이루어졌다. 대표적인 학자로는 정약용과 김정희를 꼽을 수 있다. 정약용의 경우는 경전의 고의古義를 천명하기 위한 고증이었다면, 김정희는 옹방강, 완원 등 청 문인들과의 지속적인 교유를 통해 금석문을 고거考據하는 논증 위주의 학문을 발전시켰다. 하지만 동시기에 이만수李晩秀(1752-1820), 정약용, 홍석주洪奭周(1774-1842) 같은 대부분의 사대부는 성리학을 추숭하였기 때문에 고증학의 반주자적 입장에 대해 비판적이었고, 명

물名物 훈고의 문헌 실증주의에 빠져서는 안 된다며 소극적이거나 보수적이었다.[10]

특히 김정희는 1809년 북경에서 만난 옹방강이나 완원 등의 청 문인들과 귀국한 뒤에도 서신을 교환하며 고증학과 금석학, 서예 등 다방면에 걸친 서적들을 접하였다. 그는 1831년 고증학 저서를 집대성한 완원의 『황청경해』 1,400권을 역관 이상적李尙迪(1804-1865)을 통해 전달받았으며, 이는 본격적인 고증학 연구를 가능하게 하였다. 김정희는 대진의 주기론적 의리학을 계승하면서도 한송절충론을 근간으로 송학의 이치를 예학으로 대체하며 체제 통합의 논리를 제시했던 완원과 능정감으로부터 많은 영향을 받았다. 동시에 그는 상주에서 유봉록에 의해 성립된 금문경학파金文經學派도 알고 있었으며, 이들 가운데 금석학金石學과 예학을 결합시킨 장혜언의 성과를 조선에 처음 소개하기도 하였다.

이처럼 실사구시적 고증학을 수용한 김정희는 송학을 우위로 하면서 한학을 방법론으로 하는 병렬적 한송절충이 아니라 둘 사이의 모순을 제거하고 예학으로 체제 통합의 이치를 제시해야 한다고 주장하였다.[11] 또한 그는 실증적 연구방법으로 금석학에서 단연 두각을 나타냈을 뿐만 아니라 '추사체秋史體'라는 독특한 서체의 완성으로 높은 예술적 성취를 보여주기도 하였다.

19세기 이후에는 남공철南公轍(1760-1840) 등 사대부들 사이에서 중국 비탁碑拓의 소장이 보편화되었고, 김정희가 1832년부터 1834년 사이에 『금석과안록金石過眼錄』을 완성하면서 금석학이 비로소 학문으로 발전하였다.[12] 이 책은 『예당금석과안록禮堂金石過眼錄』 또는 『운연과안록雲烟過眼錄』이라고도 하며, 북한산의 진흥왕순수비를 실증적으로 고증한 것이다.[도10-1] 김정희는 1816년과 1817년 두 차례의 북한산 답사를 통해 당초 무학대사비無學大師碑로 알려져 있던 비가 진흥왕순수비임을

도10-1 〈북한산 진흥왕순수비〉 탑본
　　　　김정희 부기附記, 1816 - 1817년, 종이에 먹, 134.5×82cm, 국립중앙박물관

확인하였으며, 황초령비와 북한산비의 비문을 판독한 다음『삼국사기』, 『동국지리지』등의 문헌과 비교하여 신라 영토가 황초령에 이르렀고『삼국사기』에 진흥왕의 북방 원정 사실이 누락되었다는 것, '진흥眞興'이라는 시호가 진흥왕 생존 시에 사용되었다는 것 등의 새로운 역사적 사실을 밝혀냈다. 추사의 이와 같은 연구와 고증은 금석학뿐만 아니라 역사적으로 중요한 의미를 지닌다. 다시 말해 김정희의『금석과안록』은 현장 답사를 통해 자료를 수집하고 비문 판독, 관련 문헌과 비교 분석하는 실사구시의 방법으로 새로운 역사적 사실을 규명했다는 점에서 금석학의 새로운 지평을 열었다고 할 수 있다.

이러한 전통을 이은 역관 오경석吳慶錫(1831-1879)은 비록 미완이지만『삼한금석록三韓金石錄』을 1858년에 발간하였다. 원래 그는 삼국시대와 고려시대의 금석문 목록 147종을 정리한 다음 각각의 비문을 판독하고 고증하려 하였으나, '고구려고성각자高句麗古城刻字'를 비롯해 8종밖에 다루지 못하였다. 이 밖에 청대 고증학자 유희해劉喜海(1794-1852)는 조선의 문인들로부터 받은 금석문을 모아『해동금석원海東金石苑』(1832)을 발간하기도 하였다.[13]

일본에서도 18세기 후반 오타 긴조太田錦城(1765-1825)에 의해 일본식 고증학이 정착되었다. 그는 한학과 송학 등 제학諸學의 장점을 취하여 경서를 실증한 다음 공자와 맹자로 돌아가서 그 의리를 밝혀야 한다고 주장하였다.[14] 이러한 오타 긴조의 고증학이 지닌 특징적 경향을 잘 보여주는 것은 1804년 간행된 그의 저서『구경담九經談』이다. 먼저 이 책은 한학의『서경』·『시경』·『좌전』·『역경』, 송학의 사서인『대학』·『중용』·『논어』·『맹자』, 그리고『효경孝經』을 대상으로 하여 경학의 범주 자체가 한송절충적이며,『효경』을 추가한 것에서 실천적 도덕을 중시하였다고 할 수 있다. 또한『구경담』에서 송학 관련 저서들이 빈번하게 인

용되었는데, 이는 오타 긴조가 송학(주자학)에 대해 친화적이었던 고염무의 초기 고증학을 수용하였기 때문이다.[15] 특히 그는 훈고의 한학을 고증학과 동일시하면서 의리를 다룬 송학이 본本, 한학을 다룬 고증학은 말末이라고 간주하였다. 이는 고증을 의리 해명을 위한 수단 또는 방법이라 생각한 것이며, 청대 고증학자들이 고증을 본, 의리를 말이라고 했던 것과는 정반대의 견해이다. 결론적으로 일본의 고증학은 동시기에 양주에서 대진을 계승한 완원과 초순이 한학을 중심으로 송학의 의리 문제로 나아가고자 했던 고증학과는 거리가 멀다고 할 수 있다. 때문에 일본에서는 문자학이나 음운학의 소학이 간과되었으며, 한국과 중국처럼 금석학이나 서예 방면에서 주목할 만한 성취들이 이뤄지지 않았던 것으로 보인다.

2 옛 글씨체와 서예적 필법의 회화

18세기 중반 이후 성행한 고증학은 비문碑文이나 청동기, 와당 등에 새겨진 명문銘文을 근간으로 실증적인 연구를 전개하였다. 이로 인해 전례 없이 미술 중에서 글씨와 관련된 서예 분야에서 커다란 변화가 나타났으며, 회화 영역에서 서예적 필법이나 탁본 기법 등을 적극 활용하는 독특한 양상을 보여준다.

금석문이 고증학의 방법론으로 중시되면서 청동기, 비문, 와당 등이 전국에서 발굴되는 과정에서 금석학이 빠르게 발전하였다. 이러한 가운데 옛 대가의 글씨를 보고 배우는 첩학帖學 중심의 서단書壇에서 남북조 시대에 북위北魏를 중심으로 새겨진 북조의 금석문, 즉 북비北碑의 서예적 가치에 주목한 서예가들이 등장하였다. 이들을 비학파碑學派라고 하며 북비의 전서나 예서를 배우면서 획기적인 변화를 가져왔다.

또한 상해화단上海畵壇에서는 전각의 장법章法을 화면 구도에 적용하거나 비문의 거친 서예적 필법으로 그림을 그리는 금석화파가 등장하였으며, 대표적 화가인 오창석吳昌碩(1844-1927)은 중국 화훼화의 현대화를 성공적으로 이끌기도 하였다. 이 밖에 상해에서 그려진 길상적 의미를 지닌 박고도博古圖에서 청동기 탁본법이 활용되기도 하였다.

우리나라에서는 김정희가 금석문의 탁본이나 비학파의 묵적墨跡을 접하며 완성한 추사체가 기개 넘치는 남성적 필치로 높은 예술적 풍격을

보여준다. 그의 영향을 받은 역관 이상적, 오경석, 김석준金奭準(1831-1915) 등은 강절江浙 출신의 청 문인들과 교유하며 청 중기의 서화가인 등석여鄧石如(1743-1805)의 서풍을 전하기도 하였다. 일제강점기에도 이러한 비학파의 전통은 오세창吳世昌(1864-1953)으로 이어졌으며, 장승업 이후 성행한 기명절지화器皿折枝畵에서 탁본 청동기가 등장한 것은 해상화파海上畵派와 밀접한 연관이 있다.

청 말 서단에서 비학파의 성립과 확산

중국 서예사는 왕희지王羲之(307-365)를 비롯한 안진경顏眞卿(709-784) 이후 송·원·명대의 법첩을 임모하며 옛 대가의 서체를 배우는 것이 일반적이었다. 따라서 가경 연간(1796-1820)까지도 왕희지의 서풍을 전하는 미불, 조맹부, 동기창 등의 서체를 법첩法帖으로 익히는 첩학파帖學派가 주류였다고 할 수 있다. 하지만 금석학의 급성장을 배경으로 도광道光 연간(1821-1850)부터는 비문, 특히 북비에 새겨진 서체를 따라서 쓰는 서예가들, 즉 비학파가 등장하였다.

이는 고증학자들이 경서를 실증하는 과정에서 수집한 자료들의 문자나 음운을 엄밀하게 교감하는 소학의 발전과 밀접한 연관을 가진다. 처음에는 소학에서 이왕二王(왕희지, 왕헌지王獻之 부자父子)을 전형으로 하는 법첩을 자료로 활용하였지만, 반복된 모각模刻으로 원형이 손상되거나 변형되었다는 사실을 깨닫고는 고대 금석문자로 고증을 시도하게 된 것이다. 이러한 과정에서 포세신包世臣(1775-1855) 등이 북비의 거칠면서도 힘이 넘치는 방형의 서체에 신선한 매력을 느끼면서 금석문에 새겨진 전서와 예서를 배우게 되었다. 이때 비학파의 성립에 결정적인 역할을

한 사람은 고증학자 완원이며, 그가 제기한 북비남첩론北碑南帖論과 남북서파론南北書派論은 명 말 동기창이 회화사를 두 파로 정의한 남북종론처럼 중국 서예사에서 일획을 긋는 서론書論으로서 중요한 의미를 지닌다. 여기서 북비는 북위北魏 비문에 보이는 소박하면서도 거친 서체를 배우려 한 서예가들을 가리키며, 남첩은 왕희지 계열의 부드러운 서체를 추종했던 이들을 지칭한 것이다.

완원의 이러한 서예론은 '진당晉唐의 고법'이라 추숭된 법첩의 학습에 대해 비판적인 입장을 표명한 것으로, 간단히 말하면 왕희지 이래의 부드러운 필법을 버리고 북위의 힘이 넘치는 서체를 배워야 한다는 것이다. 그 뒤를 이은 포세신이 완원의 서론을 더욱 발전시키면서 함풍咸豊 연간(1851-1861)부터는 비학파가 첩학파를 제치고 서단을 주도하게 되었으며, 포세신의 저서 『예주쌍즙藝舟雙楫』은 비학파의 경전처럼 추숭되었다.*

이 책의 주요 내용은 청대 서예가 101명을 평가한 「국조서품國朝書品」에서 등석여의 전서와 예서를 신품으로 분류하여 그를 비학파의 개조로 만든 것이다. 또한 북비를 근간으로 새로운 운필법인 '중봉설中峰說'과 '역입평출逆入平出' 등의 구체적인 기법을 제시하여 첩학에서 비학으로 전환하는 데 크게 기여하였다.** 이처럼 완원과 포세신은 비학파

*　포세신의 『예주쌍즙』은 양주揚州의 승려 성념性恬에 의해 1830년 판각되었으며, 그는 1844년부터 자신이 저술한 『관정삼의管情三義』, 『제민사술齊民四術』, 『중구일작中衢一勺』, 『예주쌍즙』을 『안오사종安吳四種』으로 묶어 1846년 500부를 출판하였다. 1851년에는 다시 오류를 정정하여 금릉金陵에서 200부를 출판하였다. 大谷敏夫, 「吳熙載と包世臣」, 『中國書法選』 58 吳熙載集(二玄社, 1990/ 2004 6쇄), pp. 14-17.
**　역입평출은 포세신에 의해 고안된 것으로 시작할 때 붓끝을 왼쪽 아래로부터 위로 돌려 눌러 찍고 마무리할 때 붓끝을 오른쪽 아래로 내리는 운필법이다. 이렇게 하면 붓끝이 점획의 중심을 지나면서 필획에 기운이 있게 된다는 것이다.

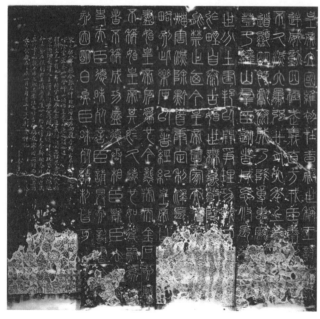

도10-2

도10-2 등석여鄧石如, 〈전서유신사찬篆書庾信四贊〉4폭 병풍
쇄금전灑金箋에 수묵, 179.8×56.8cm,
상해박물관

도10-3 〈역산각석嶧山刻石〉부분
기원전 219년, 218×84cm

의 성립에 있어서 주요 이론과 기법을 제시하였지만, 그들의 서체는 안진경, 구양순歐陽詢으로부터 소식, 동기창에 이르는 첩학파의 부드러운 서풍을 보여준다.

등석여는 첩학과 북비의 전서를 두루 섭렵하였으며, 중봉의 붓끝을 역입평출逆入平出하여 진전秦篆(진나라의 전서)과 한예漢隷(한나라의 예서)의 풍격을 지니면서도 굵기가 동일하게 두툼한 새로운 서체를 완성하였다.[16] 그가 54세 이후에 쓴 〈전서유신사찬篆書庾信四贊〉 4폭 병풍은 그러한 예에 해당되며 〈태산각석泰山刻石〉이나 〈역산각석嶧山刻石〉 등과 같은 비문의 전서에서 영향을 받은 것이다.도 10-2, 10-3 등석여의 전서 특징은 약간 긴 방형으로 획의 굵기가 동일하여 전반적으로 기운이 넘치면서도 중후한 느낌을 주며, 진나라 이사李斯와 필적할 만하다고

도10-4 이병수李秉綬, 〈전서임장천비篆書臨張遷碑〉 부분 138.9×38.1cm, 사천성박물관

일컬어졌다. 그의 이러한 서체는 이병수伊秉授(1754-1815), 오희재吳熙載(1799-1870), 하소기何紹基(1799-1873), 조지겸趙之謙(1829-1884) 등에게 직간접적으로 영향을 미치면서 비학파의 전범이 되었다.

이들 가운데 이병수는 등석여의 영향을 받아 한대 비문들 중에서 기원전 56년에 새겨진 〈노효왕각석魯孝王刻石〉이나 16년의 〈내후자각석萊侯子刻石〉처럼 가로획의 비중이 큰 질박한 글씨들을 근간으로 가로가 긴 방형의 독특한 서풍을 완성하였다. 이러한 현상은 전서와 예서에서 모

두 동일하며, 사천성박물관에 소장되어 있는 이병수의 〈전서임장천비篆書臨張遷碑〉를 보면 가로획 위주의 직필로 서체가 전반적으로 가로로 긴 방형에 가깝다.도10-4 이는 당시에도 등석여가 미칠 수 없는 높은 풍격을 지닌 것으로 널리 칭송되었다. 이병수의 이러한 개성적 서풍은 등석여와 그의 영향을 받은 비학파 서예가들의 글씨가 대개 세로로 약간 긴 방형이었던 것과 비교했을 때 차이가 있다.

다른 비학파 서예가인 조지겸은 전각가이며 동시에 해상화파 화가로서도 이름이 높았던 인물이다. 그는 20대 이전부터 훈고학과 금석학을 배우면서 포세신의 『예주쌍즙』을 비롯해 다수의 관련 저서를 접하였다. 또한 전각에도 뛰어났던 그는 1857년 새긴 〈서월산관鉏月山館〉이라는 인장의 측관側款에서 등석여 각법을 따랐다고 직접 밝혔으며, 〈회계조지겸자휘숙인會稽趙之謙字撝叔印〉이라는 인장의 측관에는 오희재의 글씨가 근래 최고라며 자신의 서예관을 피력하기도 하였다.

이러한 정황으로 미루어 그는 비학파의 계보뿐만 아니라 서론書論인 '역입평출'이나 글씨에 기백이 넘쳐야 한다는 기만氣滿 등에 대해서도 명확하게 이해했던 것으로 짐작된다.[17] 1863년 8월 조지겸은 과거시험을 위해 북경에 도착하였으나 호주胡澍, 심수용沈樹鏞, 위가손魏稼孫 등과 밤낮없이 금석문을 감상 연구하였다. 그 결과 조지겸은 북경에 머문 지 한 달 만인 9월 10일 북위의 비문 10점을 쌍구법雙鉤法으로 새긴 『이금접당쌍구한각십종二金蝶堂雙鉤漢刻十種』을 완성하였으며, 1864년 정월에는 손성연과 형팽이 편찬한 『환우방비록』의 체제를 따라 1845년부터 자신이 직접 확인한 비문들을 『보환우방비록補寰宇訪碑錄』으로 정리하였고, 같은 해 10월에는 비문의 글자를 유형별로 비교한 『육조별자기六朝別字記』의 초고를 완성하였다.[18] 이로 보아 조지겸은 북경에 머물렀던 1863년부터 1865년 사이에 금석학은 물론 관련 미술 분야에서 비약적인

도10-5 조지겸趙之謙, 〈예서장형령헌張衡靈憲〉 4폭 병풍
1868년

성장을 하였던 것으로 추정된다.

조지겸 역시 〈역산각석〉을 역입평출로 임모하며 전서를 학습하였기 때문에 등석여와 유사한 면모를 보여준다. 하지만 그가 단연 두각을 나타낸 것은 해서체이며, 북비의 투박한 서체에 역입평출로 마무리하여 둥글면서도 중후한 기운을 더한 '북위체北魏體'라는 개성적 서풍으로 유명하다. 1868년에 쓴 〈예서장형령헌張衡靈憲〉 4폭 병풍이 그러한 예에 해당되며, 중봉을 역입평출로 구사하여 글자의 굵기가 동일하면서도 유려한 특징을 보여준다. 도10-5 조지겸의 북위체는 498년에 새겨진 북위의 〈비구혜성위시평공조상기比丘慧成爲始平公造像記〉와 매우 유사하여 북비를 근간으로 했다는 사실을 확인할 수 있다. 도10-6

도10-6 〈비구혜성위시평공조상기比丘慧成爲始平公造像記〉 부분
북위 498년

이상에서 살펴본 청 말 비학파의 서풍은 왕희지를 근간으로 한 첩학파가 해서나 초서에서 부드럽고 유려한 서풍을 주로 구사하였던 당대 서단에 신선한 충격을 주며 확산되었다. 이때 등석여가 중추적 역할을 하였으며 그는 진한과 북위의 비문으로 전서와 예서를 학습한 결과 두툼한 획으로 이루어진 장방형의 새로운 서체로 남성적인 미감을 보여주었다. 이후 등석여의 제자인 포세신과 장혜언을 통해 강절江浙 출신 문인들에게 퍼지면서 그의 서풍을 계승한 이들이 다수 등장하였다. 이 밖에 19세기 말 상해에 정착한 오창석의 경우는 비학파에서 진나라의 소전小篆을 주목하였던 것과 달리, 진나라 이전의 대전大篆인 〈석고문石鼓文〉과 〈낭야대각석瑯琊臺刻石〉을 반복적으로 임모하여 중봉의 가로획이나 세로획에서 비백이 보이는 '석고낭야필石鼓瑯琊筆'이라는 독특한 서풍을 완성하였다.[19]

조선에서는 18세기 후반부터 중국의 금석문 탁본 수집이 성행하면서 글씨가 가늘어 옥저전玉筋篆이라고도 불리는 신나라 소전이 일찍부터 소개되었다. 이러한 사실은 이인문李寅文(1745-1821)이나 이한진李漢鎭(1732-?)의 서예 작품들을 통해서 확인된다. 하지만 1809년 김정희가 북경을 방문한 이후 청 문사들과의 지속적인 교유 과정에서 첩학파와 비학파의 서풍이 동시에 소개되었다.[20]

북경에서 돌아온 그는 첩학파 옹방강에게 매료되면서 해서는 구양순류의 옹방강 서체를 따랐으며, 행초서 역시 동기창풍이 가미된 옹방강 서풍을 수용하였다. 반면 전서와 예서는 비학파의 영향으로 금석학 관련 저서들에 실려 있는 금석문을 주로 임서臨書하였다. 이때 옹방강의 『양한금석기』를 비롯해 완원의 『적고재종정이기관지』, 전대흔의 『잠연당금석문자발미』, 왕창의 『금석췌편』 등을 참고했던 것으로 알려져 있다. 하지만 김정희는 전서에는 별다른 관심이 없었던 것으로 보이며, 예서의

도10-7 김정희, 《완당의고예첩阮堂依古隷帖》 중에서
지본묵서, 각 33.8×26.7cm, 국립중앙박물관

경우는 탁월한 성취를 남겼다.

　그는 비학파의 개조인 등석여보다 예서에서 직필의 개성적 서풍으로
이름이 높았던 이병수의 예서풍을 선호하였다. 때문에 김정희는 한대 예
서를 학습하기 위해 전서의 자취가 남아 있는 전한前漢의 동경銅鏡에 새
겨진 종정문鐘鼎文을 자주 임서하였으며, 국립중앙박물관에 소장되어
있는 《완당의고예첩阮堂依古隷帖》은 그러한 예들 가운데 하나이다.도10-7
이는 『적고재종정이기관지』에 실려 있는 금문을 참고한 것이며, 임서한
글자를 보면 굵기가 가늘고 가로획 위주의 서체인 것으로 보아 종정문과
이병수의 직필로 가로로 긴 방형의 독특한 서풍을 결합한 것이라 할 수
있다. 또한 김정희가 전한의 예서를 대표하는 〈노효왕각석〉을 임서한 것
이 간송미술관에 소장되어 있다.[21] 이로 보아 김정희는 해서와 행초서에

도10-8 김정희, 〈진흥북수고경眞興北狩古境〉 현판 탁본
1852년 이후, 54.8×96cm, 국립중앙박물관

서는 첩학파를, 전서와 예서에서는 비학파를 수용하였다고 할 수 있다.

　김정희는 제주도에 유배되어 있던 노년기에 한대 예서는 물론 이병
수의 예서를 근간으로 첩학파의 해서를 절충하여 고졸미古拙美가 돋보
이면서도 조형적으로 파격적인 '추사체'를 완성하였다. 국립중앙박물관
소장의 〈진흥북수고경眞興北狩古境〉은 현판을 탁본한 것으로, 추사체의
대표적인 예 가운데 하나이다. 이것은 김정희가 1852년 함흥도 황초령
을 방문하여 진흥왕순수비를 찾아낸 다음 감영으로 옮겨 보존하기 위해
세운 비각의 현판으로 쓴 것이다.도10-8 현판 글씨는 '진흥왕이 북쪽으로
순시한 옛 영토'라는 의미이며, 힘이 넘치는 고졸한 필획과 글자의 대담
한 변형이 주목된다. 각각의 글씨를 보면 가로획이 강조된 가운데 '狩'의
좌변인 '犭'에서만 수직적 요소가 보이며 '境'은 한대 동경의 금문에서 보
이는 '竟'으로 대체하고 머리의 점을 과감하게 생략하였다. 태세太細와
소밀疏密의 차이가 심한 필획과 직각에 가까운 파격적인 조형미에서 추
사체의 특징을 유감없이 보여주는 작품이다.[22] 추사체는 김정희가 천착

도10-9 장요손張曜孫, 〈예서여이동소與爾同消〉 대련
1845년, 지본수묵, 126.3×28.5cm, 간송미술문화재단

했던 한대 예서와 이병수의 예서가 교묘하게 절충되어 있으면서도 한국적 미감이 결합된 독창적인 서체라고 할 수 있다.

19세기 중엽 이후에도 조선의 서단은 첩학파가 주류였지만, 김정희에게 문예를 배운 역관 이상적, 오경석, 김석준 등에 의해서 비학파의 개조인 등석여의 제자 장혜언과 포세신에게 배운 이들의 묵적이 본격적으로 소개되었다.[23] 이때 이상적, 오경석, 김석준이 교유한 청 문인들은 스승 김정희의 인맥에서 출발하여 점차 새로운 인물로 그 범위가 확대되었다.[24] 특히 이상적은 북경을 12차례나 왕래하며 조선과 청의 문예 교류에 있어서 중요한 역할을 하였다. 그는 청 문인들과 교유하며 등석여 사후 비학파를 대표하는 포세신과 오희재의 묵적을 실견하였을 뿐만 아니라 하소기를 직접 만나기도 하였다. 또한 1845년에는 북경에서 김정희와 교유한 장요손張曜孫(1808-1863)으로부터 〈예서여이동소與爾同消〉 대련을 선물받기도 하였다.[도10-9][25] 장요손은 등석여의 제자인 장혜언의 조카로 등석여 서풍을 계승하였으나 중국에서는 그다지 알려지지 않았던 인물이다. 하지만 조선에서는 김정희와의 교유 때문인지 등석여에 비견되는 필묵이라 평가되었다.

오경석은 1872년 오대징吳大澂(1835-1902)을 처음 만난 이후 막역한 관계가 되면서 그의 전서 묵적을 접하게 된 것으로 보인다. 더구나 오대징은 1884년 사신으로 조선을 방문했을 때 자신의 필묵을 조선 문인들에게 직접 선물하기도 하였다. 여기서 주목되는 점은 오경석이 비학파의 필묵을 단순히 소개하는 데 그치지 않고 비학파 서풍의 글씨를 다수 남기고 있다는 것이다.[도10-10] 그는 중국 서화와 금석문에 대한 남다른 관심으로 북경에서 수집했던 서화 작품들 가운데 포함된 금석문 탁본이나 비학파의 묵적으로부터 영향을 받았을 것이라 추정된다. 이 밖에 김석준의 서예와 관련해 윤정현尹定鉉(1793-1874)은 그가 북조풍의 예서와 지두서

도10-10 오경석, 〈예서임예기비臨禮記碑〉 10폭 병풍 중에서 2폭
1876년, 지본수묵, 128.7×36.5cm, 개인소장

指頭書에 뛰어났다는 기록을 남기고 있다.[26] 이는 김석준이 김정희의 영향 아래 1862년 역관으로 북경을 처음 다녀온 이후, 비학파 묵적들을 실견하며 그러한 서풍을 체화하는 데 성공하였다는 의미이기도 하다. 어쨌든 19세기 후반에는 역관 출신의 이상적, 오경석, 김석준 등에 의해 비학파의 다양한 묵적이 소개되었고, 오경석과 김석준의 경우는 비학파 서풍으로 직접 글씨를 쓰기도 하였다. 이러한 전통은 첩학파 위주의 근대 한국 서단에서 오세창과 김석준의 제자인 김태석金台錫(1875-1953) 등으로 이어졌다. 특히 오세창은 아버지 오경석이 소장했던 금석학 관련 저서나 탁본, 비학파의 묵적 등을 반복 임모하면서 개성적인 서풍을 구사했던 대표적인 인물이다.[27]

청 말 상해화단에서 금석화파의 성립과 전파

아편전쟁(1840) 이후 계속된 서구의 침입과 태평천국의 난은 상해上海가 중국 경제와 문화의 중심지로 부상하는 직접적인 계기가 되었다. 이와 동시에 함풍 연간(1851-1861)부터 1920년대까지 근대 상공업 도시인 상해를 무대로 다양한 계층의 서화가들이 활동하면서 해상화파海上畫派가 성립되었다. 해상화파는 상해화파上海畫派 또는 해파海派라고도 한다. 당시 상해 문화계의 중심에서 활동했던 양일楊逸(1864-1929)이 편찬한 『해상묵림海上墨林』에는 이때 활동한 서화가 500여 명의 출신과 생애가 정리되어 있다.[28] 이 책에 의하면 19세기 초반부터 상해에서 오원서화회萍園書畫會와 소봉래서화회小蓬萊書畫會 등의 서화회 모임이 열렸고, 거리가 가까웠던 항주杭州, 소주蘇州 출신 문인들도 참석하여 청동기나 비문, 탁본 등을 감상했을 뿐만 아니라 시서화를 창작하기도 하였다. 특

히 태평천국의 난을 피해 전국의 대수장가들이 안전지대인 상해 조계지租界地로 모여들었고, 이들이 가져온 각종 고서적은 물론 고기물古器物, 금석문, 서화 작품 등이 대거 유입되면서 전통문화의 중심지로 부상하였다. 동시에 서구와의 교역을 통해 유입된 서양 문물이 근대 도시문화를 형성하면서 동서문화가 공존하는 특수한 공간으로 변모하였다. 이때 서구와의 교역으로 부를 축적한 상인들이 새로운 서화 수요층으로 부상하는 등 여러 요인이 복합적으로 작용하면서 상해는 중국 서화계의 중심지가 되었다.

상해화단의 두드러진 특징은 신분과 출신지, 사승관계 등이 다른 서화가들이 모여 활동하였기 때문에 회화 경향을 한마디로 정의할 수 없다는 것이다. 이로 인해 해상화파는 특징적 화법을 기준으로 전통문인화파, 금석화파, 해파, 서양화파의 네 가지로 분류되고 있다.[29] 전통문인화파는 과거에 급제하여 관리를 지낸 문인화가로 진병문秦炳文, 오대징, 육회陸恢, 고운顧澐 등이 이에 속한다. 이들은 명대 오파吳派와 청 초의 사왕화풍四王畵風*을 절충한 산수화를 주로 그려 보수적인 경향을 보여준다. 해파는 상해화단을 대표하는 직업화가들로 대중적 미감을 반영하여 길상성吉祥性과 장식성이 강한 화훼화와 도석인물화, 사녀화仕女畵를 주로 제작하였다. 대표적 화가로는 장웅張熊(1803-1886), 주웅朱熊(1801-1864), 임웅任熊(1823-1857), 주한周閑, 호공수胡公壽, 임백년任伯年, 허곡虛谷(1824-1896), 왕례王禮, 주칭朱偁, 전혜안錢慧安(1833-1911) 등이 있다. 서양화파는 일점투시법이나 명암법, 사실주의 표현 기법 등 서양화법을 수용한 경우로 오우여吳友如, 오경운吳慶雲, 정장程璋 등이

* 사왕화풍은 청 초에 동기창의 남북종론을 근간으로 옛 대가의 작품을 임모하는 모고주의模古主義 창작태도를 견지한 왕시민王時敏(1592-1680), 왕감王鑑(1598-1677), 왕원기王原祁(1642-1715), 왕휘王翬(1632-1717)의 산수화풍을 통칭한 것이다.

이에 해당한다.[30]

금석화파는 전각의 장법(구도)과 금석문 서체로 그림을 그린 일군의 화가들을 가리키며, 조지겸과 오창석이 대표적이다. 이들은 전통적인 문인 교육을 받아 금석학에 정통할 뿐만 아니라 전각이나 서예에도 능하였다. 이보다 앞서 18세기 전반 항주에서 진한의 비문을 종宗으로 전각에서 두각을 나타낸 서령팔가西冷八家나 19세기 중반 서단에서 북비를 근간으로 힘이 넘치는 남성적 서체를 발전시킨 비학파가 등장했던 것은 상해화단에서 금석화풍이 발전할 수 있는 주요한 기반이 되었다. 상해에서 전각 구도와 금석문의 서체를 그림에 처음 적용한 사람은 비학파 서예가 겸 화가인 조지겸이며, 이러한 금석화풍은 오창석에 이르러 집대성되어 중국화의 현대화에 커다란 기여를 하였다.

조지겸이 그림을 그리기 시작한 것은 1850년대 후반 무렵이며, 금석학 연구를 기반으로 한 전각과 서예 방면에서의 예술적 성취를 회화 창작 과정에 적용한 결과 일찍부터 개성적 비감을 보여준다. 1859년에 그려진 조지겸의 《화훼도책花卉圖冊》은 이른 예로 그러한 사실을 뒷받침해준다. 이 화책은 1엽의 국화와 해당화를 시작으로 연꽃과 붉은색 여뀌(紅蓼), 등나무꽃, 수선화와 영지, 수선화와 납매臘梅**·동백, 매화와 붉은 대나무, 복숭아꽃, 양귀비꽃, 복숭아꽃, 모란, 장미, 연꽃과 금사도金絲桃, 여러 종류의 꽃들, 봉선화꽃 그림까지 총 14엽으로 구성되어 있다. 각각의 화면을 보면 공필工筆, 사의寫意, 쌍구雙鉤, 몰골沒骨, 갈필渴筆, 발묵潑墨의 다양한 기법을 사용하였을 뿐만 아니라 붉은색, 녹색, 검정색을 위주로 하면서도 양홍洋紅, 황색黃色, 자색赭色 등을 더하여 진채의 화려한 색채감각이 돋보인다. 이러한 채색법은 장웅, 임웅, 주한, 왕

**　　납매臘梅는 매화의 한 종류로 노란색이며, 12월에 꽃을 피운다.

도10-11　조지겸, 《화훼도책花卉圖册》 중 제3엽
1859년, 지본채색, 22.9×31.9cm, 북경 고궁박물원

레 등의 해파 화가들 작품에서 흔히 접할 수 있으며 서화 수요층인 대중의 미감을 반영한 결과라고 할 수 있다. 일례로 제3엽의 등나무꽃 그림을 보면 소밀疏密이 확연한 구도에서 전각의 장법이 연상되고, 화면 왼쪽 상단의 제시에서 "초서의 서법으로 그림을 그렸다."고 직접 밝힌 것처럼 등나무 줄기 표현에서 서법의 일면을 엿볼 수 있다.도10-11 31 비록 각각의 화면에서 이선李鱓, 주지면周之冕, 왕무王武, 서위徐渭, 운수평惲壽平 등 유명 화가의 필법에 의탁하였다고 직접 밝히고 있지만, 실제로는 조지겸 자신이 터득했던 전각의 장법이나 서법이 곳곳에 적용되어 있다. 이러한 금석화풍은 1867년에 그려진 〈화훼도〉 4폭 병풍을 포함한 다수의 작품에서 동일한 양상을 보이므로 조지겸은 금석화파의 개척자라고 할 수 있다.도10-12

도10-12 조지겸, 〈화훼도〉 4폭 병풍
1867년, 지본채색, 168×43cm, 북경 고궁박물원

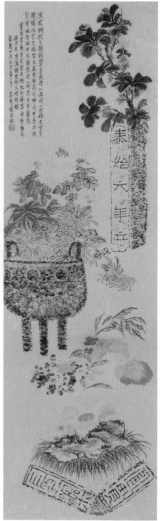

도10-13 도10-14

도10-13 조지겸, 〈화과도花果圖〉 도10-14 장연창張燕昌·오동발吳東髮 합작,
 1869년, 지본채색, 132×65cm, 〈박고화훼도博古花卉圖〉
 중국 개인소장 1799년, 지본채색, 133.5×41cm, 중국 개인소장

또한 조지겸은 청동기를 탁본하거나 탁본한 것처럼 사실적으로 묘사하고, 금문의 탁본이 포함된 박고도博古圖를 여러 점 제작하였는데, 1869년에 그려진 〈화과도花果圖〉는 그러한 예들 가운데 하나이다.도10-13 여기서 탁본한 청동기와 탁본 금문은 금석학 관련 자료를 기록으로 남기기 위해 사용했던 탁본 기법이 청공도淸供圖에 적용된 경우로서 조지겸이 금석학에 조예가 깊었던 것과 밀집한 연관을 가진다. 원래 박고도는 청동기나 도자기와 함께 각종 화훼, 과일, 열매, 문방구 등을 그린 것으로 명대 말기부터 시작되었으며, 금석학의 성행과 더불어 문인들의 복고 취미를 배경으로 해상화파 화가들에 의해 즐겨 제작되었다. 특히 탁본 청동기나 명문이 있는 박고도의 직접적인 유래는 18세기 말 금석학의 성행을 배경으로 전각가와 화가가 합작했던 사례로 거슬러 올라간다.

전각가 장연창張燕昌(1738-1814)과 문인화가 오동발吳東髮(1747-1803)이 1799년 공동으로 제작한 〈박고화훼도博古花卉圖〉가 그러한 사실을 뒷받침해준다.도10-14* 화면에서 "태시육년(470년)립泰始六年立"이라 새겨진 전돌과 청동기는 전각가 장연창이 전형탁본全形拓本을 한 것이며, 그 다음에 동향 출신 문인화가 오동발이 복숭아꽃을 비롯한 국화, 열매 등을 그린 것이다. 전형탁본은 청동기나 와당 등의 형태를 온전한 자료로 전하기 위한 기법 중 하나로 전탁全拓(또는 傳拓)이라고도 한다. 이는 청동기나 와당 등을 몸체와 손잡이, 다리 등 여러 부분으로 나누어 탁본을 한 다음 각각의 부분을 오려 하나의 종이 위에 붙여 온전한 기형을 만드는 것이다. 포창희鮑昌熙가 1877년 편찬한『금석설金石屑』권1에 의하

* 장연창은 절강성 해염海鹽 출신이며 전각에서 절파浙派를 이끈 정경丁敬(1965-1765)의 제자들 가운데 뛰어난 전각가로 금석학에도 정통하였다. 오동발은 시문서화뿐만 아니라 금석 고증에도 뛰어났으며, 동향 출신의 장연창과 함께 절강순무로 근무하던 완원과 교유하였다.

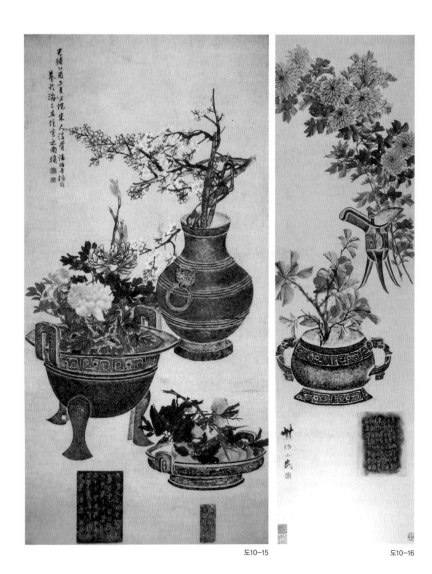

도10-15　임백년, 〈고이화훼도古彝花卉圖〉
　　　　 1885년, 지본채색, 172.5×86.6cm,
　　　　 천진예술박물관天津藝術博物館

도10-16　허곡虛谷, 〈박고화훼도博古花卉圖〉
　　　　 지본채색, 136.1×39cm, 천진인민
　　　　 미술출판사天津人民美術出版社

면 마기봉馬起鳳이 1798년 6월 18일 전형탁본을 완성하였고, 그의 제자였던 육주六舟(승려 달수達受, 1791-1858)를 통해 유행하게 되었다. 이로인해 완원이 육주를 '금석승金石僧'이라 불렀다고 한다.[32] 이 밖에 풍운붕馮雲鵬과 풍운원馮雲鵷이 1822년 이후 편찬한『금석색金石索』이나 장정제張廷濟(1768-1848)가 편찬한『청의각금석문자淸儀閣金石文字』등에서도 전형탁본의 예를 확인할 수 있다.

이처럼 금석학과 밀접하게 연관된 박고도는 상해화단에서 문인 취향과 세속적인 길상성이 결합되면서 문인과 대중이 함께 감상할 수 있는 아속공상雅俗共賞의 그림으로 인기가 높았다. 당시 박고도는 대개 붓으로 그려졌지만, 일부 화가들의 작품에서 전형탁본에 대한 인식이나 이해가 있었음을 구체적으로 알려준다. 그러한 예로는 임백년이 1885년 그린〈고이화훼도古彝花卉圖〉와 허곡의〈박고화훼도博古花卉圖〉등이 있으며, 청동기를 보면 전형탁본을 한 것처럼 입체적으로 묘사하였을 뿐만 아니라 하단에는 청동기의 명문이 직접 탁본되어 있어 19세기 중반 승려 육주에 의해 유행했던 전형탁본의 전통을 계승하였음을 알려준다. 도10-15, 10-16 이 밖에 오창석이 그린 박고도 가운데 전형탁본의 영향이 남아 있는 작품들도 전하고 있다.

이상과 같은 해상화파의 박고도는 19세기 말 조선 화단에 전래 수용되어 장승업이 한국적인 기명절지화器皿折枝畵를 완성하는 데 직접적인 영향을 미치기도 하였다. 일례로 선문대학교박물관에 소장되어 있는 장승업의〈기명절지도〉2폭은 청동기와 벼루를 탁본한 것처럼 강한 음영법으로 표현되어 있다. 이는 전형탁본을 염두에 둔 것으로 상해화단에서 유행한 박고도와의 밀접한 영향관계를 상정하게 한다. 도10-17 장승업은 수묵과 공필채색의 두 가지 기법으로 기명절지화를 그렸으며, 전자는 문인 취향을 고려한 것이라면 후자는 당시 새로운 서화 수요층으로 부상한 일

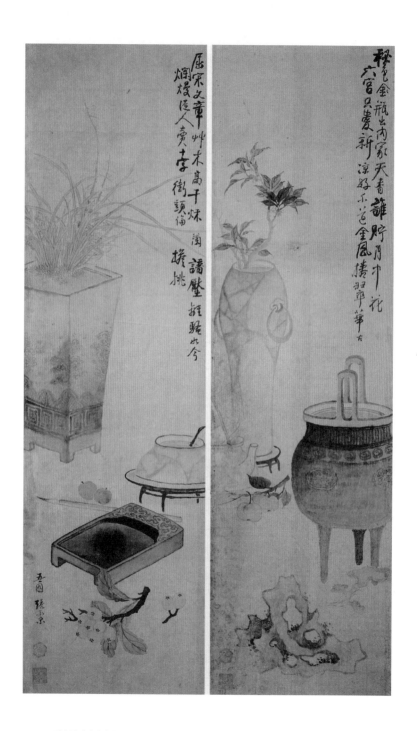

도10-17 장승업, 〈기명절지도器皿折枝圖〉 2폭
견본담채, 128×36.1cm, 선문대학교박물관

반 대중의 미감을 반영하여 장식성을 강조한 것이라고 할 수 있다. 이 가운데 공필채색의 기명절지화는 그의 제자인 안중식安中植(1861-1919)과 조석진趙錫晉을 통해 일제강점기에 활동한 이도영李道榮(1884-1933), 이한복李漢福(1897-1944) 등에 의해 널리 그려지며 도식화의 양상을 보여준다.

오창석은 조지겸에 의해 시작된 금석화풍을 근간으로 새로운 시대적 미감을 결합하여 중국회화의 현대화를 성공적으로 이끈 대표적 화가이다. 그는 어려서 아버지에게 금석학과 전각을 배웠으며, 태평천국의 난이 끝난 뒤에는 항주, 소주, 상해 등지를 떠돌며 여러 문인들과 교유하였다. 이때 유월俞樾(1821-1906)에게 고증학과 문자훈고학을, 양현楊峴(1819-1896)에게는 서예와 전각을 배우기도 하였다. 또한 오운吳雲(1811-1883), 고옹高邕(1850-1921) 등이 수장했던 고증학이나 금석학 관련 저서와 비첩, 서화작품 등을 실견하며 서화가로서 안목을 넓혀갔다. 그 결과 오창석은 40대를 전후해 전각에서 고졸한 각법으로 일가를 이루었으며, 진대의 소전이나 한대 예서를 즐겨 썼던 비학파 서예가들과 달리 전국시대의 〈석고문〉과 진대에 새겨진 〈낭야대각석〉을 주로 임모하면서 독특한 서체를 완성하였다.

이처럼 전각과 서예에서 일가를 이룬 오창석이 회화 창작에 전념하게 된 것은 1893년 임백년에게 직접 그림을 배운 다음부터이다. 이전에 즐겨 그렸던 사군자에서 상해 대중들이 선호했던 소재인 등나무, 천죽天竹, 연꽃, 수선화, 모란, 도화桃花, 복숭아 등으로 빠르게 옮겨갔다. 동시에 밝은 채색을 과감하게 사용하여 장식성이 커졌지만 이미 일가를 이루었던 전각의 장법과 석고문의 거친 필법으로 화훼화를 그리면서 자신만의 개성적 화풍을 보여주기 시작하였다.[33] 오창석이 1917년 완성한 〈등화도藤花圖〉는 그러한 예들 가운데 하나이며,[도10-18] 구도에서 소밀을 강조

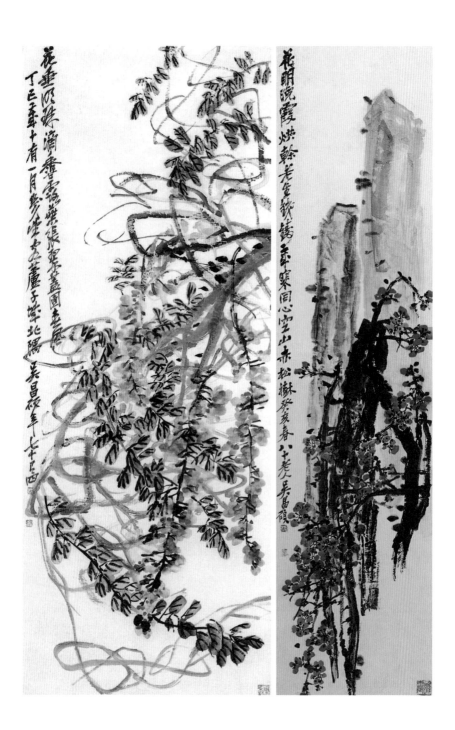

도10-18 오창석, 〈등화도藤花圖〉
1917년, 지본채색, 135.4×53.3cm, 북경 고궁박물원

도10-19 오창석, 〈홍매도紅梅圖〉
1923년, 지본채색, 197.3×33.8cm,
북경 고궁박물원

한 것이나 등나무 줄기에 서법을 적용한 것은 조지겸의 영향이 분명하지만 줄기 표현에서 보이는 비백飛白의 효과는 그만의 독특한 서풍에서 기인한 것으로 보인다. 또한 상해의 대중들이 선호하는 소재를 화려한 채색으로 그리면서도 금석기의 필법으로 세속적인 요소를 상쇄시키려고 하였으나, 아직은 다소 어색한 면모를 보여준다.

오창석이 아속공상의 격조를 지닌 독자적 화풍을 완성한 것은 상해에 정착한 1914년 이후이며, 현전하는 대개의 작품들은 이 시기에 그려진 것이다. 그가 1923년에 그린 〈홍매도紅梅圖〉는 두 개의 바위를 배경으로 홍매가 그려져 있는 작품으로,^{도10-19} 형상에 얽매이지 않는 거친 붓질로 소박하면서도 고졸한 미감은 물론 문인화의 풍격을 극대화시키고 있다. 오창석의 이러한 개성적 화풍은 당시 상해화단에서 대중들의 미감을 반영하여 형태나 색채를 과장하여 속기俗氣가 넘쳤던 그림들과는 현격한 차이를 보여준다. 다시 말해 그는 대중이 선호한 화훼화를 내면의 사의적寫意的 표현을 중시하는 현대적 문인화로 체화시키는 데 성공하였다고 할 수 있다. 근대 한국화단에서는 김용진金容鎭(1882-1968)이 1926년 한국을 방문한 중국인 화가 방명方洺과 교유하면서 오창석 화훼화풍을 수용하였으며, 한빛문화재단 소장의 〈화훼절지도花卉折枝圖〉는 그러한 예들 가운데 하나이다.^{도10-20}

이상에서 살펴본 것처럼 고증학을 배경으로 한 금석학의 성행은 비학파가 첩학파를 제치고 중국 서단을 주도하는 커다란 변혁을 가져왔다. 하지만 조선에서는 고증학이 학문으로 발전하지 못하였기 때문에 개별적으로 비학파의 성과를 수용하고 임모하는 수준에 머물 수밖에 없었다. 다만 오세창의 경우는 집안의 소장품을 근간으로 독특한 비학파의 서풍을 완성하였지만 첩학 위주의 서단에 커다란 영향을 미치지는 못하였다. 화단에서는 19세기 후반 이후 상해에서 조지겸이 금석화파를 개척하였

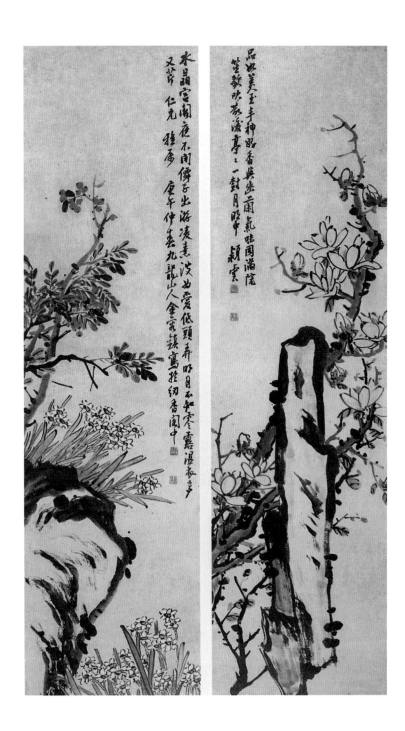

도10-20　김용진, 〈화훼절지도花卉折枝圖〉
20세기, 지본채색, 94×62.9cm, 한빛문화재단

고, 오창석은 그러한 화풍을 계승하여 화훼화를 아속공상의 현대적 문인화로 발전시키는 데 성공하였다. 이들은 모두 전각과 서예에서 일가를 이룬 다음 그러한 성취를 회화 창작에 적용한 것이지만, 근대 한국화단에서는 서예나 전각에 대한 선행적 기반이 없는 상황에서 오창석의 화풍을 표현 기법으로 수용하는 정도에 머무는 한계를 보였다.

미주

1부 신화와 미술

1 선정규, 『중국신화연구』(고려원, 1996), pp. 16-19; 전인초·정재서·김선자·이인택, 『중국신화의 이해』(아케넷, 2002), pp. 26-31.
2 "天地混沌如鷄子 盤古生其中 萬八千歲 天地開闢 陽淸爲天 陰濁爲地. 盤古在其中 一日九變 神於天 聖於地. 天日高一丈 地日厚一丈 盤古日長一丈. 如此萬八千歲 天數極高 地數極深 盤古極長 後乃有 三皇." 서정, 『삼오력기』(선정규, 앞의 책, p. 92 재인용).
3 "首生盤古 垂死化身 氣成風雲 聲爲雷霆 左眼爲日 右眼爲月 四肢五體爲四極五嶽 血液爲江河 筋骨 爲地理 肌肉爲田土 髮髭爲星辰 皮毛爲草木 齒骨爲金玉 精髓爲珠石 汗流爲雨澤 身之諸蟲 因風所 感 化爲黎民." 서정, 『오운력년기』(선정규, 앞의 책, p. 92 재인용).
4 전호태, 『화상석 속의 신화와 역사』(소와당, 2009), pp. 13-19.
5 "여와는 옛날의 신녀로 임금이 되었으며, 사람의 얼굴에 뱀의 몸이고 하루에 70번을 변하였는데 그의 배가 이러한 신으로 변하였다.(女媧古神女而帝者 人面蛇身 一日中七十變 其腹化爲此神)" 정재서 역주, 『산해경』(민음사, 2007), pp. 134-135.
6 김재원, 「武氏祠 石室 畵像石에 보이는 檀君神話」, 『檀君神話論集』(새문사, 1987), pp. 23-53.
7 정재서, 『이야기 동양신화경』(황금부엉이, 2004), pp. 169-170.
8 위앤커袁珂, 전인초·김선자 옮김, 『중국신화전설 1』(민음사, 2007), pp. 167-168.
9 "堯時十日幷出 草木焦枯. 堯命羿仰謝十日 中其九日 日中九烏皆死 墮其羽翼 故留其一日也." 『회남자』(선정규, 앞의 책, p. 277 재인용).
10 "炎帝於火而死爲竈 禹勞天下而死爲社 后稷作稼穡而死爲稷 羿除天下之害而死爲宗布." 『회남자』, 「범론훈」(선정규, 앞의 책, p. 277 재인용).
11 선정규, 앞의 책, pp. 169-170.
12 "羿請不死之藥于西王母 姮娥竊之以奔月. 將往 枚筮之于有黃 有黃占之日 吉 翩翩歸妹 獨將西行 逢 天晦芒 毋驚毋恐 後且大昌 姮娥遂託身於月 是爲蟾蜍." 장형, 『영헌』(선정규, 앞의 책, pp. 182-183 재인용).
13 선정규, 앞의 책, pp. 189-190 재인용.
14 한정희, 「풍신뇌신도상의 기원과 한국의 풍신뇌신도」, 『한국과 중국의 회화』(학고재, 1999), pp. 358-365.
15 "圖畵之工 圖雷之象 累累如連鼓之形. 又圖一人若力士之容 謂之雷公 使之在手引連鼓 右手推椎 若 擊之狀. 其意以爲雷聲隆隆者連鼓相扣之意也 其魄然若敵裂者椎所擊也 …… 世又信之 莫謂不然." 『논형』, 「뇌허」(선정규, 앞의 책, pp. 225-226 재인용).
16 선정규, 앞의 책, pp. 250-255.

17 "西海之南 流沙之濱 赤水之後 黑水之前 有大山 名曰崑崙之丘. 有神 人面虎身 有文有尾 皆白處之. 其下有弱水之淵環之 其外有炎火之山 投物輒然. 有人戴勝 虎齒有豹尾 穴處 名曰西王母. 此山萬物 盡有."「산해경」「대황서경」(선정규, 앞의 책, pp. 24-25 재인용).

18 전호태,「화상석의 서왕모」「중국 화상석과 고분벽화 연구」(솔, 2007), pp. 15-37.

19 沈成鎬,「〈高唐賦〉와 〈神女賦〉의 관계」「중국어문학」41(2003), pp. 173-194.

2부 유교와 미술

1 육경은 『시경』『서경』『역경』『예기』『악기樂記』『춘추』를 말한다. 한대에 유교 경전이 새롭게 정리되면서 『악기』를 제외한 오경이 주류를 이룬다. 금장태,「經書의 체계와 經學史」「유학사상의 이해」(집문당, 1996), pp. 36-55.

2 "子貢曰 固天縱之將聖 又多能也."『論語』「子罕」(강원기,「『聖蹟圖』와 孔子 우상화의 상관성」성균관대학교 석사학위논문, 2005.8, p. 2 재인용).

3 "孔子作春秋先正王而繫萬事 見素王之文焉."「한서漢書」卷56,「董仲舒傳」(강원기, 앞의 논문, pp. 2-3 재인용).

4 조선미,「공자성적도에 대하여」,『孔子聖蹟圖: 그림으로 보는 공자의 일생』(성균관대학교박물관, 2009) p. 147.

5 공자성적도에 대해서는 조선미,「孔子聖蹟圖考」『美術資料』60(1998), pp. 1-43; 『孔子聖蹟圖: 그림으로 보는 공자의 일생』(성균관대학교박물관, 2009).

6 조선미, 앞의 논문(2009), pp. 165-166.

7 "曾子質孝 以通神明 貫感神紙 著號來方 後世凱式 以正撫綱.", "讒言三至 慈母投杼." 하야시 미나오 林已奈夫, 김민수·윤창숙 옮김,『돌에 새겨진 동양의 생활과 사상』(도서출판 두남, 1996), pp. 113-115.

8 "閔子騫與假母居愛有偏移子騫衣寒御車失棰.", "老萊子楚人也 事親至孝 衣服斑連 嬰兒之態 令親有驩 君子嘉之 孝莫大焉.", "丁蘭二親終歿 立木爲父 鄰人假物 親乃借與." 정은숙,「漢代 畵像石에 나타난 人物畵 硏究」(성균관대학교 박사학위논문, 2001), pp. 51-56 재인용.

9 陳炳 責任編集,『中國名畵鑒賞辭典』(上海辭書出版社, 1993), pp. 81-82; 曾布川寬·岡田健 責任編集,『世界美術大全集』東洋編 3 三國·南北朝(小學館, 2000), pp. 116-117.

10 정은숙, 앞의 논문, pp. 80-81.

11 명문의 내용은 다음과 같다. "長婦兒 梁節姑姊 抹者 姑姊兒 姑姊其室失火 取兒子往輒得其子 赴火如亡 示其誠也."

12 陳炳 責任編集, 앞의 책, pp. 125-127.

3부 도교와 미술

1 1973년 호남성 장사시에 위치한 마왕퇴馬王堆 3호묘에서 비단에 묵서한 『노자』 갑본甲本과 을본乙本이 백서帛書들과 함께 발견되었다. 曾布川寬·谷豊信 責任編集,『世界美術大全集』東洋編 2 秦·漢(小學館, 1998), pp. 357-358; 1993년 호북성 곽점郭店에 위치한 고분에서 기원전 300년경의 초나라 죽간竹簡들이 출토되면서 노자가 『도덕경』을 저술하였다는 사실이 설득력을 얻고 있다.

Stephen Little, *Taoism and the Art of China* (Chicago: The Art Institute of Chicago, 2000), pp. 15-16.

2 〈노자출관도〉의 다양한 양상에 관해서는 Stephen Little, 앞의 책, pp. 115-121.

3 葛兆光, 심규호 옮김, 『도교와 중국문화』(동문선, 1993); 도광순, 『도가사상과 도교』(범우사, 1994).

4 『老子』卷1, "道可道非常道 名可名非常名. 無名天地之始 有名萬物之母."

5 장자, 장기근·이석호 옮김, 『莊子』(삼성출판사, 1990), p. 229 참조.

6 曾布川寬·岡田健 責任編集, 『世界美術大全集』東洋編 3 三國·南北朝(小學館, 2000), p. 386.

7 『列仙傳』王子喬, "王子喬者 周靈王太子晉 好吹笙作鳳凰鳴. 游伊洛之間 道士浮丘公接以上嵩高山 三十餘年. 後求之於山上 見桓良曰告我家 七月七日待我於緱氏山巔. 至時 果乘白鶴駐山頭 望之不得到. 擧手謝時人 數日而去. 亦立祠於緱氏山下 及嵩高首焉. 妙哉王子 神遊氣爽. 笙歌伊洛 擬音鳳響. 浮丘感應 接手俱上. 揮策靑崖 假翰獨往."

8 영락궁永樂宮에 대해서는 『永樂宮壁畵』(京都: 美乃美, 1981); 景安寧, 『元代壁畵: 神仙赴會圖』(北京: 北京大學出版社, 2002); 박해훈, 「元代 永樂宮 벽화에 대한 고찰」, 『美術資料』 65(2000), pp. 85-106.

9 宮崎法子, 「山西省の寺觀壁畵: 北宋から元まで」, 『世界美術大全集』東洋編 7 元(小學館, 1999), pp. 179-188, 403.

10 장경희, 『동관왕묘: 소장유물 기초학술 조사보고서』(종로구청, 2012); http://www.riss.kr/link?id=M12822511.

11 도교 조각상에 대해서는 Stephen Little, 앞의 책, pp. 163-184.

12 Stainly Abe, 「南北朝時代の道敎とその造形」, 『世界美術大全集』東洋編 3 三國·南北朝(小學館, 2000), pp. 362-368.

13 劉道醇, 『五代名畫補遺』塑作門第六, "楊惠之 不知何處人. 唐開元中 與吳道子同師張僧繇筆跡 號為畫友. 巧藝並著 而道子聲光獨顯 惠之逡巡焚筆硯 毅然發念 專肆塑作 能奪僧繇畫相 乃與道子爭衡. 時人語曰 '道子畫 惠之塑 奪得僧繇神筆路.' 其為人稱嘆也如此. '惠之嘗於京兆府長樂鄉北太華觀塑玉皇尊像 惠之嘗於京兆府長樂鄉北太華觀塑玉皇尊像 (중략). 劉九郎 失其名 不知何許人也 嘗於河南府南宮大殿塑三淸大帝尊像及門外靑龍白虎洎守殿等神 稱為神巧."

14 '도석화道釋畵'라는 용어는 1123년 편찬된 북송의 『선화화보宣和畫譜』에서 처음 보인다. 이 책은 북송 황실의 소장품 목록으로 총 20권 가운데 1-4권이 도석화에 해당된다. 문명대, 「韓國 道釋人物畵의 대한 考察」, 『澗松文華』18(한국민족미술연구소, 1980), p. 50.

15 작가 미상, 〈삼관상도〉, 12세기 전반, 견본채색, 각각 125.5×55.9cm, 보스턴 미술관. 嶋田英誠·中澤富士雄 責任編集, 『世界美術大全集』東洋編 6 南宋·金(小學館, 2000), p. 66, 도 58-60. 삼관三官은 북송 말부터 남송에 걸쳐 활동한 정명도淨明道 일파에서 신앙한 것으로 궁정과 서민들에 의해 널리 믿어졌다. 천관은 정월 15일 상원절上元節에, 지관은 7월 15일 중원절中元節에, 수관은 10월 15일 하원절下元節에 인간의 선악공과善惡功過를 조사해서 천계에 보고한다고 믿어졌다. 嶋田英誠·中澤富士雄 責任編集, 앞의 책, p. 372.

16 안휘顏輝에 대해서는 James Cahill, *Hills Beyond a River* (Weatherhill, 1976), pp. 134-151.

17 조인수, 「중국 원명대의 사회변동과 도교 신선도」, 『美術史學』 23(2009), pp. 382-390.

18 원대 유행한 잡극의 한 장면이 산서성 홍동현洪洞縣에 위치한 광릉하사廣隆下寺의 수신묘水神廟 명응왕전明應王殿에 1324년 벽화로 그려졌다. 宮崎法子, 「山西省の寺觀壁畵: 北宋から元まで」, 『世界美術大全集』東洋編 7 元(小學館, 1999), pp. 184-186, 도 117-119; 박해훈, 앞의 논문, p. 102.

19 박도래, 「『仙佛奇蹤』 삽도 연구」, 『美術史學硏究』 269(2011.3), pp. 136-146.

20 백인산,「조선시대 도석인물화」,『澗松文華』 77(2009), pp. 125-128.

21 문동수,「선경 속 불로장생과 축수: 일월오봉도와 해반도도의 상징적 연관성」,『한국의 도교 문화』 (국립중앙박물관, 2013), pp. 269-273.

22 우현수,「조선후기 瑤池宴圖에 대한 연구」(이화여자대학교 석사학위논문, 1996), pp. 22-23.

23 우현수, 앞의 논문, pp. 9-18.

24 황공망의 〈부춘산거도〉에 관한 자세한 내용은『元四大家』(臺灣: 國立故宮博物院, 1975), pp. 9-16.;『山水合璧: 黃公望與富春山居圖特展』(臺北: 國立故宮博物院, 2012), pp. 41-69.

4부 불교와 미술

1 최완수,『한국불상의 원류를 찾아서 1』(대원사, 2002), p. 91.

2 百橋明穗,「敦煌莫高窟の繪畵」,『世界美術大全集』東洋編 4 隋·唐(小學館, 1997), pp. 191-192.

3 曾布川寬,「隋·唐の石窟彫刻」, 앞의 책(1997), pp. 189-190.

4 운강석굴의 조성이 가능했던 원동력은 황제의 허락으로 정복민을 승기호僧祇戸로 삼아 1년에 60섬의 곡식을 바치도록 하고, 중죄수를 불도호佛圖戸로 삼아 사찰에 예속시켜 노역을 담당하도록 하였기 때문이다. 최완수, 앞의 책, pp. 167-171.

5 김리나,『韓國古代佛敎彫刻史硏究』(一潮閣, 1989), pp. 194-201.

6 김봉렬,『불교건축』(솔, 2004), pp. 15-20.

7 並木誠士·森理恵 編,『日本美術史』(昭和堂, 1998), pp. 13-14.

8 윤장섭,『일본의 건축』(서울대학교출판부, 2000), pp. 67-220.

9 이미림·박형국 외,『동양미술사』하권(미진사, 2007), pp. 37-36, 100-102, 121-124.

10 강우방·신용철,『탑』(솔, 2003), p. 24; 박경식,『우리나라의 석탑』(역민사, 1999), pp. 17-20; 박경식,『탑파』(예경, 2001), pp. 6-7.

11 曾布川寬·岡田健 責任編集,『世界美術大全集』東洋編 3 三國·南北朝(小學館, 2000), pp. 462-463.

12 강우방·신용철, 앞의 책, pp. 23-25.

13 "大淸之初 梁使沈湖將舍利 天壽六年 陳使劉思並僧明觀 奉內經並次 寺寺星張 塔塔鴈行." 일연一然, 이민수 옮김,『三國遺事』(乙酉文化社, 1983), p. 201, 204.

14 강우방·신용철, 앞의 책, pp. 205-224.

15 최완수, 앞의 책, pp. 28-30.

16 한정희·배진달 외,『동양미술사』상권(미진사, 2007), pp. 68-89.

17 강민기·이숙희 외,『클릭 한국미술사』(예경, 2011), pp. 50-52.

18 한정희·배진달 외, 앞의 책, pp. 108-124.

19 김리나, 앞의 책, pp. 279-316.

20 田邊三郎助,「隋·唐の佛像」,『世界美術大全集』東洋編 4 隋·唐(小學館, 1997), pp. 202-205.

21 한정희·배진달 외, 앞의 책, pp. 157-162.

22 한정희·배진달 외, 앞의 책, pp. 160-161; 이미림·박형국 외, 앞의 책, pp. 118-119.

23 한정희·배진달 외, 앞의 책, pp. 190-191.

24 海老根聰郎·西岡康宏 責任編集,『世界美術大全集』東洋編 7 元(小學館, 1999), p. 371.

5부 선종과 미술

1 선종과 관련해서는 金東華, 『禪宗思想史』(東國大學校 釋林會, 1982); 鄭性本, 『中國禪宗의 成立史 硏究』(民族社, 1991); 葛兆光, 鄭相弘·任炳權 옮김, 『禪宗과 中國文化』(東文選, 1991); 鄭性本, 『新羅 禪宗의 硏究』(民族社, 1995) 등 참조.

2 金東華, 앞의 책, pp. 77-78.

3 鄭性本, 앞의 책(1991), pp. 29-32.

4 金東華, 앞의 책, pp. 20-21.

5 선종에서 남북 양종의 대립은 혜능의 제자로 법통을 이은 하택신회荷澤神會(684-758)가 신수일 파를 방계라고 공격하면서 시작되었다. 金東華, 앞의 책, pp. 151-160.

6 葛兆光, 鄭相弘·任炳權 옮김, 앞의 책, pp. 52-121.

7 Ellen Johnston Laing, "Real or Ideal: The Problem of the 'Elegant Gathering in the Western Garden' in Chinese Historical and Art Historical Records," *Journal of the American Oriental Society*, Vol. 88 No. 3 (1968), pp. 419-435.

8 성명숙, 「中國과 日本의 寒山拾得圖 硏究」(홍익대학교 석사학위논문, 2002), pp. 26-29.

9 여구윤閭丘胤의 『삼은시집三隱詩集』 서문에는 풍간, 습득, 한산의 행적이 실려 있고, 세 선승이 지 은 314수의 시는 같은 책 『한산자시집寒山子詩集』에 수록되어 있다. 송대 사대부들에 의해 선禪이 일상화되면서 선종화가 널리 그려졌다. 성명숙, 앞의 논문, pp. 17-19

10 만당 시기의 주경현은 『당조명화록唐朝名畵錄』에서 화가를 평가하는 기준으로 신神, 묘妙, 능能 이 외에 일逸을 새롭게 제시하였다. 이때 신, 묘, 능은 정통적인 화법에 따른 화가들을 구분하는 것이 고, 일품화逸品畵는 "상법常法에 구애받지 않는 것"이라고 정의하였다. 이후 송 초에 황휴복黃休 復이 『익주명화록益州名畵錄』에서 신묘능일의 사격四格 순서를 바꾸어 일격逸格을 처음에 두었으 며, "그림의 일격은 정의 내리기가 가장 어렵다. 네모와 원을 법도에 맞게 그리는데 서툴고 채색을 정교하게 하는 것을 소홀히 한다. 필은 간단하나 형을 갖추고 있으며 자연에서 얻을 뿐 모방할 수 없으며 뜻 밖에서 나온다."라고 하였다. 이는 당나라에서 송나라로 넘어가면서 수묵화의 조방하고 간략한 묘사에 최고의 가치를 부여하는 화단의 변화를 반영한 것이다. 갈로, 강관식 옮김, 『중국회 화이론사』(돌베개, 2010), pp. 129, 197-199.

11 화사 장방은 대중상부大中祥符 연간(1008-1016)에 개봉開封의 도관 옥청소응궁玉淸昭應宮 벽면 에 밑그림도 그리지 않은 채 직접 그리다 쫓겨났고, 승려화가 주순도 붓을 들어 바로 그림을 완성 하니 기운생동하였다고 한다. 海老根聰郎, 「水墨人物畵: 朽をめぐって」『世界美術大全集』 6(小學 館, 2000), p. 141.

12 海老根聰郎, 앞의 논문, pp. 143-145.

13 木下政雄 編集, 『禪宗の美術: 墨跡と禪宗繪畵』日本美術全集 14(學習研究社, 1979) p. 198.

14 徐書城·徐建融 主編, 『中國美術史』宋代卷 上(齊魯書社·明天出版社, 2000), p. 126.

15 伍蠡甫 主編, 『中國名畵鑒賞辭典』(上海辭書出版社, 1993), pp. 394-396.

16 『元時代の繪畵』(大和文華館, 1998), 圖 74 참조.

17 海老根聰郎, 「道釋人物畵」『世界美術大全集』東洋編 7 元(小學館, 1999), pp. 176-177.

18 Richard K. Kent, "Depictions of the Guardians of the Law: Lohan Painting in China," *Latter Days of the Law: Images of Chinese Buddhism 850-1850*, Marsha Weidner ed., (Hawaii: the University of Hawaii Press, 1994), p. 210.

19 이동주, 『日本 속의 韓畵』(서문당, 1974), p. 58; 안휘준, 『韓國繪畵의 傳統』(문예출판사, 1988), p.

423; 홍선표, 『朝鮮時代繪畫史論』(문예출판사, 1999), pp. 403-404.

20 김명국의 〈수노예구도〉는 『澗松文華』 77(한국민족미술연구소, 2009), p. 12, 도 8; 한시각의 〈포대
 화상도〉는 앞의 책, p. 15, 도 11 참조.

21 백인산, 「조선왕조 도석인물화」, 『澗松文華』 77(한국민족미술연구소, 2009), pp. 105-132.

22 김홍도의 〈좌수도해도〉는 『澗松文華』 77(한국민족미술연구소, 2009), p. 48, 도 44 참조.

23 성명숙, 앞의 논문, pp. 108-120.

24 『한국민족문화대백과사전』 1(한국정신문화연구원, 1991), pp. 867-868.

25 嶋田英誠·中澤富士雄 責任編集, 앞의 책, pp. 355-356 도판설명.

26 성명숙, 앞의 논문, p. 7.

27 海老根聰郎, 「道釋人物畫」, 『世界美術大全集』 東洋編 7 元(小學館, 1999), p. 400 도판설명.

28 김형우, 『고승진영』(대원사, 1990), pp. 14-16; 정우택, 「조선왕조시대 후기 불교진영」, 『다시 보는
 우리 초상의 세계』(국립문화재연구소, 2007), pp. 144-147.

29 鐵織亮介, 「禪宗 黃檗派의 肖像畫家」, 『미술사논단』 14(2002.9), pp. 93-102.

30 유윤빈, 「尋牛圖 硏究」(홍익대학교 석사학위논문, 2001), pp. 11-12.

31 유윤빈, 앞의 논문, pp. 15-24; 황영희, 「廓庵禪師의 〈尋牛圖〉 연구」(동국대학교 석사학위논문,
 2009), p. 13.

32 유윤빈, 앞의 논문, pp. 14-23.

33 유윤빈, 앞의 논문, pp. 23-36.

6부 성리학과 미술

1 불함문화사 편집부, 『中國思想論文選集』 26 性理學一般(불함문화사, 1996); 宇野哲人, 손영식 옮
 김, 『송대 성리학사』(울산대학교 출판부, 2005); 윤사순, 『조선시대의 성리학의 연구』(고려대학교
 민족문화연구소, 1998); 지두환, 『조선성리학과 문화』(역사문화, 2009) 등.

2 사단은 「맹자」 「공손추公孫丑」 상편에 실려 있고, 칠정은 「예기」 「예운禮運」과 「중용」에 수록되어 있다.

3 『삼강행실도』는 백성을 교화하고 사회질서를 바로잡기 위한 목적에서 설순偰循 등이 왕명을 받아
 1434년 편찬된 것으로 삼강의 모범이 될 만한 충신, 효자, 열녀를 수록한 것이다. 『국조오례의』는 신
 숙주申叔舟와 정척鄭陟 등이 왕명을 받아 오례五禮에 관한 예법과 절차 등을 그림을 곁들여 1474년
 편찬된 것이다. 김항수, 「조선 전기 삼강행실도와 소학의 편찬」, 『한국사상과 문화』 19(한국사상문화
 학회, 2003), pp. 191-221.

4 이양희, 「北宋 山水畫의 理學美學的 硏究」(성균관대학교 석사학위논문, 2014), pp. 1-8.

5 양신·리처드 반하트·섭숭정 등, 정형민 옮김, 『중국 회화사 삼천년』(학고재, 1999), pp. 99-102.

6 郭熙, 「林泉高致」, 「山水訓」 "大山堂堂 爲衆山之主 所以分布 以次風林谷壑 爲遠近大小之宗主也. 其
 象若大君 赫然當陽 而百辟奔走朝會 无僭蹇背却之勢也. 長松亭亭 爲衆木之表 所以分布 以次藤蘿
 草木 爲振挈依附之師帥也. 其勢若君子 軒然得時 而衆小人爲之役使 無憑陵愁挫之能也." 이양희, 앞
 의 논문, pp. 38-39 재인용.

7 "水陸草木之花 可愛者甚蕃. 晉陶淵明獨愛菊 自李唐來世人甚愛牧丹. 予獨愛蓮之出於淤泥而不染
 濯淸漣而不妖. 中通外直 不蔓不枝 香遠益淸. 亭亭淨植可遠觀 而不可褻翫焉. 予謂菊花之隱逸者也.
 牧丹花之富貴者也. 蓮花之君子者也. 噫菊之愛 陶後鮮有聞. 蓮之愛同予者何人. 牡丹之愛宜乎衆矣."
 黃堅 편찬, 김학주 역저, 『신완역 古文眞寶 後集』(明文堂, 2005 개정 초판), pp. 1042-1044.

8 "濂溪先生謂蓮可遠觀不宜褻翫 余則曰畫蓮亦宜遠觀焉. 豹菴"

9 이상해, 『궁궐·유교건축』(솔, 2005 2쇄), pp. 210-213.

10 김굉필은 함양군수로 재직하던 김종필의 수제자로 정몽주, 김종직, 김굉필로 이어지는 조선 성리학의 맥을 이었다. 김상규, 「書院祭를 通해 본 戰略的 操作的 父系親族集團: 韓國 道東書院祭의 事例」, 『東北亞細亞文化學會 第4次 國際學術大會』(2002.6), pp. 99-106.

11 유인호·하헌정, 「道東書院의 配置形態와 공간구성에 관한 研究」, 『한국산업응용학회 논문집』 11(2008.8), pp. 141-148; 노재현·신병철, 「중용의 미학으로 살핀 도동서원의 경관짜임」, 『한국전통조경학회지』 Vol.30 No.4(2012), pp. 44-55.

12 '무이구곡도' 관련 연구성과는 다음과 같다. 유준영, 「谷雲九曲圖를 중심으로 본 17세기 實景圖 發展의 一例」, 『정신문화연구』 8(1980), pp. 38-46; 유준영, 「九曲圖의 發生과 機能에 대하여: 한국 實景山水畫發展의 一例」, 『考古美術』 151(1981), pp. 1-20; 윤진영, 「朝鮮時代 九曲圖의 受容과 展開」, 『美術史學研究』 217·218(1998), pp. 61-91; 강신애, 「朝鮮時代 武夷九曲圖의 淵源과 特徵」, 『美術史學研究』 254(2007), pp. 5-40; 윤진영, 「寒岡 鄭逑의 유거 공간과 《武屹九曲圖》」, 『정신문화연구』 118(2010.3), pp. 7-47; 윤진영, 「구곡도의 전통과 〈白蓮九曲圖〉」, 『자연에서 찾은 이상향 구곡문화 자료집』(울산대곡박물관, 2010.8), pp. 33-57; 최종현, 「조선에 구현된 주자의 무이구곡」, 『자연에서 찾은 이상향 구곡문화 자료집』(울산대곡박물관, 2010.8), pp. 7-31; 김덕현, 「무이구곡과 조선시대 구곡경영」, 『안동학연구』 9(2010.11), pp. 91-112; 정경숙, 「朝鮮時代 武夷九曲圖 研究」(명지대학교 박사학위논문, 2015) 등 다수.

13 정경숙, 앞의 논문, pp. 2-3; 강신애, 「朝鮮時代 武夷九曲圖의 淵源과 特徵」, 『美術史學研究』 254(2007), p. 8.

14 양신·리처드 반하트·섭숭정 등, 정형민 옮김, 앞의 책, pp. 179-183.

15 정경숙, 앞의 논문, pp. 14-37.

16 김덕현, 앞의 논문, pp. 91-94

17 유준영, 앞의 논문(1981), pp. 4-7.

18 윤진영, 앞의 논문(1998), pp. 67-68; 최종현, 앞의 논문, p. 17.

19 유준영, 앞의 논문(1981), pp. 7-11; 윤진영, 앞의 논문(1998), pp. 73-76, 도11 참조.

20 유준영, 앞의 논문(1981), pp. 12-17.

21 권섭權燮이 1752년 쓴 「화양구곡도설華陽九曲圖說」에 김진옥이 〈화양구곡도〉 초본을 그렸다는 내용이 포함되어 있다. 윤진영, 앞의 논문(2011), p. 170.

22 윤진영, 앞의 논문(2011), pp. 168-173.

23 윤진영, 앞의 논문(2011), p. 173.

7부 양명학과 미술

1 양명학 관련 논저는 다음과 같다. 시마다 겐지, 김석근·이근우 옮김, 『주자학과 양명학』(까치, 1986); 최재목, 『동아시아의 양명학』(예문서원, 1996); 유명종, 『왕양명과 양명학』(청계, 2002); 강화 양명학 연구팀 지음, 『(강화학파의) 양명학』(한국학술정보, 2008); 박연수, 『양명학이란 무엇인가』(한국학술정보, 2009); 김영희, 「徐渭 繪畫美學의 陽明心學的 研究: 陽明左派 心學思想을 中心으로」(성균관대학교 박사학위논문, 2014) 등 다수.

2 박연수, 『양명학이란 무엇인가』(한국학술정보, 2009), pp. 19-196.

3 송석준, 「조선조 양명학의 수용과 연구 현황」, 『陽明學』 12(2004), pp. 8-12; 송석준, 「한국 양명학의 형성과 하곡 정제두」, 『陽明學』 6(2001), pp. 8-12.

4 박연수, 앞의 책, pp. 356-395.

5 박순철, 「조선후기 회화를 통해본 '욕망'의 계기: 신윤복의 풍속화를 중심으로」, 『동양철학연구』 77(2014), pp. 407-411.

6 袁宏道, 『徐渭集』, 「徐文長傳」 "梅客生嘗寄予書曰 文長吾老友 病奇於人 人奇於詩 詩奇於字 字奇於文 文奇於畵. 予謂文長無之而不奇者也 無之而不奇 斯無之而不奇也哉 悲夫." 이주현, 「쓰러진 君子: 서위 그림과 시에 나타난 매화와 대나무」, 『中國文學』 82(2015), p. 126 재인용.

7 강정만, 「晩明時期 反擬古派 文人들의 思惟觀」, 『中國學論叢』 11(2001), p. 270.

8 김이진, 「明代 徐渭의 雜花圖卷 형성과 의미 연구」(홍익대학교 석사학위논문, 2015), pp. 29-34.

9 Kathleen Ryor, "Bright Pears Hanging in the Martketplace: Self-Expression and Commodification in the Painting of Xu Wei" (Ph. D. Dissertations of New York University, 1998); 孟澤, 「論徐渭的心美歷程與古典精神的自足輪回」, 『湘潭大學學報』 1990年 4期(1990) 등.

10 신은숙, 「徐渭 大寫意畵의 陽明心學 的 狂態美學 研究」(성균관대학교 박사학위논문, 2010); 김영희, 「徐渭 繪畵美學의 陽明心學 的 研究: 陽明左派 心學思想을 中心으로」(성균관대학교 박사학위논문, 2014) 등.

11 "紙畔濡毫不敢濃, 窓間欲肖玲瓏. 兩竿梢上無多葉, 何自風波滿太空."

12 장준구, 「陳洪綬의 生涯와 繪畵」(홍익대학교 석사학위논문, 2005), pp. 15-16.

13 장준구, 앞의 논문, pp. 23-32.

14 한정희, 「동기창에게 있어서 동원의 개념」, 『한국과 중국의 회화』(학고재, 1999), pp.127-128.

15 James Cahill, "Ch'en Hung-shou: Portraits of Real People and Others," The Compelling Image (1982), pp. 106-108.

16 金應鶴, 「石濤 회화창작 '三法'論의 藝術境界」, 『東洋哲學研究會』 71(2012), pp. 209-232; 金良志, 『石濤研究』(北京大學出版社, 2009); 楊成寅, 『石濤畵學本義』(浙江人民美術出版社, 1996); 장선아, 「석도화론의 생성론적 특성 연구」(성균관대학교 박사학위논문, 2013).

17 백유수, 「석도 예술사상과 그 양명학적 배경에 관한 연구」(서울대학교 박사학위논문, 1996); 황연석, 「石濤 繪畵美學思想의 陽明心學的 研究: 『畵語錄』을 中心으로」(성균관대학교 박사학위논문, 2015).

18 황연석, 앞의 논문, pp. 79-81.

19 황연석, 앞의 논문, pp. 4-5.

20 이동주, 『우리나라 옛그림』(박영사, 1975), pp. 193-238; 안휘준, 『한국회화사』(일지사, 1993), pp. 211-249; 이태호, 『조선후기 회화의 사실주의』(학고재, 1996), pp. 12-39; 유봉학, 「조선 후기 풍속화 변천의 사상사적 고찰」, 『澗松文華』 36(1989.5), pp. 43-62.

21 박순철, 앞의 논문(2014), pp. 403-435; 박순철, 「신윤복 풍속화에 나타난 '욕망 표현' 연구」(성균관대학교 박사학위논문, 2016).

22 박순철, 앞의 논문(2014), pp. 414-416.

23 정병모 교수는 〈월하정인도〉에 대해 단순한 사랑놀이를 그린 것이 아니라 당시 유흥문화의 사회적 문제점을 비판한 것으로 해석하였다. 정병모, 『한국의 풍속화』(한길아트, 2000), p. 329.

1 步近智,「東林學派와 명말청초의 실학사조」,『東洋學 國際學術會議 論文集: 東아시아 三國에서의 實學思想의 展開』발표요지문(성균관대학교 대동문화연구원, 1990), pp. 145-160.

2 葛榮晉,「中國實學簡論」,『東洋學 國際學術會議 論文集: 東아시아 三國에서의 實學思想의 展開』발표요지문(성균관대학교 대동문화연구원, 1990), p. 78.

3 葛榮晉, 앞의 논문, pp. 77-78.

4 안휘준,『한국회화사』(一志社, 1980), p. 211.

5 步近智,「中·韓實學思潮의 異同을 論함」,『東아시아 實學의 諸問題와 그 展望』발표요지문(韓國實學研究會, 1996), pp. 60-61.

6 한예원,「일본의 실학에 관하여」,『일본사상』6(2004.4), pp. 209-238; 한예원,「일본의 근세유학과 실학(1): 실학 형성기」,『한국실학연구』9(2005), pp. 367-395; 한예원,「일본의 근세유학과 실학(2): 실학 발전기」,『한국실학연구』10(2005), pp. 323-351.

7 공의식,『새로운 일본의 이해』(다락원, 2002), pp. 96-111.

8 林邦鈞 選注,『歷代遊記選』(中國靑年出版社, 1992); 章必功,『中國旅遊史』(雲南人民出版社, 1992); 崔康賢,『한국기행문학연구』(일지사, 1982); 이혜순 외,『조선중기의 유산기 문학』(집문당, 1997); 소재영·김태준 편,『旅行과 實驗의 文學』중국편·일본편(민족문화문고간행회, 1985) 등.

9 한정희,「17-18세기 동아시아에서 實景山水畵의 성행과 그 의미」,『美術史學研究』237(2003), pp. 133-163; 박은순,「謙齋 鄭敾과 이케노 다이가池大雅의 眞景山水畵 比較研究」,『미술사연구』17(2003), pp. 133-160; James Cahill ed., *Shadow of Mt. Huang: Chinese Painting and Printing of the Anhui School* (Berkeley: University Art Museum, 1981) 등.

10 武田光一,「中國畵譜と日本南畵の關係」,『近世日本繪畵と畵譜·繪手本展』II(町田市立國際版畵美術館, 1990), pp. 147-158; 고연희,「鄭敾의 眞景山水畵와 明淸代 山水版畵」,『美術史論壇』9(1999), pp. 137-162; 고바야시 히로미쓰小林宏光, 김명선 옮김,『중국의 전통판화』(시공사, 2002); 박도래,「蕭雲從(1596-1669)의 산수화와『太平山水圖』판화」,『美術史學研究』254(2007), pp. 71-104; 이순미,「조선시대 海內奇觀』의 수용과 화단에의 영향」,『강좌 미술사』31(2008), pp. 205-229; 박정애,「17-18세기 중국 山水版畵의 형성과 그 영향」,『정신문화연구』113(2008), pp. 131-162; 박효은,「南京을 재현한 明末淸初 山水版畵와 繪畵」,『명청사연구』43(2015.4), pp. 83-127; 한정희,「명말청초 산수화와 산수판화와의 관련성 연구」,『미술사연구』32(2017), pp. 221-246.

11 고연희,「安徽派 繪畵樣式의 形成과 〈黃山圖〉」,『미술사연구』13(1999), pp. 4-13.

12 고연희,『조선후기 산수기행예술연구』(일지사, 2001), pp. 65-68.

13 정선의 진경산수화와 관련해 몇 가지 견해가 있으며, 하나는 명대 공안파公安派의 천기론적天機論的 문예관과 연결시킨 것이다. 趙東一,『한국문학통사』3(지식산업사, 1984), pp. 118-129; 박은순,『金剛山圖 研究』(일지사, 1997), pp. 108-112; 홍선표,「朝鮮 後期 繪畵의 새 경향」,『朝鮮時代繪畵史論』(문예출판사, 1999), pp. 278-283. 두 번째는 조선식 성리학의 완성과 더불어 소중화주의가 팽배하는 조선의 산천을 주목하게 되었다는 것이다. 최완수,「謙齋眞景山水畵考」,『澗松文華』29(1981), pp. 39-60. 세 번째는 명말청초의 실학을 배경으로 하였다는 것이다. 한정희,「朝鮮後期 繪畵에 미친 中國의 영향」,『美術史學研究』206(1995), pp. 68-73; 한정희, 앞의 논문(2003), p. 136.

14 이태호,「조선 후기 진경산수화의 발달과 퇴조」,『진경산수화』(국립광주박물관, 1987); 이태호,『옛 화가들은 우리 땅을 어떻게 그렸나』(마로니에북스, 2015), pp. 25, 39-46.

15 강세황, 변영섭 등 옮김,『표암유고』(지식산업사, 2010), pp. 379-380.

16 강세황, 앞의 책(2010), pp. 373-383.

17 진준현, 『단원 김홍도 연구』(일자사, 1999), pp. 237-296.

18 박은순, 「김하종의 《해산도첩》」, 『美術史論壇』 4(1996.12), pp. 309-331; 성균관대학교박물관 편, 『동유첩』(1998).

19 並木誠士, 『韓國の美術·日本の美術』(昭和堂, 2002), p. 110; 박은순, 앞의 논문, p. 139-140.

20 小林優子, 「池大雅: 산수표현의 추구」, 『美術史論壇』 4(1997), pp. 251-253.

21 山下善也, 「富士山圖의 형성과 전개: 江戸시대를 중심으로」, 『美術史論壇』 2(1995.12), pp. 255-275; 小林優子, 앞의 논문, pp. 255-257.

22 小林優子, 앞의 논문, pp. 268-271; 박은순, 앞의 논문, pp. 152-159.

23 塚原晃, 「司馬江漢, 그 풍경표현과 계몽의식」, 『美術史論壇』 3(1996.9), pp. 281-298.

24 山下善也, 앞의 논문, pp. 260-262.

25 맹인재, 「風俗畵考」, 『澗松文華』 10(1976), pp. 27-39; 이동주, 「속화」, 『우리나라 옛그림』(박영사, 1975), pp. 193-238; 안휘준, 「한국풍속화의 발달」, 『한국회화의 전통』(문예출판사, 1988), pp. 310-367; 이태호, 『풍속화』 1·2(대원사, 1995-1996); 정병모, 『한국의 풍속화』(한길아트, 2000), pp. 223-384.

26 宮島新一, 「風俗畵の近世」(至文堂, 2004), pp. 110-141.

27 이미림, 「일본 우키요에 美人畵의 연구동향」, 『美術史論壇』 16·17(2003.12), pp. 371, 374-380.

28 이미림, 「江戸時代 視覺文化와 美人大首繪」, 『美術史學研究』 260(2008), pp. 181-185.

9부 서학과 미술

1 안대옥, 「18세기 정조기 조선 서학 수용의 계보」, 『東洋哲學硏究』 17(동양철학연구회, 2012), p. 59.

2 홍상희, 「모모야마시대와 에도시대 초기 화단에 끼친 서양의 영향」, 『근대를 만난 동아시아 회화』 (사회평론, 2011), pp. 159-180.

3 강민기, 「에도 후기의 서양미술 인식: 아키타 난가 연구」, 『근대를 만난 동아시아 회화』(사회평론, 2011), pp. 204-207.

4 『해체신서』는 독일 의사인 쿨무스Johann Adam Kulmus(1689-1745)가 1722년 저술한 『Anatomische Tabellen』를 1734년 네덜란드어로 번역한 책 『Ontleedkundige Tafelen』을 다시 일본어로 번역한 것이다. 이종각, 『일본 난학의 개척자 스기타 겐파쿠』(서해문집, 2013).

5 James Cahill, *The Compelling Image: Nature and Style in Seventeenth Century Chinese Painting* (Harvard University Press, 1982); Michael Sullivan, *The Meeting of Eastern and Western Art* (University of California Press, 1989); 『中國の洋風畵展: 明から淸時代の繪畵·版畵·揷繪本』(町田市立國際版畵美術館, 1995); 강정윤, 「그리스도교 미술의 동아시아 유입과 전개: 17-18세기 예수회를 중심으로」(이화여자대학교 석사학위논문, 2004); 한정희·이주현 외, 『근대를 만난 동아시아 회화』(사회평론, 2011) 등.

6 한정희, 「동아시아에 전래된 서양화법의 원류와 양상: 기독교 주제의 작품을 중심으로」, 『미술사연구』 29(2015), pp. 233-256.

7 비릭스 삼형제는 요한Johann Wierix(1549-1618), 제롬Jerome Wierix(1553-1619), 앤소니 Anthony Wierix(1552-1624)이며, 벨기에의 안트베르펜에서 뛰어난 동판화가로 출판사를 경영하였다. Thomas Buser, "Jerome Nadal and Early Jesuit Art in Rome," *The Art Bulletin*, Vol. LVIII,

No. 3 (1976), pp. 424-433; 한정희, 「명 말기에 전래된 기독교 미술과 그 양상」, 『근대를 만난 동아시아 회화』(사회평론, 2011), pp. 21-26.

8 町田市立國際版畫美術館 編, 『中國の洋風畫展: 明末から淸時代の繪畫·版畫·揷繪本』(1995), pp. 71-72.

9 周心慧, 손효지 번역, 「명 말기 중국과 서양판화의 교류와 융통」, 『미술사연구』 28(2014.12), pp. 62-65.

10 小林宏光, 「明末繪畫と西洋畫法の遭遇」, 『中國の洋風畫展: 明末から淸時代の繪畫·版畫·揷繪本』(1995), pp. 125-126.

11 町田市立國際版畫美術館 編, 앞의 책, p. 71.

12 히라카와 스케히로, 노영희 역, 『마테오 리치: 동서문명 교류의 인문학 서사시』(동아시아, 2002), p. 827.

13 박효은, 「'텬로력뎡' 揷圖과 箕山風俗圖」, 『숭실사학』 21(2008), pp. 171-212.

14 "天主者 制匠天地萬物者也. 所畵天主及一小兒 一夫人抱之曰天母. 畵以銅版爲幀 而塗五彩於上 其貌如生 身與臂手儼然隱起幀上 臉之凹凸處 正視與生人不殊. 人間話何以致此 答曰 中國畵但畵陽不畵陰 故看之人面軀正平無凹凸相 吾國畵兼陰與陽寫之 故面有高下而手臂皆輪圓耳. ……." 顧起元, 『客座贅語』(南京: 鳳凰出版社, 2005), p. 217.

15 "利瑪竇携來西域天主像 及女人抱一嬰兒 眉目衣紋 如明鏡涵影 踽踽欲動 其端嚴娟秀 中國畵工無由措手." 姜紹書, 『無聲詩史』(『中國歷代畵史匯編』 2, 天津古籍出版社, 1997, pp. 689-690).

16 James Cahill, *The Distant Mountains: Chinese Painting of the Late Ming Dynasty 1570-1644* (New York: Weatherhill, 1982), pp. 213-214; Richard Vinogard, *Boundaries of the Self: Chinese Portraits, 1600-1900* (Cambridge: Cambridge University Press, 1993), pp. 40-48. 반면 중국 학자들은 증경과 파신파의 초상화에서 보이는 사실적 표현이 명대 초상화의 발전과정에서 자생적으로 나타났다는 의견을 개진하고 있다. 陳泱, 「曾鯨」, 『中國書畵名家精品大典』 2(浙江敎育出版社, 1998), p. 574; 近藤秀實, 『波臣畵派』(吉林美術出版社, 2003), pp. 36-38; 李曉庵, 「曾鯨骨像畵技法演變初探」, 『美術觀察』 7(2005), pp. 89-91.

17 장준구, 「파신파의 초상화 연구: 증경의 제자들을 중심으로」, 『근대를 만난 동아시아 회화』(사회평론, 2011), pp. 86-89.

18 박효은, 앞의 논문, pp. 68-70; 장준구, 앞의 논문, pp. 86-107.

19 錦織亮介, 정우택 역, 「禪宗 黃檗派의 肖像畵家」, 『美術史論壇』 14(2002.9), p. 93.

20 近藤秀實, 「曾鯨與黃檗畵像: 中日繪畵交流之一端」, 『故宮博物院院刊』 91(2000), pp. 78-83; 錦織亮介, 정우택 역, 앞의 논문, pp. 93-123 등.

21 양도진의 〈은원기사상隱元騎獅像〉은 錦織亮介, 정우택 역, 앞의 논문, p. 99, 도3 참조.

22 Wai-kam Ho, *The Century of Tung Ch'i-ch'ang* (The Nelson-Atkins Museum of Art, 1992); 한정희, 『한국과 중국의 회화』(학고재, 1999), pp. 73-89 등.

23 James Cahill, *The Compelling Image: Nature and Style in Seventeenth-Century Chinese Painting* (Cambridge: Harvard University Press, 1982), pp. 36-69; Michael Sullivan, 앞의 책 (1989), pp. 274-275; Richard Barnhart, "Dong Qichang and Western Learning: a Hypothesis in Honor of James Cahill," *Archives of Asian Art*, Vol. 50(1997-1998), pp. 7-16; 장진성, 「董其昌과 서양기하학」, 『美術史學硏究』 256(2007.12), pp. 159-182 등.

24 James Cahill, *The Distant Mountains: Chinese Painting of the Late Ming Dynasty 1570-1644* (New York: Weatherhill, 1982), p. 95; Richard Barnhart, 앞의 논문, pp. 11-12.

25 Michael Sullivan, "Some Possible Sources of European Influence on Late Ming and Early

Ch'ing Painting," *Proceedings of The International Symposium on Chinese Painting* (Taipei: National Palace Museum, 1970), pp. 595-636; 米澤嘉圃,「中國近世繪畫と西洋畫法」『米澤嘉圃美術史論集』上(朝日新聞社, 1994), pp. 358-380; 小林宏光, 앞의 논문, pp. 124-135.

26 유럽의 도시도가 포함된 서적은 1601년 만력제에게 헌상된 『世界の舞臺 *Theatrum Orbis Terrarum* 全球史事輿』(1570)와 1608년 남창에 도착한 『世界の都市 *Civitates Orbis Terrarum* 全球城色』(1572-1616)이 있다. 小林宏光, 앞의 논문, p. 125.

27 Michael Sullivan, 앞의 논문, pp. 604-606; James Cahill, *The Compelling Image*, pp. 16-35, 75-105; 이성미, 『조선시대 그림 속의 서양화법』(대원사, 2000), pp. 70-76; 吉田晴紀,「西洋畫の影響を受けた清代前期繪畫: 南京·揚州·杭州の畫家を中心に」『中國の洋風畫展: 明末から清時代の繪畫·版畫·挿繪本』(1995), pp. 136-140.

28 홍선표,「명청대 西學書의 視學지식과 조선후기 회화론의 변동」『17·18세기 조선의 외국서적 수용과 독서문화』(혜안, 2006), p. 125 재인용; 홍선표, 『朝鮮時代繪畫史論』(문예출판사, 1999), pp. 267-273.

29 김건리,「豹菴 姜世晃의《松都紀行帖》研究: 제작경위와 화첩의 순서를 중심으로」『美術史學研究』237·238(2003.9), pp. 188-211.

30 변영섭, 『豹菴 姜世晃 繪畫 研究』(一志社, 1988), pp. 96-111; 홍선표, 앞의 책(1999), pp. 291-300.

31 塚原晃, 이원혜 옮김,「司馬江漢, 그 풍경표현과 계몽의식」『美術史論壇』3(1996.9), pp. 282-291.

32 楊伯達,「清代康·雍·乾院畫藝術」『中國美術全集』繪畫 10 清代繪畫 中(上海人民美術出版社, 1989); 聶崇正,「清代的宮廷繪畫和畫家」『清代宮廷繪畫』(文物出版社, 1995); 聶崇正, 『宮廷藝術的光輝: 清代宮廷繪畫論叢』(臺北: 東大圖書公司, 1996); 정석범,「康雍乾시대 '大一統' 정책과 시각이미지」『美術史學』23(2009), pp. 7-44; 최경현,「강희·옹정·건륭 연간의 궁정회화와 서양화법」『근대를 만난 동아시아 회화』(사회평론, 2011), pp. 125-226.

33 섭숭정, 문정희 옮김,「낭세녕과 궁정회화」『美術史論壇』5(한국미술연구소, 1997), pp. 87-118; 조지 뢰어, 김리나 옮김,「청 황실의 서양화가들」『미술사연구』7(1993), pp. 89-104.

34 강민기, 앞의 논문, pp. 209-212.

10부 고증학과 미술

1 조병한,「청대 중국의 실학과 고증학」『한국사 시민강좌』48(2011), pp. 215-220.

2 조병한, 앞의 논문(2011), pp. 220-226; 이상옥,「청대의 고증학」『중국학보』14(1973), pp. 62-65.

3 벤저민 엘먼, 양휘웅 옮김, 『성리학에서 고증학으로』(예문서원, 2004), p. 74.

4 조병한,「乾嘉 고증학파의 체제통합 이념과 漢·宋 折衷思潮: 阮元 焦循 凌廷堪 고학과 실학」『명청사연구』3(1994), pp. 56-112.

5 中田勇次郎,「北碑派について」『書道全集』24 中國 清 II(1987, 21쇄), p. 16

6 이완우,「碑帖으로 본 한국서예사: 낭선군 이우의 『대동금석문』」『국학연구』창간호(2002), pp. 97-113.

7 이상옥,「청대 고증학 이입에 대한 연구」『사학연구』21(한국사학회, 1969.9), pp. 127-133; 정신남,「조선후기 지식인의 청대 건가고증학에 대한 인식 연구: 漢宋論爭을 중심으로」『學林』36(연세사학연구회, 2015), p. 231.

8 손혜리,「조선 후기 문인들의 고염무에 대한 인식과 수용」『대동문화연구』73(2011), pp. 33-62; 권정원,「이덕무의 청대 고증학 수용」『한국한문학연구』58(2015), pp. 281-316.

9 김문식, 『조선후기 경학사상연구』(일조각, 1996), pp. 49-55.

10 정신남, 앞의 논문, pp. 232-244.

11 정혜린, 「김정희의 청대 한송절충론 수용연구」, 『한국문화』 31(2003), pp. 204-222; 조병한, 앞의 논문(2011), pp. 226-232.

12 김남두, 「『禮堂金石過眼錄』의 분석적 연구」, 『사학지』 23(1990), pp. 25-81.

13 최영성, 「韓國金石學의 성립과 발전: 研究史의 整理」, 『동양고전연구』 26(2007.3), pp. 392-400.

14 이기원, 「오타 긴죠의 탈소라이학: 고증학적 방법과 복고」, 『일본학연구』 35(2012), pp. 71-94.

15 미즈카미 마사하루, 「오타 긴죠(大田錦城)의 經學에 관해서: 에도의 折衷學과 淸代의 漢宋兼採學」, 『다산학』 11(2007), pp. 121-156.

16 大野修作, 「鄧石如集」, 『鄧石如集』中國書法選 56(二玄社, 1990/ 2001 6쇄), p. 10.

17 "完白山人刻法 丁巳 冷君"과 "息心靜氣 乃得渾厚 近人能此者 揚州吳熙載一人而已.(기운이 고요하여 혼후함을 얻으니 근래 사람으로 능한 자는 양주의 오희재吳熙載 한 사람뿐이다.)" 小林斗盦 編, 『中國篆刻叢書』 27 趙之謙 2(二玄社, 1981), pp. 2-3.

18 大野修作, 「趙之謙集」, 『趙之謙集』中國書法 カイド 59 淸(二玄社, 1990), pp. 6-7.

19 이주현, 「書畫, 篆刻의 合一: 上海의 金石派 畫家 吳昌碩의 花卉畫」, 『美術史學研究』 233·234(2002.6), pp. 285-291.

20 최완수, 「碑派書考」, 『澗松文華』 27 書藝 Ⅵ 淸(1984), pp. 41-56.

21 『澗松文華』 63 書畫 Ⅷ 秋史名品(2003), p. 45, 도 44.

22 이완우, 「추사 김정희의 예서풍」, 『美術資料』 76(2007), pp. 19-27, 30-43, 48-53.

23 김현권, 「淸 鄧石如 서풍의 조선 유입과 이해, 그리고 근대 서단」, 『한국근현대미술사학』 23(2012.6), pp. 5-32.

24 최경현, 「19세기 후반 20세기 초 상해 지역 화단과 한국 화단과의 교류 연구」(홍익대학교 박사학위논문, 2006), pp. 23-35

25 『澗松文華』 8 書藝 Ⅲ 중국(한국민족미술연구소, 1975), 도 14.

26 서한석, 「김석준과 『孝里齋逸集』에 대하여」, 『한문학보』 21(2009), p. 478 재인용.

27 『葦滄吳世昌: 亦梅·葦滄 兩界의 學問과 藝術世界』(예술의전당, 1996); 『葦滄吳世昌』(예술의전당, 2001)

28 1919년 『海上墨林』이 처음 발간될 때에는 서화가 749명이 수록되었으나, 1921년 여름에 43명, 1928년 59명을 추가하여 총 851명이 수록된 『增補 海上墨林』이 1929년 豫園書畫善會에서 발간되었다.

29 李鑄晋·萬靑力, 『中國現代繪畫史: 晩淸之部』(文匯出版社, 2003), pp. 38-180.

30 최경현, 앞의 논문, pp. 57-112.

31 "摩天巨雙揚武威 魯公指瓜鐵庶幾. 撫鵝鼻山人畵 以草書法爲之 尙不惡質之 英叔以爲何如." 조지겸의 《화훼도책》은 『故宮博物院藏文物珍品全集』 15 海上名家繪畫(商務印書館, 1997), 도 49.

32 孔令偉, 「海派博古圖初探」, 『海派繪畫研究文集』(上海書畫出版社, 2000), p. 60; 오지영, 「淸末 趙之謙(1829-1884)의 화훼화와 그 영향」, 『美術史學研究』 261(2009.3), p. 165 재인용.

33 이주현, 「吳昌碩의 예술론」, 『美術史論壇』 11(2000), pp. 279-303; 이주현, 앞의 논문(2002.6), pp. 267-299.

참고문헌

서문

사상 • 溝口雄三, 김용천 역, 『중국 전근대 사상의 굴절과 전개』, 동과서, 2007.
 • 溝口雄三, 최진석 역, 『개념과 시대로 읽는 중국사상 명강의』, 소나무, 2004.
 • 金谷治, 조성을 역, 『중국사상사』, 이론과 실천, 1990.
 • 김선희, 『동양철학 스케치』, 풀빛, 2009.
 • 都光淳 編, 『동아시아 문화와 한국문화』, 교문사, 1988.
 • 박종우, 『중국 종교의 역사: 도교에서 파룬궁까지』, 살림, 2006.
 • 서복관, 권덕주 역, 『중국예술정신』, 동문선, 2001.
 • 狩野直喜, 오삼환 역, 『중국철학사』, 을유문화사, 1985.
 • 안병주·김길환 편, 『중국의 사상』 1·2, 휘문출판사, 1984.
 • 曹玟煥, 『중국철학과 예술정신』, 예문서원, 1998.
 • 주칠성 외, 『동아시아의 전통철학』, 예문서원, 1998.

미술 • 국립제주박물관 편, 『한국인의 사상과 예술』, 서경, 2003.
 • 권덕주, 『중국미술사상에 대한 연구』, 숙명여자대학교 출판부, 1994.
 • 서복관, 『미의 역정』, 동문선, 1991.
 • 안휘준·민길홍 편, 『역사와 사상이 담긴 조선시대 인물화』, 학고재, 2009.
 • 편무영 외, 『종교와 그림』, 민속원, 2008.

1부 신화와 미술

사상 • 서경호, 『山海經硏究』, 서울대학교출판부, 1996.
 • 선정규, 『중국신화연구』, 고려원, 1996.
 • 송정화, 『중국여신연구』, 민음사, 2007.
 • 위앤커, 전인초·김선자 역, 『중국신화전설』 1·2, 민음사, 1999.
 • 위앤커, 김선자 외 역, 『중국신화사』 上·下, 웅진지식하우스, 2010.
 • 예태일·전발평, 서경호·김영지 역, 『산해경』, 안티쿠스, 2008.
 • 전인초·정재서·김선자·이인택, 『중국신화의 이해』, 아케넷, 2002.
 • 정재서 역주, 『산해경』, 민음사, 2007.
 • 정재서, 『不死의 신화와 사상: 산해경, 포박자, 열선전, 신선전에 대한 탐구』, 민음사, 1994.

- 정재서, 『중국신화의 세계』, 돌베개, 2011.
- 何新, 홍희 역, 『神의 기원』, 동문선, 1990.
- 潛明玆, 『中國古代神話與傳說』, 臺北: 臺灣商務印書館, 1993.

미술
- 권영필, 「고구려 벽화의 복희여와도」, 『실크로드 미술』, 열화당, 1997.
- 김병준, 「神의 웃음, 聖人의 樂」, 『동양사학연구』 86, 2004, pp. 1-43.
- 김일권, 「고구려 고분벽화의 도교와 유교 신화 도상 분석」, 『동북아역사논총』 25, 2009, pp. 249-290.
- 민병훈, 「국립중앙박물관藏 투르판 출토 복희여와도고」, 『미술자료』 61, 1998, pp. 21-62.
- 신립상, 김용성 역, 『한대 화상석의 세계』, 학연문화사, 2005.
- 沈成鎬, 「〈高唐賦〉와 〈神女賦〉의 관계」, 『중국어문학』 41, 2003, pp. 173-194.
- 이용진, 「漢代의 西王母 圖像」, 『동악미술사학』 6, 2005, pp. 101-127.
- 우홍, 김병준 역, 『순간과 영원: 중국 고대의 미술관 건축』, 아카넷, 2001.
- 유강하, 「한대의 서왕모 화상석 연구」, 연세대학교 중어중문학과 박사학위논문, 2007.
- 전호태, 『고대중국의 서왕모상』, 울산대학교출판부, 2005.
- 전호태, 『화상석 속의 역사와 문화』, 소와당, 2009.
- 전호태, 「화상석의 서왕모」, 『중국 화상석과 고분벽화 연구』, 솔, 2007, pp. 13-78.
- 채홍기, 「중국 초한시대 帛畵의 기능과 세계관」, 『동악미술사학』 7, 2006, pp. 93-110.
- 한정희, 「風神雷神圖像의 기원과 한국의 풍신뇌신도」, 『한국과 중국의 회화』, 학고재, 1999.

- 裘沙, 「陳洪綬〈九歌圖〉的創意和藝術結構」, 『陳洪綬研究』, 北京: 人民美術出版社, 2004.
- 藏英炬 主編, 『中國畵像石全集』 1-8, 河南美術出版社, 2000.
- 土居淑子, 『古代中國の畵像石』, 京都: 同明舍, 1992.
- Del Gais Muller, Debora. "Chang Wu: Study of Fourteen Century Figure Painter," *Artibus Asiae*. 47, 1986.
- Hung, Wu. *The Liang Shrine: The Ideology of Early Chinese Pictorial Art*. Stanford University Press, 1989.
- Powers, Martin. *Art and Political Expression in Early China*. New Heaven. Yale University Press, 1991.
- Spiro, Audrey G. *Contemplating the Ancients: Aesthetic and Social Issues in Early Chinese Portraiture*. Berkely: University of California Press, 1990.

2부 유교와 미술

사상
- 加地伸行, 이근우 역, 『침묵의 종교 유교』, 경당, 2002.
- 加地伸行, 김태준 역, 『유교란 무엇인가』, 지영사, 1996.
- 강봉수, 「원시유교(孔·孟·荀)의 덕성함양론 연구」, 『백록논총』 Vol.3 No.1, 제주대학교 사범대학, 2001, pp. 43-80.
- 금장태, 『유학사상의 이해』, 집문당, 1996.
- 설석규, 「조선시대 유교목판 제작배경과 그 의미」, 『국학연구』 6, 2005, pp. 95-137.

- 우홍, 김병준 옮김, 『순간과 영원: 중국 고대의 미술과 건축』, 아카넷, 2001.
- 任繼愈 편, 권덕주 역, 『중국의 유가와 도가』, 동아출판사, 1993.
- 최근덕 외, 『유학사상』, 성균관대학교 출판부, 2000.
- 加地伸行, 『孔子畵傳』, 東京: 集英社, 1991.

미술
- 『孔子聖蹟圖: 그림으로 보는 공자의 일생』, 성균관대학교박물관, 2009.
- 김기주 외, 『공자성적도: 고판화로 보는 공자의 일생』, 예문서원, 2003.
- 송일기·이태호, 「조선시대 '행실도' 판본 및 판화에 관한 연구」, 『서지학연구』 21, 2001, pp. 79-121.
- 신수경, 「동아시아 열녀도 연구」, 이화여자대학교 미술사학과 석사학위논문, 2004.
- 신수경, 「열녀전과 열녀도의 이미지 연구」, 『美術史論壇』 21, 2005, pp. 171-200.
- 오윤정, 「17세기 《東國新續三綱行實圖》 연구: 『東國新續三綱行實圖撰集廳儀軌』를 중심으로」, 홍익대학교 미술사학과 석사학위논문, 2008.
- 유경하, 「漢代 西王母 畵像石 硏究」, 연세대학교 박사학위논문, 2007.
- 유소희, 「『五倫行實圖』 연구」, 동국대학교 미술사학과 석사학위논문, 1994.
- 이수경, 「조선시대 효자도: 행실도류 효자도를 중심으로」, 『美術史學硏究』 242·243, 2004, pp. 197-224.
- 이필기, 「『삼강행실도』의 〈열녀도〉 판화」, 『조선왕실의 미술문화』, 대원사, 2005.
- 하야시 미나오林巳奈夫, 김민수·윤창숙 옮김, 『돌에 새겨진 동양의 생활과 사상』, 도서출판 두남, 1996.
- 장현주, 「漢 畵像石의 神話的 題材 硏究」, 이화여자대학교 석사학위논문, 2006.
- 정붓샘, 「조선후기 《五倫行實圖》에 나타난 화풍 연구」, 이화여자대학교 미술사학과 석사학위논문, 2004.
- 정은숙, 「漢代 畵像石에 나타난 人物畵 硏究」, 성균관대학교 박사학위논문, 2002.
- 조선미, 「공자성적도고」, 『미술자료』 60, 1998, pp. 1-44.

- 藏英炬 主編, 『中國畵像石全集』 1-8, 河南美術出版社, 2000.
- 陳炳 責任編集, 『中國名畵鑒賞辭典』, 上海辭書出版社, 1993.
- Barnhart, Richard. *Li Kung-Lin's Classic of Filial Piety*. New York: Metropolitan Museum of Art, 1993.
- McCausland, Shane. "Portraits of Confucius: Icons and Iconoclasm," *Oriental Art*. 47, 2001.
- McCausland, Shane. *First Masterpiece of Chinese Painting: The Admoitions Scroll*. London: British Museum Press, 2003.
- Murray, Julia. "The Temple of Confucius and Pictorial Biographies of Sage," *Journal of Asian Studies*. 55, 1996.
- Wu Hung. *The Wu Liang Shrine: The Ideology of Early Chinese Pictorial Art*. California: Standford University Press, 1989.

3부 도교와 미술

사상 · 葛兆光, 심규호 역, 『도교와 중국문화』, 동문선, 1993.
· 김길식, 「고고학에서 본 한국 고대의 도교 문화」, 『한국의 도교문화: 행복으로 가는 길』, 국립중앙박물관, 2013.
· 김낙필, 「한국 도교 문화의 개념과 쟁점」, 『한국의 도교문화: 행복으로 가는 길』, 국립중앙박물관, 2013.
· 都光淳, 『도가사상과 도교』, 범우사, 1994.
· 배형, 정범진, 김낙철 편역, 『신선과 도사 이야기』, 까치, 1999.
· 劉向, 김장완 역, 『列仙傳』, 예원서원, 1996.
· 조민환, 「노장의 미학사상에 대한 연구」, 『동양철학연구』 11, 1990.
· 酒井忠夫, 최준식 역, 『도교란 무엇인가』, 민음사, 1990.
· 黃秉國, 『노장사상과 중국의 종교』, 문조사, 1987.

미술 · 『吉祥: 우리 채색화 걸작전』, 가나아트센터, 2013.
· 박나라보라, 「한국 근대 고사도석인물화 연구」, 홍익대학교 미술사학과 석사학위논문, 2010.
· 박은화, 「顔輝의 鐵拐, 蝦蟆圖: 元代 도석인물화의 고찰」, 『이대사원』 22·23, 1988, pp. 129-148.
· 박해훈, 「元代 永樂宮 벽화에 대한 고찰」, 『美術資料』 65, 2000, pp. 85-106.
· 배원정, 「한양대학교 박물관 소장 〈海上群仙圖〉 연구」, 『고문화』 73, 2009, pp. 87-110.
· 백인산, 「조선왕조 도석인물화」, 『澗松文華』 77, 한국민족미술연구소, 2009, pp. 105-132.
· 송혜승, 「조선시대의 신선도 연구」, 이화여자대학교 미술사학과 석사학위논문, 1998.
· 우현수, 「조선후기 요지연도에 대한 연구」, 이화여자대학교 미술사학과 석사학위논문, 1996.
· 이경희, 「純·高宗시대 도석인물화 연구」, 동국대학교 미술사학과 석사학위논문, 1997.
· 이정한, 「원명대의 해상군선도 연구」, 홍익대학교 미술사학과 석사학위논문, 2008.
· 장경희, 『동관왕묘: 소장유물 기초학술 조사보고서』, 종로구청, 2012.
· 장준구, 「중국의 關羽圖像: 명·청대 회화에서의 전개와 시대적 변용을 중심으로」, 『미술자료』 76, 2007, pp. 85-118.
· 장희정, 「元代 永樂宮 벽화」, 『동악미술사학』 7, 2006, pp. 215-238.
· 조선미, 「조선시대 신선도의 유형 및 도상적 특징」, 『예술과 자연』, 미술문화, 1997.
· 조에스더, 「원말명초 도석인물화의 연구」, 홍익대학교 미술사학과 석사학위논문, 2002.
· 조인수, 「도교 신선화의 도상적 기능」, 『미술사학』 15, 2001, pp. 57-83.
· 조인수, 「도교신선 劉海蟾 도상의 형성에 대하여」, 『美術史學硏究』 225·226, 2000, pp. 127-148.
· 조인수, 「중국 원명대의 사회변동과 도교 신선도」, 『美術史學』 23, 2009, pp. 377-406.
· 조희영, 「동아시아의 수노인도 연구」, 이화여자대학교 미술사학과 석사학위논문, 2003.
· Amos Ih Thao Chang, 윤장섭 역, 『건축공간과 노장사상』, 기문당, 2006.
· 『한국의 도교문화: 행복으로 가는 길』, 국립중앙박물관, 2013.

· 景安寧, 『元代壁畵: 神仙赴會圖』, 北京大學出版社, 2002.
· 海老根聰郎, 『元代道釋人物畵』, 東京國立博物館, 1977.

- Laing, Ellen Johnston. "New-Taoism and the 'Seven Sages of the Bamboo Grove' in Chinese Painting," *Artibus Asiae*. 36, 1974.
- Little, Stephen. *Taoism and the Art of China*. Chicago: The Art Institute of Chicago, 2000.

4부 불교와 미술

사상 ㆍ 鎌田茂雄, 장휘옥 옮김, 『중국불교사』, 1992.
ㆍ 高崎直道, 『불교입문』, 김영사, 2001.
ㆍ 李箕永, 『불교개론강의』, 한국불교연구원, 1998.
ㆍ 中村元, 金知見 옮김, 『佛陀의 세계』, 김영사, 1984.

미술 ㆍ 강민기·이숙희 외, 『클릭 한국미술사』, 예경, 2011.
ㆍ 강우방·신용철, 『탑』, 솔, 2003.
ㆍ 김정희, 『불화』, 돌베개, 2009.
ㆍ 김리나, 『韓國古代佛教彫刻 比較研究』, 문예출판사, 2003.
ㆍ 김리나 외, 『한국불교미술사』, 미진사, 2011.
ㆍ 김봉렬, 『불교건축』, 솔, 2004.
ㆍ Dietrich Seckel, 이주형 옮김, 『불교미술』, 예경, 2002.
ㆍ 문명대, 『불교미술개론』, 동국대학교 역경원, 1984.
ㆍ 배재호, 『중국의 불상』, 일지사, 2005.
ㆍ 윤장섭, 『일본의 건축』, 서울대학교출판부, 2000.
ㆍ 이미림·박형국 외, 『동양미술사』 하권, 미진사, 2007.
ㆍ 佐川正敏, 「일본 불탑의 전개와 구조적 특징: 韓,中의 새로운 발견과 비교를 바탕으로」, 『백제연구』 62, 2015, pp. 101-126.
ㆍ 최완수, 『한국불상의 원류를 찾아서 1』, 대원사, 2002.
ㆍ 한정희·배진달 외, 『동양미술사』 상권, 미진사, 2007.

ㆍ 金維諾·羅世平, 『中國宗教美術史』, 江西美術出版社, 1995.
ㆍ 百橋明穂, 「敦煌莫高窟の繪畫」, 『世界美術大全集』 東洋編 4 隋·唐, 小學館, 1997, pp. 191-200.
ㆍ 百橋明穂·中野 徹 責任編集, 『世界美術大全集』 東洋編 4 隋·唐, 小學館, 1997.
ㆍ 肥塚 隆·宮治 昭 責任編集, 『世界美術大全集』 東洋編 13 インド 1, 小學館, 2000.
ㆍ 小川裕充·弓場紀知 責任編集, 『世界美術大全集』 東洋編 5 五代·北宋·遼·西夏, 小學館, 1998.
ㆍ 水野精一, 『中國の佛教美術』, 平凡社, 1968.
ㆍ 宿白, 『唐宋時期的雕版印刷』, 北京: 文物出版社, 1999.
ㆍ 曾布川寛·岡田 建 責任編集, 『世界美術大全集』 東洋編 3 三國·南北朝, 小學館, 2000.
ㆍ 海老根聰郎·西岡康宏 責任編集, 『世界美術大全集』 東洋編 7 元, 小學館, 1999.
ㆍ Huntington, Susan. *The Art of Ancient India*. Wetherhill, 1985.

5부 선종과 미술

사상 · 葛兆光, 鄭相弘·任炳權 옮김, 『禪宗과 中國文化』, 東文選, 1986.
· 金東華, 『禪宗思想史』, 東國大學校 釋林會, 1982.
· 鄭性本, 『禪의 歷史와 禪思想』, 三圓社, 1994.
· 鄭性本, 『新羅 禪宗의 硏究』, 民族社, 1995.
· 鄭性本, 『中國禪宗의 成立史硏究』, 民族社, 1991.

미술 · 김정희, 「조선후기 畵僧의 眞影像」, 『강좌미술사』, 35, 2010, pp. 69-113.
· 김형우, 「한국 고승진영의 조성과 봉안」, 『韓國의 佛畵』 禪雲寺 本末寺篇, 성보문화재연구원, 1990.
· 김형우, 『고승 진영』, 대원사, 1998.
· 『깨달음의 길을 간 얼굴들: 한국고승진영전』, 직지성보박물관, 2000.
· 백인산, 「조선왕조 도석인물화」, 『澗松文華』 77, 한국민족미술연구소, 2009, pp. 105-132.
· 성명숙, 「中國과 日本의 寒山拾得圖 硏究」, 홍익대학교 석사학위논문, 2002.
· 오선아, 「十牛圖 硏究」, 동국대학교 석사학위논문, 2009.
· 유윤빈, 「尋牛圖 硏究」, 홍익대학교 석사학위논문, 2001.
· 장희정, 「把溪寺 16羅漢圖의 圖像的 檢討」, 『美術史學硏究』 265, 2010.3.
· 정우택, 「조선왕조시대 후기 불교진영」, 『다시 보는 우리초상의 세계』, 국립문화재연구소, 2007.
· 鐵織亮介, 「禪宗 黃檗派의 肖像畵家」, 『미술사논단』 14, 2002.9, pp. 93-110.
· 崔笋宅, 『禪畵의 세계』, 학문사, 1996.
· 최완수, 『한국불상의 원류를 찾아서 3: 교종 미술의 완성과 선종 미술의 개화』, 대원사, 2007.
· 황영희, 「廓庵禪師의 『尋牛圖』 연구」, 동국대학교 석사학위논문, 2009.

· 伍蠡甫 主編, 『中國名畵鑑賞辭典』, 上海辭書出版社, 1993, pp. 394-396.
· 徐書城·徐建融 主編, 『中國美術史』 宋代卷 上, 齊魯書社·明天出版社, 2000.
· 高崎富士彦, 「羅漢圖について: 宋元畵の諸相」, 『MUSEUM』 123, 東京國立博物館, 1961, pp. 24-28.
· 高崎富士彦, 「禪宗と繪畵」, 『MUSEUM』 21, 東京國立博物館, 1952.
· 『牧谿』, 五島美術館, 1996.
· 渡邊雄二, 「日本の禪宗寺院における繪畵の受容と展開」, 『동북아시아문화학회 국제학술대회 발표자료집』, 동북아시아문화학회, 2003.11, pp. 53-56.
· 木下政雄 編集, 『禪宗の美術: 墨跡と禪宗繪畵』 日本美術全集 14, 學習研究社, 1979.
· 中村興二, 「羅漢圖と高僧圖」, 『MUSEUM』 401, 東京國立博物館, 1984, pp. 17-26.
· 『元時代の繪畵』, 大和文華館, 1998.
· 海老根聰郎, 「水墨人物畵: 朽をめぐって」, 『世界美術大全集』 東洋編 6 南宋, 小學館, 2000, pp. 143-148.
· 海老根聰郎, 「元代道釋人物畵」, 東京國立博物館, 1977.
· Jan Fontein and Money Hickman. *Zen Painting and Calligraphy*. Boston: Museum of Fine Arts, 1970.

6부 성리학과 미술

사상 · 불함문화사 편집부, 『中國思想論文選集』 26 성리학일반, 불함문화사, 1996.
· 宇野哲人, 손영식 옮김, 『송대 성리학사』, 울산대학교 출판부, 2005.
· 윤사순, 『조선시대의 성리학의 연구』, 고려대학교 민족문화연구소, 1998.
· 지두환, 『조선성리학과 문화』, 역사문화, 2009.

미술 · 강관식, 「明齋 尹拯(1629-1714) 遺像 移摹史의 造形的, 祭儀的, 政治的 解釋」, 『강좌미술사』 35, 2010.
· 강신애, 「朝鮮時代 武夷九曲圖의 淵源과 特徵」, 『美術史學研究』 254, 2007.6, pp. 5-40.
· 국립중앙박물관 편, 『조선 성리학의 세계: 사유와 실천』, 시월, 2003.
· 김창룡, 「중국의 산문 명작(4): 주돈이의 「애련설」」, 『漢城語文學』 25, 2010, pp. 5-22.
· 김항수, 「주자성리학과 주자유적」, 『한국사상과 문화』 12, 2001, pp. 143-176.
· 노재현·신병철, 「중용의 미학으로 살핀 도동서원의 경관짜임」, 『한국전통조경학회지』 Vol.30 No.4, 2012, pp. 44-55.
· 박은순, 「鸞巖 李賢輔의 影幀과 「影幀改摹時日記」」, 『美術史學研究』 242·243, 2004, pp. 225-254.
· 유인호·하헌정, 「道東書院의 配置形態와 공간구성에 관한 研究」, 『한국산업응용학회 논문집』 11, 2008.8, pp. 141-148.
· 유재빈, 「陶山圖 연구」, 『美術史學研究』 250·251, 2006, pp. 187-212.
· 유준영, 「谷雲九曲圖를 중심으로 본 17세기 實景圖發展의 一例」, 『정신문화연구』 8, 1980, pp. 38-46.
· 윤진영, 「구곡도의 전통과 〈白蓮九曲圖〉」, 『자연에서 찾은 이상향 구곡문화 자료집』, 울산대곡 박물관, 2010, pp. 33-57.
· 윤진영, 「寒岡 鄭逑의 유거 공간과 《武夷九曲圖》」, 『정신문화연구』 33, 2010, pp. 7-47.
· 윤진영, 「화양구곡의 현양과 상징: 화양구곡도」, 『화양서원 만동묘』, 국립청주박물관, 2011, pp. 166-179.
· 이랑, 「18세기 영남문인 李萬敷와 李宗岳의 世居圖 연구」, 고려대학교 석사학위논문, 2012.
· 이양희, 「北宋 山水畵의 理學美學的 研究」, 성균관대학교 석사학위논문, 2014.
· 조규희, 「조선 유학의 '道統'의식과 九曲圖」, 『역사와 경계』 61, 2006, pp. 1-24.
· 최종현, 「조선에 구현된 주자의 무이구곡」, 『자연에서 찾은 이상향 구곡문화 자료집』, 울산대곡 박물관, 2010, pp. 7-31.
· 최종현, 「朱子의 武夷九曲圖」, 『實學思想研究』 14, 2000, pp. 707-723.
· 『화양서원 만동묘』, 국립청주박물관, 2011.

7부 양명학과 미술

사상 · 강화 양명학 연구팀, 『(강화학파의) 양명학』, 한국학술정보, 2008.
· 김영희, 「徐渭 繪畵美學의 陽明心學的 研究: 陽明左派 心學思想을 中心으로」, 성균관대학교 박 사학위논문, 2014.

- 송석준, 「조선조 양명학의 수용과 연구 현황」, 『陽明學』 12, 2004, pp. 5-44.
- 송석준, 「한국 양명학의 형성과 하곡 정제두」, 『陽明學』 6, 2001, pp. 5-33.
- 시마다 겐지, 김석근·이근우 옮김, 『주자학과 양명학』, 까치, 1986.
- 조영록, 「양명학의 성립과 전개」, 『강좌 중국사 4』, 지식산업사, 1984.
- 유명종, 『왕양명과 양명학』, 청계, 2002.
- 최재목, 『동아시아의 양명학』, 예문서원, 1996.

미술
- 김이진, 「明代 徐渭의 雜花圖卷 형성과 의미 연구」, 홍익대학교 석사학위논문, 2014.
- 박순철, 「신윤복 풍속화에 나타난 '욕망 표현' 연구」, 성균관대학교 박사학위논문, 2015.
- 박청아, 「明刊本『西廂記』揷圖研究」, 『미술사연구』 21, 2007, pp. 41-78.
- 신서정, 「陳洪綬의 人物版畵」, 서울대학교 석사학위논문, 1994.
- 신은숙, 「徐渭의 狂逸的 繪畵美學」, 『동양예술논총』 15, 2011, pp. 263-289.
- 유봉학, 「조선 후기 풍속화 변천의 사상사적 고찰」, 『澗松文華』 36, 1989.5, pp. 43-62.
- 이은상, 「명말청초 강남 문인사회의 《서상기》 출판과 후원」, 『中國學論叢』 24, 2007, pp. 441-456.
- 이주현, 「서위의 시화에 나타난 매화의 모습과 그 의미」, 『문헌과 해석』 51, 1997, pp. 130-147.
- 李周炫, 「徐渭 自畵自題詩 硏究」, 서울대학교 석사학위논문, 2010.
- 이태호, 『조선후기 회화의 사실주의』, 학고재, 1996
- 장준구, 「陳洪綬의 生涯와 繪畵」, 홍익대학교 석사학위논문, 2005.
- 장준구, 「陳洪綬의 遺民意識과〈何天章行樂圖〉」, 『미술사연구』 22, 2008, pp. 219-246.
- 정병모, 『한국의 풍속화』, 한길아트, 2000.
- 황연석, 「石濤 繪畵美學思想의 陽明心學的 硏究: 『畵語錄』을 中心으로」, 성균관대학교 박사학위논문, 2015.

- 『徐渭精品畵集』, 天津人民美術出版社, 2002.
- 『徐渭書畵集』, 北京工藝美術出版社, 2005.
- 中國古代書畵鑑定組 編, 『中國繪畵全集』 15·18·26권, 文物出版社·浙江人民美術出版社, 2000-2001.
- 『陳洪綬書畵集』, 中國民族攝影藝術出版社, 2003.
- Cahill, James. "Ch'en Hung-shou: Portraits of Real People and Others," *The Compelling Image*. 1982.

8부 실학과 미술

사상
- 『東아시아 實學의 諸問題와 그 展望』 발표요지문, 韓國實學硏究會, 1996.
- 『東洋學 國際學術會議 論文集: 東아시아 三國에서의 實學思想의 展開』 발표요지문, 성균관대학교 대동문화연구원, 1990.
- 步近智, 「東林學派와 명말청초의 실학사조」, 『東洋學 國際學術會議 論文集: 東아시아 三國에서의 實學思想의 展開』 발표요지문, 성균관대학교 대동문화연구원, 1990, pp. 145-166.
- 步近智, 「中·韓實學思潮의 異同을 論함」, 『東아시아 實學의 諸問題와 그 展望』 발표요지문, 韓國

實學研究會, 1996, pp. 59-69.
- 송영배 외 지음, 『한국 실학과 동아시아 세계』, 경기문화재단, 2004.
- 심경호, 「동아시아 산수기행문학의 문화사적 의미」, 『한국한문학연구』 49, 2012, pp. 7-39.
- 오가와 하루히사, 한예원 옮김, 「일본실학의 형성과 발전」, 『일본사상』 8, 2005, pp. 1-47.
- 조미원, 「중국 실학 담론의 지형 검토: 사회인문학의 전망 모색과 관련하여」, 『중국근현대사연구』 50, 2011.6, pp. 167-176.
- 한예원, 「일본의 실학에 관하여」, 『일본사상』 6, 2004.4, pp. 209-238.

미술
- 강지현, 『일본 대중문예의 시원: 에도희작과 짓펜샤 잇쿠』, 소명출판, 2013.
- 고바야시 다다시小林忠, 이세경 옮김, 『우키요에의 美』, 이다미디어, 2004.
- 고연희, 「安徽派 繪畫樣式의 形成과 〈黃山圖〉」, 『미술사연구』 13, 1999, pp. 3-27.
- 고연희, 「鄭敾의 眞景山水畵와 明淸代 山水版畵」, 『美術史論壇』 9, 1999 하반기, pp. 137-162.
- 고연희, 『조선후기 산수기행예술연구』, 일지사, 2001.
- 국립광주박물관 편, 『眞景山水畵』, 三省出版社, 1991.
- 국립중앙박물관 편, 『朝鮮時代 風俗畵』, 한국박물관회, 2002.
- 김건리, 「표암 강세황의 《송도기행첩》 연구: 제작경위와 화첩의 순서를 중심으로」, 『美術史學研究』 238·239, 2003.9, pp. 183-211.
- 김준근, 『조선풍속도』, 숭실대학교 한국기독교박물관, 2008.
- 박도래, 「蕭雲從(1596-1669)의 산수화와 『太平山水圖』 판화」, 『美術史學研究』 254, 2007, pp. 71-104.
- 박도래, 「淸代 康熙-乾隆 年間 地方志 揷圖의 實景山水版畵에 대한 小考」, 『한국고지도연구』 2, 2009, pp. 79-93.
- 박은순, 「謙齋 鄭敾과 池大雅의 眞景山水畵 比較硏究」, 『미술사연구』 17, 2003, pp. 133-160.
- 박은순, 「김하종의 《해산도첩》」, 『美術史論壇』 4, 1996.12, pp. 309-331.
- 박은순, 『金剛山圖 연구』, 一志社, 1997.
- 박정애, 「17-18세기 중국 山水版畵의 형성과 그 영향」, 『정신문화연구』 31권 4호, 2008, pp. 131-162.
- 山下善也, 「江戸 後期 菅江眞澄의 山水畵: 유람 중 그려진 실경」, 『美術史論壇』 16·17, 2013.12, pp. 181-215.
- 『우리 땅, 우리의 진경』, 국립춘천박물관, 2002.
- 이미림, 「江戸時代 視覺文化와 美人大首繪」, 『美術史學研究』 260, 2008, pp. 175-206.
- 이순범, 「瞿山 梅淸(1623-1697)의 生涯와 繪畫 硏究」, 홍익대학교 석사학위논문, 2005.
- 이주현, 「명청대 蘇州片 淸明上河圖 연구: 仇英 款 蘇州片을 중심으로」, 『美術史學』 26, 2012.8, pp. 167-199.
- 이중희, 『풍속화란 무엇인가: 조선의 풍속화와 일본의 우키요에, 그 근대성』, 눈빛, 2013.
- 이태호, 『옛 화가들은 우리 땅을 어떻게 그렸나』, 마로니에북스, 2015.
- 이태호, 『풍속화』 1·2, 대원사, 1995-1996.
- 임형택 외 지음, 『세계화 시대의 실학과 문화예술』, 경기문화재단, 2004.
- 정병모, 『한국의 풍속화』, 한길아트, 2000.
- 진준현, 『단원 김홍도 연구』, 일지사, 1999.
- 최완수, 『眞景山水畵』, 汎友社, 1993.

- 최용수, 「중국 '實事求是'의 유래와 발전」, 『동방학지』 98, 1997, pp. 117-142.
- 『韓國의 美』 19 풍속화, 중앙일보사, 1985.
- 한정희, 「17-18세기 동아시아에서 實景山水畵의 성행과 그 의미」, 『美術史學研究』 237, 2003, pp. 133-163.

- 宮島新一, 『風俗畵の近世』, 至文堂, 2004.
- 『梅淸畵集』 黃山畵派, 天津人民美術出版社, 2008.

9부 서학과 미술

사상
- 금장태, 「조선서학의 전개와 과제」, 『신학과 철학』 20, 서강대학교 신학연구소, 2012, pp. 44-76.
- 이종각, 『일본 난학의 개척자 스기타 겐파쿠』, 서해문집, 2013.
- 조광, 「조선후기 서학서의 수용과 보급」, 『民族文化研究』 44, 고려대학교 민족문화연구원, 2006, pp. 199-236.
- 조너선 D. 스펜스 지음, 주원준 옮김, 『마테오 리치, 기억의 궁전』, 이산, 1999.
- 홍선표 외 지음, 『17·18세기 조선의 외국서적 수용과 독서문화』, 혜안, 2006.
- 히라카와 스케히로, 노영희 역, 『마테오 리치: 동서문명 교류의 인문학 서사시』, 동아시아, 2002.

미술
- 강덕희, 「東아시아에서 西洋畵法의 導入과 展開」, 서강대학교 박사학위논문, 1999.
- 강민기, 「에도 후기의 서양미술 인식: 아키타 난가(秋田蘭畵) 연구」, 『근대를 만난 동아시아 회화』, 사회평론, 2011, pp. 201-226.
- 강정윤, 「그리스도교 미술의 동아시아 유입과 전개: 17-18세기 예수회를 중심으로」, 이화여자대학교 석사학위논문, 2004.
- 김건리, 「豹菴 姜世晃의 《松都紀行帖》 研究: 제작경위와 화첩의 순서를 중심으로」, 『美術史學研究』 237·238, 2003.9, pp. 188-211.
- 니시고리 료스케, 정우택 옮김, 「禪宗 黃檗派의 肖像畵家」, 『美術史論壇』 14, 2002.9, pp. 93-110.
- 박효은, 「'텬로력뎡' 揷圖와 箕山風俗圖」, 『숭실사학』 21, 2008, pp. 171-212.
- 변영섭, 『豹菴 姜世晃 繪畵 研究』, 一志社, 1988.
- 섭숭정, 문정희 옮김, 「낭세녕과 궁정회화」, 『美術史論壇』 5, 한국미술연구소, 1997, pp. 87-118.
- 안대옥, 「18세기 정조기 조선 서학 수용의 계보」, 『東洋哲學研究』 17, 동양철학연구회, 2012, pp. 55-90.
- 이성미, 『조선시대 그림 속의 서양화법』, 대원사, 2000.
- 이종각, 『일본 난학의 개척자 스기타 겐파쿠』, 서해문집, 2013.
- 장준구, 「파신파의 초상화 연구: 증경의 제자들을 중심으로」, 『근대를 만난 동아시아 회화』, 사회평론, 2011, pp. 83-121.
- 장진성, 「董其昌과 서양기하학」, 『美術史學研究』 256, 2007.12, pp. 159-182.
- 정석범, 「康雍乾시대 '大一統' 정책과 시각 이미지」, 『美術史學』 23, 2009, pp. 7-44.

- 정석범, 「명말 曾鯨양식의 형성과 문인적 미의식」, 『美術史學硏究』, 269, 2011, pp. 103-133.
- 조광, 「조선후기 서학서의 수용과 보급」, 『民族文化硏究』 44, 고려대학교 민족문화연구원, 2006, pp. 199-236.
- 조지 뢰어, 김리나 역, 「청 황실의 서양화가들」, 『미술사연구』 7, 1993, pp. 89-104.
- 周心慧, 손효지 번역, 「명 말기 중국과 서양판화의 교류와 융통」, 『미술사연구』 28, 2014.12, pp. 59-80.
- 塚原晃, 이원혜 옮김, 「司馬江漢, 그 풍경표현과 계몽의식」, 『美術史論壇』 3, 1996.9, pp. 282-291.
- 최경현, 「강희·옹정·건륭 연간의 궁정회화와 서양화법」, 『근대를 만난 동아시아 회화』, 사회평론, 2011, pp. 125-226.
- 한정희, 「동아시아에 전래된 서양화법의 원류와 양상: 기독교 주제의 작품을 중심으로」, 『미술사연구』 29, 2015, pp. 233-256.
- 한정희·이주현 외, 『근대를 만난 동아시아 회화』, 사회평론, 2011.
- 홍선표, 「明淸代 西學書의 視學지식과 조선후기 회화론의 변동」, 『美術史學硏究』 248, 2005.12, pp. 131-170.

- 近藤秀實, 「曾鯨與黃蘗畵像: 中日繪畵交流之一端」, 『故宮博物院院刊』 91, 2000, pp. 78-83.
- 近藤秀實, 『波臣畵派』, 吉林美術出版社, 2003.
- 米澤嘉圃, 「中國近世繪畵と西洋畵法」, 『米澤嘉圃美術史論集』 上, 朝日新聞社, 1994, pp. 358-380.
- 聶崇正, 「淸代的宮廷繪畵和畵家」, 『淸代宮廷繪畵』, 文物出版社, 1995.
- 聶崇正, 『宮廷藝術的光輝: 淸代宮廷繪畵論叢』, 臺北: 東大圖書公司, 1996.
- 小林宏光, 「明末繪畵と西洋畵法の遭遇」, 『中國の洋風畵展: 明末から淸時代の繪畵·版畵·插繪本』, 1995, pp. 125-126.
- 楊伯達, 「淸代康·雍·乾院畵藝術」, 『中國美術全集』 繪畵 10 淸代繪畵 中, 上海人民美術出版社, 1989.
- 李曉庵, 「曾鯨肖像畵技法演變初探」, 『美術觀察』 7, 2005.
- 陳洌, 「曾鯨」, 『中國書畵名家精品大典』 2, 浙江敎育出版社, 1998.
- 町田市立國際版畵美術館 編, 『中國洋風畵展: 明末から淸時代の繪畵·版畵·插繪本』, 1995.

- Cahill, James. *The Compelling Image: Nature and Style in Seventeenth-Century Chinese Painting*. Cambridge: Harvard University Press, 1982.
- Ho, Wai-kam. *The Century of Tung Ch'i-ch'ang*. The Nelson-Atkins Museum of Art, 1992.
- Sullivan, Michael. "Some Possible Sources of European Influence on Late Ming and Early Ch'ing Painting," *Proceedings of The International Symposium on Chinese Painting*. Taipei: National Palace Museum, 1970, pp. 595-636.
- Sullivan, Michael. *The Meeting of Eastern and Western Art*. University of California Press, 1989.
- Vinogard, Richard. *Boundaries of the Self: Chinese Portraits, 1600-1900*. Cambridge: Cambridge University Press, 1993.

10부 고증학과 미술

사상 · 미즈카미 마사하루, 「오타 긴죠(大田錦城)의 經學에 관해서: 에도의 折衷學과 淸代의 漢宋兼採
學」, 『다산학』 11, 2007, pp. 121-156.
· 백광준, 「曾國藩과 桐城 古文 그리고 考證學」, 『중국어문학』 60, 영남중국어문학회, 2012, pp.
109-137.
· 손혜리, 「조선 후기 문인들의 고염무에 대한 인식과 수용: 연경재 성해응을 중심으로」, 『대동문
화연구』 73, 2011, pp. 33-62.
· 양원석, 「翁方綱의 경학 연구 방법론」, 『한문교육연구』 38, 2012, pp. 413-440.
· 이기원, 「오타 긴죠의 탈소라이학: 고증학적 방법과 복고」, 『일본학연구』 35, 2012, pp. 71-94.
· 이상옥, 「청대 고증학 이입에 대한 연구」, 『사학연구』 21, 한국사학회, 1969.9, pp. 123-144.
· 이상옥, 「청대의 고증학」, 『중국학보』 14, 1973, pp. 47-77.
· 정신남, 「조선후기 지식인의 청대 건가고증학에 대한 인식 연구: 漢宋論爭을 중심으로」, 『學林』
36, 연세사학연구회, 2015, pp. 225-259.
· 정재훈, 「청조학술과 조선성리학」, 『추사와 그의 시대』, 돌베개, 1994, pp. 132-161.
· 정혜린, 「김정희의 청대 한송절충론 수용 연구」, 『한국문화』 31, 2003, pp. 199-228.
· 조병한, 「乾嘉 고증학파의 체제통합 이념과 漢·宋 折衷思潮: 阮元 焦循 凌廷堪 고학과 실학」,
『명청사연구』 3, 1994, pp. 56-112.
· 조병한, 「청대 중국의 실학과 고증학」, 『한국사 시민강좌』 48, 2011.2, pp. 206-236.

미술 · 김남두, 「『禮堂金石過眼錄』의 분석적 연구」, 『사학지』 23, 1990, pp. 25-81.
· 김현권, 「淸 鄧石如 서풍의 조선 유입과 이해, 그리고 근대 서단」, 『한국근현대미술사학』 23,
pp. 5-32.
· 藤塚鄰, 박희영 옮김, 『추사 김정희 또 다른 얼굴』, 아카데미하우스, 1994.
· 문화재청, 『한국의 옛글씨: 조선후기 명필』, 예맥, 2010.
· 서한석, 「김석준과 『孝里齋逸集』에 대하여」, 『한문학보』 21, 2009, pp. 473-497.
· 예술의전당 편, 『葦滄吳世昌: 전각·서화감식·콜렉션』, 서울: 우일출판사, 2001.
· 오지영, 「淸末 趙之謙(1829-1884)의 화훼화와 그 영향」, 『美術史學硏究』 261, pp. 149-183.
· 『葦滄 吳世昌』, 예술의전당, 1996.
· 이완우, 「碑帖으로 본 한국서예사: 낭선군 이우의 『대동금석문』」, 『국학연구』 창간호, 2002, pp.
97-113.
· 이완우, 「추사 김정희의 예서풍」, 『美術資料』 76, 2007, pp. 17-58.
· 이완우, 『서예 감상법』, 대원사, 1999.
· 이은혁, 「추사 금석학의 성과와 의의」, 『한문고전연구』 13, 2006, pp. 219-241.
· 이주현, 「近現代 書畵, 篆刻에 보이는 吳昌碩(1844-1927)의 영향」, 『한국근현대미술사학』 12,
2004, pp. 254-300.
· 이주현, 「書畵, 篆刻의 合一: 上海의 金石派 畵家 吳昌碩의 花卉畵」, 『美術史學硏究』 233·234,
2002.6, pp. 267-299.
· 이주현, 「吳昌碩의 예술론」, 『美術史論壇』 11, 2000, pp. 279-303.
· 정세근, 「김정희의 문화운동과 금석학」, 『대동철학』 73, 2015, pp. 289-305.
· 최경현, 「19세기 후반 20세기 초 上海 지역 화단과 한국 화단과의 교류 연구」, 홍익대학교 박사

학위논문, 2006.
- 최영성, 「韓國金石學의 성립과 발전: 硏究史의 整理」, 『동양고전연구』 26, 2007.3, pp. 381-412.
- 최완수, 「碑派書考」, 『澗松文華』 27 書藝 VI 清, 1984, pp. 41-56.
- 『秋史 김정희: 學藝 일치의 경지』, 국립중앙박물관, 2006.
- 황윤철, 「鄧石如의 書藝 硏究」, 경기대학교 석사학위논문, 2003.

- 大谷敏夫, 「吳熙載と包世臣」, 『吳熙載集』 中國書法選 58, 二玄社, 1990(2004 6쇄), pp. 13-23.
- 大野修作, 「鄧石如集」, 『鄧石如集』 中國書法選 56, 二玄社, 1990(2001 6쇄), pp. 4-11.
- 大野修作, 「趙之謙集」, 『趙之謙集』 中國書法 カイド 59, 二玄社, 1990, pp. 4-11.
- 李鑄晋·萬青力, 『中國現代繪畵史: 晚淸之部』, 文匯出版社, 2003.
- 沙孟海, 「清代書法槪說」, 『中國美術全集』 書法篆刻編 6 清代書法, 上海書畵出版社·上海人民美術出版社, 1989, pp. 1-20.
- 神田喜一郞, 「中國書道史 清二」, 『書道全集』 24 中國 14 清 II, 平凡社, 1961(21쇄 1987), pp. 1-11.
- 中田勇次郞, 「北碑派について」, 『書道全集』 24 中國 清 II, 1987(21쇄), pp. 14-23.
- 貝塚茂樹, 「清朝の金石學」, 『書道全集』 24 中國 14 清 II, 平凡社, 1961(21쇄 1987), pp. 24-32.

찾아보기

ㄱ